KB044461

사계절
자연미술놀이

라온이네

사계절
자연미술놀이

차진애(라온맘) 지음

서사원

네가 있는 매일,
그 반짝반짝 빛나는 순간들의 기록

아이라는 존재는, 찾아온 그 순간부터 세상 모든 것들의 의미를 바꾸는 힘이 있다.

나라는 사람은 특별히 아이들을 좋아하는 사람은 아니었다. 언제나 나 자신이 중요한 사람이라 나를 위한 노력은 아끼지 않았지만, 반대로 누군가를 위한 배려가 부족해 어쩌면 이기적인 사람이 아니었을까라는 생각이 든다. 그렇게 나를 위한 삶을 살던 내게 아이가 찾아왔다.

내 안에서 아이가 함께한다는 것만으로도 나는 이미 이전의 나와는 전혀 다른 사람이 된 거 같았다. 꿈틀대는 작은 생명의 움직임을 느끼며, 아이가 태어나면 세상의 모든 좋은 것들만 주자고 스스로에게 약속하며 하루하루를 무수한 기대 속에서 아이를 기다렸다.

그러나 언제나 이상은 현실과 달랐다. 아이가 태어나면서 시작되는 육아라는 벽은 상상했던 것과는 비교도 할 수 없을 만큼 높았다. 갓 태어난 아이의 작은 손과 발에 쓰여 있던 내 이름은 점점 작아져서 사라지고, 서투른 내 품에 안겨 있는 작은 아이의 이름이 나의 새로운 이름으로 다가와서 가슴에 콕 박혔다. 누구의 엄마라는 낯선 이름은 가슴 벅차게 기쁘면서도 어색했다. 하나의 이름으로 아이와 내가 묶여서 진한 소속감을 불러일으켰지만, 더불어 책임감이라는 무게가 온몸에 묵직하게 더해졌다.

마음은 좋은 엄마가 되어주고 싶었지만, 예민함을 타고난 아이의 쉽지 않은 육아는 매 순간 큰 벽처럼 느껴졌다. 모든 순간들이 처음인 초보 엄마라 하나부터 열까지 고민이었고, 꼬리의 꼬리를 무는 고민들은 마치 정답을 알 수 없는 숙제와 같아 잘해내려고 답을 찾으면 찾을수록 넘쳐나는 정보들에 휘둘리는 나만 덩그러니 홀로 남았다.

아이에게 조금도 도움이 안 되는 엄마면 어쩌나 싶은 생각에 육아에 대한 자신감만 점점 잃어갔다. 엄마가 되어가는 시간은 내가 지금까지 쌓아온 무언가들이 하나도 소용없어지고, 나 자신을 잃어가는 것처럼 느껴져서 불안하기까지 했다.

자존감이 바닥을 쳤기에 하루 종일 집에서 보내는 시간들에서 벗어나고 싶었다. 그래서 선택한 곳이 문화센터였다. 아이와 함께하는 문화센터는 작은 오아시스 같았다. 사람들과 소통하는 것도 좋았고, 또래 아이들을 보

며 내 아이와 나를 돌아보는 계기가 되었다.

예민하다고만 여겼던 아이는 생각보다 호기심이 강하고, 집중력도 좋고, 인지가 빨라서 많은 것들을 경험하느라 예민함이 드러난 거 같다는 생각이 들었다.

키우는 데만 급급해서 아이를 키우는 시간을 어떻게 활용할지 생각해본 적이 없다는 걸 그제서야 깨달았다. 한편으로는 내가 노력하면 우리의 생활이 조금은 달라질 거라는 믿음도 생겨났다.

그렇게 용기를 내어 다른 수업들을 늘려갔다. 긍정적인 마음으로 아이와 함께 수업을 익혀보니 수업의 전체적인 분위기나 진행 방식들에 대한 감이 생겨났고, 아이의 성향에 맞는 수업이나 재료들을 알 수 있었다. 그건 내게도 중요한 공부가 되었다.

그중에서 가장 중요한 공부는, 아이가 지금도 트라우마로 가지고 있을 정도로 큰 충격을 받은 날이 있었는데, 아이의 성향을 고려하지 않고, 무리하게 강요하는 수업은 독이 될 수도 있다는 깨달음이었다. 모든 아이들을 대상으로 객관적으로 진행해야 하는 수업에선 어쩔 수 없는 부분도 있겠지만 그럼에도 불구하고 성인이나 아이 할 거 없이, 수업을 하는 선생님의 역량이나 마음이 중요하다는 걸 깨달았다.

그렇다면 과연 나는 어떨까? 오랜 시간 아이들을 가르쳐본 경험도 있지만, 자기 자식을 가르치는 건 결코 쉽지 않다는 걸 안다. 하지만 가르치는 게 아니라 '아이와 엄마가, 우리가 함께 노는 시간'이라고 생각을 바꿔보니 가슴이 뜨겁게 벅차올랐다.

잘하고 못하고의 문제는 절대 아니었다. 처음에는 우리가 함께 보내는 매일이 숙제같이 여겨졌지만, 이제 내가 숙제를 내고 내가 풀어가는 일이라고 완전히 바꿔서 생각했다. 아이가 좋아하는 건 누구보다 내가 잘 알았고, 아이가 싫어하는 것 역시 누구보다 내가 잘 알았다. 그 사실은 변하지 않고, 그건 그 어떤 선생님도 가질 수 없는 엄마의 장점이었다.

아이가 조금 못해도, 나는 그 성장 과정을 지켜볼 수 있고, 아이가 잘 해낸다면, 나는 아이의 성장을 누구보다 기뻐할 테니까. 그렇게 해서 나는, 아니 우리는 엄마표 놀이를 시작하게 되었다.

하루하루 '오늘은 무슨 놀이를 할까?'는 어느새 우리의 일상이 되었다. 매일이 즐거운 것만은 아니었다. 아이가 좋아하는 놀이도 있었지만 반응이 시큰둥한 놀이도 있고, 아이가 너무 좋아한 나머지 엄마의 청소가 버거운 날도 있었다.

하지만 이 모든 시간들은 내가 엄마표를 하지 않았다면, 알 수 없었던 순간들이었다. 아이가 어떤 촉감을 좋아하는지, 어떻게 놀이를 풀어나가는지, 어떤 색을 어떻게 활용하는지. 엄마표놀이를 하지 않았다면 아이가 성

장하고 한참이 지나서야 아이 혹은 선생님 등을 통해서 아이의 성향을 알 수 있었을 것이다. 엄마표 미술놀이 덕분에 이런 아이의 모습을 누군가에게 전해 듣지 않고 아이와 함께 만들어가며 온전하게 느낄 수 있었다.

아이가 좋아하는 걸 더 해줄 수도 있고, 아이가 싫어하는 게 있다면 내가 도와줄 수도 있다. 라온이처럼 촉감이 예민한 아이는, 좋아하는 재료부터 시작해 촉감 민감도를 낮추고, 다양한 재료들을 접하며 다양한 자극을 도와 트라우마를 완화시켜줄 수도 있다. 우린 엄마니까. 아이의 부족한 부분을 함께 도우며 천천히 나갈 수 있도록 응원해줄 수 있는 아이의 편이니까.

그렇게 나는 작은 놀이부터 시작해, 큰 놀이로, 좋아하는 재료부터 시작해 싫어하는 재료들로 다양한 재료들을 아이에게 주었다. 아이가 마음 편하게 모든 것을 누리는 시간이 되어주길 바랐다. 계절이 바뀌면 계절을 느꼈고 함께하는 모든 것들을 즐겁게 여길 수 있길 바랐다.

무엇보다 좋은 건, 이 모든 시간은 우리에게 추억이라는 사실이다. 해가 지나고 어느새 아이와 놀이한 지 4년 차가 되었다. 수백 개의 놀이를 하는 동안 아이와 나누는 이야기들 속에서 우리는 많은 교감을 나눴고, 아이도 그 시간을 잊지 않았는지 비슷한 놀이를 하면 그날들을 떠올려 추억을 이야기한다.

모든 놀이는 아이를 향해 있고, 그래서 언제나 놀이의 영감은 아이에게서 비롯된다. 아이를 위한 놀이가 되고, 아이와 함께 나누며 아이의 성장에 매일 설레고 감동스럽다. 서로 부족한 부분들을 채우고 도우며, 우리는 분명 알고 있다. 모든 순간에 사랑이 있음을.

그렇게 아이와 보내는 매일은, 누구보다 반짝이는 아이를 더 잘 알게 되는 날들이었다. 나는 그 순간들을 기록하며, 이 시간들이 고스란히 아이에게 자양분이 되어 아이가 거닐게 될 앞으로의 모든 길에 꽃으로 피어나길 바란다.

어느새 내 이름보다 라온이 엄마가 더 익숙해졌다. 예민하고 완벽하게 해내야만 직성이 풀리는 아이는 눈물도 제법 많이 흘리지만, 끝까지 해내는 집중력과 섬세한 감성을 가진 라온이가 내 아들이라 감사하다. 그런 라온이의 엄마라고 불려서 더욱더 행복하다.

놀이를 꼭 해야 엄마의 의무를 다하는 건 아니지만, 놀이를 통해서 얻을 수 있는 엄마만의 특별한 순간이 있음을 말하고 싶었다. 누군가는 지나칠 수 있는, 아이의 작은 1mm를 알아보는 건 언제나 엄마의 특권이니까. 아이가 자라는 시간 동안 나도 함께 자라, 그렇게 엄마가 되어간다는 걸 이제야 비로소 알게 되었다.

2021년 여름의 끝에서
라온 엄마

스케치북

일반 스케치북
일반적으로 사용하는 스케치북. 아이가 어린 개월 수에는 자유 그림을 그리는 시기라서 가성비가 좋은 재료들 위주로 사용합니다. 하지만 도화지에도 종류가 다양하듯이 두께에 따라 고를 수도 있고, 작품을 표현하는 재료에 따라서 전용지를 다양하게 사용하면 더 섬세하게 표현해낼 수 있어요.

전용 스케치북
일반 스케치북에서 전용지로 넘어왔다면, 수채화 물감처럼 물을 많이 사용할 경우에는 수채화 전용지를 사용하면 조금 더 물의 흡수가 좋고, 종이가 벗겨지지 않아 작품을 예쁘게 표현하고 보관할 수 있어요. 같은 이유로 아크릴 물감을 사용할 때는 아크릴 전용지가 더 좋겠죠.

롤 페이퍼 스케치북
롤 형태로 종이를 풀어내며 사용하는 스케치북. 홀더가 있으면 더 편한 아이템이지만 없어도 무방해요. 가성비도 좋고 길이를 조절해서 사용할 수 있는 장점이 있지만, 두께가 얇은 단점이 있어요.

캔버스

종이와는 다르게 면천 원단으로 나무에 고정해서 만든 베이스가 되는 재료에요. 천이라는 소재에 그림을 그리는 방법이라 흡수율이 조금 더 좋고, 나무 프레임이어서 벽에 걸어두기에 용이합니다. 하지만 종이에 비해서 가격이 조금 비싼 편이에요.
그냥 종이에 비해 둔탁한 질감 표현이 가능해서 무게가 있는 작품을 표현할 때는 물에 의한 구겨짐이나 무게감으로 인한 휘어짐이 적어서 좋아요.

물감

물감은 아이들을 위한 키즈 전용 물감도 있고, 표현하는 방법에 따라 전문성을 띈 물감들도 있어요. 아이가 어릴수록 작품의 섬세한 표현보다는 온몸을 이용한 자유로운 표현이 놀이의 주가 되기에 용량이 많고 아이에게 안전한 키즈 전용 물감을 추천해요. 아이가 자랄수록 표현하는 방법이 자라서 능숙하고 섬세한 재료 사용이 가능해지므로 다양한 종류의 재료들을 노출해서 아이의 표현 스펙트럼을 넓혀주면 좋아요.

키즈 전용 물감

키즈 전용 물감은 어린 개월 수의 아이들부터 사용 가능한 안전한 성분으로 만들어진 물감들을 말해요. 온몸으로 놀이하는 아이들의 피부나 눈, 입 등으로 들어갈 수 있어서 더욱 더 조심스러워요. 놀이할 때 자유로운 표현을 위해 퍼포먼스 형태의 놀이들도 하곤 하는데요. 키즈 전용 물감들은 용량이 큰 편이라 퍼포먼스 놀이하기에 부담 없어서 아주 좋아요. 단점은 용량이 큰 만큼 사용량도 많은 편이고, 발색이 낮은 편이라 캔버스나 종이에 표현할 때 덧칠이 필요하거나 원하는 색을 표현하기 어려울 수 있어요. 그중 자주 사용하는 키즈 물감 몇 가지를 소개할게요.

스노우 물감

가장 일반적으로 많이 알려진 키즈 물감 중 하나에요. 대용량 물감으로 6가지 색을 기준으로 일반적인 색감과 형광 색감의 색상 라인이 있어요. 물감들은 다양한 용기와 활용법에 따라 거품, 스프레이, 도트 등으로 사용 가능해서 인기가 많아요.

이케아 MALA

이케아의 대표적인 물감 중 하나에요. 다른 키즈 물감들에 비해 용량은 작지만 뾰족캡이 있어 사용하기 편하고, 금색과 은색이 있어서 특별해요. 또한 스노우키즈 스노우 라인의 형광물감과 함께 블랙라이트에 반응해서 야광놀이가 가능한 물감이라는 장점도 있어요.

뉴질랜드 스쿨 페인팅 물감

뉴질랜드의 핑거 페인트와 포스트 물감도 아이들과 사용하기 좋아요. 기본 6색에서 9~10색까지 다양한 색감이 장점이에요. 핑거 페인트는 퍼포먼스용으로, 포스트 물감은 발색력을 장점으로 나온 물감이라 구분해서 사용해도 좋고, 소분 용기가 따로 있어서 편리해요.

백토마켓 드로잉 물감

키즈 물감의 장점은 아이들이 손에 직접 묻혀 사용하기 좋은 재료라는 사실이지만, 단점은 종이와 만들기에서 발색이 떨어져서 덧칠이 필요하다는 점이에요. 이런 점을 보완한 키즈 물감으로는 드로잉 물감이 제격이에요. 특유의 발색력으로 박스에도 색칠이 잘 된다는 장점이 있어요. 단, 이염이 될 수 있는데요. 이때는 전용 리무버로 세척해주시면 돼요.

다양한 형태의 물감

적당한 양을 덜어내 발색하는 방법이 아닌 다양한 방법으로 표현하는 물감도 있어요.

도트 물감

도트 무늬가 찍히는 특별한 용기에 담겨 있어 간단하게 표현할 수 있어요.

발포 물감

물에 넣으면 물감의 색이 번지면서 표현되어서 미술 놀이뿐 아니라 오감놀이에도 함께하기 좋은 재료에요.

마블링 물감

기름 성분이 있는 물감으로 물에 넣으면 물 위에 뜨는 성격이 있어서 여러 가지 물감을 물에 넣어서 만드는 무늬로 마블링을 표현하고 작품을 만들 수 있어요.

스탬프

색색의 스탬프는 손도장 찍기나 도장 찍기 등의 놀이에 사용되며, 간단한 놀이로도 좋지만 풍부한 색감을 자랑하는 다양한 스탬프들이 있어 멋진 작품을 만들기에도 좋답니다.

아이가 사용하기 좋은 전문가용 물감

아이가 자라면서 물감의 종류에 따라 표현되는 기법들을 활용한 놀이가 가능해져요. 단, 적당한 조절이 필요하기에 너무 어린 개월 수에는 사용하기 어렵지만 어느 정도 도구 사용이 익숙해지면 더 멋진 작품과 기법들을 활용해 작품 활동을 할 수 있어요.

수채화 물감

물을 섞으면 물의 농도에 따라 다양한 느낌을 표현할 수 있어서 아이와 함께 사용하기 좋아요. 물을 많이 사용하면 종이가 우는 현상이 생기므로, 전용 용지나 캔버스를 사용하시면 좋아요.

아크릴 물감

아크릴 물감은 물을 섞으면 수채화 물감처럼 사용이 가능하고, 그대로 사용하면 수지의 유제를 이기는 재료로 만들어져서 건조되면 내수성이 생기고 수채화 물감에 비해 빠르게 건조되는 장점이 있어요. 보조제를 섞어서 다양한 질감과 표현이 가능한 물감이라 아이와 조금 더 재미있는 작품들을 만들 수 있는 좋은 재료에요(예를 들면, 미디엄, 페이스트, 제소, 바니시 등의 보조제를 사용할 수 있어요).

다양한 채색 재료들

아이가 어린 개월 수라면 가장 먼저 접하는 재료들은 소근육 발달의 정도에 따라 다르기에 자유롭게 손으로 만지고 놀 수 있는 핑거페인팅부터 발색이 좋고 큰 힘이 들지 않는 무르고 유연한 파스넷 같은 크레용 도구들이 좋아요. 자랄수록 손의 힘도 세지고 사용도 섬세해지면서 다양한 무르기와 도구들을 사용할 수 있어요. 자라면서 아이들의 소근육도 발달하고 자아도 발달해, 그림 표현력이 자라면 다양한 재료를 사용하고, 그 사용법에 변화를 주어 아이의 감수성도 함께 자랄 수 있게 도울 수 있어요.

크레용

색연필보다 무르지만 비교적 단단한 재료라서 사용하기 편하고 색상도 다양해서 표현하기 좋아요. 어린 개월 수에는 그림을 그리는 방법으로 표현했다면, 아이가 어느 정도 자란 후에는 녹이는 방법 등으로도 활용이 가능해요.

윈도우마카

마카 형태로 유리창 전용 제품으로 발색이 잘 되고 쉽게 지워지는 장점이 있어요. 유리창이나 액자, 아크릴 등에 활용할 수 있어요. 색이 다양하지 않은 아쉬움이 있어요.

색연필

단단하고 다루기 쉬워서 비교적 어린 개월 수부터 사용 가능해요. 손의 힘이 커질수록 정교한 표현이 가능해져요. 굵기와 사용 방법에 따라 다양한 제품들이 있어요.

글라스데코

튜브 형태의 글라스데코는 액체 형태의 진득한 물감제형의 재료인데, 표현 후 마르면 투명하고 말랑한 고무처럼 변해서 유리에 붙일 수 있어요. 그 자체로도 훌륭한 놀이 재료지만, 그림의 테두리로 가이드 선을 만들기 좋아서, 다양한 놀이에 활용 가능하답니다. 단, 튜브 형태를 누르면서 정교하게 표현해야 해서 소근육과 협응 능력이 필요할 때 사용하면 좋아요.

파스텔

파스텔은 일반 파스텔과 오일 파스텔 두 가지가 있어요. 오일 파스텔에는 오일 성분이 있어서 크레용과 비슷한 질감을 갖고 있어요. 발림이 부드럽지만 뭉치듯 표현이 되요. 일반 사각 파스텔은 특유의 가루를 연하게 번지게 해서 표현하기도 하고, 가루를 내서 두드려주거나 물 위에 띄워서 마블을 하는 등 다양하게 활용되는 재료 중 하나입니다.

파스텔갈이

파스텔을 가는 데 사용하는 재료로, 놀이에 다양하게 사용 가능한 전문 재료에요.

분필

익히 알고 있는 가루를 뭉쳐서 단단하게 만든 재료인데, 그리면 특유의 질감이 표현되어서 칠판이나 바닥 등에서 그리기 용으로 사용 가능해서 야외놀이에 좋은 재료에요.

사인펜

아이들이 그리기 쉬운 단단한 채색 도구에요. 발색이 좋고, 유성과 수성이 있어요. 그 성질에 따라 놀이를 다르게 접근할 수 있어서 좋은 놀이 재료 중 하나에요.

채색 도구

유아용 붓

물감 등을 사용하는 개월 수가 되면 기본적으로 채색 가능한 도구가 필요해요. 유아용 붓은 대다수 소근육이 발달되어가는 아이들을 위해 그립감을 높여주려고 손잡이가 잡기 쉽고 동그란 모양으로 안전하게 되어 있어요. 그중에서 백토마켓의 드로잉 붓은 둥그런 손잡이에 한 면이 깎여 있어서 바닥에 놓아도 굴러가지 않고, 모 사용이 부드러워서 자주 사용하는 유아용 붓 중 하나에요.

전문가용 붓

소근육 발달이 완성되어감에 따라 섬세한 붓놀림이 보이기 시작하는 아이에게는 두꺼운 붓 모보다 조금 더 다양한 굵기와 모양을 가진 전문가 붓이 더 좋아요. 평붓, 구성붓(둥근붓)으로 붓의 끝 모양에 따라 구분되는 붓 세트를 추천드려요. 라온이의 투명붓은 바바라 투명 붓세트고요. 화홍이나 루벤스 등의 제품을 많이 사용해요.

미술용 롤러

채색 도구에는 붓 이외에 롤러도 있는데, 다양한 모양의 롤러로 자유롭게 그릴 수도 있고, 롤러의 너비와 모양에 따라 다른 느낌으로 작품을 만들어낼 수 있어요.

팔레트

물감을 덜어서 사용하기 편하게 도와주는 미술 도구에요. 물감을 섞어서 다양한 색을 만들기도 하고, 물감을 다양하게 소량씩 준비해둘 수 있어서 편리해요.

키즈맘아트
넓은 팔레트의 3구는 스폰지를 넣고 물감을 스탬프처럼 사용할 수 있어요. 칸칸이 물감을 넣고, 넓은 부분은 물감을 섞을 수도 있어서 자주 사용해요.

아트메이트
색을 섞을 수 있는 칸이 다양하고 넓어서 다양한 색을 사용하고 섞을 때 자주 사용하는 팔레트에요. 파스텔 톤으로 색을 만들 때나 색의 그라데이션을 이용할 때 좋아요.

투명 팔레트
크기가 작고, 그립감이 좋아서 아이가 서서 작업하거나 야외에서 미술놀이 할 때 사용하기 좋아요.

물통

물을 담아두고 사용하는데, 물을 섞어서 사용하거나 물감물을 만들어 놀이할 때 유용해요. 일반 테이크아웃 투명한 플라스틱 용기에 사용하셔도 무방하지만, 있으면 활용도는 다양해요.

백토마켓 6구홀더
자주 사용하는 물통 중 하나에요. 6개의 물통에 붓을 색깔별로 거치해둘 수 있어서 색을 그대로 사용 가능하고, 뚜껑을 팔레트로 사용할 수 있어요. 하나의 제품으로 다양하게 활용 가능해서 아주 유용해요.

아이러브풀문 10구 물감통
백토마켓 제품과 함께 자주 사용하는 물감통 중 하나인데, 트레이가 있어 움직이기 좋고, 색이 다양해서 좋아요. 같은 색의 물통, 붓, 스포이드가 있어서 예쁘게 놓고 사용하기 좋은데, 5~6개의 색만 사용빈도수가 높아서 모든 색이 필요하지는 않아요. 물통 크기가 커서 물을 많이 사용하는 놀이에 유용해요. 스포이드 놀이에 조금 더 자주 사용하게 되는 물통이에요.

스포이드

스포이드는 아이가 붓 사용이 미숙할 때 함께 사용하면 손의 힘이나 능력을 높여주는 역할을 해주어요. 소근육 발달에 도움을 주며, 다양한 미술놀이, 오감놀이, 과학놀이 등에 사용 가능해서 놀이의 필수품이라고 해도 과언이 아닐 정도에요.

러닝리소스
파란색의 6구 홀더와 함께 5가지 색상의 스포이드가 있는데, 손잡이가 크고 잡기 편해서 아이들이 사용하기 좋아요. 세척이 어렵다는 단점이 있어요.

백토마켓 동물 스포이드
스포이드의 헤드가 다양해서 아이의 호기심을 유도하기 좋아요. 전용 세척솔이 있어서 청소도 용이해요.

아이러브풀문 스포이드
레인보우 물통에 색에 맞게 스포이드가 있어서 세트를 선호하신다면 함께 구입하셔도 좋아요.

트레이 & 수반

트레이는 다양한 놀이를 준비할 때, 청소를 도와주거나 환경을 구성할 수 있는 틀이 되어요. 다양한 사이즈의 트레이가 있으면 놀이 준비도 수월해요.

PC밧드 트레이
투명한 사각 트레이로, 라이트박스 위에 올려두고 사용하기 좋아서 라이트박스 놀이의 짝꿍 같은 트레이에요. 주방용 저장용기로 나온 제품으로 크기와 높이가 다양해서 필요에 따라 구입이 가능한 장점이 있어요.

화분 받침
일반 화원에서도 판매되는 제품으로 가장 저렴한 가격으로 구입 가능해요. 화이트 색상은 어느 제품이나 이염 위험은 있어요. 화분 받침으로 사용되는 만큼 크키가 다양해서 오감놀이에도 사용하기 좋고, 가격이 착해서 오염되면 새 제품으로 바꾸기에도 부담이 적습니다.

K-Mart tray
호주의 케이마트에서 판매되는 트레이로 해외 SNS 피드에서 많이 보이는 제품이에요. 구하기 어려웠으나, 현재는 유사한 국내 제품이 많고 다양한 색상으로 나와서 취향에 맞게 구입 가능해요. 손잡이가 있어 유용하지만, 철로 된 제품이라 물을 사용하고 건조가 덜 되면 녹이 슬 수 있어서 유의해야 해요.

터프트레이(tufftray)
정방 1m에 가까운 크키로 가장 큰 트레이에요. 때문에 스몰월드라기보다는 빅 월드를 만들 수 있고, 오감놀이뿐 아니라 다양한 액티비티를 할 수 있는 놀이매트 같은 역할도 해주어서 아이가 자랄수록 빛을 보는 트레이랍니다. 단, 크기가 큰 만큼 사용되는 재료의 양이나 청소의 양이 비례해요. 꼭! 참고하세요.

유리수반
투명해서 재료가 보이는 장점이 있어서 다양한 트레이에 겹겹이 사용하기 좋아요.
화분 받침, K-mart Tray, 터프트레이에 함께 넣어 사용하기 좋아요.

점토

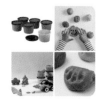

점토는 미술놀이, 오감놀이, 자연놀이 모든 놀이에서 다양하게 사용할 수 있는 좋은 재료에요. 손으로 조물조물 만지고 놀이하는 모든 순간이 좋은 자극이 되기에 정서발달에도 좋아요.

익숙한 점토로는 다양한 색감과 패키지가 있는 플레이도우, 천연 재료를 사용해서 만드는 천연클레이 몽클, 하얀 색감에 물감이나 사인펜으로 색을 만들 수 있는 천사점토, 그리고 엄마와 함께 만들어 사용할 수 있는 홈메이드 도우 등 다양해요. 여러 가지 놀이를 즐기며 아이와 행복한 시간을 보낼 수 있어요.

기타 미술 재료

손코팅 필름
선캐처를 만들거나 야외에서 자연놀이를 할 때 물이나 기타 도구들이 없어도 접착면을 이용해 만들기가 가능해서 자주 사용하는 제품이에요.

글루건
풀로 붙이기 어려운 작품들을 붙일 때 좋은 접착 도구에요. 열을 이용하므로 안전하게 사용하세요.

풀
목공 풀, 물풀, 딱풀을 이용해서 작품을 만들어요. 일반적으로 딱풀은 일상생활이나 간단한 작품 활동에 주로 사용되고, 물풀은 비슷하게 사용되지만 많은 양을 사용하면 종이가 울어버리는 단점이 있어요. 하지만 물풀을 이용해 다양한 오감 놀이 재료를 만들기도 하고 미술물감을 만들기도 좋은 재료라는 장점이 있죠. 목공 풀은 물풀이나 딱풀로 붙이기 어려운 다양한 소재들을 붙이기 좋으며, 마르면 투명해지는 장점이 있어서 다양한 미술놀이에 사용돼요.

가위
아이가 주로 사용하는 가위는 마패드 가위에요. 크기별로 있어서 손이 작은 아이에게 자라는 정도에 맞게 크기를 바꿔줄 수 있어서 좋아요.

수틀
감성놀이의 틀로 많이 사용돼요. 놀이용으로 사용하기에는 대나무 수틀을 검색하시면 가성비 좋은 수틀이 크기별로 나올 거예요. 세트로도 구입 가능해요.

마 끈
놀이를 마무리할 때, 매듭이나 모빌을 만들 때 감성을 더하는 재료로 사용해요. 자연과 어우러지는 느낌이 좋아요.

모루
철사에 털실이 감겨 있는 형태로 다양한 미술놀이 재료로 활용할 수 있어요. 굵기별로 나와 있어서 아이가 쉽게 형태를 만들고 자를 수 있어서 좋아요.

와이어 전구
와이어 전구는 미술놀이, 스몰월드에 다양하게 사용되는데 건전지 형태로 되어 있는 제품을 주로 사용해요. 일반 AA건전지용과 수은 건전지용이 있어요. 전자는 무겁지만 튼튼해서서 오래 사용 가능하고, 후자는 가볍지만 조금 약해서 쉽게 부셔지는 단점이 있어요.

모양펀치(포코스 모양펀치 25mm)
펀칭을 하면 다양한 모양을 만들어내는 모양펀치. 요즘은 그 종류와 크기가 다양해져서 아이들 놀이에 자주 활용되는데, 라온이는 특히나 나뭇잎 모양의 모양펀치를 이용해 놀이를 많이 했어요. 계절마다 자연의 재료들로 모양을 내거나, 색색의 종이에 자연을 담아서 놀이를 하면 정말 예쁘고 감성적인 작품들을 만들 수 있어요.

재료와 작품의 보관

재료의 보관
미술 재료들은 대부분 서랍장에 종류별로 들어 있지만, 오감놀이 재료들은 종류도 많고 크기도 다양해서 쉽게 보이는 곳에 투명하게 관리하는 게 가장 좋아요. 나뭇잎, 꽃, 돌멩이, 작은 피규어들은 종류별로 넣어서 작은 투명한 상자에 보관해요.

휴대하기 좋은 케이스에도 보관하는데, 주로 미술 재료들이 많아요. 오감놀이들은 놀이 전에 만들고, 놀이 후 세척하고 보관하기에, 주로 제가 정리하는 경우가 많아서 고정된 자리에 투명한 박스를 두고 보관해요. 미술 재료들은 아이가 수시로 움직이고 찾아 만들기 가능하도록 이동이 쉬운 수납함에 보관해요. 옆 사진의 작은 투명 통은 다이소 제품이고, 보관 박스는 포토케이스로 아마존에서 구입했어요.

작품의 보관
도화지나 스케치북에 만든 작품들은 포트폴리오 파일에 날짜와 함께 정리해두어요. 형태가 있는 만들기 작품들은 오랜 보관이 쉽지 않아서, 아이와 상의 후 정리하거나 보관용으로 하나 또는 두 개 정도만 따로 보관하는 등의 합의점을 찾아요.

캔버스는 붙여두는 경우가 많아서 오랜 시간 아이의 작품들이 차례로 붙어 있는 경우가 많지만, 시간이 지나면 색이 바래거나 자연물을 사용해 만든 작품들은 시간이 지나 마르면 가루날림이 생기는 단점이 있어요. 아이의 작품은 하나하나 모두 소중하지만, 추억으로 남겨야만 하는 작품들도 생겨서 아쉽고 속상하답니다. 언제나 아이와 상의 후에 이별을 고한답니다.

차례

라온이네 4세 자연미술놀이

라온이네 5세 자연미술놀이

다섯 살의 봄 놀이

다섯 살의 여름 놀이

다섯 살의 가을 놀이

다섯 살의 겨울 놀이

라온이네 3세
자연미술놀이

놀이 도안은 라온이네 블로그에서 다운받을 수 있습니다.

세 살의
봄놀이

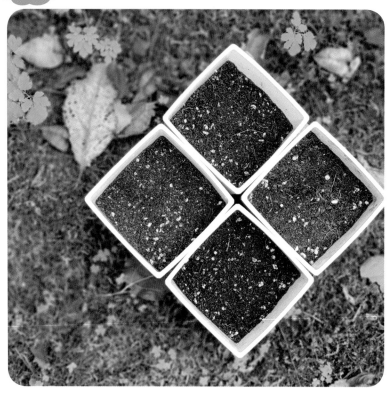

씨앗 심기

놀이목표

대·소근육 발달, 시각적 협응력 발달, 자연의 재료를 느끼며 오감과 감수성 발달

놀이재료

화분, 배양토, 씨앗, 삽 또는 숟가락, 스프레이(분무기), PC밧드 트레이 등

봄이 되면 꼭 하고 싶었던 씨앗 뿌리기. 씨앗을 하나하나 심고, 싹이 틀 때까지 아이와 함께 하루하루 기대하며 준비했던 놀이입니다.

 놀이 시작

1 봄날의 산책길에 함께 했던 놀이지만, 다른 분들에게 피해가 될까봐 트레이에 준비를 했어요. 트레이에 흙을 준비하고, 숟가락이나 삽을 이용해서 4개의 화분에 흙을 담아주세요.

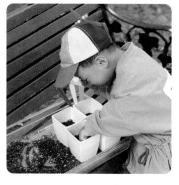

2 흙을 적당히 넣고, 씨앗을 하나하나 넣어주세요.

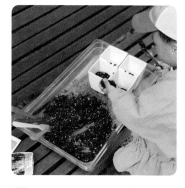

3 씨앗을 뿌리고, 그 위로 다시 한 번 흙을 덮어주세요.

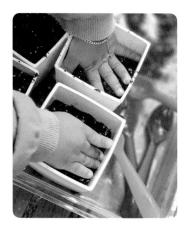

4 꾹꾹 눌러서 흙을 다져주세요.

5 씨앗 이름을 적은 이름표도 하나하나 붙여주고, 매일 아침마다 소중한 마음으로 물을 주며 키워가요. 글을 쓸 수 있는 아이는 기록일지 혹은 그림일기를 함께해도 좋아요.

젤리 색 분류놀이

놀이목표

소근육 발달, 시각적 협응력 발달, 색 분류에 따른 인지력 향상

놀이 재료

한천 가루, 물, 과일 꼬치, 색소, 4분할 용기 또는 4개의 용기 등

색색의 젤리에 색색의 꼬치를 꽂아보는 간단한 활동이지만, 아이와 함께 색 분류를 통해 색 감각도 익히고, 젤리의 촉감을 이용해서 오감놀이도 가능한 놀이입니다.

놀이 시작

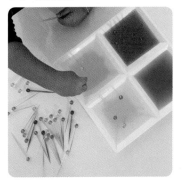

1 색색의 젤리를 만들고, 색색의 과일 꼬치를 준비해요.

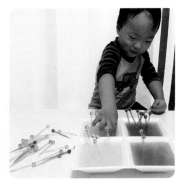

2 색색의 과일 꼬치를 하나둘 젤리에 꽂으며 색을 분류해요.

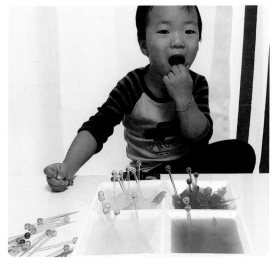

3 먹을 수 있는 식재료로 만든 놀이여서 어린아이들이 입에 넣어도 안심할 수 있어요. 주스 혹은 올리고당을 조금 넣어주면 단맛이 느껴져서 먹으면서도 놀이가 가능해요.

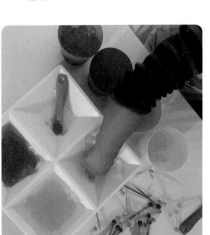

4 색 분류놀이에 이어서 오감놀이를 더해도 좋아요. 꽂아두었던 꼬치를 빼내고, 색색의 컵에 젤리를 담으면서 촉감을 느껴봅니다. 간단하지만 아이의 촉감, 미각, 시각이 모두 자극되면서 즐겁게 놀이할 수 있어요.

 tip 색색의 젤리는 한천 가루를 물 500㎖ 기준 아빠 숟가락 1큰술을 넣고, 한소끔 끓입니다. 끓을 때 올라오는 거품을 걷어내고 식혀주세요. 이후 끓인 젤리 물을 원하는 용기에 담고 색소를 한 방울 넣어서 색을 내고 식히면 색색의 젤리가 완성됩니다.

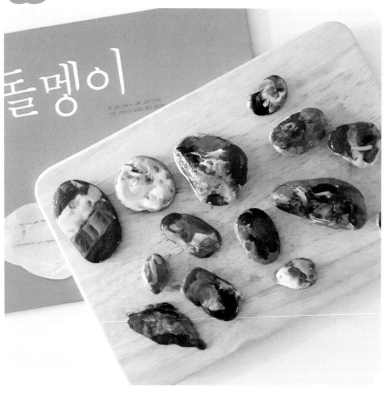

 # 돌멩이 색칠하기

놀이 목표
다양한 재료 활용에 따른 오감 발달과 소근육 발달,
색의 표현력 발달, 감수성 발달

놀이 재료
돌멩이, 팔레트, 붓, 물감 등

아이가 주워온 다양한 돌멩이에 아이만의 감성으로 색
을 칠해보는 시간. 알록달록 예쁘게 변한 돌멩이 모습을
보면서 아이의 상상력이 자라납니다.

 놀이 시작

1 아이가 여행을 하며 모아온 돌멩이들을
깨끗이 씻어 말려두어요.

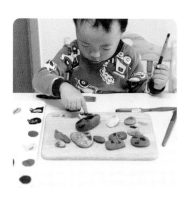

2 팔레트에 물감을 다양하게 준비하고 돌
멩이에 색을 칠해주세요. 붓을 이용해도
좋고, 아이의 손가락이 붓이 되어 색을
칠해도 좋아요.

3 아이의 작고 귀여운 손가
락 붓이 다양한 색으로 돌
멩이를 물들입니다.

4 돌멩이를 물감에 문질
러서 색을 담아보기도
하고, 아이만의 방법으
로 재미난 물감놀이 시
간을 즐기게 해주세요.

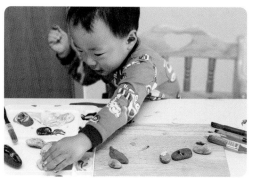

5 여러 가지 방법으로 다양한
색이 담긴 아이만의 특별한
돌멩이가 완성됩니다.

🐤 색자갈 오감놀이

권장 연령
12개월 이상

놀이 목표

소근육 발달, 시각적 협응력 발달, 색 분류에 따른
인지력 향상

놀이 재료

PC밧드 트레이, 무지개 색 색자갈, 자석 세트(러닝리
소스 제품), 포장 용기, 숟가락 등

선명하고 다양한 색은 아이들에게 시각 자극으로 너무
좋은데요. 촉감 자극이 더해지는 재료와 함께하면 더욱
더 협응하며 발달해서 아주 좋은 오감놀이가 됩니다.

놀이 시작

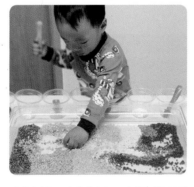

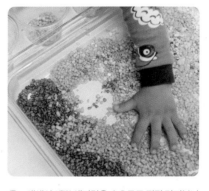

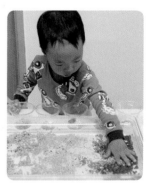

1 트레이에 색자갈을 무지개 색 순으로 담아주세요. 투명 포장 용기 컵과 함께 숟가락을 준비해주면 탐색 활동에 도움이 됩니다.

2 색색의 예쁜 색자갈을 손으로도 직접 만져봅니다. 작은 돌멩이들의 촉감이 전해져 그 자체만으로도 풍부한 경험이 됩니다.

3 다양하게 놀이하며 오감놀이를 충분히 즐겨주세요.

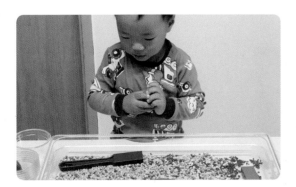

4 오감놀이로 색자갈이 모두 섞일 즈음, 자석도 함께 사용해주세요. 자석은 러닝리소스 제품으로 다양한 자석이 있어서 아이의 호기심을 자극해줍니다. 자석과 색자갈이 부딪히는 느낌을 느껴보면서, 자석 놀이를 합니다.

5 자석과 함께 색자갈을 뿌리고, 숨기고, 자석을 자갈 위에서 문지르면 또다른 자극이 되어 아이의 놀이가 풍성해집니다.

6 색자갈에 자석을 숨기거나, 색자갈을 용기에 담아 아이스크림 놀이도 하며 함께 오감놀이를 해보세요. 아이도 엄마도 너무 즐겁고 행복한 놀이랍니다.

스노우폼 마블

놀이 목표

다양한 재료 활용에 따른 오감 발달과 소근육 발달, 색의 표현력 발달, 감수성 발달

놀이 재료

스노우폼, PC밧드 트레이, 물감, 나무젓가락, 일회용 접시 등

몽글몽글 스노우폼은 그 촉감만으로도 충분히 즐겁고 예쁜 오감놀이 재료입니다. 예쁜 스노우폼 위에 알록달록 물감을 넣어 휘휘 저어주면 귀여운 아이스크림이 되고, 그 모습 그대로 접시에 찍으면 하나뿐인 멋진 작품이 되지요.

 놀이 시작

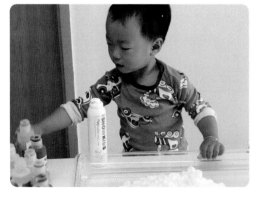

1 트레이에 스노우폼을 잔뜩 뿌려주세요. 아이가 스노우폼을 충분히 느낄 수 있도록 시간을 주세요.

2 스노우폼 위에 원하는 색의 물감을 톡톡 떨어뜨려요.

3 나무젓가락으로 물감을 휘휘 저어서 스노우폼에 마블링이 생길 수 있도록 도와주세요.

4 예쁜 마블링 무늬 위에 일회용 접시를 덮어 찍어주세요. 일회용 접시가 없으면 도화지로 해도 됩니다.

5 접시 위로 스노우폼이 알록달록 색을 머금고 찍힙니다. 카드로 쓰윽 긁어서 물감만 물들게 해주어도 되고, 놀이 자체를 즐겨도 좋아요.

권장 연령
12개월 이상

달걀 물감놀이

놀이목표
대·소근육 발달, 시각적 협응력 발달, 다양한 재료 활용에 따른 오감 발달

놀이 재료
달걀 껍데기, 물감, 유아용 망치, 도화지 등

라온이는 달걀을 좋아해서 매일 서너 개는 꼭 먹는데요. 그동안 모아둔 달걀 껍데기를 깨끗이 씻은 후에 말려서 놀이에 응용해보았어요. 달걀 껍데기를 모으는 시간은 오래 걸렸는데, 놀이는 너무 재미있었는지 순식간에 끝나고 말았어요. 아이가 흐뭇해하며 엄지척 신호를 보내면 언제나 기분이 좋아요.

 놀이 시작

1 전지에 물감을 듬뿍 짜주세요. 잘 씻어 말린 달걀 껍데기를 올려 물감을 숨겨 주세요.

2 유아용 망치를 이용해서 달걀 껍데기를 두드려 깨주세요.

3 달걀 껍데기를 깨뜨릴 때마다 물감이 터지면서 묻어나오니 아이가 신기해해요. '다음 달걀 껍질에는 어떤 색이 숨어 있을까?' 생각하며 숨은 색을 찾아보는 놀이도 좋아요.

4 신나게 팡팡 망치로 두드리며 물감들을 찾아 위로 올려주세요. 스트레스도 풀리고, 아이도 엄마도 너무너무 즐거운 시간이랍니다.

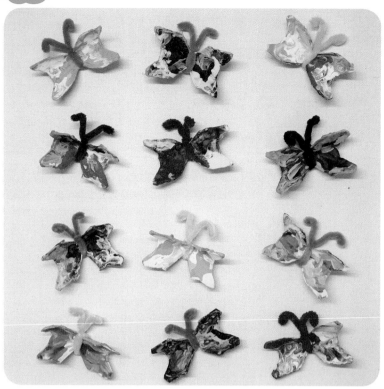

달�걀판 나비 만들기

놀이 목표

다양한 재료 활용에 따른 오감 발달과 소근육 발달,
색의 표현력 발달, 감수성 발달

놀이 재료

달걀판, 가위, 모루, 물감, 팔레트, 붓 등

재활용품을 활용한 놀이는 아이가 사물을 다양한 시각
에서 볼 수 있게 하고, 버려지는 것들을 활용해서 재탄
생시키는 의미도 있어서 더욱더 유익하고 좋아요. 오늘
은 달걀판이 나비로 변신했답니다.

(Note) 가위는 공예용 가위나 박스용 가위를 이용하면 수월해요.

 놀이 시작

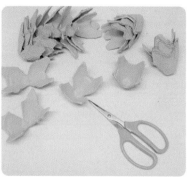

1 달걀판을 하나하나 분리해서 잘라주세요. 분
리해서 자른 달걀판의 모서리 양쪽을 잘라서
나비 모양을 만들어주세요

2 달걀판을 색색의 물감으로 예쁘게 색칠
해주세요.

3 붓으로 예쁘게 색을 칠해도 좋지만, 물감에 찍어서 다
양하게 묻혀주어도 좋아요. 특별한 색감과 질감을 표현
할 수 있어요. 아이만의 느낌으로 색을 담아보세요.

4 색색으로 예쁘게 칠
한 달걀판 나비를
잘 말려주세요

5 잘 마른 달걀판 나비 가운데
에 색색의 모루를 감아서 더
듬이를 표현해주면 더 예쁜
나비가 되어요.

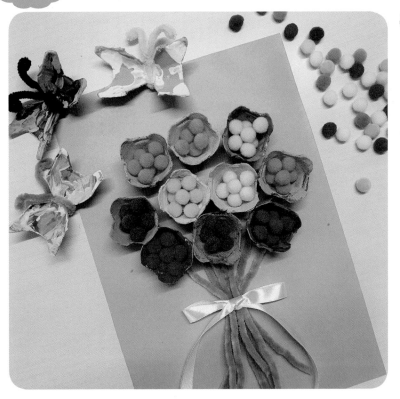

달�걀판 꽃다발

놀이 목표
다양한 재료 활용에 따른 오감 발달과 소근육 발달,
색의 표현력 발달, 감수성 발달

놀이 재료
색지, 풀, 달걀판, 물감, 색색의 폼폼이, 모루, 리본,
팔레트, 목공풀 또는 글루건 등

달걀판을 이용해서 나비를 만들고, 남은 달걀판은 자르
지 않고 꽃을 만들었어요. 색색의 폼폼이가 더해지니 색
분류놀이도 가능해서, 다양한 놀이로 연계할 수 있어요.

놀이 시작

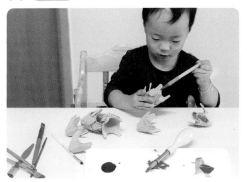

1 잘라둔 달걀판을 예쁜 색으
로 색칠해주세요.

2 붓으로 색을 칠하거나,
물감에 달걀판을 문지
르기도 하면서 아이만
의 방법으로 물감을 느
끼면서 달걀판을 색칠
하게 도와주세요.

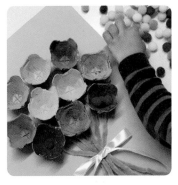

3 예쁘게 색칠한 달걀판을 잘 말려서 색
지에 붙여주세요. 꽃다발 모양으로 붙인
달걀판 아랫부분에 모루로 줄기를 표현
하고 리본을 붙여주면 예쁜 달걀판 꽃다
발이 됩니다.

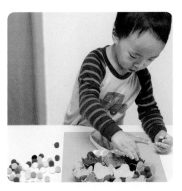

4 달걀판 꽃다발에 색색의 폼폼이를 같은
색끼리 찾아서 넣어봅니다. 색 인지, 색
분류가 더해지며 손가락에 닿는 폼폼이
의 촉감 덕분에 미술놀이와 더불어 오감
놀이도 즐길 수 있어요.

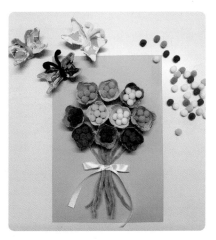

5 색색의 달걀판 꽃다발에 알록달록 폼폼이들이 쏘
옥~. 참 예쁜 봄날의 꽃놀이랍니다.

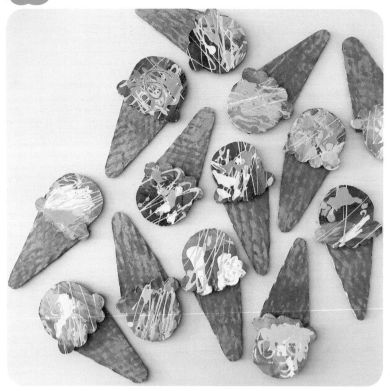

아이스크림 만들기

놀이 목표

다양한 재료 활용에 따른 오감 발달과 소근육 발달, 색의 표현력 발달, 감수성 발달

놀이 재료

박스, 과일 포장지, 물감, 약통, 붓, 풀, 가위, 팔레트 등

알록달록 아이스크림은 날이 따뜻해지면서 아이들이 가장 좋아하는 간식 중 하나죠. 색도 예쁘고 맛도 좋은 아이스크림 놀이는 무엇을 해도 즐거워하는 아이를 위해, 재활용품을 이용해서 함께 만들어보았어요.

 놀이 시작

2

콘 모양으로 잘라둔 박스 위를 물감을 묻힌 과일 포장지로 콩콩 찍어주세요.

1 과일 포장지의 대각선 무늬들이 아이스크림의 콘 무늬와 닮아보여서, 물감을 묻혀 콘 모양으로 오려낸 박스에 콩콩 찍어서 아이스크림 콘을 만들어보려고 해요.

3

박스에 자유롭게 색칠을 하고 아이스크림 모양으로 잘라주세요.

4 물감통이 뾰족한 모양으로 되어 있으면 그냥 사용해
도 되지만, 혹시 아이가 물감을 뿌리기 어려워하면
작은 약통에 물감을 소분해 뿌리기 쉽게 해주세요.

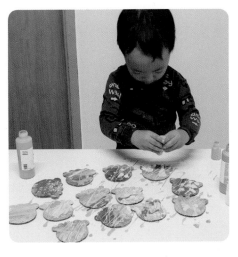

5 물감을 잔뜩 뿌려둔 아
이스크림 박스를 잘 말
려주세요.

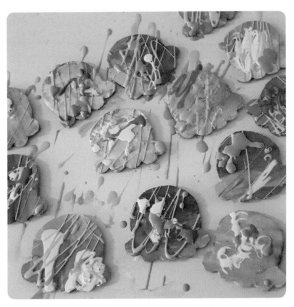

6 잘 마른 아이스크림 콘과 아이
스크림을 풀로 잘 붙여주세요.

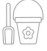

7 예쁜 아이스크림이 완성되었어
요. 아이스크림 개수에 따른 수 놀
이도 가능하고, 아이스크림 가게
에서 역할놀이도 가능해요. 활용
도가 높은 재활용품은 훌륭한 엄
마표 교구랍니다.

과일 색 찾기

놀이목표

시각 자극을 통한 사물과 색의 인지력 향상, 미각
자극을 통한 미각 발달

놀이재료

컵, 도화지, 칼, 색소, 생수, 빨대, 약통 등

아이의 오감 발달을 이용한 색색의 색놀이를 더한 미각
놀이에요. 과일 모양, 과일의 색, 과일의 맛을 느끼며 아
이와 간단하고 재미있는 놀이를 함께 해보세요.

놀이 시작

1 컵의 크기에 맞게 도화지를 자릅니다. 도화
지에 과일 그림을 그려서 칼로 잘라내요.

2 색소 중에 케이크나 떡을 만들 때 사용하는 과일이 첨가된 식용색소들
이 있어요. 향과 맛이 느껴지는 시식 가능한 재료라서 아이와 놀이할 때
사용하면 좋아요. 약병에 넣어서 아이가 놀이하기 쉽게 준비해주세요.

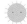

3 컵에 보이는 과일 모양에 맞게 색을
찾아서 색소를 조금씩 넣어주세요.

4 빨대를 이용해서 휘휘 잘 저어주세요.

5 아이가 빨대를 저으면 색소가 섞이면서 과일의 색이
예쁘게 나타납니다. 라온이는 마법 같다며 너무나 좋
아했어요.

6 맛을 보며 어떤 맛이 나는지 알아보고, 그 느낌을 표
현해보는 미각놀이도 함께 해보세요. 눈을 가리고 맛
을 맞춰보는 놀이도 할 수 있어요.

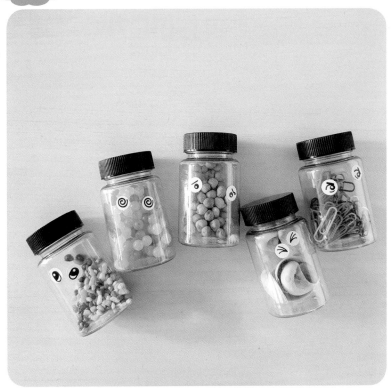

🐤 감각 보틀 만들기

놀이목표

대·소근육 발달, 시각적 협응력 발달, 다양한 재료를 느끼며 오감과 감수성 발달, 무게 인지를 통한 집중력 발달, 청각 발달

놀이재료

색자갈, 구슬, 병아리콩, 조개, 클립 등(집에 있는 다양한 재료 활용), 병, 저울, 깔대기 등

눈으로 보고, 소리를 듣고, 같은 무게를 달아 크기와 양을 비교해보는 감각 보틀. 어린아이들에게는 소리를 느끼는 악기가 되어주고, 조금 자란 아이에게는 무게는 같아도 다른 부피에 대해 이야기해볼 수 있는 좋은 몬테소리 교구가 됩니다.

 놀이 시작

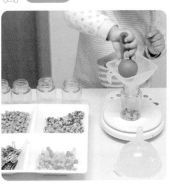

1 여러 가지 재료를 준비해주세요. 재료를 담을 수 있는 병과 무게를 잴 수 있는 저울, 아이가 보틀에 재료를 잘 넣을 수 있도록 깔대기나 도구들을 준비해주세요.

2 기준이 되는 무게를 정하고, 그 숫자에 맞춰서 조심히 재료를 넣어보는 놀이를 해요. 틀려도 상관없지만, 숫자를 맞추는 동안 집중력이 자라나요.

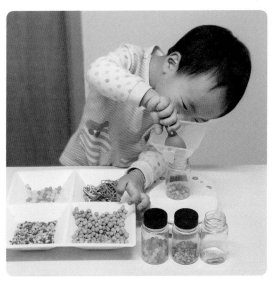

3 무게는 같지만 채워지는 양이 종류에 따라 다르다는 것을 알게 됩니다. 이번에는 얼마만큼의 양이 그 무게를 채워주는지 함께 찾아가보아요.

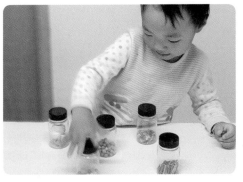

4 재료들을 똑같은 무게로 담은 병을 이리저리 살펴보고, 탐색하며 소리도 듣고, 무게에 따른 양을 비교해보세요. 엄마표 교구로 아이의 여러 감각이 깨어납니다.

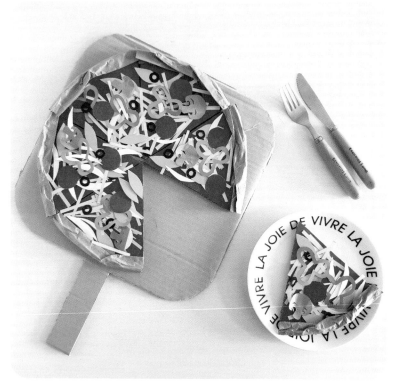

🐤 피자 만들기

놀이 목표

다양한 재료 활용에 따른 오감 발달과 소근육 발달, 색의 표현력 발달, 감수성 발달, 역할놀이를 통한 사회성 발달

놀이 재료

박스, 크래프트지, 색지, 가위, 분할 트레이 또는 소분 용기 등

재활용품으로 만들 수 있는 또 하나의 작품. 아이가 관심을 많이 보였던 피자예요. 실제 피자를 보기 전에, 예습하는 느낌으로 오감놀이를 더해서 역할놀이를 해보았어요.

🐴 **놀이 시작**

1
박스를 동그랗게 자른 후에 빨간 색지를 붙여주세요. 6등분해서 자르고, 크래프트지 끝부분을 구겨서 엣지를 만들어주세요. 피자에 들어가는 햄, 피망, 양파, 올리브, 치즈 등을 색지로 잘라서 아이가 토핑을 얹기 쉽게 준비해주세요.

2
식재료를 알아보고, 탐색해보며 피자 위에 자유롭게 올려보게 해주세요. 풀을 이용해 붙여도 되고, 라온이처럼 계속해서 놀이하고 싶어하면 교구로 활용해도 좋아요.

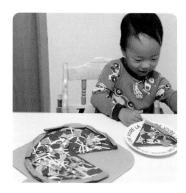

3 아이가 만들어가는 피자 모습에 아이도 엄마도 즐거움이 가득해요. 토핑을 듬뿍 얹은 피자를 같이 구워도 보고, 접시에 담아 먹어 보며 만들기와 함께 역할놀이도 할 수 있어요.

4 만들어두면 아이의 좋은 장난감이 되어주는 피자 교구 어떠세요?

5 놀이 후에 자연스럽게 등장하는 진짜 피자에 아이는 더욱 즐거워하며 신이 납니다. 서프라이즈 선물로 함께 준비해보세요.

**권장 연령
2세 이상**

공룡알놀이

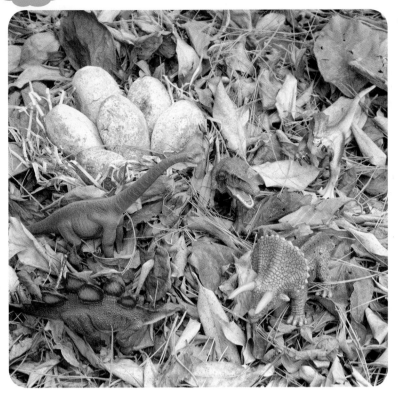

놀이목표

대·소근육 발달, 시각적 협응력 발달, 자연의 재료
를 느끼며 오감과 감수성 발달

놀이 재료

커피 가루, 밀가루, 소금, 물, 공룡 피규어(컬렉타 제
품), 믹싱볼, 숟가락, 유아용 망치 등

따사로운 봄날이 다가오며, 아이의 기관 생활도 함께 시
작되었어요. 적응하느라 애쓰던 아이의 하루에 선물을
전하고 싶었어요. 몰래 준비해 만들어 둔 공룡알을 숲속
에 숨겨두고 찾아내는 놀이를 더해주었어요. 간단하지
만 누구보다 좋아하던 아이 모습에 오히려 엄마가 선물
을 받은 하루였어요.

 놀이 시작

1 밀가루 2컵, 커피 가루 1컵, 소금 1컵, 물 1컵을 커다란
볼에 담아 섞어주세요. 잘 섞어진 반죽에 작은 공룡 피규
어를 넣고 알 모양을 만들어요. 만두 빚을 때 생각하면
수월하게 만들 수 있어요. 만들 때는 색이 진한 편인데
마르면서 색이 옅어집니다. 충분히 굳히면 딱딱한 돌처
럼 변한 공룡알이 됩니다. 엄마표 공룡알을 숲속에 잘 숨
겨두어요.

2 하원 길, 개나리가 피어난 숲속에서 공룡알을 찾
았다며 아이가 달려갑니다. 엄마의 엄청난 리액
션이 더해지면 아이는 더 즐거워해요.

3 망치로 뚝딱뚝딱 알을 깨뜨려요.
아이는 무엇이 나올지 기대하며
두근두근 설렙니다.

4 알 속에 숨어 있던 작은 공룡이 나오자, 아이는 공룡이
태어났다며 아주 신기해하고 놀라워했어요.

5 공룡을 찾아내니, 의욕이 샘솟
아서 열심히 다른 공룡알들도
깨뜨리기 시작해요.

6 집중하며 찾아낸 작은 공룡 친구들. 집에서도 할
수 있는 놀이지만 보물찾기처럼 이벤트가 더해지
니 아이가 더 즐거워합니다. 따스한 봄날, 아이에
게 작은 선물을 전해보세요.

문어 오감놀이

놀이목표

소근육 발달, 시각적 협응력 발달, 색 분류에 따른
인지력 향상

놀이재료

색지, 가위, 눈알 스티커, 유성펜, 풀, 후르츠링 시리
얼, 숟가락, 소분 용기 등

색색의 문어와 후르츠링으로 색놀이와 함께하는 오감
놀이. 새콤달콤한 맛도 느끼고, 색도 찾으면서 문어를
만들어보는 즐거운 시간입니다.

놀이 시작

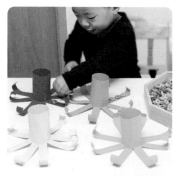

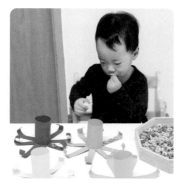

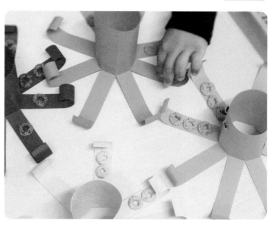

1 색지를 18cm 너비로 잘라주세요. 정
사각형도 좋고, 조금 기다란 직사각형도
괜찮아요. 색지의 반 정도에 2cm 간격
으로 선을 그린 후에 잘라서 다리를 만
들어주세요. 남은 절반의 색지는 겹친
후에 풀로 붙여서 동그랗게 말아주세요.
다리를 펼치고 눈알 스티커도 붙이고,
입 모양도 다양하게 그려서 문어를 완성
합니다.

2 맛있는 후르츠링이 함께하니 아이 입도
눈도 손도 즐거운 시간입니다.

3 색색의 빨판이 문어 다리 위에 귀엽게 생겨나고 있어요. 입도 눈도
즐거운 오감놀이를 더한 미술놀이에요.

tip 사용한 숟가락, 그릇은 모두 이케아 제품입니다. 숟가
락, 컵, 그릇, 접시 등이 세트로 있고, 색색으로 되어 있
어서 아이와 놀이할 때 사용하기 좋아요.

4
후르츠링을 색색의 그릇과 숟가락으로 색을 찾
아 옮겨 보게 하면, 소근육 발달을 더한 놀이로
연계할 수 있어요. 아이와 즐거운 오감놀이 함
께 해보세요.

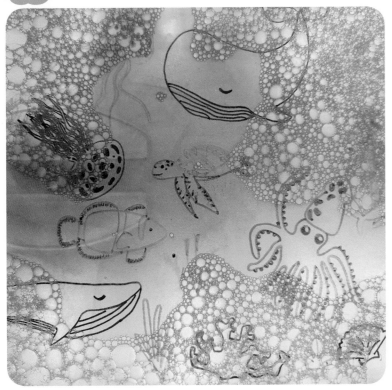

권장 연령
2세 이상

🐤 라이트박스 거품 바다

놀이 목표

다양한 재료 활용에 따른 오감 발달과 소근육 발달, 시각적 자극을 통한 색의 표현력 발달, 감수성 발달, 역할놀이를 통한 사회성 발달

놀이 재료

라이트박스, PC밧드 트레이, 물, 세제, 빨대, OHP 필름, 유성펜, 통, 가위 등

깊어가는 봄밤, 아이와 함께 반짝이는 라이트박스를 꺼내어 함께 빛나는 시간을 가져보아요. 좋아하는 바다 친구들과 해보고 싶었던 거품놀이가 더해져서 아름다운 바다가 만들어져요.

 놀이 시작

1 라이트박스 위에 PC밧드 트레이를 올리고, OHP 필름에 바다 동물들을 유성펜으로 그린 후에 잘라서 트레이에 넣어주세요. 놀이를 할 수 있는 작은 통에 색소, 물, 세제를 조금씩 넣고 빨대를 함께 준비하면 거품놀이를 할 수 있어요.

2 보글보글 거품이 늘어날수록 색색의 바다가 생겨나요. 거품을 만들고, 만져보면서 라이트박스 위에서 반짝이는 동물 친구들을 만나요.

3 거품이 늘어날수록, 트레이 위로 쏟아지는 거품에 바다 동물들이 둥실둥실 떠다니면서 더 환상적인 바다가 만들어져요. 그 모습을 보고, 느끼는 시간도 아름다워요.

 tip 이때 빨대는 주름 빨대를 준비해주세요. 주름 부분 양쪽을 살짝 가위로 자르면 빨대로 거품놀이를 할 때 부는 것은 가능하지만, 빨아들이는 것은 안 돼요. 안전한지 확인한 후에 놀이해주세요.

4 색색의 거품들에 빛이 닿으면 더 투명하고 예뻐져요. 놀이는 간단하지만 빛이 더해지니 아이의 감성도 퐁퐁 피어납니다.

5 색색으로 변한 바다에서 바다 동물들을 직접 만지며, 역할놀이도 하는 시간. 아이와 반짝반짝 예쁜 밤, 함께 해보세요.

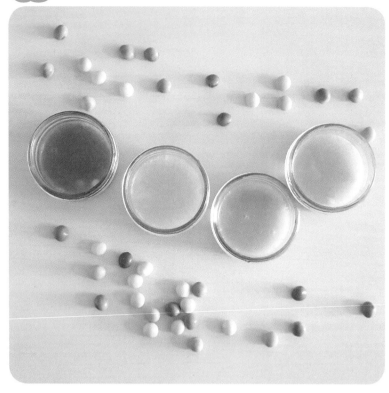

🐤 스키틀즈 물감놀이

놀이목표

다양한 재료 활용에 따른 오감 발달과 소근육 발달, 색의 표현력 발달, 감수성 발달

놀이재료

스키틀즈, 소분 용기, 붓, 도화지, 물엿, 생수, 숟가락 등

☀ [TIP] 색이 연한 스키틀즈보다 비틀즈나 색이 강한 종류 의 젤리들이 더 잘 됩니다.

🎠 **놀이 시작**

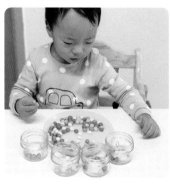

1 스키틀즈를 색색으로 나누어요. 아이의 색 인지 발달이나 소근육 발달에 좋으 니, 아이가 할 수 있도록 도와주세요.

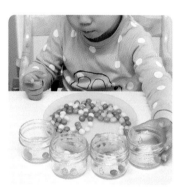

2 입도 즐거운 시간이라 젤리 하나 오물오물하는 시간은 빠질 수 없는 재미에요.

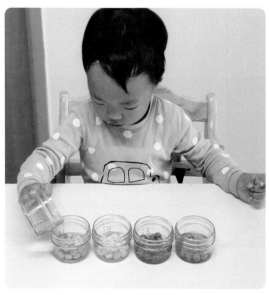

3 스키틀즈가 색색으로 분리되 면, 스키틀즈가 살짝 잠길 정 도로 생수를 넣어주세요.

4 물엿을 소분해서 병에 담아주거나 숟가락을 이용해서 아이가 직접 스키틀즈가 담긴 용기에 물엿을 넣을 수 있게 도와주세요.

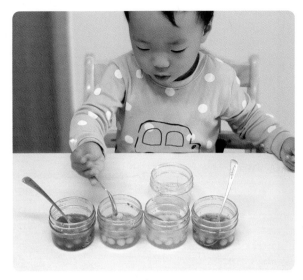

5 그동안 스키틀즈에서 색소가 분리되어 나올 거예요. 물엿을 넣고 잘 섞어서 물감에 점성이 생길 수 있도록 도와주세요. 점성도 생기고, 색소에 물엿이 닿았을 때 번지듯이 표현되어 그림을 그리면 더욱 멋져집니다.

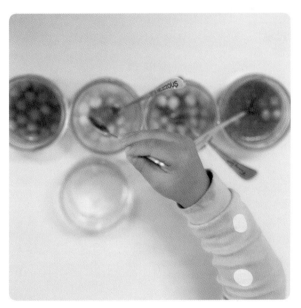

6 완성된 물감으로 자유롭게 그림을 그려보아요.

7 색소가 분리된 그림 물감이라 색이 연하지만, 번지듯이 그려지는 그림이 멋스러워요.

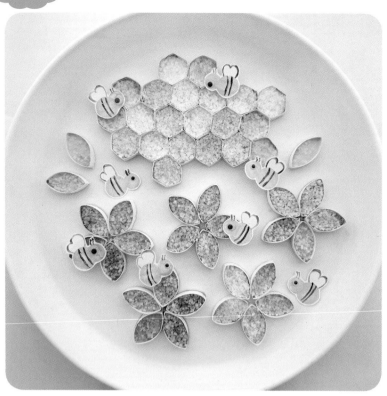

꿀벌 소금놀이

놀이 목표

다양한 재료 활용에 따른 오감 발달과 소근육 발달, 색의 표현력 발달, 감수성 발달, 조절력 향상, 미적 감각 향상, 역할놀이를 통한 사회성 발달

놀이 재료

트레이, 휴지심, 가위, 소금, 목공 풀, 숟가락, 스포이드, 물감, 물, 스펀지 도장, 도화지, 눈알 스티커, 붓, 가위 등

휴지심을 재활용해서 만든 예쁜 모양 틀에 소금을 채우고 고운 색으로 물들여서 봄을 담아 보는 시간. 귀여운 꿀벌도 함께 만들어 사랑스런 봄의 꽃밭을 표현해보았어요.

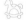 **놀이 시작**

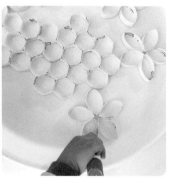

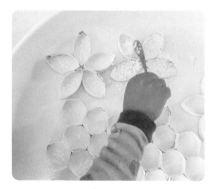

1 휴지심을 6~7등분으로 잘라주세요. 반을 접어 타원형으로 만들고, 일부는 6등분으로 접어 육각형을 만들어요. 각각의 타원형은 5개씩 붙여 목공 풀로 고정해서 꽃을 만들어요. 육각형은 각각의 면을 목공 풀로 고정해서 벌집을 표현해주세요.

2 휴지심으로 꽃과 벌집을 모두 만든 후에 바닥에 목공 풀을 뿌리고 소금을 넣어주세요.

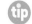 **tip** 그대로 사용해도 좋지만, 바닥면이 있으면 물감이 덜 새어나와 예쁜 작품을 완성할 수 있어요. 바닥면은 두꺼운 박스 혹은 OHP 필름으로 원하는 모양을 만든 후에 목공 풀로 고정해주면 됩니다. 혹시 보관해두고 싶다면, 바닥면 대신 캔버스처럼 두툼하고 힘 있는 액자에 휴지심 틀을 고정해서 놀이를 해주면 더 좋아요.

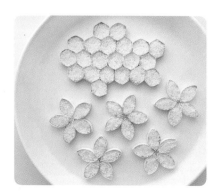

3 소금을 넣을 때는 꾹꾹 눌러 담을수록 더 예쁘게 표현되고 물을 많이 넣어도 덜 흥건해져서 좋아요. 아이가 담아도 좋지만, 여기까지는 준비 과정이니 어른이 도와주셔도 좋아요.

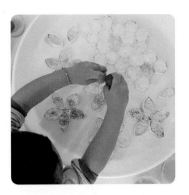

4 색색의 물감을 물에 풀어서 물감물을 준비해주세요. 스포이드를 이용해 소금을 물들여요.

5 아이가 자유롭게 물들일 수 있도록 해주세요. 색을 섞어서 물들여도 참 예뻐요.

tip 사용한 물감은 스노우 물감으로 색이 연해서 물에 넣으면 파스텔 톤으로 표현돼요.

6 아이가 예쁘게 물들인 벌집과 꽃들은 그대로 잘 말려주세요.

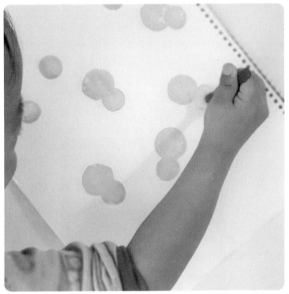
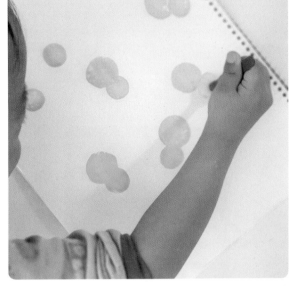

7 크기가 다른 스펀지 도장에 노란색 물감을 묻혀 콩콩 두 개를 붙이듯 표현해주세요.

8 도장을 겹쳐 찍어 표현한 꿀벌에 무늬와 날개를 그리고, 눈알 스티커를 붙여 완성해주세요.

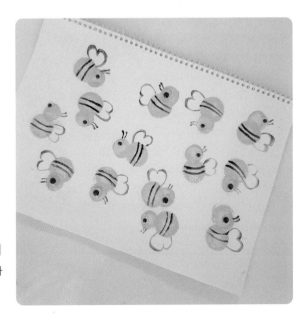

9 잘 마른 꽃밭에 꿀벌을 잘라 넣어주고, 아이와 함께 봄에 대해 이야기 나눠요.

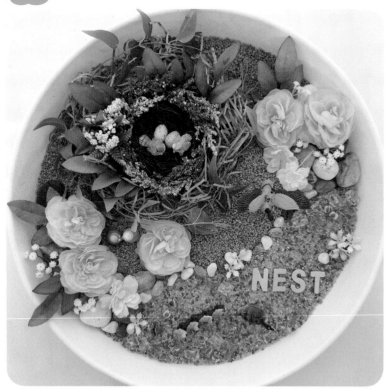

둥지 스몰월드

놀이 목표
다양한 재료 활용에 따른 오감 발달과 소근육 발달,
감수성 발달, 역할놀이를 통한 사회성 발달

놀이 재료
쌀, 색소, 지퍼백, 새 피규어, 조화, 나뭇잎 모형, 돌
멩이, 둥지, 포장 완충제, 에그 캡슐, 작은 장난감(킨
더조이) 등

새를 좋아하는 아이를 위해, 예쁜 새들이 함께 사는 꽃
이 가득한 숲을 표현해보았어요. 소중히 아끼며 새를 대
하는 아이의 모습에 엄마가 더 감사하고 소중했던 놀이
에요. 작은 이벤트를 더해 아이에게 선물을 전해, 놀이
의 즐거움을 한층 더 높여주었어요.

 놀이 시작

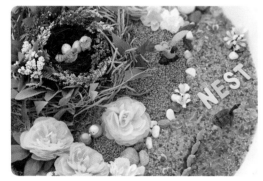

1 쌀을 지퍼백에 넣고 색소를 톡톡 넣어 주물러서 색을 입혀 말려
주세요. 그렇게 준비된 쌀은 푸른색은 강이 되어주고, 초록색은
숲이 되어줄 거예요.
트레이 경계면의 2/3는 초록색 쌀로 숲을, 남은 1/3은 파란색
강으로 표현해요. 사이의 경계면에는 크고 작은 돌멩이를 넣어
주세요. 초록의 숲 부분 가운데에 나뭇잎 조화를 깔고, 포장 완
충제를 올린 후에 둥지를 올려주세요. 둥지 둘레에 조화를 더해
서 더 사랑스러운 모습을 표현해요. 숲 주위에도 크고 작은 조
화를 더해 봄의 숲을 표현해주고, 예쁜 새 피규어를 넣어줘요.
둥지가 메인으로 준비되는 놀이라, 강을 표현한 푸른색의 쌀에
는 작은 돌멩이와 비즈를 더하고 물에서 헤엄이 가능한 오리 피
규어를 함께 넣어주었어요.

2 둥지 스몰월드가 준비되었다면, 작은 바구니에
에그 캡슐을 준비하고 안쪽에 작은 장난감을
넣어서 엄마표 킨더를 준비해주세요. 아이에게
작은 선물이 되어줄 거예요. 그 외에는 소근육
발달을 위한 도구들과 컵들을 준비해, 놀이를
도울 수 있게 해주세요.

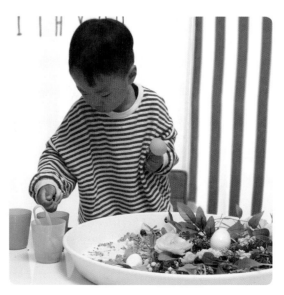

3 색색의 쌀을 직접 만
지고 도구로 옮기며
다양하게 탐색하며
놀이를 시작해요.

4 도구들을 사용해서 새를 옮겨주기도 하고, 손으로 직접 만져가며 이야기를 만들어요.

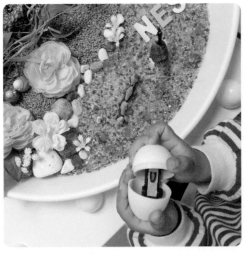

5 놀이 중간에는 작은 이벤트로 에그 캡슐을 꺼내 선물을 전해주기도 해요.

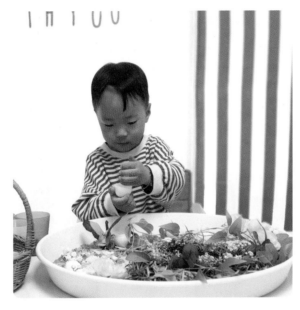

6 에그 캡슐 그 자체로도 좋은 놀이 도구가 되어요. 색 쌀을 넣고 흔들면서 소리를 들어보기도 하고, 캡슐에 색 쌀을 넣어 새들에게 먹이를 주기도 하죠.

7 아이의 상상이 더해지고, 아이가 만든 이야기가 있어 봄날처럼 따스한 놀이가 되어준 둥지 스몰월드. 아이에게 작은 체험 같았던 시간을 통해서 아이의 생각주머니는 한층 더 자라납니다.

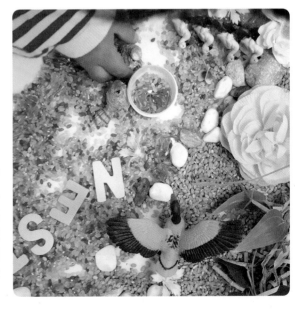

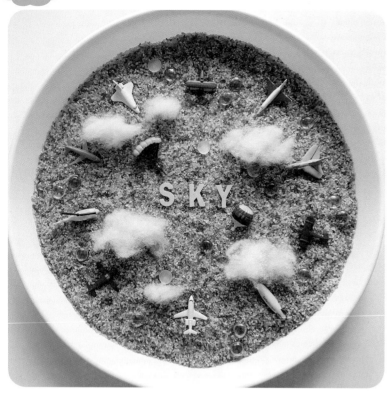

하늘 스몰월드

놀이목표

다양한 재료 활용에 따른 오감 발달과 소근육 발달, 감수성 발달, 역할놀이를 통한 사회성 발달, 하늘을 나는 탈것에 대한 지식 탐구

놀이재료

쌀, 색소, 비즈, 비행기 피규어(사파리 엘티디), 솜, 컵 등

유난히 자동차를 좋아하는 아이에게 새로운 교통기관에 대한 관심을 키워주고 싶어서 하늘을 나는 비행기로 이야기를 만들어보았어요. 푸른 하늘에 예쁜 구름이 가득한 하늘을요.

 놀이 시작

1 지퍼백에 쌀을 넣고 식용색소를 톡톡 뿌려 조물조물해서 염색한 푸른빛의 색 쌀을 트레이에 담아주세요. 솜을 작게 잘라서 군데군데 놓아 구름을 표현해요. 그 위로 자유로운 비행기 피규어와 반짝이는 비즈를 넣어주면 아름다운 하늘이 완성되어요.

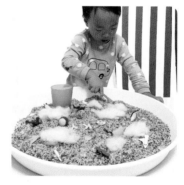

2 예쁜 색의 색 쌀에 관심을 표현하는 아이는 숟가락으로 퍼서 컵에 담아 하늘 주스를 만들어요. 아이 스스로 시작한 놀이는 아이에게 온전히 맡겨주세요.

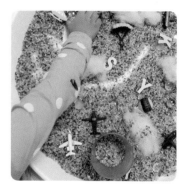

3 손으로도 직접 만져보며 다양한 탐색과 이야기를 만들어가요.

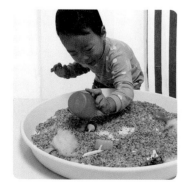

4 모아둔 컵을 비행기에 내려주며, 하늘이었던 쌀은 비가 되기도 합니다. 아이의 이야기는 언제나 새롭고 풍부해서 함께 놀이하면서 많은 걸 배워요.

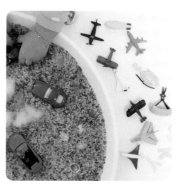

5 비행기와 하늘을 나는 다양한 탈것에 대해 이야기해봅니다. 자동차도 준비해서 비교해보아요. 놀이 전후로 탈것에 관한 책을 함께 읽으면 이야기는 더욱 풍부해져요.

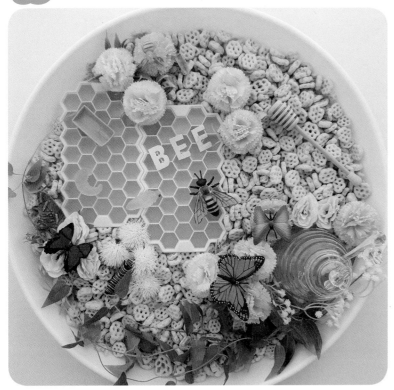

허니비 스몰월드

놀이 목표

다양한 재료 활용에 따른 오감 발달과 소근육 발달, 역할놀이를 통한 사회성 발달, 엄마와의 교감을 통한 감수성 발달, 미각 자극을 통한 미각 발달

놀이 재료

허니 시리얼, 꿀, 벌꿀 통, 벌집 몰드, 조화, 곤충 피규어(사파리엘티디 제품), 한천 가루, 색소, 물 등

아이의 미각을 함께 자극시키는 꿀을 이용해서, 귀여운 꿀벌에 달달한 벌집 모양의 과자와 벌집 젤리를 더해서 준비한 허니비 스몰월드입니다.

 놀이 시작

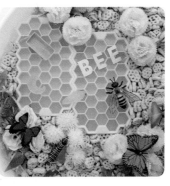

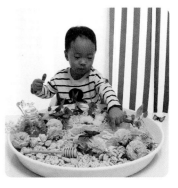

1 트레이에 허니 시리얼을 가득 담아요. 그 위에 한천 가루로 만든 젤리가 있는 벌집 트레이를 준비해요. 하나는 젤리를 만들고, 하나는 빈 몰드를 올려두어요. 벌집 트레이는 상단에 두고, 대각선으로 꿀병을 두어요. 몰드와 병의 주변을 조화들로 꾸며주며 자연스러운 봄을 담아보아요. 조화가 배치되면 위에는 곤충 피규어를 함께 놓아요.

2 젤리와 과자를 만져보며 탐색하는 시간을 가져요.

3 병에 담긴 벌꿀도 스틱을 이용해서 탐색해요. 끈적이는 느낌, 달콤한 맛 등 직접 느끼고 맛보며 꿀에 대해 알아보고, 꿀벌에 대해 이야기해요.

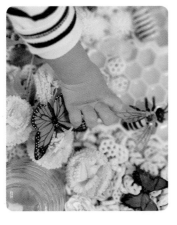

4 꿀을 숟가락이나 스틱을 이용해서 벌집 몰드에 담아보기도 해요. 꿀벌이 되어 꽃에서 꿀을 모으고, 벌집에 저장하는 놀이도 더해주세요.

5 몰드에 과자가 쏙 들어가요. 아이의 시각은 어른의 것과 달라서 다양하게 관찰하고 탐색하며 열린 사고로 다양하게 놀이해요. 아이만의 놀이를 존중하며 작은 세상에서 다양한 놀이를 하면, 오감 발달은 물론 상상력도 풍부해지는 시간이 되어줄 거랍니다.

 tip

한천 가루 젤리는 물 500ml 기준 한천 가루 아빠 숟가락 1개의 비율로, 찬물에 한천 가루를 넣고 풀어줍니다. 한소끔 끓인 후 끓어오를 때 생기는 거품은 걷어내고, 끓는 젤리 물을 몰드에 넣어 굳히면 완성됩니다.

락캔디 만들기

놀이목표

다양한 재료 활용에 따른 오감 발달과 소근육 발달, 시간에 따른 변화 관찰 및 과학적 탐구, 미각 자극을 통한 미각 발달

놀이재료

나무 꼬치, 설탕, 접시, 컵, 색소, 원목집게, 숟가락 등

기다림이 필요하지만, 그 시간 동안 관찰하며 변화를 느끼는 시간은 다른 놀이보다 의미 있고 특별한 경험이 됩니다. 오늘은 과학 실험을 더해 아이와 즐거운 놀이를 해보았어요.

놀이 시작

1 물 1:설탕 3의 비율로 넣고 끓여주세요. 이때 설탕이 더 이상 녹지 않고 겉돌게 되는 순간이 오는데 이 상태를 과포화상태라고 해요. 과포화상태의 설탕물을 컵에 옮겨 담아주세요. 뜨거우니 조심해서 준비해주세요.

2 과포화상태의 설탕물에 색소를 톡톡 넣어서 다양한 색으로 만들어주면 더 좋아요. 이제 캔디를 만들 나무 꼬치와 고정할 원목집게, 주재료인 설탕을 접시에 덜어 준비해요.

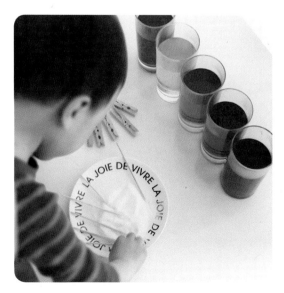

3 나무 꼬치를 설탕물에 담궜다 빼서 설탕에 문지르면 설탕이 꼬치에 잔뜩 묻어요.

4 설탕을 많이 묻힐수록 좋아요. 아이가 듬뿍 묻힐 수 있도록 도와주세요.

5 설탕이 묻은 꼬치를 원목집게에 꽂아서 컵에 넣어주세요. 이때 원목집게가 거치대 역할을 해주므로 원목집게의 길이가 컵의 너비보다 넓어야 해요. 거치했을 때 설탕이 묻은 꼬치는 컵의 어느 면에도 닿지 않아야 하니 주의해서 넣어주세요.

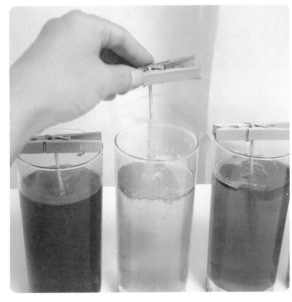

6 시간이 지날수록 설탕 꼬치에 과포화용액의 설탕들이 결정을 만들어 설탕 캔디가 만들어져요.

7 빠르면 3일 이내에도 락캔디가 완성되어요. 라온이의 락캔디는 일주일 정도 걸렸는데요. 넣은 설탕의 종류와 양에 따라 차이가 있답니다.

8 긴 시간 기다리며 만드는 과정을 지켜본 아이에게, 가장 큰 선물은 완성된 사탕을 맘껏 먹는 시간이겠죠? 아이가 직접 만든 설탕을 맛보는 경험은 특별한 추억이 될 거예요.

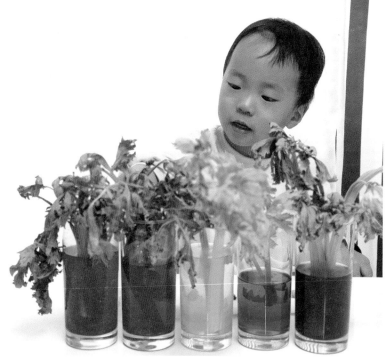

샐러리 물관 실험

놀이 목표

다양한 재료 활용에 따른 오감 발달과 소근육 발달, 시간에 따른 변화 관찰 및 과학적 탐구

놀이 재료

컵, 약통, 색소, 샐러리, 물, 가위, 키친타월 등

꽃이나 나뭇잎이 물을 머금는 모습을 눈으로 관찰할 수 있는 멋진 실험이 더해진 놀이. 하루하루의 기다림과 함께 관찰도 해보고, 눈으로 직접 마주하는 경험만큼 값진 건 없기에 의미 있는 매일의 놀이가 되어준 실험이에요.

 놀이 시작

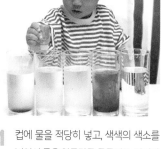

1 컵에 물을 적당히 넣고, 색색의 색소를 넣어서 물을 알록달록 물들여요. 아이가 하기 쉽도록 색소를 미리 약통 안에 넣어주세요.

2 색색으로 변한 물에 샐러리를 하나씩 넣어주세요. 어떻게 변할지 아이와 이야기하며 놀이를 진행하면 더욱 좋아요. 글을 쓸 수 있다면 관찰 일지를 써도 유익하겠죠.

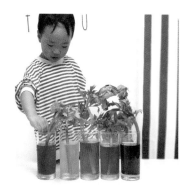

3 시간이 지나자 샐러리의 잎과 줄기의 색이 변해가기 시작해요.

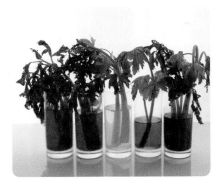 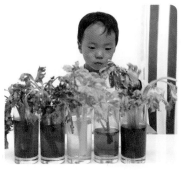

tip 젤 형태의 색소는 물관 실험이 잘 안 되는 거 같아요. 가루 형태나 액체 형태의 색소가 더 잘 녹고, 물관을 타고 움직여 색을 더 잘 변화시켜줍니다.

4 드라마틱한 변화는 없지만, 다행히 파랑 색소의 샐러리가 싱싱하고 색이 잘 변해서 아이와 관찰하기 아주 좋았어요.

5 변화된 샐러리를 직접 만지고 처음 생각했던 변화 모습과 비교해보면 더 즐거워요.

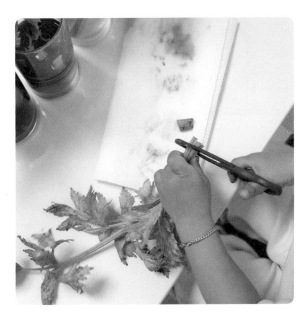

6 색이 왜 변했는지 함께 이야기해보아요. 샐러리 줄기의 일부를 각각 잘라주세요.

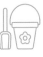

7 각각 자른 단면은 더 진한 색으로 물들어서 아이와 눈으로 확인하기 좋아요. 단면을 보며, 물이 지나간 길들에 대해 이야기하면서 식물에 대해 더 깊이 알아갈 수 있어요. 간단하지만 유익한 실험놀이에요. 아이와 함께 해보시면 정말 좋으실 거예요.

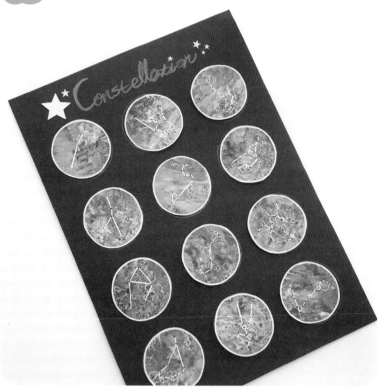

별자리 그림

놀이 목표

다양한 재료 활용에 따른 오감 발달과 소근육 발달, 색의 표현력 발달, 감수성 발달, 별자리의 지식 탐구

놀이 재료

흰색 도화지, 검정 도화지, 물감, 소금, 붓, 송곳, 풀, 가위, 물통, 물 등

우주에 관심이 많은 아이는 자연스럽게 달을 사랑하고, 별을 노래해요. 별이 그리는 그림에 대해 이야기하며 별자리에 관한 책을 보니, 아이에겐 별자리를 직접 찾아보고 싶은 소망이 생겨났어요. 그런 아이와 함께 만들어보는 별자리 그림입니다.

 놀이 시작

1 도화지와 푸른색 계열의 물감과 붓, 소금을 준비해주세요. 아이가 물감과 물을 적당히 섞어 놀이가 가능한 개월 수라면 수채화 물감을 이용해야 가장 잘 표현되어요.

2 도화지에 자유롭게 색을 칠하고 소금을 톡톡 뿌려주세요.

3 물감 위의 소금이 물감을 흡수하면서 자연스럽게 생기는 무늬들이 마치 우주처럼 멋져요.

4 마법 같은 시간들을 그리며 아이와 소금을 톡톡 뿌리며 물감놀이를 해요.

5 소금을 뿌려 그린 그림을 잘 말려주세요.

6 색지를 동그랗게 잘라서 12개월의 별자리를 흰색 물감이나, 흰색 펜으로 그려주세요.

7 튼튼하게 한 번 더 뒤에 도화지를 덧붙여주고, 송곳으로 별자리 각각의 별에 구멍을 뚫어주세요.

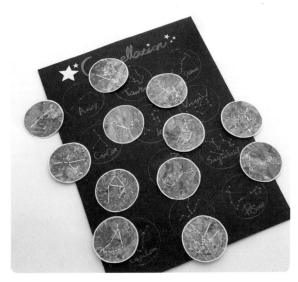

8 검은색 도화지에 같은 크기의 그림과 별자리를 그려주세요. 동그랗게 자른 별자리 그림은 같은 그림을 찾을 수 있는 카드가 되어 매칭보드로 활용할 수 있답니다.

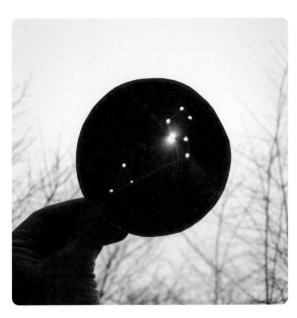

9 간단한 매칭놀이나 매칭게임으로 엄마와 함께 놀이를 해도 좋아요.

10 따스한 햇살에 비춰서 낮에도 별자리를 찾을 수도 있어요. 다양하게 놀이할 수 있는 시간, 아이와 미술놀이를 통해 만든 교구들이라 더 특별합니다.

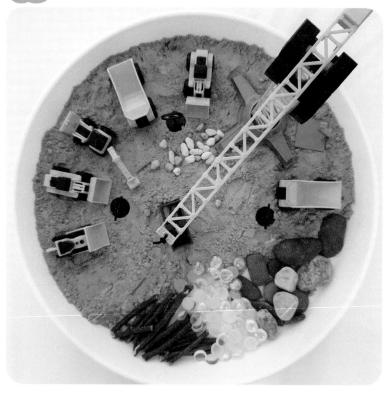

공사장 스몰월드

놀이 목표

다양한 재료 활용에 따른 오감 발달과 소근육 발달, 역할놀이를 통한 사회성 발달, 엄마와의 교감을 통한 감수성 발달

놀이 재료

코코아 가루, 오일, 나뭇조각, 비즈, 돌멩이, 중장비 장난감, 석기시대 초콜릿 등

홈메이드 모래와 함께 즐기는 공사장 놀이. 부드러운 촉감과 달콤한 향이 좋아 아이들이 안전하게 놀이할 수 있는 재료 엄마표 모래. 좋아하는 장난감이 있으니 제대로 취향저격 놀이가 되어줄 거예요.

 놀이 시작

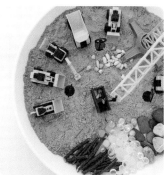

1

코코아 가루 3컵, 오일 1/2컵 또는 코코아 가루 5컵, 오일 1컵 기준으로 섞어주면 가루 날림이 줄어들고, 촉촉함을 머금은 간단하지만 달콤한 촉감놀이용 모래를 만들 수 있어요.

홈메이드 모래를 만들어 트레이에 가득 부어주고, 반은 공사장 놀이를 할 수 있는 중장비를 넣어주고, 남은 반은 나뭇가지, 비즈, 돌멩이 등 아이가 다루기 좋은 작은 재료들을 더해주어 공사장을 표현해주세요. 석기시대 초콜릿은 먹을 수도 있고 돌멩이 느낌이 나서 어린 개월 수 아이들의 스몰월드에 돌멩이 대신 사용 가능해요.

 나뭇가지, 돌멩이는 자연에서 구해오면 가장 좋지만, 어려우시다면 조경 사이트 또는 화원에 가시면 소량으로 구매 가능하세요. 다이소에도 원예 코너에 가면 쉽게 구매 가능하세요.

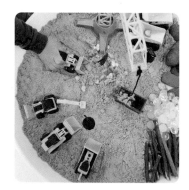

2

보드라운 모래를 자유롭게 탐색하며, 장난감을 조작하고 놀이를 시작해요.

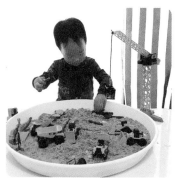

3

여러 가지 재료를 함께할수록 아이가 경험할 수 있는 촉각 자극이 늘어나서 될 수 있으면 다른 느낌, 다른 성질의 재료들을 같이 넣어주는 게 좋아요.

tip 코코아 가루를 이용한 홈메이드 모래는 사용 후, 냉동실에 넣어두고 재사용 가능하세요. 오랜 기간 보관은 안 되지만, 7~10일 정도는 보관 가능하니 아이와 함께 다른 놀이로 연계해보세요.

4 흙도 싣고, 나무도 싣고, 모래를 옮기며 하는 다양한 놀이에서 소근육이 발달하고, 아이와 놀이하며 나누는 상호작용에서 아이는 많은 언어를 배우고, 상상놀이를 통해 창의력도 발달해요.

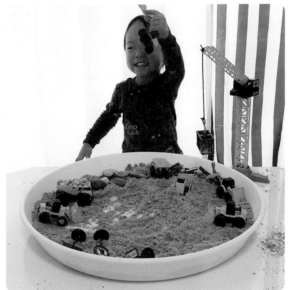

5 놀이가 익숙해지고, 즐거울수록 아이들의 놀이 영역이 넓어지고, 다양한 놀이 활동이 이어져요. 비록 청소는 힘들지만, 아이의 행복과 바꾼 수고랍니다.

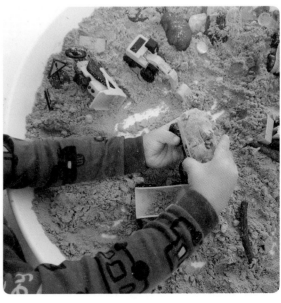

6 간단하게 만들 수 있는 홈메이드 모래와 함께 보드랍고 달콤한 촉감놀이 어떠세요? 작은 중장비들과 함께하면, 아이들은 알려주지 않아도 스스로 놀이를 만들어가며 행복한 시간을 보낼 거랍니다.

경칩 스몰월드

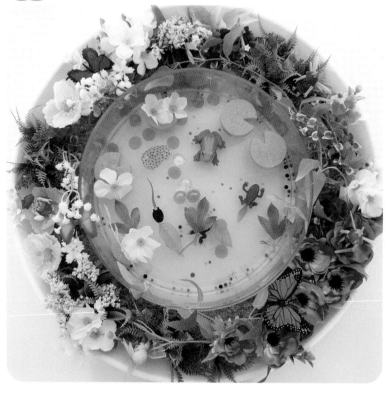

놀이 목표

다양한 재료 활용에 따른 오감 발달과 소근육 발달, 역할놀이를 통한 사회성 발달, 엄마와의 교감을 통한 감수성 발달, 봄에 대한 지식 탐구

놀이 재료

트레이, 유리 수반, 조화, 나뭇잎 모형, 요정 피규어, 곤충 피규어, 색소, 백업, 가위, 개구리 피규어(사파리 엘티디 제품), 수정토, 비즈, 스포이드, 포장 용기, 돋보기, 소근육 발달 도구(러닝리소스 제품) 등

봄이 되면 나무에 초록의 싱그러운 새순이 자라고 꽃이 피어나, 새들도 나비도 분주해져서 아이와의 야외놀이가 즐거워집니다. 겨울잠에서 깨어난다는 개구리를 자주 보지 못하는 아이를 위해서 집에서 만나는 봄을 통해 사랑스런 개구리 이야기를 함께 나누어요.

놀이 시작

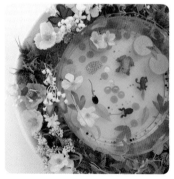

1 직경 52cm의 트레이에 30cm의 유리 수반을 넣으면 테두리에 적당한 공간이 생겨요. 유리 수반에는 물을 넣어 개구리가 사는 연못을 만들어주고, 비어 있는 공간에는 나뭇잎과 꽃을 넣어서 아름다운 숲을 표현해요.

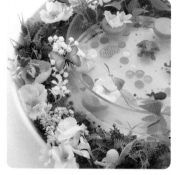

2
수반에 물을 넣은 후, 색소(연두색)를 톡톡 뿌려주고, 백업을 연잎 모양으로 잘라 띄어 주면 아이의 오감놀이에 좋은 재료가 됩니다. 수정토와 비즈도 조금 더해서 개구리 알을 표현해주면, 아름다운 연못이 완성되어요. 트레이와 수반 사이 공간의 숲은 초록 나뭇잎 조화를 넣어서 부피를 채우고, 중간중간 꽃을 배색하여 넣어 주면 예쁘게 꾸밀 수 있어요. 전체적인 색감에 포인트 색을 넣으면 조화롭게 연출돼요. 마지막으로 연못에는 개구리 피규어를, 숲에는 곤충과 요정 피규어를 함께 넣어주세요.

3
자연스러운 탐색을 위해 아이에게 시간을 주세요. 물이 함께하는 놀이에는 스포이드 같은 도구가 있으면 소근육 발달과 함께 재미있는 놀이로 이어져서 아이가 좋아한답니다.

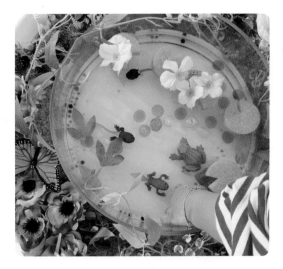

4 작은 소근육 발달 도구를 이용해서, 수정토와 비즈 등을 잡는 놀이를 해도 좋아요.

5 손으로 직접 느끼며, 놀이를 이어가는 것도 촉감 자극이 되어 더없이 좋답니다.

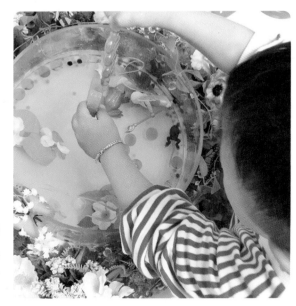

6 돋보기를 이용해서 숲을 관찰하고, 다양한 곤충과 개구리를 관찰하는 것도 좋아요.

7 물에 뜨는 백업의 성질을 이용해서, 개구리를 태워보고, 꽃을 꽂아보며 다양한 놀이로 활용하는 아이의 모습을 만날 수 있어요.

8 봄을 만나고, 겨울잠에서 깨어난 개구리를 만나 눈으로, 손으로 느끼는 시간들에서 아이는 많은 걸 배우게 돼요. 자연관찰 책과 연계하면 더 좋아요.

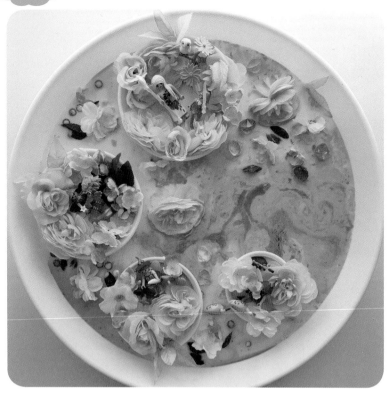

요정 스몰월드

놀이 목표

다양한 재료 활용에 따른 오감 발달과 소근육 발달, 역할놀이를 통한 사회성 발달, 엄마와의 교감을 통한 감수성 발달, 상상놀이를 통한 창의력 발달

놀이 재료

트레이(화분 받침), 크기가 다른 작은 트레이 4개, 요정 피규어(플레이모빌 제품), 보석 비즈, 우유, 물감, 면봉, 세제, 조화, 약통 등

꽃이 가득한 요정들의 샘을 표현하고 싶었어요. 우유와 물감을 이용한 마블링을 더해서 조금 더 특별하고 과학 놀이도 함께할 수 있는 활동적인 스몰월드가 됩니다.

놀이 시작

1 화분 받침 트레이에 크기가 다른 트레이를 크기 순서로 넣고, 각각의 조화로 채워서 표현해요. 다른 색 꽃으로 해도 좋고, 통일감 있게 같은 꽃으로 준비해도 좋아요. 꽃으로 채운 작은 트레이에 요정 피규어들도 함께 더해주고, 커다란 트레이에도 군데군데 꽃과 보석 비즈를 담아 표현해주세요. 마블링 놀이를 할 수 있도록 약통에 색소 혹은 물감을 소분해서 넣어주세요.

2 준비가 되면, 가장 큰 트레이에 우유를 넣어주세요. 많이 넣으면 작은 트레이들이 떠올라요.

3 약통에 담긴 물감을 우유 위로 톡톡 떨어뜨려주세요.

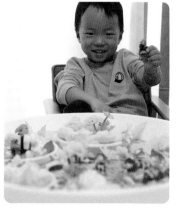

4 색색으로 변한 우유 위로, 면봉에 세제를 조금 묻혀서 콕콕 찍어보세요. 우유의 표면장력이 세제가 닿으며 깨져서 색소들이 번지듯이 움직여요.

5 표면장력 놀이가 끝나면, 아이와 요정의 샘에서 오감놀이와 역할놀이를 즐겨요.

6 요정 샘에서 아이가 만들어가는 이야기로 예쁜 시간 함께하세요.

세 살의
여름 놀이

방수 색종이 낚시놀이

놀이 목표

대·소근육 발달, 시각적 협응력 발달, 다양한 재료
를 느끼며 오감과 감수성 발달, 집중력 향상, 역할
놀이를 통한 사회성 발달

놀이 재료

방수 색종이, 낚싯대, 클립, 눈알 스티커, 컬러 칩,
PC밧드 트레이 등

간단히 접을 수 있는 물고기를 특별한 방수 색종이로 접
어 낚시놀이를 즐겨 보아요.

 놀이 시작

1 간단한 종이접기가 실려 있는 첫 종이접
기 책을 참고해서, 물놀이가 가능한 방
수 색종이를 이용해 물고기를 접은 후에
눈알 스티커를 붙여주세요.

2 트레이에 물을 넣어 클립이나 컬러 칩을
넣어주고, 물고기에도 클립을 끼워 트레
이에 넣어주어요. 자성이 있는 낚싯대를
통해 트레이 안의 재료들을 낚시하며 즐
길 수 있어요.

3
알록달록 물고기들을
잡아보아요.

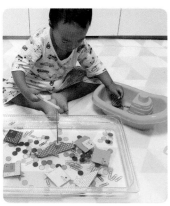

4
낚시놀이 후 작은 컬러 칩이나 클립은 페트병
에 물과 함께 넣어서 자석으로 움직이며 자석
놀이로 연계할 수 있어요.

5 페트병에 넣어둔 재료들에 야광봉을 넣어 캄캄한 밤에 자석놀이
로 즐거움을 더했어요.

권장 연령
2세 이상

면봉으로 그린 나무

놀이 목표

다양한 재료 활용에 따른 오감 발달과 소근육 발달,
색의 표현력 발달, 조절력 발달, 감수성 발달

놀이 재료

도화지, 물감, 붓, 팔레트, 휴지심, 면봉, 테이프 등

아이의 작고 예쁜 손으로, 여름의 푸르름을 표현해 그려
본 나무에요. 동글동글한 작은 잎은 면봉으로 콕콕. 어
린아이도 얼마든지 표현 가능한 놀이랍니다.

놀이 시작

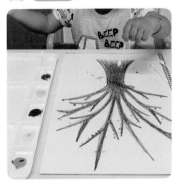

1 스케치북이나 도화지에 물감이나 크레
파스 등으로 나무를 그려주세요. 팔레트
에 물감을 표현하고 싶은 색으로 다양하
게 준비해주시고, 면봉을 이용해서 콕콕
찍어 나무 위로 나뭇잎을 표현해주어요.

2 하나하나 그리는 데 시간이 소요된다면,
휴지심에 면봉을 고정해서 만든 붓을 이
용해요.

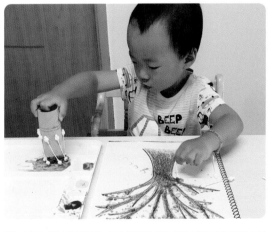

3 여러 개의 면봉이 있는 휴지심 붓을 사용하면 나무 위에 많은 수의
나뭇잎을 그릴 수 있어요. 색을 섞어보기도 하며 다양한 방법으로
반복해서 나뭇잎을 표현해요.

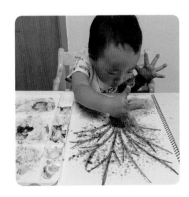

4 붓이 아닌 손으로 그려봐도 좋아요. 싱그러운
여름의 푸르름을 온몸으로 표현해요. 나무가
자라는 땅도, 나무의 잎도 아이가 그린 그림은
언제나 예쁜 작품이 되어요.

5 여름날을 닮은 예쁜 나뭇
잎이 한가득 담긴 나무가
완성되었어요.

61

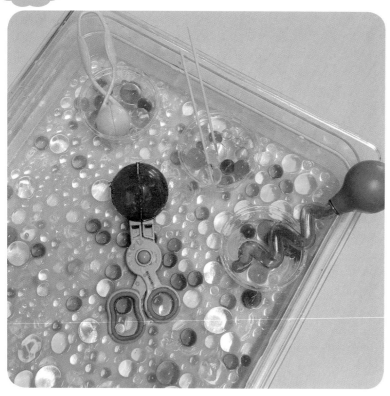

수정토 오감놀이

놀이목표

대·소근육 발달, 시각적 협응력 발달, 다양한 재료를 느끼며 오감과 감수성 발달

놀이재료

PC밧드 트레이, 소근육 발달 도구(러닝리소스 제품), 포장 용기, 워터비즈, 나무 꼬치 등

동글동글 귀여운 알갱이가 물을 만나면 점점 커져서 커다란 비즈가 되어 워터비즈라고도 불리는 수정토. 수경재배에 도움되는 재료이기도 하며, 다양한 크기의 비즈는 색감도 촉감도 좋아서 아이들이 참 좋아하는 놀이 재료 중 하나입니다.

Note 구강기 아이들은 주의해주세요.

 놀이 시작

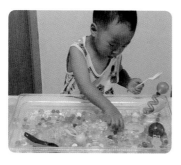

1 수정토를 물에 넣어두고 시간이 지나면 동글동글하고 투명한 구슬 모양으로 변해요. 커다랗게 변한 수정토를 트레이에 넣고, 놀이할 수 있는 다양한 도구들을 함께 준비해요.

2 다양한 도구를 이용해서 수정토를 잡아보기도 하고, 으깨기도 하고, 움직이며 관찰도 해보고, 색색으로 분리도 해보며 여러 가지로 활용해서 놀이를 해보아요.

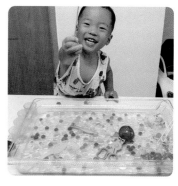

3 특히나 라온이가 좋아했던 놀이는 나무 꼬치에 수정토를 끼우는 놀이였어요. 색색으로 꽂기도 하고 여러 개를 줄지어 꽂기도 하며 사탕 같다고 너무 좋아했어요.

4 수정토 중에는 엄청난 크기의 대형 수정토도 있어요. 크기가 커서 유아용 칼이나, 달걀 커팅기 같은 도구를 이용하면 쉽게 자를 수 있어서 또 다른 즐거움을 주어요.

5 수정토는 투명해서 물에 넣으면 굴절현상으로 더욱더 투명해져서 보이지 않아요. 보기만 해도 시원해지는 수정토 놀이, 여름에 아이와 함께 하면 참 좋겠죠?

 tip

놀이하고 남은 수정토들은 세척 후, 다시 보관해서 사용이 가능하지만 오랜 시간 두면 마를 수 있으니 유의하셔야 해요. 또한 수정토는 재활용이나 음식물 쓰레기가 아니라 버릴 때는 수정토를 잘 말려주세요. 마른 수정토는 다시 작아져서 그대로 분리배출이 가능해요. 환경을 위해서 올바른 배출을 해주시면 더욱 좋답니다.

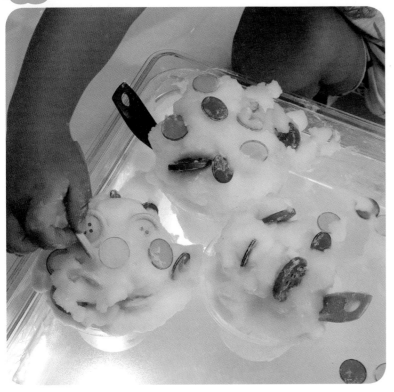

🐤 스노우폼 오감놀이

놀이 목표

대·소근육 발달, 시각적 협응력 발달, 다양한 재료를 느끼며 오감과 감수성 발달, 역할놀이를 통한 사회성 발달

놀이 재료

라이트박스, PC밧드 트레이, 스노우폼(스노우키즈 제품), 포장 용기, 단추, 숟가락, 컬러 칩, 비즈 등

폭신폭신한 촉감이 너무 좋은 스노우폼은 어느 재료보다 아이들이 좋아하는 오감놀이 재료 중 하나에요. 스노우폼은 유아용으로 나온 제품이라 향도 자극적이지 않아 놀이하기 더 좋답니다.

 놀이 시작

1 라이트박스 위에 트레이를 두고, 단추와 컬러 칩 비즈들을 넣어주세요. 그 위로 스노우폼을 뿌려서 놀이를 준비해주세요.

2 스노우폼을 만지고 문지르며 다양하게 탐색할 수 있는 시간을 주어요.

3 스노우폼을 만지며 놀이할 때마다 라이트박스에서 나오는 빛과 숨어 있는 단추, 비즈 등이 나와서 숨은 보물찾기 하듯이 아이는 오감놀이를 할 수 있어요.

4 놀이 가능한 컵이나, 일회용 투명 컵이 있다면, 스노우폼과 단추, 비즈 등을 담아 아이스크림 놀이도 할 수 있어요.

5 아이스크림도 만들고, 열심히 조물조물 발도 넣어 미끌미끌 온몸으로 즐기는 스노우폼 놀이. 아이가 사랑할 수 밖에 없겠죠?

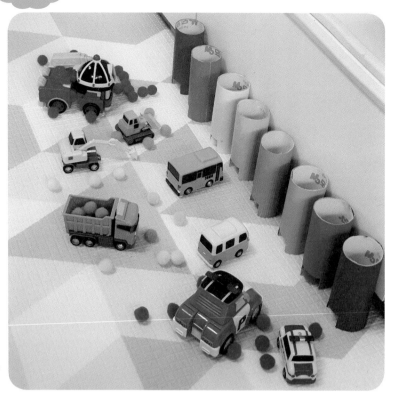

폼폼이 배달놀이

놀이 목표

다양한 재료 활용에 따른 오감 발달. 대·소근육 발달 및 시각적 협응력 발달, 시각 자극을 통한 색 인지 발달

놀이 재료

휴지심, 가위, 색종이, 풀, 자동차, 폼폼이 등

자동차를 좋아하고 색 분류를 좋아하는 아들을 위해, 모아둔 휴지심 골대로 색색의 공을 배달하는 놀이를 준비했어요. 비슷한 성향의 아이들이라면 그대로 취향저격일 거예요.

 놀이 시작

1 휴지심에 색종이를 붙이고, 폼폼이가 여유 있게 들어갈 만한 크기로 입구를 잘라서 만들어요. 색색의 폼폼이 골대가 만들어지면 색색의 자동차 장난감을 준비해요.

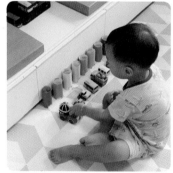

2 다양한 색의 폼폼이를 마음껏 만지고 느끼며 탐색의 시간을 가져요.

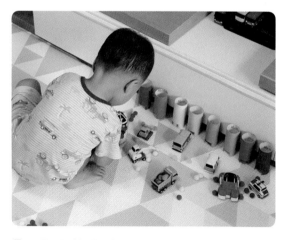

3 부릉부릉 같은 색의 자동차가 같은 색의 폼폼이를 찾아 각각의 골대에 골인하기 시합!

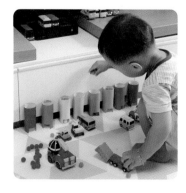

4 아래로도 넣고, 위로도 넣고, 휴지심 골대에 가득가득 색색의 폼폼이를 채워요

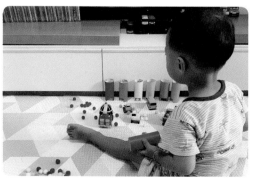

5 배달놀이 후에도 다양한 방법으로 아이가 이끄는 자유놀이를 더하면 놀이는 더욱 풍성해져요

권장 연령
2세 이상

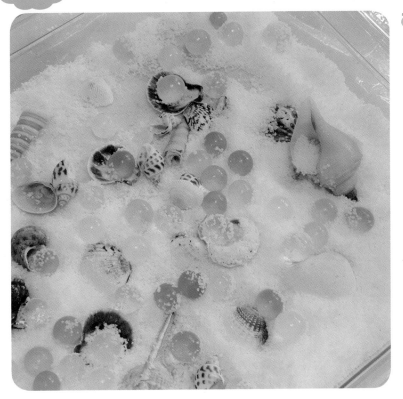

페이크 스노우 오감놀이

놀이 목표

다양한 재료 활용에 따른 오감 발달 및 감수성 발달, 대·소근육 발달 및 시각적 협응력 발달, 역할놀이를 통한 사회성 발달

놀이 재료

PC밧드 트레이, 페이크 스노우 가루, 물, 조개껍데기, 워터비즈, 모래놀이 삽, 일회용 컵 등

수정토처럼 물을 흡수하면 눈처럼 변하는 페이크 스노우. 여름에 만날 수 있는 눈으로 다양한 재료를 더해 오감놀이를 할 수 있어요.

 놀이 시작

1 PC밧드 트레이에 페이크 스노우 가루를 넣고, 물을 부어주세요. 물을 흡수하면서 빠르게 부풀어 올라 눈으로 변하는 모습을 만날 수 있어요.

2 일회용 용기에 눈으로 변한 페이크 스노우 가루를 담아보기도 하고 만져보며 오감놀이를 해요.

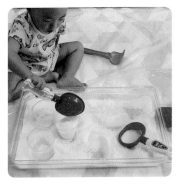

3 페이크 스노우를 충분히 탐색 후 수정토와 조개껍데기 등을 더해서 또 다른 촉감 자극을 줄 수 있는 재료들을 넣어주어요.

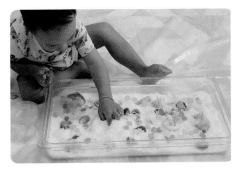

4 말랑말랑 수정토와 딱딱한 조개껍데기 그리고 부드러운 눈의 촉감들을 다 함께 즐기며 다양하고 즐거운 놀이를 함께해요.

5 눈으로 조개껍데기와 수정토가 더해진 아이스크림을 만들어요.

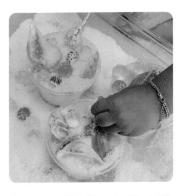

6 조개껍데기와 수정토를 분리하는 놀이를 해보기도 하고, 다양한 방법으로 오감을 느끼는 시간을 함께해요.

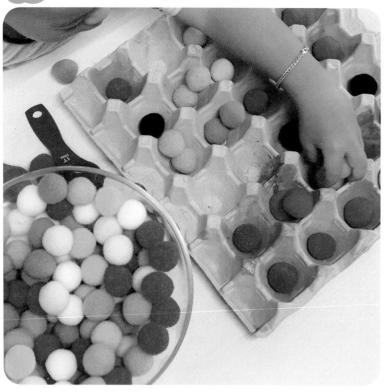

달걀판 색칠하기와 색 분류

놀이목표

다양한 재료 활용에 따른 오감 발달. 대·소근육 발달 및 시각적 협응력 발달, 시각 자극을 통한 색 인지 발달

놀이 재료

폼폼이, 달걀판, 물감, 붓, 물통, 약병, 스프레이, 숟가락 등

가정에서 쉽게 구할 수 있는 달걀판은 다양한 놀이에 활용하기 좋은 재료 중 하나입니다. 어린 개월 수의 아이와 함께 간단히 색을 칠하는 미술놀이와 칠해둔 색에 같은 색을 담아보는 색 분류 놀이를 동시에 할 수 있어요.

 놀이 시작

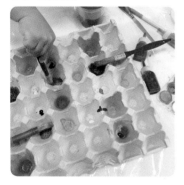

1 달걀판을 예쁜 색으로 한 칸 한 칸 칠해 주세요. 물감은 팔레트에 준비하셔도 좋고, 아이가 직접 짜기 쉽게 미리 약병에 담아 준비해도 좋아요. 직접 물감을 짜고 칠하면 더욱 좋겠죠.

2 달걀판은 두껍고 기본 색이 있어서 발색이 잘 안 될 수 있어요. 아이가 힘들어 한다면 도움을 주어도 좋고, 스프레이 등을 이용해서 다양한 방법을 더해 놀이를 확장해도 좋아요.

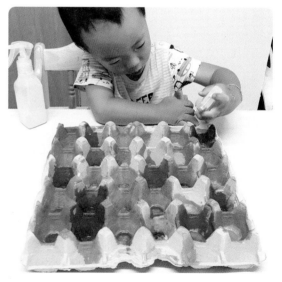

3 색을 칠해 말려둔 달걀판은 색 분류 도구가 되어주어요. 다양한 크기의 색색의 폼폼이를 숟가락이나 소근육 발달 도구 등을 이용해서 같은 색을 찾아 넣어주어요.

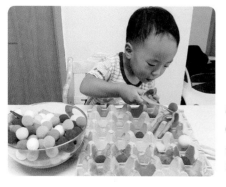

4 예쁜 색으로 채워가는 달걀판. 미술놀이에서 오감놀이까지 이어져 더 좋은 놀이에요.

tip 발색이 강한 물감을 원하신다면 드로잉 물감이나 아크릴 물감을 사용하면 수월해요.

권장 연령
2세 이상

폭죽놀이 돌돌이

놀이 목표

대·소근육 발달, 시각적 협응력 발달, 다양한 재료
를 느끼며 오감과 감수성 발달

놀이 재료

색종이, 가위, 펀칭, 돌돌이 등

아이와 함께 놀다 남은 색종이들이 아까워서 작게 잘라
뿌리고 놀며 폭죽놀이를 했어요. 아이도 엄마도 즐거운
놀이지만, 청소가 번거로워 걱정이었는데 놀이로 함께
하기 좋은 아이디어가 떠올라 더욱 즐거웠던 시간이었
어요.

 놀이 시작

1 폭죽을 펀칭에 넣어 뿌려주세요. 없으시
다면 휴지심에 풍선을 잘라 막아 펀칭을
만들어도 좋고, 다이소에 가면 컨페티(색
종이 조각)를 뿌릴 수 있는, 가성비 좋은
펀칭을 판매하고 있어요.

2 아이가 직접 해도 좋고, 엄마가 해줘도
좋아요. 색종이가 뿌려지는 순간을 아이
가 가장 즐거워해요. 하지만 언제나 작고
많은 조각들 청소가 걱정되는 게 엄마 맘
이죠.

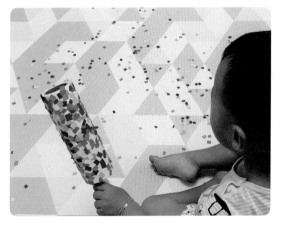

3 청소 걱정은 하지 않아도 좋아요. 돌돌이도 아이에게 아주 즐거운
놀이 재료니까요. 돌돌돌 굴러가며 색종이가 붙는 모습은 아이에겐
그 어느 장난감보다 신기한 놀이가 되니까요.

4
돌돌이에 색종이가 적당히 붙으면 네모네모 잘
라서 그 위로 색종이를 붙이거나 후~ 날려보며
다른 놀이로 이어갈 수도 있어요. 작은 접착시
트는 훌륭한 액자가 되어준답니다.

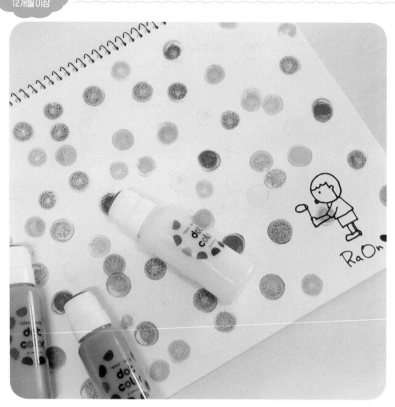

도트 물감 그림놀이

놀이 목표

다양한 재료 활용에 따른 오감 발달과 소근육 발달, 색의 표현력 발달, 감수성 발달

놀이 재료

도트 물감, 도화지, 사인펜 등

물감은 좋은 미술놀이 재료지만, 촉감에 예민한 아이들에게는 숙제가 되기도 해요. 또한 아주 적극적인 아이들도 뒷정리가 쉽지 않기도 하죠. 하지만 그럴 때는 손에도 묻지 않고, 간단히 놀이할 수 있는 물감이 있으면 매우 도움이 되요.

 놀이 시작

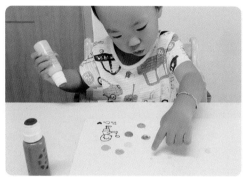

1 풀의 용기처럼 생긴 통에, 색색의 물감을 담으면 입구의 스펀지에 물감이 묻어나와 콩콩 동그랗게 그림을 그릴 수 있는 도구가 되어요.

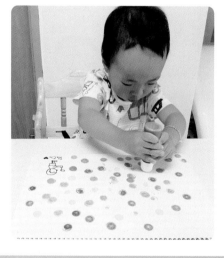

2 동그란 무늬가 마치 비눗방울 같다는 아이 말에 비눗방울을 부는 아이의 모습을 그려주고 그 주위를 콩콩 비눗방울이 날아가듯 표현해주었어요.

tip 도트 물감 용기와 도트 물감은 스노우키즈 물감 제품을 사용했습니다.

3 콩콩 간단히 그리지만 그 모습이 너무 귀엽지 않나요? 사랑스런 도트 물감 그림 완성! 귀여운 아이가 비눗방울을 후~ 하고 불고 있는 예쁜 그림이 되었어요.

권장 연령
2세 이상

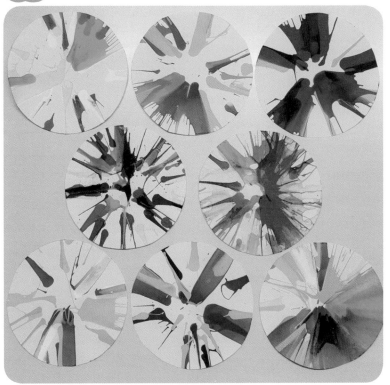

야채탈수기 스핀아트놀이

놀이 목표

다양한 재료 활용에 따른 오감 발달과 대·소근육 발달, 색의 표현력 발달, 감수성 발달, 미적 감각 향상

놀이 재료

야채탈수기, 물감, 종이, 가위 등

빙글빙글 돌리는 재미, 회전력에 의해 생기는 우연한 그림들이 만들어내는 특별한 놀이. 야채탈수기로 할 수 있는 아주 간단하고 즐거운 스핀아트놀이입니다.

 놀이 시작

1 야채탈수기 크기에 맞게 종이를 잘라 넣어두고, 물감을 뿌려주세요.

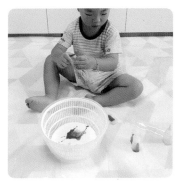

2 아이가 직접 물감을 골라 뿌리면 더 좋아요. 아이가 뿌리기 쉽게 작은 약병에 소분해서 담아주면 아이도 엄마도 수월하게 놀이할 수 있어요.

3 물감을 넣은 야채탈수기를 아이가 직접 빙글빙글 돌려줍니다.

4 야채탈수기 종류에 따라, 아이의 힘에 따라 어려움이 생길 수 있으니 엄마, 아빠와 함께 돌려보세요.

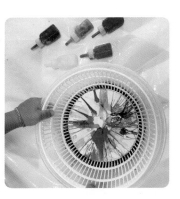

5 열심히 돌린 후에 뚜껑을 열면 멋진 스핀아트 작품이 짠!

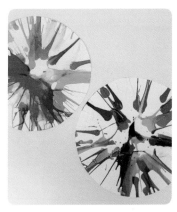

6 여러 가지 물감을 넣고 다양한 느낌의 스핀아트 작품을 만들어보세요.

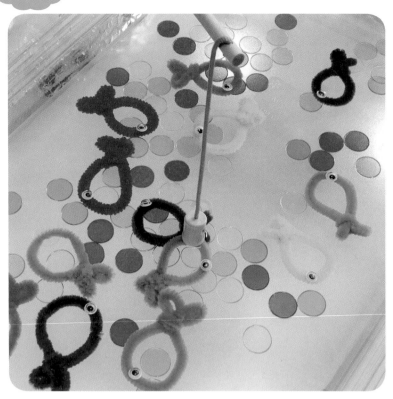

모루 낚시놀이

놀이 목표

다양한 재료 활용에 따른 오감 발달. 대·소근육 발달 및 시각적 협응력 발달, 시각 자극을 통한 색 인지 발달, 집중력 향상, 조절력 발달, 역할놀이를 통한 사회성 발달

놀이 재료

모루, 가위, 눈알 스티커, 컬러 칩, PC밧드 트레이, 물, 라이트박스, 낚싯대, 뜰채 등

동글동글 귀여운 모루로 물고기를 만들어요. 모루는 철사를 뼈대 삼아 만들어진 털실인데, 안쪽의 철사가 자유롭게 모양을 잡기 쉬워서 아이 놀이에 다양하게 활용하기 좋아요. 그리고 철사가 자석에 붙기도 해서 낚시놀이에도 활용이 가능하답니다.

놀이 시작

1 모루를 반으로 접고 꼬아서 물고기 모양을 만들고, 눈알 스티커를 붙여주세요. 장난감 자석 낚싯대가 있다면 활용해도 좋고, 없다면 긴 막대에 실을 묶고 끝에 자석을 고정해주세요.

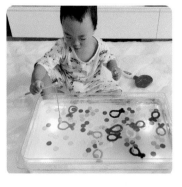

2 라이트박스 위에 PC밧드 트레이를 올려 두고 물을 조금 넣어요. 컬러 칩과 모루로 만든 물고기들을 넣어주고, 자석 낚싯대를 이용해 낚시를 시작해요.

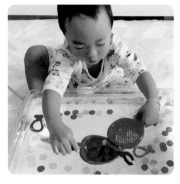

3 낚싯대로도 잡고, 뜰채로도 잡으면서 다양한 방법으로 모루 물고기들을 잡아요.

4 테두리가 철로 된 컬러 칩도 자석 낚싯대로 낚시를 즐길 수 있으니 함께하면 더욱 풍성한 놀이가 되어요.

5 물고기도 잡고 동글동글 컬러 칩도 잡고, 다양한 금속 재료들을 넣어서 자석을 이용한 낚시놀이를 함께 해보세요.

권장 연령
2세 이상

🦆 우유 마블링

놀이 목표

다양한 재료 활용에 따른 오감 발달과 소근육 발달, 색의 표현력 발달, 감수성 발달, 과학적 호기심 발달

놀이 재료

우유, 접시, 물감, 면봉, 세제, 약병 등

유통기한이 다 되어가는 우유의 무한 변신. 색깔도 알록달록 예쁜데 신기한 과학놀이까지 할 수 있는 마블링놀이는 언제 해도 아주 즐거운 놀이에요.

🎠 **놀이 시작**

1 접시에 우유를 넣고, 원하는 물감을 조금씩 넣어주어요. 아이가 물감을 잘 넣을 수 있도록 약병에 소분해서 준비해주세요.

2 물감을 넣은 우유에 물감은 섞이지 않고 우유 표면에 머무르며 멋진 마블 무늬를 만들어요. 이때 면봉에 세제를 조금 묻혀서 우유에 콕 하고 찍어보세요. 표면장력에 의해서 우유 위의 물감이 휘~ 하고 번지듯 움직여요.

3 세제로 하는 표면장력 실험은 어느 정도 시간이 지나면 더 이상 이루어지지 않아요.

4 표면장력 실험이 끝나면 아이의 자유놀이가 시작되죠. 물감으로 하는 놀이가 걱정되신다면, 색소를 이용해도 좋아요. 색소의 색이 선명해서 더 잘 관찰된답니다.

tip 표면장력이란 액체 표면에 있는 분자들이 서로 단단하게 결합하는 힘이에요. 우유는 액체라서 표면장력을 가지고 있고, 표면에 있는 물감이 머무르며 나타낸 마블 그림이 세제가 묻은 면봉으로 인해 깨뜨려져서 우유 표면의 분자들과 함께 퍼져나가는 모습이에요. 그 모습 자체가 드라마틱하고 신기해서 아이들은 언제나 즐거워해요.

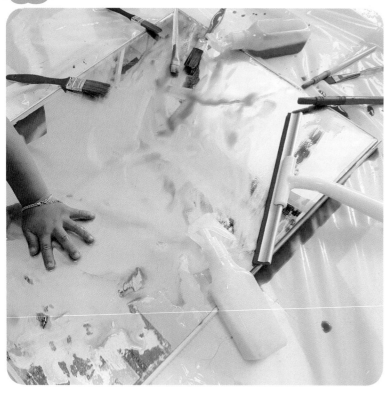

거울 그림놀이

놀이목표

다양한 재료 활용에 따른 오감 발달과 대·소근육 발달, 색의 표현력 발달, 감수성 발달

놀이재료

거울, 유리닦이, 분무기, 물감, 물, 붓, 팔레트 등

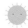

'그림은 종이에만 그려야 하나요?'라는 질문에 특별한 도화지를 준비했어요. 익숙한 놀이에 더해지는 새로운 재료들은 두근두근 즐겁고 아주 멋진 자극이 되어요.

 놀이 시작

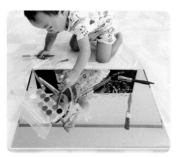

1 안 쓰는 거울이나 안전을 위해 아크릴 안전거울, 혹은 거울지를 이용하셔도 좋아요. 거울을 도화지 삼아 아이와 그림을 그려보아요.

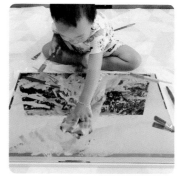

2 거울 위에 그려진 그림들은 머무르지 않고 물기를 머금고 움직여서, 아이는 도화지와는 다른 느낌에 만져보기도 하면서 새로운 자극에 즐거워해요.

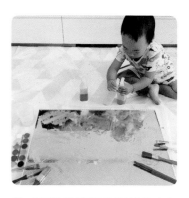

3 스프레이에 물감을 담아 칙칙 뿌려보는 놀이도 이어갈 수 있어요.

4 거울이라 그림을 그리는 자신의 모습을 볼 수 있어서 아이는 무척 즐거워합니다. 자신의 모습을 비춰보기도 하고, 엄마를 담아보기도 하며 다양한 시각을 넓힐 수 있어요.

5 그림을 새로 그리고 싶을 때는 유리닦이를 이용해 거울을 닦아요. 유리닦이 또한 아이에게는 신기한 재료가 되어 즐거운 놀이의 하나로 받아들여요. 물감으로 보이지 않던 자신의 모습이 거울에 다시 나타날 때면 아이는 누구보다 좋아한답니다.

권장 연령
2세 이상

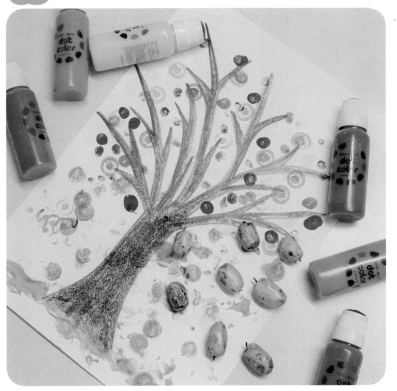

대추로 그린 그림

놀이목표

다양한 재료 활용에 따른 오감 발달과 대·소근육 발달, 색의 표현력 발달, 감수성 발달

놀이 재료

물감, 도트 물감, 대추, 팔레트, 도화지 등

집 앞에 주렁주렁 열린 대추나무에서 대추가 익어갈 즈음, 아이가 산책길에 하나둘 주워온 대추. 아이는 그 모습이 기억에 남았는지 대추나무를 그리고 싶다고 말했어요. 아이와 함께 대추를 이용해 특별한 나무를 그려보았어요.

놀이 시작

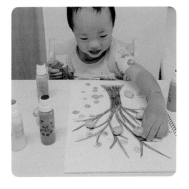

1 스케치북에 우선 나무를 그려요. 도트 물감으로 콕콕 찍어서 나뭇잎을 더해주었어요. 그러다 문득 아이가 주워온 대추를 위에 올려두고는 대추나무라고 말해서 둘이 함께 대추나무를 특별한 방법으로 그려보기로 했어요.

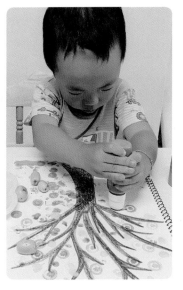

2 우리의 특별한 대추나무는 바로, 주워온 대추에 물감을 찍어서 콕콕 찍어보는 표현이었죠. 팔레트 혹은 적당한 접시에 물감을 덜고, 대추에 물감을 찍어서 나뭇잎을 표현해보세요.

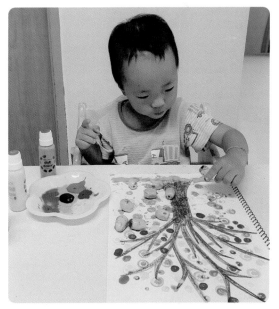

3 간단한 놀이 후에는 물감을 듬뿍 손에 바르고 도화지 위에 찍으며 자유롭게 놀이하는 시간도 가져보아요. 엄마와 함께하면 스킨십도 되고 더 좋은 놀이가 된답니다.

자연을 품은 그림

놀이 목표

사물 인지 및 색 인지에 따른 표현력 발달, 상상력 자극으로 창의력 발달, 감수성 발달

놀이 재료

도화지, 칼, 그림 등

사계절 아이와의 산책은 너무나 좋지만, 여름은 더위 때문에 길게 하지 못해 아쉽기도 해요. 짧은 산책길이라 놀이도 간단히. 하지만 여름을 느낄 수 있는 시간이 더해지면 아이는 짧은 여름날의 하루도 추억으로 간직해주지 않을까요.

 놀이 시작

1 도화지에 그림을 그려 칼로 잘라 모양을 남겨주세요. 그림을 그리기 어렵다면 아이의 장난감을 대고 그려도 좋고, 간단한 물고기 등으로 그려주셔도 충분해요.

2 모양이 쏘옥 파내져서 액자 프레임이 되어준 도화지를 들고, 산책길이 예쁜 여름의 순간을 담아보아요. 담는 배경에 따라 그림이 바뀌어 아이는 다양한 돌고래를 만났어요.

3 여름날의 하루라 초록이 가득하지만, 초록이 모두 같지 않음에 아이는 또 다른 초록을 찾겠다며 동네 구석구석을 열심히 다녔어요.

[라온이의 예쁜 말]
"엄마, 초록나무를 많이 먹은 돌고래에서 초록 잎이 자랐어."
"엄마, 내가 찾은 초록 나무가 예뻐서 그런가 봐."

4 하나도 같은 색이 없는 자연의 초록이라 같은 놀이라도 아이의 눈은 달라져요. 놀이할 때마다 놀이 방법도 표현 방법도 달라 엄마와 함께 찾아보고 대화하는 시간을 가져보세요.

5 예쁜 말을 하는 아이의 마음은 언제나 순수하고 사랑스러워요. 너무 더운 날의 돌고래가 힘들까봐, 바다가 있으면 좋겠다는 아이에게 하늘을 담아 선물해요. "푸른 하늘이 돌고래를 위한 바다가 되어줄 거야."

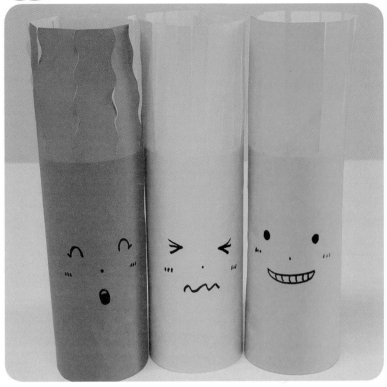

권장 연령
2세 이상

🐥 휴지심 미용실

놀이 목표

시각적 협응력을 통한 소근육 발달, 감수성 발달,
역할놀이를 통한 사회성 발달

놀이 재료

휴지심, 색종이, 유성펜, 가위, 풀 등

아이의 소근육 발달을 위해서, 가위질을 연습하기 좋은
놀이예요. 자르기 쉬운 종이로 다양한 색감을 더하면 아
이의 놀이가 더욱 즐거워질 거예요.

놀이 시작

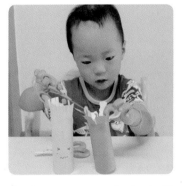

1 휴지심에 색종이를 붙여주어요. 휴지심
보다 길게 붙이고 남은 부분을 세로로
잘라서 머리카락을 표현해주세요. 아이
가 한 가닥씩 잡아서 자르기 쉽게 하기
위해서입니다.

2 아이가 가위질이 힘들다면 머리카락을
꾹 눌러서 쭉 펼쳐지게 도와주세요. 그러
면 가위질하기가 조금 더 수월해요.

3 일반 가위로도 자르고 꼬불꼬불 모양이 있는 가위로도 잘라서 다양
하게 표현해요. 점점 머리카락이 짧아지고 있어요.

4 간단하지만 유쾌한, 아이의 소근육 발달에도
참 좋은 가위질로 함께 하는 미용실 놀이.

물통 아쿠아리움

놀이목표
호기심 자극을 통한 인지 발달, 대·소 근육 발달

놀이재료
페트병, 비닐, 유성펜, 물감, 물, 가위 등

간단하게 물병에 움직이는 물고기를 그려 넣어 아쿠아리움을 만들어요. 재활용품으로 하는 놀이이면서, 아이의 손에 묻지 않아서 안전하게 놀이할 수 있어요.

놀이 시작

1 비닐 또는 OHP 필름에 유성펜으로 바다 동물들을 그린 후에 잘라주세요.

2 뚜껑에 물감을 조금 넣은 후에 닫아서 페트병을 흔들면 물이 푸른색으로 변해요. 물통을 흔드는 과정은 아이에게 맡겨도 좋아요.

3 잘라둔 바다 친구들을 물통에 넣어주어요. 2번과 3번의 순서는 크게 중요하지 않지만, 바다 친구들을 넣고 물감을 넣었을 때, 물감이 뭉칠 수 있어서 먼저 해주었답니다.

4 른 물통 안에 바다 친구들이 흔들흔들, 물통이 움직일 때마다 움직여요.

5 물통을 이리저리 움직이며, 아쿠아리움놀이를 해요. 간단히 만들 수 있는 감각 보틀로 활용 가능한 아쿠아리움. 아이와 함께 꼭 해보세요

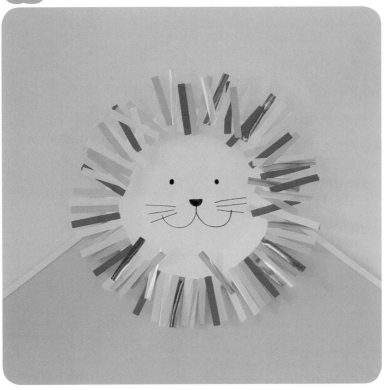

권장 연령
2세 이상

사자 만들기

놀이 목표

다양한 재료 활용에 따른 오감 발달, 대·소근육 발달 및 시각적 협응력 발달, 역할놀이를 통한 사회성 발달

놀이 재료

종이접시, 유성펜, 띠 포스트잇 등

소근육 발달을 도울 수 있는 간단한 사자 만들기. 어흥!

놀이 시작

1 종이접시 중앙에 사자 얼굴을 그려주고, 테두리에 띠 포스트잇을 붙여주어요.

2 삐뚤빼뚤해도 좋아요. 간단하게 하나씩 테두리를 붙여 가면 멋진 사자가 완성되어요.

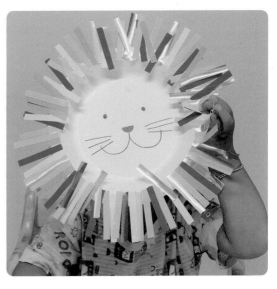

3 어흥! 가면도 될 수 있는 행복한 표정의 사자. 알록달록 예쁜 갈기가 너무 멋지죠!

tip 1cm 미만의 띠 포스트잇은 가까운 문방구나 다이소에서 판매하고 있어요. 한쪽 면에 포스트잇처럼 접착 부분이 있어서 어린 개월 수의 아이도 붙이기 쉬워요.

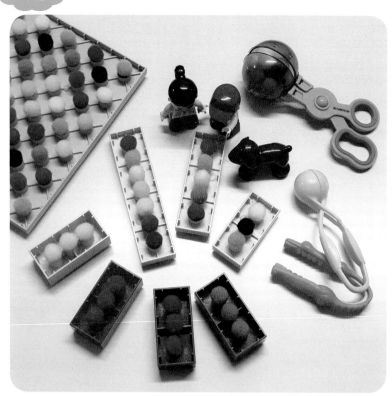

블록 폼폼이놀이

놀이 목표

다양한 재료 활용에 따른 오감 발달, 대·소근육 발달 및 시각적 협응력 발달, 시각 자극을 통한 색 인지 발달, 색의 변별력 발달

놀이 재료

옥스퍼드 블록, 폼폼이, 소근육 발달 도구(러닝리소스 제품) 등

 아이가 좋아하는 옥스퍼드 블록을 이용해서 소근육 발달놀이를 해요. 다양한 도구들을 이용해서 폼폼이를 옮기고, 숫자놀이도 더해 즐거운 시간을 보내요.

 놀이 시작

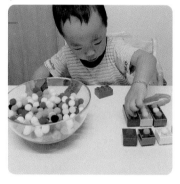

1 폼폼이와 옥스퍼드 블록을 준비해요. 옥스퍼드 블록의 2×2, 2×4 등을 뒤집으면 뒤쪽의 홈이 나오는데, 홈은 홀수로 되어 있어 그 안에 폼폼이를 올려두기 좋아요.

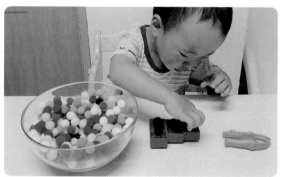

2 같은 크기의 블록을 다른 색으로 나열해서 색색의 폼폼이 찾기, 같은 색의 블록을 다른 크기로 나열해서 색색의 폼폼이 찾기, 크기의 변화에 따라 간단한 수 놀이로 연계하기 등 다양하게 활용하기 좋은 놀이에요.

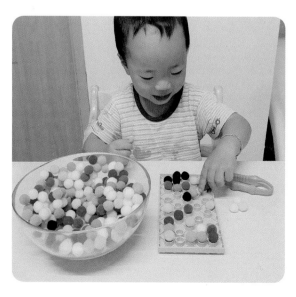

3 커다란 블록 판에 다양한 블록을 옮기는 놀이도 좋아요. 손으로 해도 좋고, 작은 소도구를 이용해서 놀이해도 좋아요. 도구 사용으로 소근육 발달을 도울 수 있어요. 아이의 장난감으로 간단하면서 즐겁고 알차게 놀이할 수 있어 더 좋은 놀이랍니다.

권장 연령
전 연령

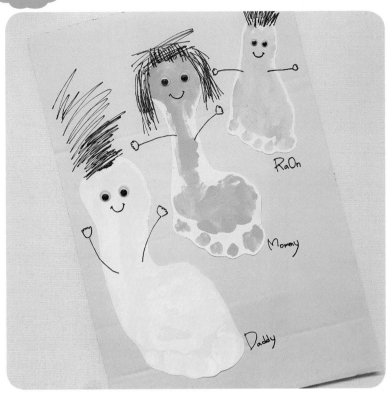

가족 발바닥 그림놀이

놀이목표

아이의 성장을 기록, 가족이 함께하는 놀이로 유대
감 발달, 촉감 자극을 통한 오감 발달

놀이재료

물감, 팔레트, 도화지, 유성펜 등

아이의 성장을 담을 수 있는 놀이는 언제해도 가슴이 뭉
클해지는 느낌이에요. 엄마와 아빠의 발이나 손 크기는
그대로지만, 성장하는 아이의 모습은 계속 변할 테니까
요. 같은 날 의미 있게 아이의 성장을 기록하는 가족놀
이는 그 하나만으로도 특별한 추억이 되어요.

 놀이 시작

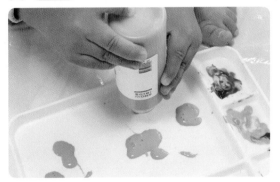

1 팔레트에 물감을 짜주어요. 가족마다 다른 색으로 하면 구별하기
쉬워요.

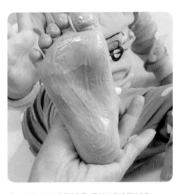

2 발바닥에 물감을 듬뿍 발라주어요.

3 발바닥에 물감을 묻히고 도화지에 쿵쿵
도장을 찍어요.

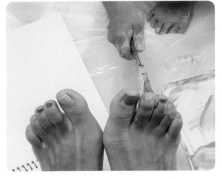

4 가족 모두, 서로의 발바닥에 색을 칠해주고 도장을
찍어요. 그 과정에서 스킨십도 자연스럽게 이어지
고, 대화와 함께 더욱 특별한 놀이가 됩니다.

5 직접 발바닥에 색을 칠해서 찍어보기도
하며, 즐거운 놀이시간을 보내요.

6 손도 함께, 다양한 색으로 콩콩 물감 도
장으로 꾹꾹 발그림과 손그림을 찍어요.
예쁘게 찍은 발도장을 잘라서 액자에 담
아요.

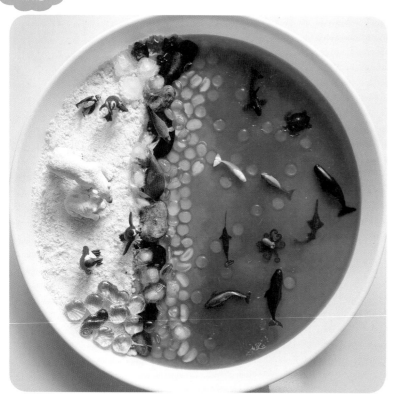

🐥 밀가루로 만든 바다스몰월드

놀이 목표

다양한 재료 활용에 따른 오감 발달, 대·소근육 발달 및 시각적 협응력 발달, 역할놀이를 통한 사회성 발달

놀이 재료

트레이, 밀가루, 오일, 비즈, 돌멩이, 한천 가루, 물, 식용색소, 극지방 피규어, 해양 피규어(컬렉타 제품), 숟가락, 소분 통 등

☀️ 어린 개월 수의 아이와의 놀이를 할 때는 늘 재료에 따른 안전이 고민돼요. 그래서 집에서 손쉽게 구하고 만들 수 있는 여러 가지 페이크 샌드들을 만들어 보려고 노력했어요. 오늘의 놀이는 밀가루를 이용한 바다놀이입니다.

🐴 **놀이 시작**

1 밀가루 3컵에 1국자의 식물성 오일을 넣어주면 밀가루 날림이 적고, 촉촉한 모래가 만들어져요. 트레이 한쪽에 단단하게 누르며 넣어서 바다의 모래를 표현하고, 경계에 맞춰 돌과 비즈를 넣어 주세요. 모래 위에는 극지방 피규어들을 넣어서 차가움을 연상하도록 해요.
물 500ml 기준 한천가루 한 숟가락을 넣어 잘 풀어준 뒤, 한번 끓여주어요. 점성이 생긴 젤리 물에 파란 식용색소를 한두 방울 떨어뜨리고, 트레이 남은 부분에 천천히 부어주세요. 해양 피규어들을 바다 부분에 넣어서 잘 굳혀주세요.

 tip 소품을 제외한 모든 재료는 식품이니 음식물 쓰레기로!

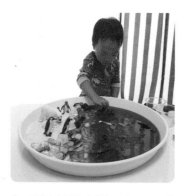

2 아이가 충분히 탐색할 수 있도록 시간을 주어요. 밀가루도 젤리도 아이에게 촉감 자극이 되어 탐색하는 시간만으로도 충분히 좋은 놀이가 되어요.

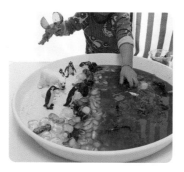

4 물고기 잡기, 젤리 놀이와 함께 역할놀이를 즐겨보아요.

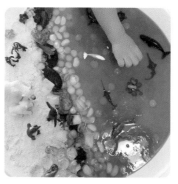

3 도구를 활용해서 놀이를 해도 좋아요. 다양한 도구는 아이의 소근육을 발달시켜준답니다.

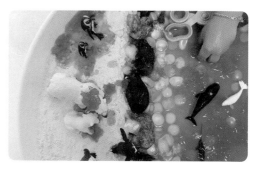

5 두 개의 재료를 함께하며 놀이하기도 해요. 다양한 재료의 오감놀이를 통해서 아이의 선호도를 알 수 있어요. 젤리의 단단함을 다른 비율로 만들어 함께해도 좋아요. 단단한 젤리는 자르거나 부시기에 좋고, 부드러운 젤리는 뭉개거나 조물거리기 좋아요.

세 살의
가을 놀이

잠자리 만들기

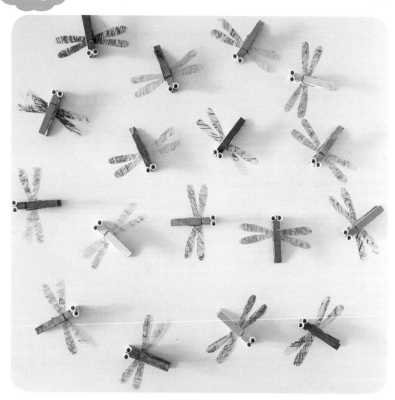

놀이목표

다양한 재료 활용에 따른 오감 발달, 대·소근육 발달 및 시각적 협응력 발달, 시각 자극을 통한 색 인지 발달, 색 표현력 발달

놀이재료

원목집게, 물감, 붓, 팔레트, OHP 필름, 눈알 스티커, 양면테이프, 가위 등

가을이 되면 마주하는 반가운 잠자리. 잠자리 잡기는 가을날의 좋은 놀이가 되어주곤 하는데요. 오늘은 잠자리를 직접 만들어보는 시간으로 가을을 만나보았어요.

놀이 시작

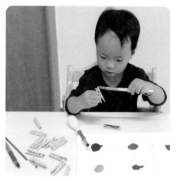

1 원목집게를 다양한 색으로 쓱쓱 색칠해주어요.

2 물감에 퐁당 빠뜨려 물감을 바르고 묻혀서 색을 칠해도 좋아요. 다양한 방법으로 아이와 함께해주세요.

3 OHP 필름에 유성펜으로 자유롭게 그림을 그리고 색을 칠해주세요.

4 OHP 필름을 잠자리 날개 모양으로 자르고, 잘 말려둔 원목집게를 준비해주세요.

5 원목집게 위에 양면테이프를 붙이고, 잠자리 날개를 꾹꾹 눌러 붙여주세요.

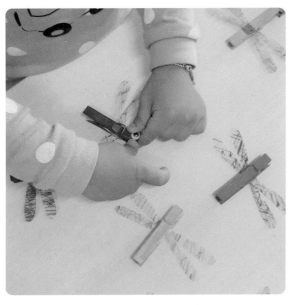

6 집게의 앞부분에는 눈알 스티커를 붙여서 잠자리를 완성해주세요.

7 집게를 이용해 만든 잠자리는 어디든 붙여두기 쉬워서 함께 나들이하기도 좋았어요. 아이가 직접 만들어서 더욱 사랑하고 아껴주고 있는 잠자리예요.

8 빨갛게 물든 나무에 잠자리를 꽂아두니 더욱더 예쁜 가을날의 잠자리가 되었어요. 아이와 함께 예쁜 가을을 느껴보세요.

플레이 도우 우주

놀이 목표

점토를 이용한 색 혼합, 시각 자극을 통한 색 변별력 발달, 다양한 재료 활용에 따른 대·소근육 발달, 우주에 대한 지식 탐구

놀이 재료

박스, 플레이 도우, 검은 도화지, 분무기, 물감, 글리터, 글루건 등

우주에 관심이 부쩍 늘어난 아이와 좋아하는 재료를 이용해 태양계를 만들어 보는 놀이를 했어요. 좋아하는 책을 보며 꼼지락거리는 아이의 모습이 사랑스러웠던 놀이에요.

 놀이 시작

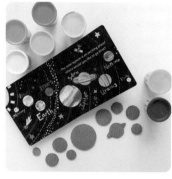

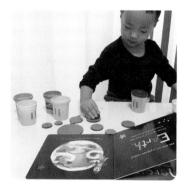

1 색채가 뚜렷하고 단순해서 미술놀이에 참고한 책입니다. 간단한 영문장으로 이뤄진 원서여서 어린 개월 수의 아이들과 함께 하기 좋아요.

2 박스는 행성의 모습처럼 크기와 모양을 다르게 잘라주세요. 플레이 도우는 다양하게 아이가 원하는 대로 준비해도 좋고, 책을 참고해도 좋아요.

3 박스 위로 플레이 도우를 붙여서 행성을 표현해요. 조물조물 여러 색을 섞어서 표현하면 자연스러운 마블 무늬가 생겨 행성처럼 멋지게 만들 수 있어요.

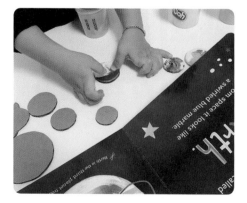

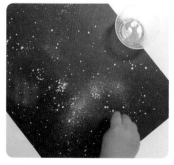

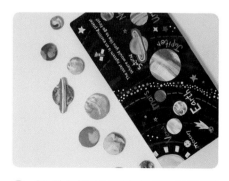

4 알록달록 자유로운 마블 무늬가 더해져 예쁘게 표현된 플레이 도우 태양계에요.

5 검은 도화지에 분무기로 흰색 물감을 넣어 칙칙 뿌려주고, 그 위로 솔솔 글리터를 뿌려서 우주를 표현해주세요.

6 우주 위에 만들어둔 태양계 행성들을 순서에 맞게 글루건으로 붙여주면 완성!

권장 연령
2세 이상

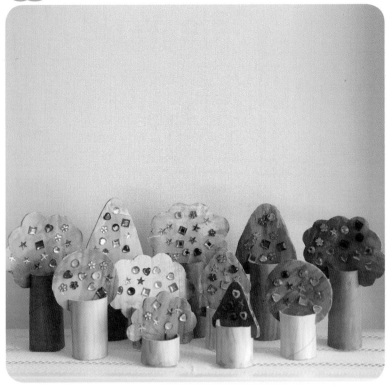

🐦 휴지심 나무

놀이목표

다양한 재료 활용에 따른 오감 발달, 대·소근육 발달 및 시각적 협응력 발달, 시각 자극을 통한 색 인지 발달, 색 표현력 발달, 감수성 발달

놀이재료

박스, 휴지심, 물감, 붓, 팔레트, 물통, 가위, 비즈 스티커 등

☀️

아이와 예쁜 가을을 누리려고 매일같이 산책을 다닙니다. 변화하는 나무들을 볼 때마다 아이는 그 변화가 무척이나 아름답다고 여기는 것 같았어요. 그런 고운 색을 직접 담아보면 더 멋진 가을이 될 것 같아서 아이와 함께 재활용품을 이용해서 놀이했어요.

놀이 시작

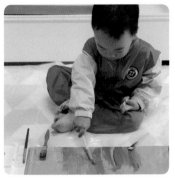

1 박스에 자유롭게 색을 칠해주세요.

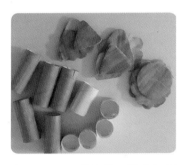

2 아이가 박스 색칠을 힘들어해서, 휴지심은 나무색으로 제가 먼저 색을 칠해 말려두었어요. 색을 칠한 휴지심 윗부분에 가위집을 양쪽으로 내주세요. 아이가 색칠한 박스는 휴지심보다 너비가 넓게 다양한 모양으로 잘라주세요.

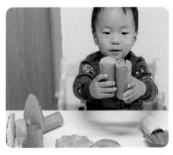

3 재료는 언제나 충분히 탐색하게 해주시고, 잘라둔 박스 나뭇잎을 휴지심 나무에 끼워 넣는 놀이를 해주세요. 가위집 사이에 박스 나뭇잎을 끼워 넣어 나무를 완성해주세요.

tip

박스는 도화지와 달리 발색이 잘 되지 않아요. 색이 강한 물감도 종이에 흡수되어 색이 잘 표현되지 않아요. 발색을 원하시면 아크릴 물감을 사용하시고, 자연스러운 색감을 원하시면 자유롭게 사용하셔도 좋아요. 대신 박스의 종이색 때문에 탁하게 발색되는 점 유의하세요.

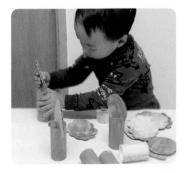

4 박스가 두꺼운 경우 가위집을 넉넉하게 해서 넣기 수월하게 잘라주면 좋아요.

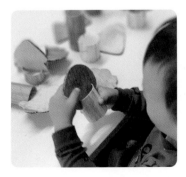

5 예쁜 휴지심 나무가 완성되었어요.

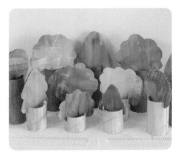

6 나무 모양을 살려 완성해도 좋지만, 아이가 나무에 열매가 있으면 좋겠다고 해서 다음날 라온이와 함께 비즈 스티커로 열매를 만들어 주었어요. 아이들의 아이디어로 특별한 나무를 만들어보는 시간을 가져보세요.

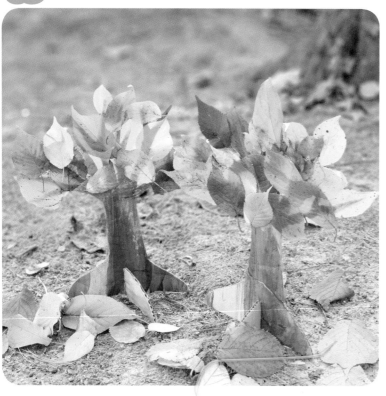

박스 가을 나무

놀이 목표

다양한 재료 활용에 따른 오감 발달과 소근육 발달, 색의 표현력 발달, 자연 재료를 통한 계절감 익히기, 감수성 발달

놀이 재료

박스, 나뭇잎, 목공 풀 또는 양면테이프, 가위 등

아이가 칠해놓은 박스는 이번에는 잎이 아닌 뿌리가 되고, 나무의 몸통이 되어주었어요. 세울 수 있는 받침대를 만들어 만들어준 박스 나무에 알록달록 예쁘게 물든 단풍을 담아 가을의 예쁜 나무를 표현해보았답니다.

놀이 시작

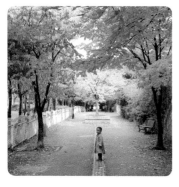

1 가을색으로 물든 동네를 산책하는 것만으로도 아이와의 시간은 더 풍요롭고 행복해져요. 오늘은 간단한 놀이를 더해 가을을 느껴보기로 했어요.

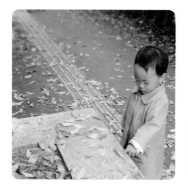

2 아이와 나뭇잎을 관찰하며 가을의 모습으로 변한 자연의 곳곳을 함께 느껴보아요.

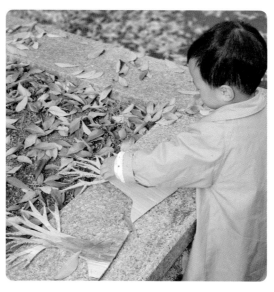

3 나무 모양으로 잘라둔 박스 나무에 양면테이프를 붙여 나뭇잎을 붙여보기로 해요.

86

4
목공 풀을 이용해서 붙여도 좋지만, 야외놀이를 할 때는 손에 묻는 것보다 간단히 놀이하는 것이 아이에게도 엄마에게도 좋아서 양면테이프를 사용해요.

5
가을의 색은 그 자체로 너무 예뻐서, 아이가 고사리 같은 작은 손으로 하나하나 나뭇잎을 붙일 때마다 어떤 나무보다 예쁘게 물들어요.

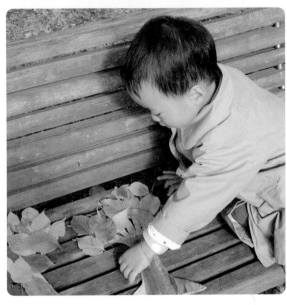

6
차곡차곡 하나씩 붙이다보니 어느새 예쁜 가을 나무로 변신한 박스 나무에요.

7
박스로 만든 나무의 아랫면에 가위집을 내고, 가위집 높이만큼의 받침대를 넣어주면 입체로 세워서 볼 수 있어요. 라온이가 만든 나무에 애벌레가 찾아와 라온이는 더욱더 행복해했어요.
"엄마! 라온이가 만든 나무가 예뻐서 놀러 왔나봐."라면서요.

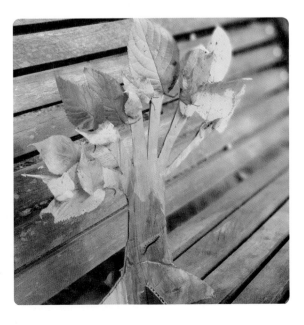

단풍잎 색칠하기

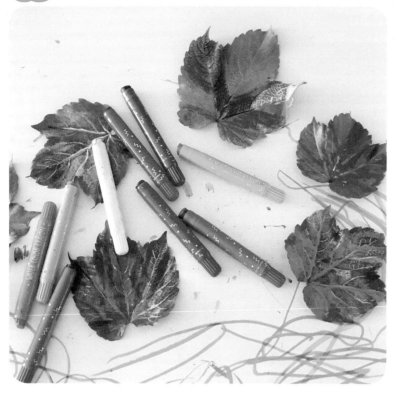

놀이 목표

다양한 재료 활용에 따른 오감 발달과 소근육 발달, 색의 표현력 발달, 자연 재료를 통한 계절감 발달, 감수성 발달

놀이 재료

단풍잎, 파스넷 등

곱게 물든 단풍잎을 보는 일만으로도 풍요로운 가을날, 아이와 예쁘고 커다란 단풍잎을 주워 아이의 느낌으로 색을 칠하고, 나뭇잎의 결을 느껴보는 시간을 함께 했어요.

 놀이 시작

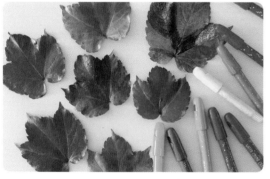

1 예쁘게 물든 단풍잎을 아이와 주워와 깨끗이 씻어 닦아주었어요. 고운 색으로 색을 칠하기 위해 파스넷 종류의 크레용을 준비해요. 발색이 좋고, 발림이 좋아서 아이가 쉽게 나뭇잎에 색을 담을 수 있어요.

2 아이가 색과 나뭇잎을 탐색할 시간을 주어요. 놀이 설명을 하거나 예시로 한번 보여주면서 놀이를 시작해보세요.

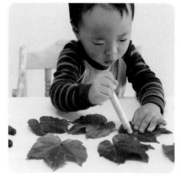

3 쉬운 놀이 방법이라, 엄마가 하는 모습만 보아도 금방 따라할 수 있을 거예요.

 tip

파스넷 종류의 제품들은 발림성 만큼, 세척도 좋아 물티슈로도 잘 닦인답니다.

4 색을 칠할 때마다 자연스럽게 나뭇잎의 잎맥이 나타나요. 그 모습을 관찰하면서 숨은 그림을 찾듯이 자연이 나눠주는 결을 함께 느껴보세요.

5 단풍잎 색칠을 하다 색칠 자체가 즐거운 아이의 자유 드로잉이 시작되었어요. 그 시간마저도 예쁜 아이의 모습에 흐뭇해져요. 간단한 놀이에 자유놀이까지!

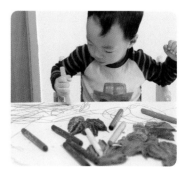

6 예쁘게 색칠한 단풍잎의 모습이에요. 잎맥이 살아나서 멋져요. 말릴 때는 두꺼운 책 사이에 두거나 코팅하면 오래오래 두고 볼 수 있어요.

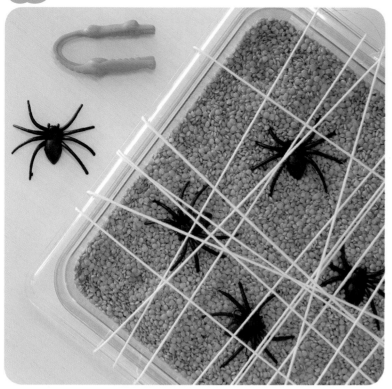

권장 연령 2세 이상

🦆 거미 구하기

놀이 목표

도구 사용을 이용한 소근육 발달, 시각적 협응력 발달, 집중력 발달

놀이 재료

PC밧드 트레이, 실, 집게, 거미 모형(다이소 제품), 오렌지 렌틸콩 등

☀️

10월의 마지막에 찾아오는 핼러윈. 아이가 그 의미를 정확하게 이해하기는 힘들지만, 핼러윈이라는 특별한 문화를 놀이로 즐겨보는 건 또 하나의 경험이 될 것 같아서 준비한 놀이에요.

놀이 시작

1 트레이에 오렌지 렌틸콩을 담고, 거미 모형을 군데군데 놓은 후, 실을 이용해서 트레이를 교차해서 감거나, 고정하여 거미줄을 만들어주어요. 핼러윈 하면 떠오르는 색감과 이미지를 담아 꾸며본 핼러윈 거미줄이에요.

2 실로 만든 거미줄 사이로, 집게를 이용해서 거미를 구해주어요. 손으로 직접 해도 좋지만, 도구와 함께 아이의 소근육 발달을 도와줄 수 있어요.

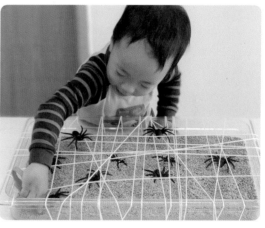

3 거미를 구해 거미줄에 하나씩 올려두는 라온이의 모습이에요. 구조 놀이는 어느 놀이와 함께해도 좋아하는 주제랍니다.

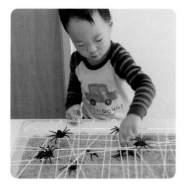

4 거미를 다 구해내면 성공! 아이와 중간중간 자유롭게 놀이도 하고, 누가 누가 더 잘 구하나 승부도 하고 몇 번이고 반복하며 놀이할 수 있어요.

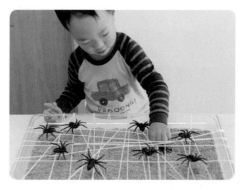

5 핼러윈 느낌 가득한 거미 구하기. 놀이로 함께하는 특별한 시간이 핼러윈 데이의 특별한 추억으로 남아주길 바랍니다.

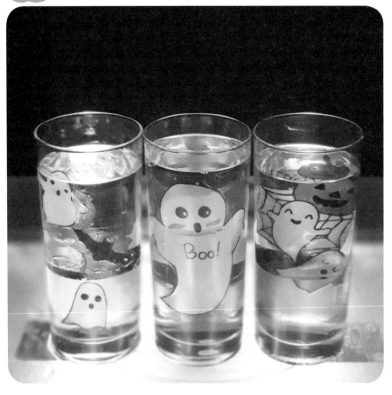

핼러윈 라바 램프

놀이 목표

시각 자극을 통해 과학적 호기심 자극, 과학적 탐구, 색 변화에 따른 색 인지 발달

놀이 재료

라이트박스, 컵, 유령, 박쥐, 잭오랜턴, 코팅지, 물, 기름, 발포 비타민, 젓가락, PC밧드 트레이 등

물과 기름이 성질에 발포 비타민을 더해 더 드라마틱한 과학놀이가 되어주는 라바 램프. 핼러윈의 으스스한 밤, 핼러윈 유령과 박쥐, 잭오랜턴이 함께하는 놀이로 분위기를 더했어요.

 놀이 시작

1 물에 색소를 톡톡해서 색을 입히고, 기름을 물 4 : 기름 6 의 비율로 컵에 담아주어요. 이때 핼러윈 느낌의 유령이나 박쥐, 잭오랜턴의 이미지를 코팅해서 넣어주면 더 좋아요. 모든 준비가 된 컵을 라이트박스 위에 트레이를 올려두고 그 안에 넣어주세요(놀이는 영상을 참고하시면 더 쉽게 이해하실 수 있어요. 블로그 참고).

2 아이에게 직접 컵에 발포 비타민을 넣도록 해주세요. 물과 기름이 층을 이루고 있는 컵 안으로 들어간 발포 비타민이 아래로 내려가 물에 닿으면 보글보글 기포가 발포되면서 올라오기 시작하고, 그 활동으로 인해 물과 기름이 움직이기 시작해요. 그런 움직임들이 안쪽에 넣은 핼러윈 이미지들을 움직여 더욱 즐거워지죠.

3 젓가락이 있으면 변화가 일어나는 동안 이미지도 움직여보며 더욱 즐겁게 놀이할 수 있어요.

4 한참을 반복해서 놀이하다 보면 비타민이 쌓여서 더 이상 놀이를 진행하기 어려워져요. 아이는 그 후에도 물과 기름 자체만으로 라이트박스의 빛을 이용해 오감놀이를 하며 자유롭게 놀이했어요.

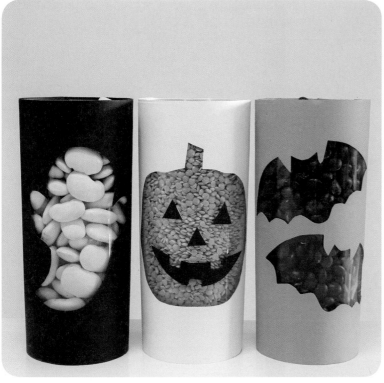

핼러윈 오감놀이

놀이 목표
다양한 재료 활용에 따른 오감 발달과 소근육 발달, 시각적 협응력 발달, 시각 자극을 통한 색 인지 발달

컵, 작두콩, 오렌지 렌틸콩, 검은콩, 색지, 칼, 깔대기, 숟가락 등

핼러윈 분위기가 곳곳에서 느껴지기 시작하니, 아이는 핼러윈에 대해 궁금해했어요. 그래서 놀이를 통해서 함께 즐기는 하나의 문화임을 가볍게 설명해주고, 아이의 눈높이에 맞춰 오감놀이를 하며 할로윈 분위기의 유령, 호박, 박쥐 친구들을 만나보았어요.

놀이 시작

1 검정, 오렌지, 화이트, 곡물과 같은 컬러의 색지를 준비하고, 호박, 유령, 박쥐 모양을 그린 후에 칼로 잘라주세요. 이때 유령은 검은 도화지, 호박은 흰색 도화지, 박쥐는 주황 도화지로 준비하면 좋아요.

2 잘라둔 색지를 컵에 감아서 고정해주세요.

3 같은 색의 곡물과 같은 색의 컵이 준비되었어요. 아이가 컵에 곡물을 담기 편하게 깔대기나 숟가락 등의 도구를 더해주셔도 좋아요.

4 아이가 다양한 곡물을 직접 느낄 수 있는 시간을 충분히 주세요.

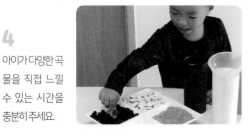

5 충분히 느껴본 곡물을 컵의 색과 다르게 넣어주세요. 1번 준비대로 도안을 자르셨다면, 다른 색의 곡물을 넣었을 때 각각 이미지에 맞는 색을 넣고 놀이할 수 있어서 아이가 더 쉽게 찾을 수 있어요.
유령: 검은 도화지, 작두콩 / 박쥐: 주황 도화지, 검은콩 / 호박: 흰색 도화지, 렌틸콩

6 조심조심 하나하나 열심히 담을 때마다 핼러윈 친구들의 모습이 뚜렷해져요. 곡물을 채워가며 오감놀이도 하고, 색을 더하는 놀이로 아이도 핼러윈 색감에 반하며 조금 더 친해지는 시간을 갖게 되겠죠.

tip 색지를 미리 컵에 한번 감아보고, 전체적인 사이즈를 정한 뒤에 도안을 그리시면 조금 더 예쁘게 놀이를 진행할 수 있어요.

91

핼러윈 가랜드

놀이 목표

다양한 재료 활용에 따른 오감 발달과 소근육 발달, 풍부한 표현력 발달, 표정 놀이를 통한 감정 이해, 감수성 발달

놀이 재료

주황색 색지, 검은색 색지, 풀, 가위, 펀치, 마 끈, 흰색 색지 등

다가오는 핼러윈을 위해 집 안 곳곳도 어느새 핼러윈 느낌으로. 아이는 핼러윈의 다양한 이미지 중에서 잭오랜턴을 흥미롭게 생각했어요. 조금 무서울 수 있는 이미지인데도 아이와 함께 하니 귀엽고 아기자기한 느낌의 표정놀이가 되었어요.

 놀이 시작

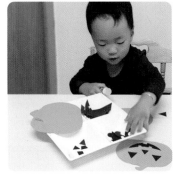

1 잭오랜턴의 호박 모양으로 주황 색지를 잘라주고, 검은 색지를 이용해 눈, 코, 잎을 다양하게 잘라서 준비해주세요.

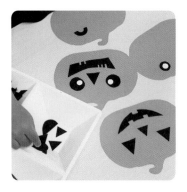

2 주황색 호박 위로 검은색의 눈, 코, 입을 붙여 다양한 표정을 만들어요. 표정을 만들면서 따라해보기도 하고, 어떤 느낌인지 감정에 대해서도 얘기해볼 수 있어요.

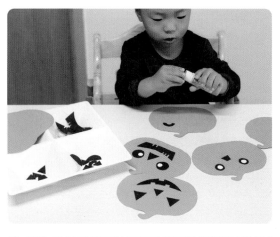

3 표정놀이를 하며 만들어본 표정들을 잭오랜턴 위에 풀로 붙여서 다양하게 꾸며주어요.

4 아이가 만든 다양한 표정의 잭오랜턴이에요.

5 만들어 둔 잭오랜턴의 꼭지 부분에 펀치로 구멍을 뚫고, 마 끈을 넣으면 간단하게 핼러윈 잭오랜턴 가랜드가 완성됩니다.

권장 연령
2세 이상

나뭇잎이 남긴 그림

놀이목표

스프레이 사용으로 소·대근육 발달, 자연물을 통한
계절감 발달, 집중력 발달, 조절력 향상, 미적 감각
향상, 감수성 발달

놀이 재료

PC밧드 트레이, 색지, 나뭇잎, 스프레이 통, 물, 물
감 등

가을은 자연놀이하기 더없이 좋은 계절이에요. 간단한
놀이는 집 안보다는 자연을 느낄 수 있는 야외놀이와 함
께하면 더 좋아요. 특히나 자연 안에서 자연이 주는 재
료들을 이용하면 최고의 놀이 친구가 되어주거든요.

 놀이 시작

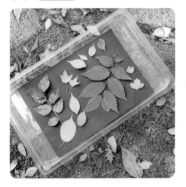

1 트레이에 색지를 넣고, 예쁜 나뭇잎 등
을 모아서 위치를 잡아주세요.

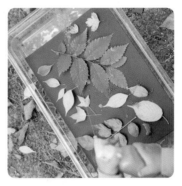

2 스프레이 통에 물과 물감을 넣어서 흔들
어 준비하고, 나뭇잎이 있는 색지 위로
뿌려주어요.

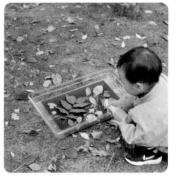

3 간단한 방법이라 아이
혼자서도 충분히 가능
해요. 칙칙 뿌리는 분무
놀이는 언제 해도 즐거
운 놀이 중 하나에요.

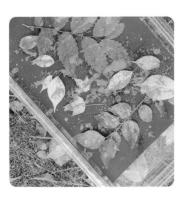

4 잔뜩 뿌려진 물감에 촉촉이 젖
은 나뭇잎들의 모습이에요.

5 조심히 나뭇잎을 떼어
주면, 나뭇잎이 있던 자
리에는 물감이 닿지 않
아 나뭇잎 모양으로 색
지에 그림이 남았어요.
잘 말려주면 더 멋진 그
림이 완성된답니다. 아
이와 함께 단풍잎을 주
워 예쁜 그림을 그려보
세요.

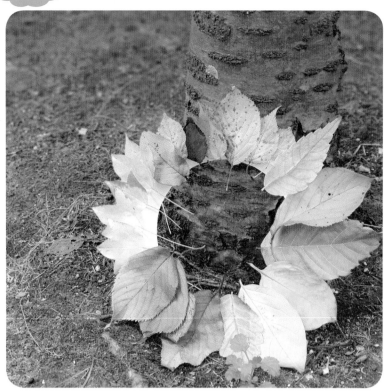

나뭇잎 리스

놀이 목표

자연물을 통한 계절감 발달, 시각적 협응 및 대·소
근육 발달, 감수성 발달, 자연물의 색 변화에 따른
색 인지 발달

놀이 재료

나뭇잎, 종이접시, 칼, 양면테이프 등

산책길, 숲 내음 가득한 길을 거닐며 아이가 모아온 크
고 작은 예쁜 나뭇잎들을 오래 간직하고 싶어 예쁘게 엮
어서 만들어보았던 가을 리스입니다.

 놀이 시작

1 종이접시의 안쪽 부분을 잘라내어 리스
모양으로 만들어 테두리에 양면테이프
를 붙여주세요. 산책하며 아이와 함께
예쁘게 주워온 나뭇잎들도 함께해요.

2 종이접시 테두리에 붙여둔 양면테이프
에 주워온 나뭇잎을 하나둘 붙여주어요.

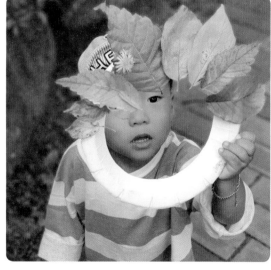

3 중간중간 예쁘게 되었나 보면서, 아이와 도란도란 이야기도 하고
자연을 느끼며 만들어요.

4
간단하지만 예쁜, 직접 만들어서 더욱더 애정
가득한 나뭇잎 리스. 가을을 느끼며 함께하기
너무 좋은 놀이랍니다.

권장 연령
2세 이상

나뭇잎 위빙

놀이 목표

자연물을 통한 계절감 발달, 시각적 협응 및 대·소 근육 발달, 감수성 발달, 자연물의 색 변화에 따른 색 인지 발달, 집중력 향상, 조절력 발달

놀이 재료

나뭇가지, 털실, 나뭇잎, 꽃 등

가을이면 어딜 가도 예쁜 나뭇잎들이 반겨주어요. 그 하나하나가 고와서 아이와의 가을놀이에 가장 좋은 재료가 되어준답니다. 오늘은 자연의 재료들을 예쁘게 엮어서 가을을 담았어요.

 놀이 시작

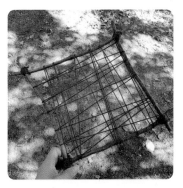

1 나뭇가지 4개를 비슷한 크기로 잘라서, 실로 모서리를 고정해 네모 프레임을 만들고, 그 안쪽을 실로 다시 한 번 감아서 나뭇잎을 끼울 수 있는 위빙 틀을 만들었어요.

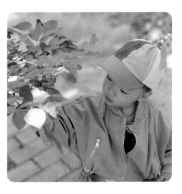

2 나뭇가지 프레임을 들고, 곳곳을 관찰하며 산책해요. 자연놀이의 가장 좋은 점은, 작은 것도 다시 한 번 보게 되고, 그 안에서 자연 그대로 느낄 수 있다는 것 같아요.

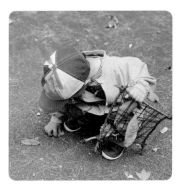

3 "찾았다! 예쁜 보물!"이라며 작은 나뭇잎 하나도 사랑스럽게 바라보는 시간이에요.

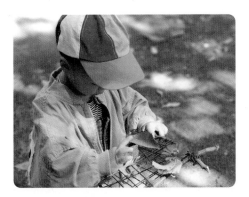

4 예쁜 자연물을 발견할 때마다 소중하게 끼워서 액자를 채워가요.

5 예쁜 나뭇잎들이 하나둘 엮여서 어느새 액자 안에 가득해요.

6 직접 찾고, 모아서, 하나하나 엮어 만든 특별한 나뭇잎 액자. 스스로 담아가는 이 시간만으로 아이는 자연을 느끼고, 할 수 있다는 자신감을 얻는 진귀한 경험을 채워간답니다.

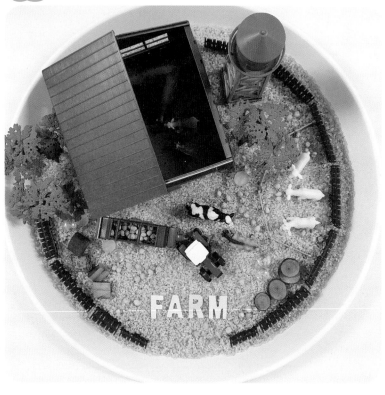

농장 스몰월드

놀이 목표

다양한 재료 활용에 따른 오감 발달, 대·소근육 발달 및 시각적 협응력 발달, 역할놀이를 통한 사회성 발달

놀이 재료

쌀, 색소, 트레이, 농장 피규어, 농기구 피규어(슐라이히 제품), 나무 모형, 나뭇조각, 병아리콩, 농장 동물 피규어(컬렉타 제품), 모형 집, 트랙터 모형, 비즈 등

아기 동물 체험을 다녀온 아이와 추억을 나누며 함께 놀이하려 준비했던 농장 스몰월드. 트레이 안의 작은 세상에서 아이는 많은 이야기를 더해가며 더 큰 세상을 꿈꾸게 돼요.

놀이 시작

1 지퍼백에 쌀과 색소를 넣은 후에 조물거려 색 쌀을 만들어주세요. 잘 말려둔 색 쌀을 트레이에 담아두고, 농장의 집 모양과 우리를 넣어 중심을 잡고, 집 주변으로 울타리와 나무 모형을 세워요. 그 주위를 나뭇조각과 비즈를 넣어 디테일을 살려주세요. 배경이 완성되면 트랙터 모형과 동물 친구들을 우리와 울타리 안에 넣어주고 병아리콩을 콩콩 떨어뜨려주세요.

2 농장체험을 떠올리며 보자마자 너무 좋아했던 농장 스몰월드. 우리 안쪽에 함께하는 동물 친구들을 찾으며 아이는 놀이를 시작했어요. 아이가 충분히 탐색하며 놀이를 할 시간을 주세요.

4 농장 구석구석에서 놀이 요소를 찾아 자유롭게 놀이하는 아이의 모습이에요. 동물 친구들을 모아 파티도 하고, 동물 친구들과 다양하게 교감해요.

3 쌀을 숟가락으로 담아서 먹이라며 농장 친구들에게 먹이를 주는 아이의 모습이에요. 어느 동물에게 어떤 먹이를 주었는지 경험들을 떠올리며 아이와 이야기를 나누었어요. 경험이 기반이 되어 준비된 놀이는 아이에게 더 풍부한 자극이 되어주어요.

5 아이가 만들어가는 다양하고 예쁜 이야기들을 함께 하는 소중한 시간. 아이와 놀이를 통한 또 하나의 추억을 만들어보세요.

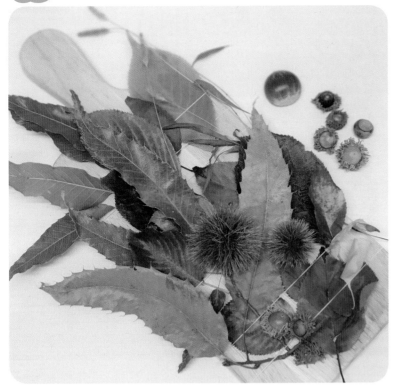

가을 위빙

놀이 목표

자연물을 통한 계절감 발달, 시각적 협응 및 대·소 근육 발달, 감수성 발달, 자연물의 색 변화에 따른 색 인지 발달, 집중력 향상, 조절력 발달

놀이 재료

나무도마(박스로 대체 가능), 고무줄, 나뭇잎, 열매 등

가을 산책은 언제나 아이의 두 손과 주머니가 볼록해지는 날들이에요. 작은 열매 하나, 예쁜 나뭇잎 하나 소중한 보물처럼 여기는 아이를 위해 간단하지만 예쁘고 특별한 액자를 만들어보기로 했어요.

놀이 시작

1 동네 한 바퀴 산책길에 아이와 함께 주워온 가을의 선물들이에요. 손잡이가 있는 원목도마가 있어 함께 활용해보았는데, 없으시면 박스를 잘라서 해도 돼요.

2 고무줄을 도마에 넣어서 틀을 만들어주어요.

3 재료를 충분히 탐색할 시간을 주고, 끼어놓은 고무줄에 나뭇잎을 하나하나 자유롭게 넣어서 엮어보세요.

4 자유롭게 꽂기만 해도 되는 가을 액자에요. 많이 넣고 싶은 아이의 맘이 담겨 금방 가득해져요. 자연이 주는 색감이 더해져서 참 예쁜 액자가 되었어요.

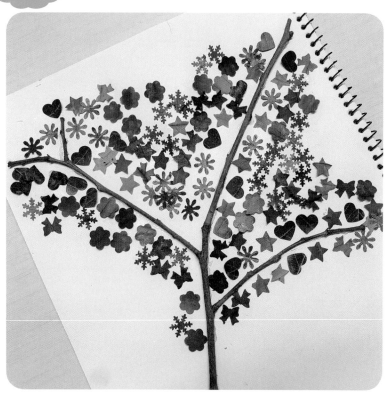

 # 모양펀치 나무

놀이목표

펀치 사용을 통한 대·소근육 발달, 자연물을 통한 계절감 발달, 감수성 발달, 자연물을 통한 색 인지 발달, 조절력 발달, 집중력 향상

놀이재료

나뭇잎, 나뭇가지, 모양펀치, 목공 풀, 도화지 등

아이와 함께 주워온 많은 나뭇잎들을 어떻게 하면 예쁘게 활용할 수 있을까 고민하다, 아이가 즐겨 사용하는 모양펀치를 이용해 예쁜 모양으로 잘라내 나무를 만들어보았어요.

 놀이 시작

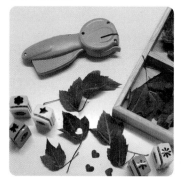

1 다양한 단풍잎과 모양펀치를 준비해주세요.

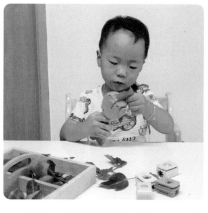

2 라온이는 힘이 센 편이라 모양펀치를 혼자서 사용할 수 있지만, 힘이 약한 아이들은 어른이 도와주세요. 다칠 수도 있으니 주의해주세요.

3 여러 가지 모양으로 잘라주세요

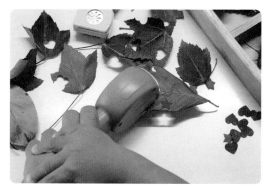

4 도화지나 스케치북에 나뭇가지를 붙이고, 잘라둔 나뭇잎을 목공 풀을 이용해 붙여주세요. 자연 그대로의 색이 담긴 작은 나뭇잎과 나뭇가지가 어우러져 예쁜 나무로 변신할 거랍니다.

권장 연령
2세 이상

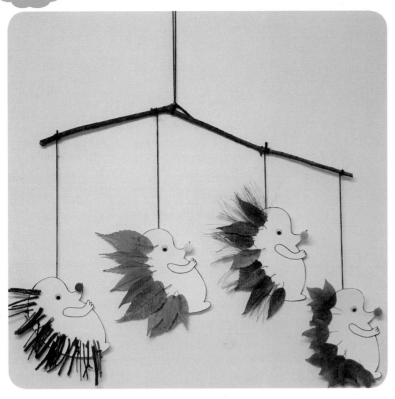

고슴도치 모빌

놀이목표

자연물을 통한 계절감 발달, 시각적 협응 및 대·소근육 발달, 감수성 발달, 자연물의 색 변화에 따른 색 인지 발달, 조절력 발달, 집중력 향상

놀이재료

단풍잎, 나뭇가지, 폼폼이, 목공 풀, 도화지, 마 끈, 가위, 양면테이프 등

가을의 자연물을 이용해서 고슴도치를 꾸며보았어요. 색색의 단풍잎도 찾고 자연을 담은 고슴도치를 나란히 나란히 모빌로 만들어 달아주니, 아이도 좋아하고 집 안 가득 가을이 찾아왔답니다.

 놀이 시작

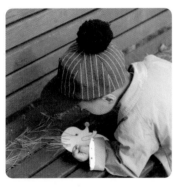

1 아이와 가을 산책길에 고슴도치를 만들기 위한 자연물들을 모았어요. 야외놀이로 이어가려했는데, 바람이 너무 불어서 자연물만 찾아 집으로 들어갔던 날이었어요.

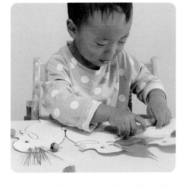

2 고슴도치의 뾰족한 가시가 나오는 등 부분에 양면테이프를 붙여주거나, 목공 풀을 이용해서 자연물을 붙일 수 있도록 해요. 이때 고슴도치 코에 색색의 폼폼이를 달아서 색을 보며 찾아 붙이는 놀이를 더해주었어요. 노란 코는 노란 단풍잎, 초록 코는 초록 나뭇잎 하면서 말이지요.

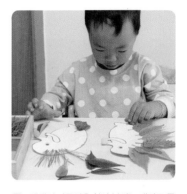

3 색색의 나뭇잎을 찾아 붙이는 재미도 좋지만, 자유롭게 붙여도 괜찮아요. 라온이는 색 혼합보다 색 분류를 좋아하는 아이라서 색 분류 놀이를 더했어요. 아이의 성향에 따라 놀이를 준비해주시면 더 관심이 높아질 거예요.

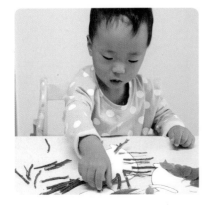

4 나뭇가지도 잘라서 붙여주어요. 두꺼워서 잘 안 붙는다면 어른이 도와주어도 좋아요.

5 색색의 예쁜 고슴도치들이 완성되었어요.

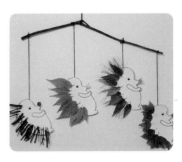

6 고슴도치들은 나뭇가지에 달아 모빌을 만들어도 좋아요.

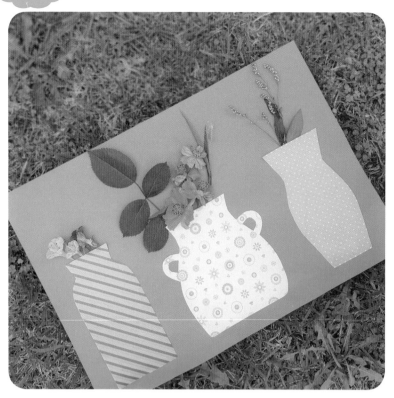

가을 꽃꽂이

놀이 목표

자연물을 통한 계절감 발달, 시각적 협응 및 대·소 근육 발달, 감수성 발달, 자연물의 색 변화에 따른 색 인지 발달

놀이 재료

색지, 색종이, 가위, 칼, 풀, 자연물 등

가을에는 단풍잎도 곱지만, 꽃들도 참 예쁘고 고와요. 가을의 꽃은 봄의 꽃과는 달라서 색감도 가을 톤으로 진해서 그 매력이 있지요. 하나하나 예쁜 꽃들을 꽃병에 담아주면 가을의 아름다움을 더 예쁘게 간직할 수 있답니다.

놀이 시작

1 색지에 색종이를 꽃병 무늬로 자르고, 병의 입구 부분을 제외하고 테두리에 풀칠해서 붙여주세요. 그러면 위쪽 부분에 꽃을 꽂을 수 있어요.

2 산책길에 마주하는 예쁜 꽃들을 하나둘 모아요.

3 꽃병에 하나씩 예쁜 꽃들로 채워주어요.

4 꽃병을 들고 조심조심 다른 예쁜 꽃을 찾아다니는 아이 모습이 사랑스러워요.

5 열심히 모아온 꽃을 정성스레 꽃병에 담아주는 모습도 사랑스럽고요.

6 열심히 모아온 꽃으로 예쁜 꽃병을 가득 채워 더 아름답게 꾸며주었답니다. 아이와 가을의 꽃을 담아보세요.

권장 연령
18개월 이상

가을 팔찌

놀이목표

자연물을 통한 계절감 발달, 시각적 협응 및 대·소 근육 발달, 감수성 발달, 자연물의 색 변화에 따른 색 인지 발달

놀이재료

자연물, 테이프 등

가을 산책, 간단한 테이프 한 장이면 아이에게 가을을 선물할 수 있어요. 도란도란 나누는 이야기들과 함께 가을을 담아 만든 팔찌로 더 풍성한 가을이 되어요.

놀이 시작

1 아이 손목둘레로 팔찌가 되어줄 테이프를 준비해주어요. 사용한 테이프는 3M 양면테이프인데, 없으시다면 일반 종이에 양면테이프를 붙여주어요. 머리 둘레에 맞게 준비하면 왕관으로도 활용할 수 있어요.

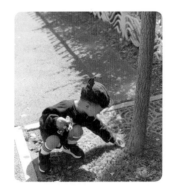

2 가을의 곳곳은 아이에게 모두 보물 같아요. 예쁜 단풍잎 하나만으로도 충분히 즐거운 산책이에요.

3 테이프 위에 주워온 나뭇잎, 열매 등을 하나씩 붙여주어요.

4 손에 꼭 들고, 보물찾기 하듯 나뭇잎을 찾는 아이의 모습이 너무 사랑스러워요.

5 자연물을 가득 채우면, 손목에 두르고 테이프의 끝을 마주해서 붙여주어요. 스스로 만든 예쁜 팔찌를 하니, 힘이 솟아나는 라온이. 가을의 하루, 오늘도 소중한 추억을 함께했습니다.

도토리 굴리기

놀이 목표

다양한 재료 활용에 따른 오감 발달과 소근육 발달, 색의 표현력 발달, 감수성 발달, 균형감 발달

놀이 재료

트레이, 도화지, 도토리, 물감, 팔레트 등

가을 산책길에 예쁜 나뭇잎과 꽃도 좋지만, 빼놓으면 안 되는 자연 친구는 열매 친구들이에요. 잔뜩 주워온 도토리는 그중에서 가장 좋아하는 열매인데, 좋아하는 책과 함께 오늘은 미술놀이로 즐겨보았답니다.

놀이 시작

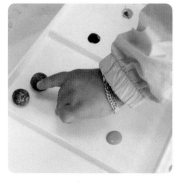

1 팔레트에 물감을 담아두고 도토리를 물감에 묻혀주어요.

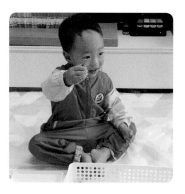

2 트레이에 도화지를 넣어두고, 물감을 묻힌 도토리를 넣어서 굴려주어요.

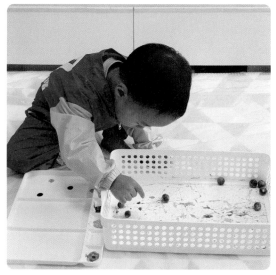

3 도토리를 직접 손으로 굴려도 좋고, 트레이를 움직여서 도토리를 굴려도 좋아요. 물감이 묻은 도토리들이 이리저리 굴러가면서 그림을 그려주어요.

4 도토리가 이리저리 빙글빙글 굴러가며 그린 그림이에요.

tip 가을에 관한 책들과 함께하면 놀이는 더욱 풍성해져요. 라온이가 함께한 그림책 《가장 훌륭한 도토리》예요. 도토리들끼리 최고를 가리기 위해 경기를 한다는 즐거운 상상이 더해진 이야기에요. 빙글빙글 가장 잘 도는 도토리가 1등하는 내용이랍니다. 도토리들이 데굴데굴 굴러가는 모습을 보며, 책도 떠올리고 놀이도 더욱 즐거워졌어요.

옥수수 만들기

놀이 목표

다양한 재료 활용에 따른 오감 발달, 대·소근육 발달 및 시각적 협응력 발달, 시각 자극을 통한 색 인지 발달

놀이 재료

뽁뽁이, 물감, 팔레트, 도화지, 초록색 색지, 연두색 색지, 풀, 가위, 리본, 펀치 등

아이가 좋아하는 옥수수를 뽁뽁이를 이용해 만들어보았던 시간. 만드는 동안 폭폭 터지는 소리와 느낌 덕분에 아이와 즐겁고 유쾌한 미술놀이를 함께 할 수 있어요.

 놀이 시작

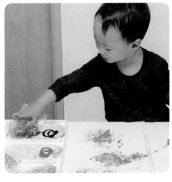

1 택배가 오면 함께 들어 있는 완충제 뽁뽁이를 아이가 활용하기 좋은 크기로 잘라주어요. 팔레트에 알록달록 물감을 뿌려주고, 자유롭게 색을 섞어요. 뽁뽁이를 올려 물감을 묻힌 후에 도장처럼 도화지에 꾹꾹 눌러 찍어주어요. 눌러줄 때마다 뽁뽁이가 폭폭 터져서 더욱 즐거운 물감놀이가 되어요.

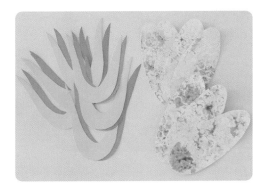

2 자유롭게 찍어둔 뽁뽁이 도장 그림을 잘 말려서 타원형으로 잘라서 옥수수 실루엣을 만들어요. 초록과 연두의 색지를 잎사귀처럼 잘라 두 개를 겹쳐서 풀로 붙여주세요.

3 옥수수를 잎사귀에 풀로 붙여주세요.

4
옥수수가 잎사귀에 모두 붙어 완성되면 꼭지 부분에 펀치로 구멍을 뚫고 리본을 묶어요. 그대로 작품으로 전시해도 좋고, 가랜드를 만들어도 좋고, 카드 등으로 활용해도 좋아요.

해파리 선캐처

놀이목표

다양한 재료 활용에 따른 오감 발달, 대·소근육 발달 및 시각적 협응력 발달, 시각 자극을 통한 색 인지 발달, 빛과 바람을 느끼며 감수성 발달

놀이 재료

검은색 도화지, 손코팅지 또는 투명 접착시트, 셀로 판지, 가위, 리본, 양면테이프 등

해를 담아 빛을 느낄 수 있는 선캐처를 해파리 모양으로 만들어 촉수와 함께 바람결을 느끼며 가을날 아이와 함께 산책해보세요.

 놀이 시작

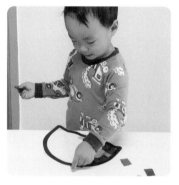

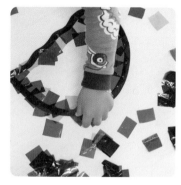

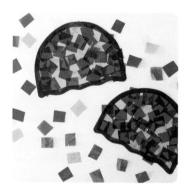

1 해파리 모양(반달 모양)으로 그림을 그려 1cm 정도의 테두리를 그리고 안쪽을 잘라내서 투명 접착시트 또는 손코팅지에 붙여주세요. 셀로판지를 2×2 또는 3×3cm 정도의 크기로 잘라서 만들어 놓은 해파리 접착 부분에 붙여주세요.

2 접착 부분이 있어서 특별한 도구 없이도 붙일 수 있어요. 완벽하게 붙이지 않아도 마무리에 엄마가 테두리를 잘라주면 깔끔해지니, 부담 없이 아이와 함께해요.

3 예쁘게 붙여주고, 테두리 선을 정리해주면 완성이에요. 튼튼하게 하고 싶으시면 한 번 더 반대편에 코팅지 또는 접착시트를 붙여주면 좋아요. 코팅기가 있다면 코팅하셔도 좋고요.

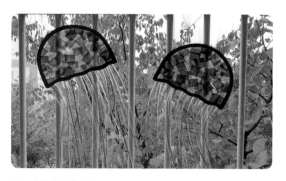

4 해파리 선캐처 아랫부분에 양면테이프를 붙여 리본을 달아 주세요.

5 아래로 길게 늘어진 리본 테이프의 길이는 붙인 후에 잘 맞춰서 정리해주세요.

6 가을이 온 창가에 붙여두니 바람이 불 때마다 살랑살랑 리본이 움직여요. 햇님이 함께할 때면 반짝이는 알록달록한 빛을 집 안 가득 보내주어요.

권장 연령
2세 이상

비밀 그림 나뭇잎

놀이 목표

다양한 재료 활용에 따른 오감 발달과 소근육 발달, 색의 표현력 발달, 감수성 발달, 집중력 발달, 조절력 발달, 호기심 자극에 따른 창의력 발달

놀이 재료

도화지, 양초 또는 흰색 크레파스, 실, 나뭇가지, 테이프, 물감, 붓, 팔레트, 가위 등

나뭇잎 잎맥을 숨겨두고, 물감으로 색을 더하면 나타나는 비밀 그림. 가을색으로 물드는 나뭇잎들을 표현하며, 숨은 그림도 함께 찾아보는 놀이가 사랑스러워요.

놀이 시작

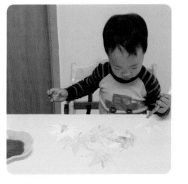

1 다양한 가을의 나뭇잎을 그려서 오려 준비하고, 양초 또는 흰색 크레파스로 잎맥을 그려 숨겨두어요. 아이가 색색의 가을색으로 나뭇잎을 물들이면 짠~ 하고 비밀 그림이 나타납니다.

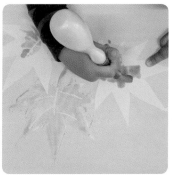

2 색이 진하게 표현될수록 숨은 그림이 더 잘 보여요. 실제 나뭇잎들과 비교해서 살펴보면 더 멋진 놀이가 되어요.

3 단풍잎은 붉은색, 은행잎은 노랑색, 나뭇잎은 다양하게 섞어서 표현하면 가을에 변화되는 나무의 모습을 놀이를 통해 더욱 자세히 알게 되겠죠.

4 변화되는 나무의 순간들을 표현해도 좋아요. 아이들만의 느낌으로 가을 느낌을 표현해보세요.

5 곱게 물들인 가을의 나뭇잎들을 잘 말려요. 실에 연결해서 나뭇가지에 묶어주면 아주 예쁜 단풍잎 가랜드가 완성되어요. 실에 연결할 때는 구멍을 뚫어 고정해도 좋고, 간단히 테이프로 뒷면에 고정하셔도 좋아요.

물풍선 그림 새 모빌

놀이 목표

다양한 재료 활용에 따른 오감 발달과 소근육 발달, 색의 표현력 발달, 시각·청각 자극을 통한 감수성 발달

놀이 재료

새 도안, 나뭇가지, 마 끈, 물풍선, 도화지, 물감, 팔레트, 가위, 눈알 스티커, 방울, 실 등

물풍선을 이용해 표현한 알록달록 색지로 만든 새 모빌. 방울을 달아서 바람이 불 때마다 살랑이며 소리를 내요. 새가 지저귀는 듯한 예쁜 모빌이어서 아이가 더욱 좋아했어요.

놀이 시작

2
다양한 색을 섞어서 자유롭게 표현해요.

1 팔레트에 원하는 색의 물감을 소량 덜어 두고, 물풍선에 물을 넣어서 붓 대신 사용해요. 통통 움직이며 풍선의 표면에 물감이 눌리듯이 찍혀서 멋진 무늬가 만들어져요.

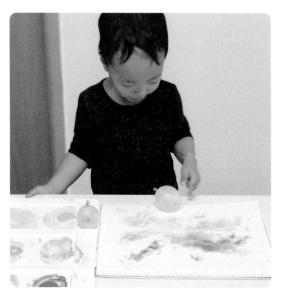

3
물풍선에 물감을 묻혀 굴려서 표현해도 좋아요. 또 다른 우연의 무늬들이 표현돼요.

4 완성한 그림을 잘 말려주어요.

5
새 모양의 도안을 테두리만 남기고 칼로 잘라서 준비해요. 양면으로 준비해야 하니 대칭으로 도안을 오려서 사용해주세요. 잘라둔 도안을 물풍선 그림 위에 붙여주고, 눈알 스티커를 붙여주세요.

6
마무리로 새 도안을 붙인 그림을 오려서 준비하고, 두 개의 그림을 마주보고 붙여서 양면으로 완성시켜주세요. 꼬리 끝에 방울을 실로 꿰매주세요.

7
완성한 새들을 나뭇가지에 테이프나 글루건으로 고정하고 나뭇가지에 고정된 새들의 윗부분이나 나뭇가지에 마 끈을 연결해주세요. 가장 윗부분에 고정 축이 되어줄 나뭇가지를 십자가로 묶어서 튼튼하게 만들어줍니다. 각각 나뭇가지 끝부분에 고정한 새를 무게중심을 맞춰서 묶어주세요. 바람결에 움직일 때마다 방울 소리가 나서 더욱 예쁜 모빌이 되어주어요.

도토리 모자

놀이 목표

자연물을 통한 계절감 발달, 시각적 협응 및 대·소 근육 발달, 감수성 발달, 색의 표현력 발달

놀이 재료

도토리, 플레이 도우, 유성펜 등

가을이 되면 가장 좋은 친구가 되어주는 도토리. 도토리 모자는 잘 보이지 않는다는 아이가 추운 날 도토리의 감기 걱정을 하는 착한 마음이 예뻐서 함께 준비했던 놀이 에요.

놀이 시작

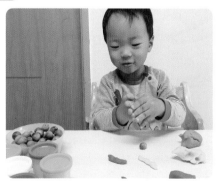

1 도토리와 여러 가지 색상의 플레이 도우를 준비해요. 플레이 도우를 소량 떼어내 동글동글 길쭉길쭉 모양을 만들어요.

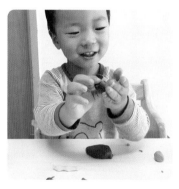

2 동글동글하게 만든 플레이 도우를 납작하게 만들어 도토리 머리에 감싸듯 붙여주어요.

3 다양한 색상의 도토리 모자가 만들어져, 도토리들이 변신을 해요. 아이와 표정놀이를 하며 유성펜으로 얼굴을 그려주면 더욱 즐거운 놀이가 돼요.

4 알록달록 털모자를 쓴 도토리들이에요. 행복한 미소가 가득하네요.

5 귀여운 도토리들에게 알록달록 예쁜 모자를 선물해보는 건 어떨까요.

권장 연령
2세 이상

선캐처 미니액자

놀이 목표

다양한 재료 활용에 따른 오감 발달과 소근육 발달, 색의 표현력 발달, 감수성 발달, 빛의 투과에 따른 과학적 탐구

놀이 재료

셀로판지, 이케아 미니액자, 분무기 등

해파리 선캐처를 만들고 잔뜩 남은 셀로판지. 반짝반짝 빛나는 모습이 예뻐서 쉽고 간단하게 아이와 함께 미니액자를 만들어 가을의 따스한 빛을 느껴보았어요.

놀이 시작

1 이케아에서 구입한(TOLSBY, 톨스뷔 탁상용 양면액자)를 활용해서 간단한 선캐처를 만들어요. 양면액자의 프레임에는 두 개의 아크릴 판이 있는데 쉽게 꺼낼 수 있어요. 분무기를 이용해 물을 살짝 분무해서 셀로판지를 자유롭게 붙여요.

2 셀로판지를 붙인 액자의 다른 한 면을 덮어서 액자에 쏘옥 넣어주어요.

3 간단하게 완성할 수 있는 선캐처 미니액자. 빛이 잘 들어오는 창가에 두어도 예쁘고, 아이와 산책길에 가을을 느끼며 빛을 담아보아도 좋아요.

4 가을의 따스한 빛을 담은 모습이 너무 예쁘게 내려앉았어요.

세 살의
겨울 놀이

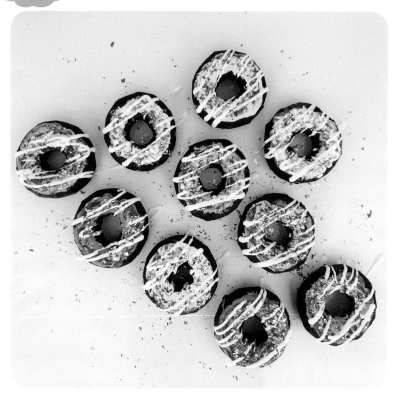

에어캡 도넛 만들기

놀이 목표

다양한 재료 활용에 따른 오감 발달과 소근육 발달, 색의 표현력 발달, 감수성 발달

놀이 재료

에어캡, 아크릴 물감, 물감, 붓, 스프링클, 글리터, 팔레트 등

택배 상자에 딸려오는 에어캡은 미술놀이와 오감놀이에 좋은 재료 중 하나입니다. 평면적인 놀이보다 입체적인 만들기를 하면 좋을 것 같아서 에어캡으로 함께 만들어본 도넛이에요. 색칠놀이에 자유놀이를 더해 즐거운 만들기 시간이 되어주어요.

 놀이 시작

1 에어캡을 잘라서 돌돌 말아 테이프로 고정해서 도넛 모양으로 만들어주세요.

2 도넛 모양 에어캡에 아크릴 물감(브라운)으로 색을 칠해주세요. 수채 물감이나 유아용 물감은 비닐에 칠하면 마르지 않아 적합하지 않아요.

3 한쪽 면을 다 칠하고 다 마르면 반대편을 칠해주세요. 아크릴 물감은 건조 시간이 짧아서 생각보다 금방 마를 거예요.

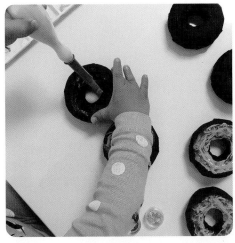

4 아크릴 물감이 잘 말라 초코 도넛으로 변신한 에어캡에 다시 한 번 크림 느낌으로 윗면만 물감을 칠해주세요. 이때는 물감 위에 물감을 칠하는 방법이라 어느 물감이든 괜찮아요.

5 맛에 대해 이야기하며 색칠해도 좋아요. 색에 대한 아이의 느낌들을 표현하며 색색의 크림을 칠해주세요.

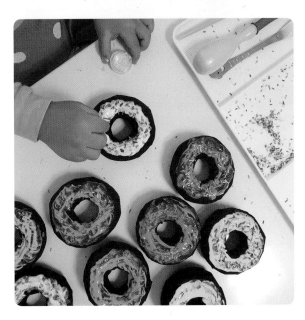

6 물감으로 크림을 표현하고 나면, 마르기 전에 위에 스프링클 또는 글리터 등을 뿌려서 토핑해주세요. 조금 더 디테일이 살아 있는 도넛으로 만들 수 있어요.

7 마무리로 물감을 흩뿌리듯 뿌려 슈가 시럽 느낌으로 표현해주세요. 이때 꼭지 캡이 뾰족하게 달린 물감을 이용하면 조금 더 쉽게 표현할 수 있어요.

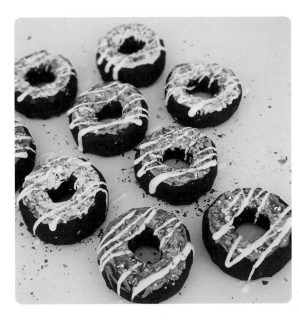

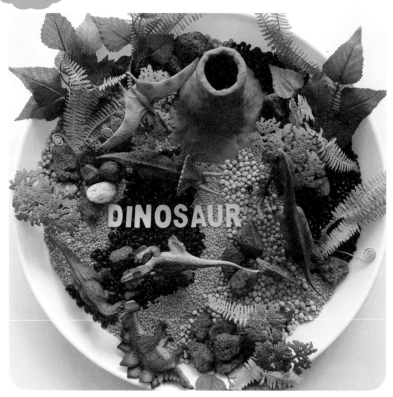

화산 폭발 스몰월드

놀이 목표

다양한 재료 활용에 따른 오감 발달과 소근육 발달, 과학적 탐구와 지식 이해, 역할놀이를 통한 사회성 발달

놀이 재료

오렌지 렌틸콩, 검은콩, 병아리콩, 조화, 화산석 모형, 공룡 피규어(컬렉타 제품), 나무 모형, 공병, 찰흙, 베이킹소다, 식초, 물, 물감, 숟가락, 스포이드 등

가장 쉽게 할 수 있는 과학놀이 중 하나입니다. 베이킹소다의 반응을 이용한 놀이예요. 베이킹소다에 식초와 물을 넣으면 보글보글 변하는 반응을 이용해 화산 폭발 놀이를 했어요. 화산과 함께 공룡들이 함께하면 더 멋진 공룡 스몰월드가 되겠죠!

 놀이 시작

tip

병의 깊이가 너무 길면 반응이 생각보다 잘 안 일어나요. 놀이 반응이 더디다면 구연산을 함께 넣어주어도 좋고, 잘 섞일 수 있도록 기다란 숟가락을 사용해도 좋아요. 화학반응이 일어나는 놀이를 할 때는 꼭 환기시키는 것도 잊지 마세요.

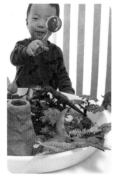

1 트레이에 오렌지 렌틸콩, 검은콩, 병아리콩을 번갈아 담아서 용암이 흐르는 모습을 표현해요. 그 위로 공병에 찰흙을 붙여 만든 화산을 두어요. 공병에는 베이킹소다를 미리 담아두셔도 좋아요. 화산을 두고 나면, 주위에 나무 조형을 두고요. 화산석 모형을 부분 부분 두고, 그 사이에 나뭇잎 모형을 더해 조금 더 생동감 있게 표현해요. 마무리로 공룡 피규어를 넣어주어요.

2 도구와 함께 아이는 놀이를 시작했어요. 동그란 가위라 잡기도 편하고 무언가를 담기도 편해서 어려서부터 꾸준히 사용하는 도구예요(러닝리소스 제품이에요).

3 다양한 도구도 좋지만, 손으로 직접 느끼는 촉감만큼 좋은 건 없죠. 화산 폭발놀이 전, 충분히 탐색하고 놀이할 수 있도록 도와주세요.

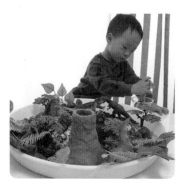

4 아이가 놀이하며, 화산에 관심을 표현하거나 충분히 자유놀이를 즐겼다면, 아이와 함께 화산 폭발에 대해 이야기하며 놀이를 함께해요. 스포이드를 이용해 식초 물을 베이킹소다가 담긴 화산에 조금씩 아이가 직접 넣을 수 있도록 도와주세요. 식초 물에 물감을 넣어 붉게 표현하면 더 더욱 좋아요.

5 베이킹소다 반응으로 인해 화산에서 보글보글 용암이 흘러내려오면 아이는 더더욱 즐거워 하며 공룡놀이를 즐겨요. 스포이드를 이용해 이곳저곳으로 흘려보내기도 하며, 과학놀이를 더해 역할놀이까지. 아이와 풍성하게 놀이할 수 있는 스몰월드였답니다.

권장 연령
2세 이상

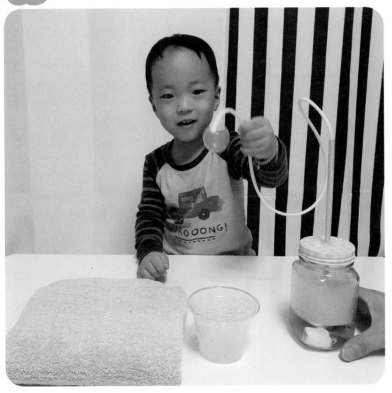

드라이아이스 비눗방울

놀이 목표

과학적 탐구와 지식의 이해, 호기심 발달, 다양한
재료 활용에 따른 오감 발달, 소·대근육 발달

놀이 재료

다이소 빨대컵, 드라이아이스, 고무호스, 세제, 물,
통, 수건, 가위, 글루건 등

아이와의 과학 실험은 언제나 반응이 좋아요. 특히나 드
라이아이스는 물이 닿으면 나타나는 효과가 멋져서 어
느 놀이에 사용해도 아이는 참 좋아했는데요. 오늘은 아
빠가 함께해 아이가 더욱 즐거워했던 놀이였답니다. 그
럼 이건 아빠표 놀이일까요?

놀이 시작

1 빨대컵 끝에 고무호스를 고정해요. 빨대
의 입구와 고무호스가 연결된 부분을 테
이프나 점토 등으로 잘 막아주세요. 컵
의 안쪽에 물을 넣고, 드라이아이스를
넣어요. 이때 이 물에 빨대가 닿지 않아
야 하니 높이를 조절해주세요. 다른 여
분의 통에 세제를 담아 물을 만들어주
고, 주위에 수건을 준비해주세요.

4 드라이아이스가 만들어준 비눗방울을 수건 위
에 내려놓으면 그대로 통통하며 터지지 않아
요. 이 놀이도 함께 하며 아이와 이야기를 나누
어보아요.

2 드라이아이스의 반응으로 발생되는 기
체가 고무호스를 통해 나오면 아이는 그
자체만으로도 소방관 같다며 아주 좋아
했어요.

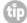
tip

비눗방울이 잘 만들어지지 않는다면, 세
제 물에 넣는 고무호스의 끝 부분을 가위
집을 내어 펼쳐서 고무호스의 닿는 면적
을 넓혀주세요.

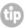
tip

드라이아이스
는 늘 위험 요소
가 있으니 어른
이 꼭 함께해주
세요.

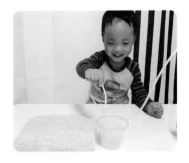

3 기체가 발생되는 호스를 세제 물에 담궜
다가 빼면 기체가 비눗방울을 만들어요.

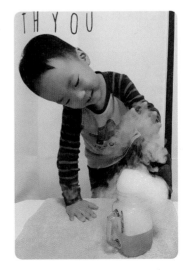

5 놀이를 충분히 즐기고
나면, 남은 드라이아이
스 물에 세제 물을 넣어
보세요. 비눗방울이 아
닌, 거품 폭포가 만들어
져 뿜어져 나와요. 거품
폭포에 색을 더해서 함
께 놀이해도 좋아요. 아
이와 함께 드라이아이
스로 신나게 즐겼던 하
루! 엄마, 아빠와 함께
해보세요.

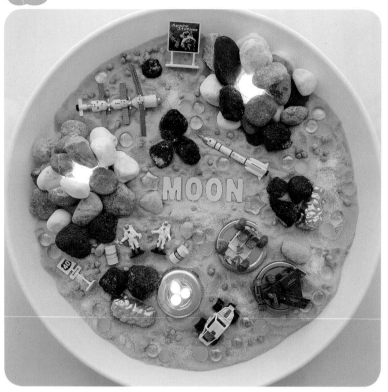

달 스몰월드

놀이 목표

다양한 재료 활용에 따른 오감 발달, 대·소근육 발달 및 시각적 협응력 발달, 역할놀이를 통한 사회성 발달

놀이 재료

트레이, 흑설탕, 돌멩이, 터치 조명, 우주 피규어(마이리틀타이거 제품), 병뚜껑, 도형 교구(러닝리소스 제품) 등

달을 사랑하는 아이를 위해 달나라로 여행을 떠나보는 작은 세상을 만들었어요. 아이가 어려서 될 수 있으면 식재료를 이용해 꾸며보려고 노력했어요. 흑설탕을 이용해 울퉁불퉁한 달을 표현해 보았어요.

 놀이 시작

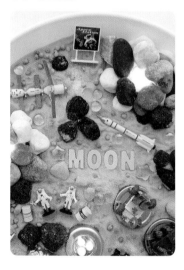

1 트레이에 흑설탕을 담고, 터치 조명을 부분부분 놔두고, 두 개는 살짝 보일 정도로 돌멩이를 쌓아서 표현해주어요. 하나는 직접 만질 수 있도록 꺼내두어요. 병뚜껑도 함께 넣어 우주 피규어를 올려두고, 흑설탕 위로 탐사하는 모습의 피규어들로 표현했어요.

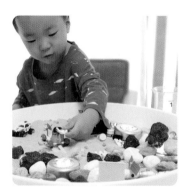

2 우주인이 되어 달나라 구석구석으로 여행하며 놀이를 즐겨요.

3 흑설탕을 오감 재료로 만지며 다양하게 탐색하고 뿌리고 모아서 숨기기도 하며 아이만의 방법으로 놀이를 함께해요.

4 흑설탕을 콕 찍어 먹어보기도 하며, 달달함에 반하는 순간이었죠.

5 신나는 달나라로의 여행. 직접 가는 그날을 꿈꾸며 아이는 너무 행복해했어요.

북극 스몰월드

놀이 목표

다양한 재료 활용에 따른 오감 발달, 대·소근육 발달 및 시각적 협응력 발달, 역할놀이를 통한 사회성 발달

놀이 재료

스티로폼, 트레이(화분 받침), 물, 색소, 수정토, 칼, 목공 풀, 해양 피규어(칼렉타 제품), 스포이드, 집게, 컵 등

아이와 함께 극지방의 이야기를 하며, 빙하에 대해 신기해하는 아이에게 시각적으로 이해를 쉽게 해주고 싶어서 스티로폼을 이용해서 표현해 보았던 스몰월드입니다. 스몰월드가 많이 알려지지 않았던 시기, 지금은 북극 하면 당연히 스티로폼을 활용해서 놀이를 준비하시지만, 이때는 거의 처음으로 사용된 재료여서 많은 분들이 좋은 아이디어라고 해주신 기억이 나네요.

놀이 시작

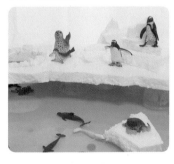

tip

연령이 어린아이들은 생각보다 입에 자주 무언가를 넣고 확인해요. 재료들은 될 수 있으면 깨끗하게 유지시키고, 식용이 가능한 재료들을 사용하시는 게 좋아요. 구강기의 아이들은 먹을 수 있기에, 더욱 주의하시고 먹을 확률이 높다면 먹을 수 있는 깨끗한 재료를 따로 준비해서 함께 해주세요.

1 스티로폼을 트레이의 반 정도 크기로 잘라서 준비해주세요. 위에 올려서 표현해야 하니 조금 더 크게 잘라주시는 게 좋아요. 칼로 단면을 자르는 게 가장 수월하답니다.

잘라서 준비한 스티로폼 한쪽에 작은 구멍을 하나 뚫어서 바다 속이 보이도록 구멍을 만들어주세요. 테두리에는 남은 스티로폼 조각을 목공 풀로 붙여주세요. 몇 개의 스티로폼 조각들도 옆에 겹겹이 쌓아 올려서 표현해주세요. 준비되면 테이프로 트레이에 고정해주세요.

빙하가 완성되면 트레이에 물을 넣고, 색소를 톡톡 넣어주고, 수정토도 넣어 느낌을 조금 더 살려주세요. 부분 부분에는 스티로폼 조각도 띄어주고, 해양 피규어를 넣어주세요. 빙하 위에는 극지방 피규어를 넣어서 함께 준비해주시면 완성이에요.

2 북극과 남극에 관한 책을 읽고 아이와 놀이를 해서인지, 아이는 이 부분은 빙하라며 조금의 지식을 뽐내며 놀이했어요. 그래서인지 더 집중하는 것 같았고, 좋아하는 도구들을 이용해서 다양하게 놀이를 하더라고요.

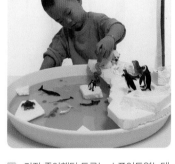

3 가장 좋아했던 도구는 스포이드였는데, 비를 내려주기도 하고, 바닷물을 옮겨주기도 하고, 동물들에게 물도 주고, 샤워도 해주는 등 아이의 다채로운 활용법에 엄마도 깜짝 놀랐어요.

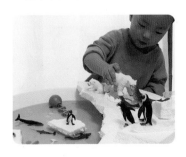

4 작은 통에 담아 물을 관찰하기도 하고, 물을 살짝 맛보기도 하면서 아이는 활용할 수 있는 모든 감각들을 이용해서 놀아요.

5 특히나 작은 구멍을 통해 물을 넣거나, 물고기를 잡거나, 빠지거나 다양한 역할놀이를 했어요. 이 부분은 필수로 넣어서 꼭 놀이에 활용해보세요.

117

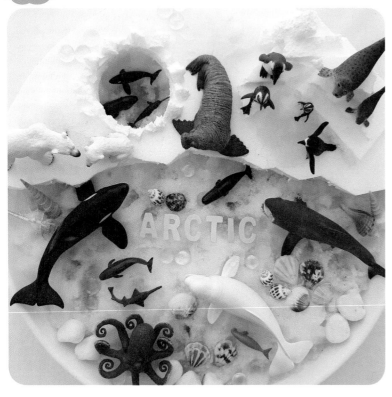

눈 내리는 북극 스몰월드

놀이 목표

다양한 재료 활용에 따른 오감 발달, 대·소근육 발달 및 시각적 협응력 발달, 역할놀이를 통한 사회성 발달, 자연물을 통한 계절감 발달, 과학적 탐구 및 이해

놀이 재료

스티로폼, 트레이(화분 받침), 눈, 바다 피규어·극지방 피규어(컬렉타 제품), 돌멩이, 조개 모형, 비즈, 스포이드, 물감, 물통, 소근육 발달 도구(러닝리소스 제품) 등

너무나 좋아했던 북극 스몰월드. 꼭 다시 하고 싶다고 말하는 아이를 위해 눈이 오던 겨울날 한가득 눈을 퍼와서 함께 만들었던 북극 스몰월드입니다. 자연의 눈으로 함께하는 북극놀이는 그 어떤 놀이보다 좋은 활동으로 이어져요. 우리는 얼음이 녹아 물이 되는 순간을 만나며 또 한 번 경험으로 지식을 얻는 시간을 보냈어요.

 놀이 시작

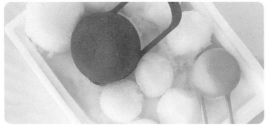

1 눈 내리던 겨울날, 아이와 함께 스티로폼에 눈을 가득 담아 와요.

2 트레이에 눈을 담고, 그 위로 스티로폼으로 만든 빙하를 고정해주세요. 눈은 바다가 되어줄거라, 주위에 약간의 돌멩이와 조개껍데기를 두고, 바다 피규어를 넣어요. 부분 부분에 파란색의 물감을 살짝 뿌려두세요. 스티로폼 빙하에는 극지방 피규어들을 올리고, 투명한 비즈를 놓아 얼음을 표현해요.

3 바다로 변한 눈을 보며 아이는 직접 보고 만지고 탐색을 시작했어요. 눈이라서 가능한 여러 가지 놀이를 더해 집에서도 즐거운 눈놀이를 해요. 특히나 좋아했던 놀이는 동그란 도구로 스노우 볼을 만드는 놀이였어요. 눈을 담아서 꾹꾹 누르기만 해도 동그랗고 예쁜 눈이 나온다며 아주 좋아했어요.

4 눈이 어느 정도 녹았을 즈음 아이에게 눈이 녹으면 물이 되는 이야기를 했어요. 또한 북극의 빙하가 녹아 바다의 수면이 오르는 이야기도 함께 해주면서 물감으로 바다색을 만들어주기로 했어요. 학습을 더하지 않아도 좋아요. 아이가 즐겁게 놀이하는 시간이 가장 중요합니다.

5 시간이 지날수록 푸르게 물들어 바다의 모습으로 변하는 눈의 모습에서 아이는 바다 친구들과 극지방 친구들로 수영도 하고 다양한 역할놀이를 했어요.

6 눈이 녹아 어느새 북극의 푸른 바다로 변했어요. 아이와 함께 자연 재료로 더 유익하고 즐거운 겨울의 북극놀이를 함께하세요.

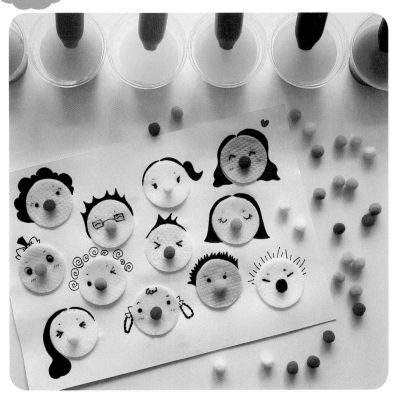

화장솜 표정놀이

놀이목표

다양한 재료 활용에 따른 오감 발달과 소근육 발달,
시각 자극을 통한 색 인지 발달, 표정놀이를 통한
감정의 이해, 표현력 발달

놀이재료

화장솜, 유성펜, 도화지, 글루건, 폼폼이, 물감, 물,
물통, 스포이드(러닝리소스 제품) 등

아이의 마음을 엿보고 아이의 생각을 나눌 수 있는 감정
놀이는 아이와의 놀이에서 빠질 수 없는 중요한 놀이 중
하나에요. 좋아하는 방법을 더해 표정을 알아보고, 아이
와 나누는 감정의 이야기들에서 아이의 마음을 알게 되
는 시간이라 엄마에게도 소중한 놀이에요.

 놀이 시작

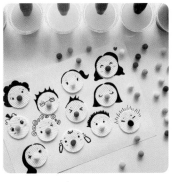

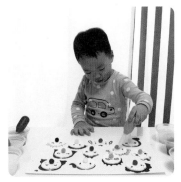

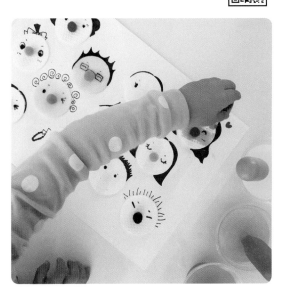

1 도화지에 둥근 화장솜을 글루건으로 콕
콕 붙여주세요. 하나하나 다른 얼굴을
그려주고, 머리카락 등을 표현해서 조금
더 재미를 더해 준비해요. 폼폼이를 붙
여서 코를 만들어 귀여움을 더해요. 색
색의 물통과 스포이드를 준비해 놀이를
시작해요.

2 색색의 물감들로 화장솜을 물들여요. 라
온이는 색을 맞춰 하는 걸 선호하는 아이
여서 폼폼이 색에 맞게 물감을 표현했어
요. 물감으로 물드는 동안, 표정을 보며
어떤 표정인지 어떤 감정을 가지고 있는
지 아이와 이야기 나눠요.

3 표정을 따라하기도 하고, 기쁨, 슬픔, 화남, 공포 등의 감정에 대해 이
야기해봐요. 아이가 어느 상황에서 그런 감정들을 느끼는지도 대화
로 나누면 아이를 조금 더 이해하는 시간이 되어요. 아이의 마음을
알아주고 따스한 감정을 건네주어요.

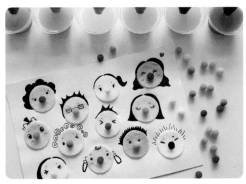

4 알록달록 예쁘게 물든 표정이에요. 아이 마음이 예쁜 감정들로 가득 채워
져서 늘 행복하기를 바라는 엄마의 마음도 전할 수 있는 시간이랍니다.

화장솜으로 그린 가족

놀이목표

다양한 재료 활용에 따른 오감발달과 소근육 발달, 시각 자극을 통한 색 인지 발달.

놀이 재료

도화지, 화장솜, 물감, 물감통, 스포이드, 검은색 도화지 등

표정놀이를 하고, 아이는 물들이기가 아쉬워 더 하기를 원했어요. 재료들도 많이 남아있어서, 아이와 다른 방법으로 물들여 표현하는 놀이를 도전해 보았어요.

놀이 시작

1 화장솜을 물감을 풀어놓은 통에 하나둘 담궈서 색을 물들여요.

2 물들여 놓은 화장솜을 도화지 또는 스케치북에 올려주세요.

3 색이 연하게 물들어서 스포이드를 이용해서 색색으로 다시 한 번 더 물감을 더해주어요.

tip

실루엣 그림이 어렵다면 아이의 그림이나 아이 사진을 넣어도 멋져요.

4 스포이드의 물감 양이 많으면 화장솜을 더 겹겹이 쌓아서 물들여도 좋아요.

5 화장솜에 물감이 배어 종이를 물들이면 잘 말려주세요. 특별한 색지가 만들어져요.

6 예쁘게 물든 색지 위로 아이와 함께하는 우리 가족의 모습을 그려주었어요.

권장 연령
2세 이상

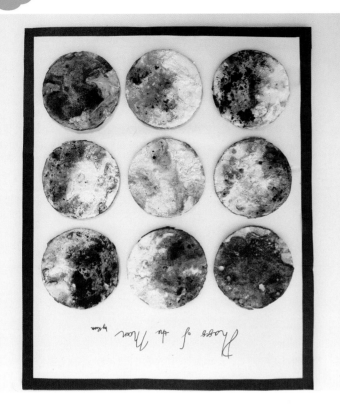

베이킹소다로 만든 달의 위상

놀이 목표

다양한 재료 활용에 따른 오감 발달과 소근육 발달, 시각 자극을 통한 색 인지 발달, 색의 표현력 발달, 과학적 탐구와 이해

놀이 재료

도화지, 박스, 베이킹소다, 물감, 식초, 물, 숟가락, 통, 스포이드, 목공풀 등

달의 변화는 언제나 아이에게 흥미로운 주제입니다. 매일 달의 변화를 관찰하며 나누는 이야기들도 좋고, 그 이야기들을 담아내는 달의 변화를 미술놀이로 이어가도 좋아요. 오늘은 과학놀이를 더해 달의 위상을 표현해 특별한 액자를 만들었답니다.

 놀이 시작

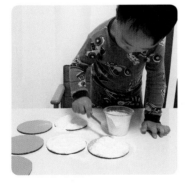

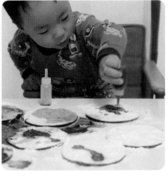

3

잘 뿌려진 베이킹소다 위로 물감을 톡톡 뿌려주세요. 이때 검은색은 달의 변화를 생각하며 부분 부분으로 나눠서 뿌려주시면 좋아요.

1 박스를 동그랗게 직경 10cm 정도로 9개를 준비해주세요. 베이킹소다도 통에 담고 숟가락도 준비해주세요. 물감(검은색, 회색)은 아이가 사용하기 쉽게 미리 약통에 넣어주셔도 좋아요.

2 박스 위로 베이킹소다를 동그랗게 뿌려 발라주세요.

 너무 많은 물을 사용하면 박스가 힘이 약해져요. 마르는 데도 시간이 오래 걸리고요. 보관을 원하시면 잘 마른 후, 위에 고정 접착 스프레이를 뿌려주시거나, 목공 풀을 발라서 한 번 더 고정해주셔야 오래 보관이 가능하답니다.

 이때 나오는 가스가 아이에게 좋지 않으므로, 꼭 환기를 시키면서 진행해주세요.

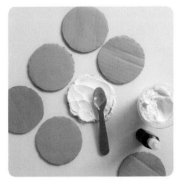

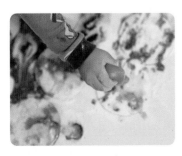

4 물감이 물든 베이킹소다 위로 식초를 물에 희석해 스포이드를 이용해 뿌려주세요. 베이킹소다와 식초의 화학반응으로 보글보글 하며 박스 위에 무늬를 만들어요.

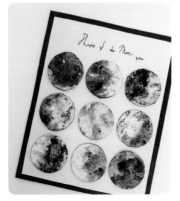

5

위의 과정을 반복해서 부족한 부분은 가루를 더 뿌리고, 식초를 더해서 달의 변화를 하나씩 표현해주어요. 달의 위상 변화를 순서대로 액자에 붙여주면 그대로 충분히 멋진 작품이 됩니다.

비눗방울 인어공주

놀이 목표

다양한 재료 활용에 따른 오감 발달과 소근육 발달, 시각 자극을 통한 색 인지 발달, 색의 표현력 발달

놀이 재료

도화지 또는 스케치북, 물감, 물감통, 세제, 주름 빨대, 칫솔 등

아이와의 미술 활동은 신체 활동과 더해지면 재미가 더 커지는 것 같아요. 섬세한 스킬보다는 우연이 만들어내는 그림들을 만나는 기쁨에 더 유쾌한 놀이가 돼요. 오늘은 비눗방울을 이용해 감성적인 인어공주를 표현해 보았어요.

 놀이 시작

1 색색의 물감을 풀어 준비해주고, 세제를 톡톡 넣어 섞어주세요. 비눗방울을 만들 빨대와 그림을 찍어낼 스케치북을 준비해주세요.

 tip 이때 빨대는 주름 빨대를 준비해주세요. 주름 부분 양쪽에 가위집을 내서 빨대를 부는 용도로만 사용하게 할 수 있어요. 날숨은 가능하나 들숨은 가위집으로 빠져나가 세제가 있는 물감 물을 이용해도 걱정 없이 아이와 놀이할 수 있어요.

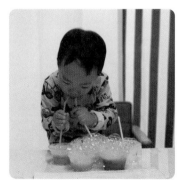

2 자유롭게 보글보글 비누 거품을 만들어요.

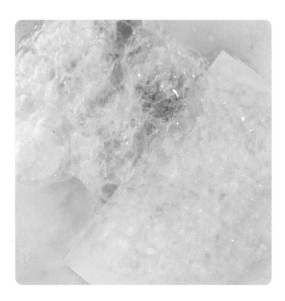

3

잔뜩 불어 만들어진 비누 거품에 도화지를 찍어내거나, 도화지 위로 비누 거품을 떨어뜨려 잠시 기다려주시면, 비눗방울이 닿거나 터지면서 만들어내는 우연의 무늬가 그려져요.

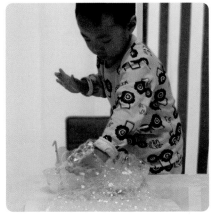

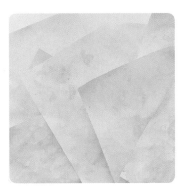

5
비눗방울 그림을 잘 말려주면 특별한 무늬의 색지들이 완성돼요.

4 놀이를 반복해서 많은 비눗방울 그림을 만들어주 세요.

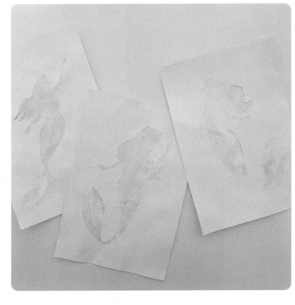

6 예쁘게 만들어진 색지 위로, 물거 품하면 떠오르는 인어공주의 실루 엣을 자른 프레임을 만들어 함께 해주었어요.

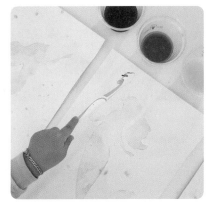

7 인어공주 그림 위로, 남은 색색의 물감을 칫솔에 묻혀 뿌리고 튕겨서 물방울 자국을 남겨 조금 더 디테일하게 표현해주어요.

 도안은 블로그를 참고해주세요.

8 예쁜 물방울이 남아 있는 비눗방울 그림을 잘 말려주면 특별한 인어공주 액자가 완성됩니다.

123

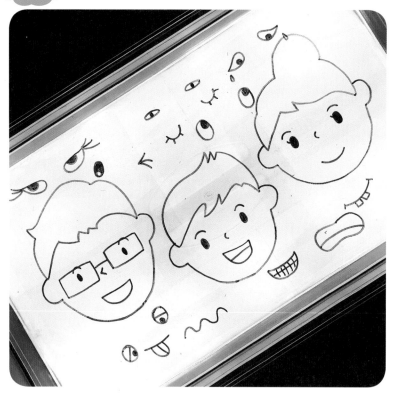

라이트박스 표정놀이

놀이목표

다양한 재료 활용에 따른 오감 발달과 소근육 발달, 표현력 발달, 감정의 이해 발달, 역할놀이를 통한 사회성 발달, 감수성 발달

놀이 재료

라이트박스, PC밧드 트레이, OHP 필름, 유성펜, 물감, 스포이드, 붓 등

라이트박스를 활용한 놀이는 언제 해도 즐겁지만, 어린 개월 수 아이에게 더 활용도가 높았던 것 같아요. 다양한 활용법 중에서 오늘은 표정놀이를 더해서 아이와 감정에 대해 이야기해보았어요.

 놀이 시작

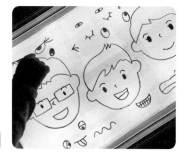

1 OHP 필름에 얼굴형을 아빠, 엄마, 아이 등으로 따로 만들어주어요. 눈, 코, 입, 머리 스타일 등은 모두 각각 그려서 변화시켜가며 표정을 만들 수 있도록 준비해주세요. OHP 필름은 투명하기 때문에 겹겹이 올려 사용할 수 있어서 빛이 있는 라이트박스에 활용하기 좋아요.

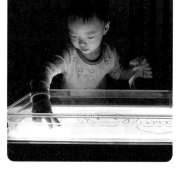

2 아이가 충분히 탐색하고 놀이 방법을 자유롭게 활용하여 만든 표정들을 만나보세요. 어느 표정을 좋아하는지 아이와 하나둘 다양하게 만들어보세요.

3 다양한 모습의 헤어와 표정들을 바꿔가며 어떤 표정인지 따라 해봐요. 또 어떤 감정인지 이야기 나눠요. 우스꽝스러운 모습에 아이와 함께 신나서 만들었던 놀이에요. 아이도 엄마도 모두 즐겁고, 감정에 대해 이야기하면서 서로 더 애틋해져요.

4 표정놀이를 충분히 하고 나면, 물감으로 색칠하며 그림을 활용한 또 다른 놀이를 해요. 붓 또는 스포이드를 이용해서 다양한 놀이를 즐겨요.

5 한참을 놀이하고 시작된 아이의 자유놀이는 온몸으로 나타나요. 반짝이는 라이트박스에서 손끝으로 느껴지는 느낌들로도 아이는 많은 걸 체험할 수 있답니다.

뽀뽀 도장 체리

놀이 목표

엄마와의 교감, 애착 발달, 감수성 발달, 촉감 발달, 대·소근육 발달

놀이 재료

도화지, 빨간 챕스틱, 색지, 가위, 풀, 마그넷 스티커 등

한 해를 마무리하며, 아이의 모습을 담은 포토 앨범 달력을 만들어 아이와 함께 추억해요. 올해의 사진들 안에 자라는 아이의 모습이 예뻐서 그 순간에 뽀뽀해주고 싶었던 엄마의 마음을 놀이로 함께했어요.

놀이 시작

1 아이의 예쁜 입술에 챕스틱을 발라주세요. 립스틱으로 하면 도장이 더 잘 찍히는데, 아이에게 좋을 것 같지 않아서 챕스틱으로 했어요.

2 아이가 직접 바르게 하는 놀이로 스케치북이나 도화지에 뽀뽀를 해서 자국을 남겨요. 아이의 귀엽고 사랑스러운 입술 도장이 콩콩콩.

3 예쁘게 남긴 입술 모양이에요. 엄마도 함께 하면 더 즐거운 놀이가 되어요.

4 뽀뽀 모양을 예쁘게 자르고, 색지로 꼭지를 잘라 준비해주세요. 풀을 이용해 아이가 뽀뽀 도장을 꼭지 양쪽에 하나씩 붙일 수 있도록 도와주세요.

5 아이의 뽀뽀로 만든 예쁜 체리가 완성되었어요.

6 뽀뽀체리 뒤에 마그넷 스티커를 붙여 예쁜 순간을 함께해보세요.

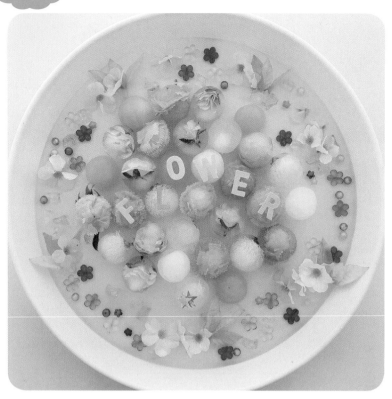

얼음꽃볼 감각 트레이

놀이 목표

다양한 재료 활용에 따른 오감 발달, 도구 활용을 통한 소근육 발달, 과학적 탐구 및 이해, 감수성 발달

놀이 재료

얼음 볼 트레이, 조화, 색소, 꽃 비즈, 화분 받침, 소근육 발달 도구 등

꽃놀이는 봄이 와야 하는 거냐며, 꽃을 사랑하는 아이가 봄을 기다리며 묻던 말에 겨울에도 아이가 원한다면 할 수 있다고 생각했어요. 그래서 조화로 얼린 꽃볼을 만들어 겨울과 봄 사이에 함께 했던 놀이에요. 사랑스런 색감을 보면서 미리 봄을 만난 듯해 둘이서 행복한 시간을 보냈어요.

 놀이 시작

 tip

스포이드는 2세 이상부터 사용하는 게 좋아요. 스포이드 대신 약병을 사용한다면 어린 개월 수에도 가능해요.

1 동그란 얼음 몰드에 조화를 넣어서 하룻밤 얼려주어요. 놀이 트레이에 물을 넣고 색소를 톡톡 넣어주고 잘 얼려둔 꽃볼을 함께 담아요. 비즈나 다른 조화도 함께하면 더 싱그러운 감각 트레이가 완성되어요. 소근육 발달을 돕는 도구나 담을 수 있는 컵이 있으면 더 좋아요.

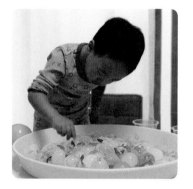

2 얼음 안에 꽃이 담겨 있는 모습을 보자마자 차가운 얼음을 만지며, 호기심 가득한 눈으로 놀이를 시작해요.

3 동그란 집게로 동글동글 얼음을 잡기도 하고, 다양하고 즐겁게 놀이를 하다 보면 녹아내린 얼음에서 꽃들이 하나둘 나와 아이는 더욱 즐거워져요.

4 함께 담아둔 물을 뿌리거나, 소금을 뿌리는 등의 방법을 더하면 얼음은 더 빨리 녹아요 꽃을 구하는 방법도 가르쳐주고 함께하며 아이와 감각을 나누어요.

5 얼음이 녹아 안에 있던 꽃들이 나오면, 하나둘 모아 새로운 놀이로 이어가요. 물이 있으니 물에 동동 띄우며 놀기도 하고, 꽃차놀이도 하며 다양하게 활용할 수 있어요.

권장 연령
2세 이상

마스킹테이프 오너먼트

놀이 목표

다양한 재료 활용에 따른 오감 발달과 소근육 발달,
색의 표현력 발달, 감수성 발달

놀이 재료

도화지, 마스킹테이프, 리본, 마 끈, 가위, 펀치 등

크리스마스 분위기를 가장 크게 빛내주는 아이템은 역
시나 트리에요. 그 트리를 더 빛나게 해줄 오너먼트들을
직접 만들면 아이도 너무 좋아할 것 같아서 간단하게 만
들 수 있는 방법으로 예쁜 오너먼트를 만들었어요.

놀이 시작

1 도화지나 스케치북을 지팡이 모양으로
그려서 잘라두고, 마스킹테이프를 준비
해주세요. 직접 자를 수 있는 연령기는
괜찮지만, 그렇지 않은 아이들은 미리
적당히 잘라두고 쉽게 붙일 수 있도록
도와주세요.

2 마스킹테이프를 잘라서 지팡이에 하나
하나 붙여 채워가는 놀이를 해요. 직접
잘라보기도 하고, 잘라진 테이프를 붙여
가며 지팡이를 예쁘게 꾸며주어요.

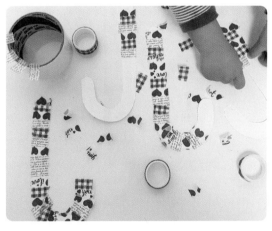

3 삐뚤삐뚤해도 되고, 삐져나와도 돼요. 마무리로 잘라내면 되기에 자
유롭게 붙일 수 있도록 도와주세요.

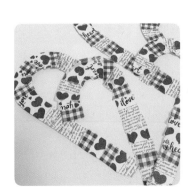

4 지팡이를 마스킹테이프를 이용
해서 예쁘게 표현했어요. 울퉁불
퉁한 선을 깔끔하게 잘라주거나
뒷면에 붙여서 정리해주세요.

5 정리가 된 지팡이 오너먼트
는 코팅을 하면 조금 더 튼튼
하게 사용 가능해요. 불필요
하다면 이 과정은 생략해도
좋아요. 지팡이 오너먼트 위
에 펀치를 이용해서 구멍을
만들고, 마 끈으로 고리를 만
들어주면 완성이에요. 트리
에 걸어두면 더 예쁘겠죠.

🦢 휴지심 리스

놀이 목표

다양한 재료 활용에 따른 오감 발달과 소근육 발달, 색의 표현력 발달, 감수성 발달, 조절력 발달, 집중력 향상, 미적 감각 향상

놀이 재료

휴지심, 물감, 붓, 팔레트, 폼폼이, 목공 풀, 양면테이프, 가위 등

다가오는 크리스마스를 위해서 아이와 함께 크리스마스 분위기의 리스를 만들어보기로 했어요. 쉽게 구할 수 있고 활용하기 좋은 휴지심을 이용한 꽃을 연결해 만드는 리스에요. 크리스마스의 색감이 가득해 집 안 가득 멋진 분위기를 연출해주었어요.

 놀이 시작

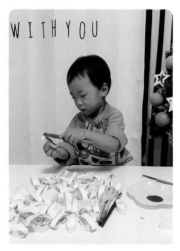

1 휴지심을 6~7등분으로 잘라주세요. 크리스마스 분위기를 살리기 위해 초록색으로 잘라둔 휴지심을 칠해줄 거예요.

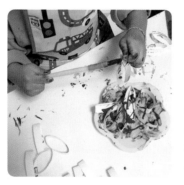

2 안쪽도 꼼꼼하게 칠해주면 좋지만, 아이가 어려워하면 할 수 있는 만큼, 시간을 주고 천천히 진행하고, 부족한 부분은 어른이 도와주어도 좋아요.

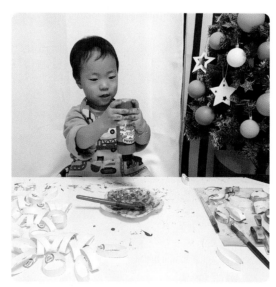

3 물감을 짜고, 색칠을 하고, 간단한 활동은 아이가 직접 할 수 있도록 기회를 주시면 아이는 서툴지만 방법을 배우고, 스스로 하는 부분이 늘어 자존감도 자라나요.

4 예쁘게 색칠한 휴지심을 잘 말려주세요

5 잘 마른 휴지심을 다섯 개씩 모서리를 모아 양면테이프 또는 목공 풀로 붙이면 꽃 모양이 되어요. 여러 개의 예쁜 꽃을 만들어주세요.

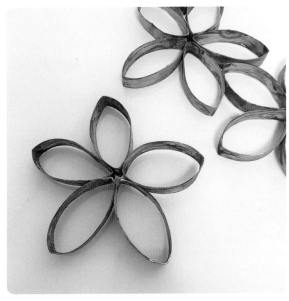

6 만들어 둔 휴지심 꽃을 꽃끼리 붙여서 둥글게 리스 모양을 만들어주세요. 크기를 다르게 두 개 준비하시면 더 입체적으로 만들 수 있어요.

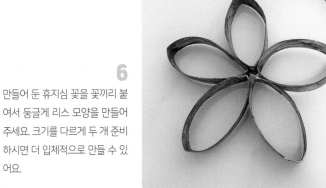

7 크기가 다른 휴지심 리스 두 개를 겹쳐서 목공 풀 또는 글루건 등으로 고정해주세요. 마무리로 꽃들의 중앙에 빨간 폼폼이를 목공 풀 또는 글루건으로 고정해주세요.

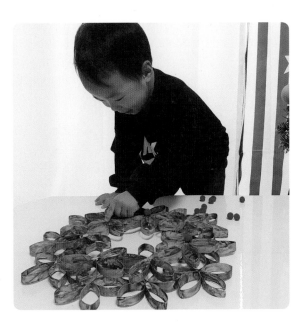

8 폼폼이까지 붙여 예쁘게 완성된 크리스마스 리스에요. 뒤쪽에 고리를 달아주시거나, 꽃 부분의 한 면을 이용해 고정하면 좋아요.

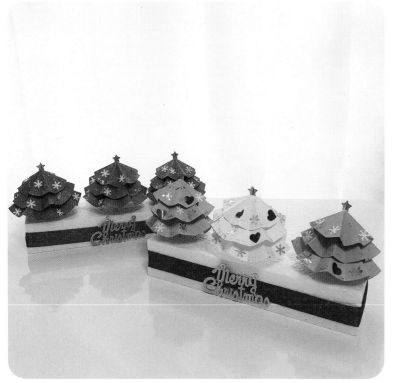

미니 트리 종이접기

놀이목표
다양한 재료를 통한 시각적 협응 발달, 대·소근육 발달, 감수성 발달, 집중력 발달

놀이 재료
색지, 꼬치, 펀치, 금은박 종이, 리본, 메리크리스마스 문구, 점토, 풀 등

크기가 다른 원형 종이를 접어서 겹겹이 쌓아 올려 만든 미니 트리. 앙증맞은 모양을 더해서 작고 사랑스러운 트리를 함께 만들어보았어요.

놀이 시작

1 금은박 색종이를 모양펀치를 이용해서 여러 가지 모양으로 잘라주세요.

2 색색의 색지를 원형으로 지름 8, 10, 12cm 정도로 잘라서, 16등분으로 접어주세요. 16등분으로 접으면 원형의 종이가 점점 입체적으로 변할 거예요.

3 입체적으로 접은 종이들을 크기별로 준비해주고, 큰 크기의 원형부터 꼬치에 꽂아주세요. 이때 아이가 어려워할 수 있으니 어른이 미리 한 번 뚫어서 구멍을 내주셔도 좋아요. 꼬치에 원형을 끼우고 나면, 종이 아랫부분에 점토를 조금 붙여 흘러내리지 않게 고정해주세요. 이 과정을 3개의 색지가 쌓일 때까지 해주세요.

4 겹겹이 쌓아 고정해서 나무 모양이 된 모습이에요. 이때 스티로폼이나 병 같은 곳에 꽂아 두면 고정되어 꾸미기가 수월해요. 트리 위에 모양 펀치로 잘라둔 금은박 색지를 다양하게 풀로 붙여 꾸며주세요.

5 예쁘게 알록달록 꾸며진 트리를 병에 꽂아서 활용해도 좋고, 스티로폼에 꽂아서 그대로 소품으로 이용하셔도 좋아요. 둘 다 없다면, 남은 점토를 지지대 삼아 고정하셔도 돼요. 스티로폼에 고정해둔 라온이의 작품은 리본을 한 번 더 붙이고 메리크리스마스 문구를 하나 더해 한층 더 크리스마스 분위기를 살렸어요.

권장 연령
2세 이상

 # 크리스마스 라이트박스

놀이목표

다양한 재료를 통한 계절감 발달, 시각적 협응 및 대·소근육 발달, 감수성 발달, 빛을 통한 시각 발달, 과학적 탐구와 이해

놀이재료

라이트박스, PC밧드 트레이, 기름, 물, 색소, 스포이드, 얼음, 크리스마스 시트지, 글리터, 스포이드 등

물과 기름의 성질을 이용해 섞이지 않는 모습을 통해서 다양한 우연의 그림이 더해지는 라이트박스 놀이를 함께했어요. 예쁜 크리스마스 풍경에 빛나는 아름다운 밤을 표현해주니 아이와 보내는 시간도 너무 멋지고 아름다웠답니다.

놀이 시작

1 라이트박스 위에 크리스마스 시트지를 올려서 크리스마스의 밤을 표현해요. 그 위에 PC밧드 투명 트레이를 올려두고, 오일을 담아주세요. 오일 위로 글리터를 넣어 얼려둔 얼음을 올리고, 스포이드로 까만 밤 색 물감을 풀어놓은 물을 조금씩 넣어주세요. 물과 기름의 성질이 달라 섞이지 않고 다양한 무늬들이 생기면서 더욱 멋진 밤이 표현되어요.

2 단순한 활동이지만, 까만 밤에 함께하는 빛 놀이는 언제나 즐거워요. 찰방찰방하는 물의 느낌도, 미끈미끈한 오일의 느낌도 재미있어요. 모든 것을 온전한 어둠 아래에서 직접 느껴보는 시간이 정말 좋아요.

3 스포이드로 물을 조금씩 넣어도 섞이지 않고 모양이 몽글몽글 만들어지는 모습도 아이에게는 마법처럼 신기한 순간이에요. 계속해서 만들어가는 아이의 그림에 함께 공감하면서 예쁜 이야기들을 나누어요.

4 깊은 겨울 밤, 하루하루 크리스마스를 기다리면서 하기에 좋은 아름다운 놀이랍니다. 아이의 크리스마스도 이보다 더 아름다운 날이 되어주길 바라는 마음입니다.

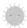 # 솔방울 색칠하기

놀이 목표

자연물을 통한 계절감 발달, 시각적 협응 및 대·소근육 발달, 감수성 발달, 자연물의 색 변화에 따른 색 인지 발달

놀이 재료

솔방울, 팔레트, 물감, 붓, 유리병 등

가을의 소중한 보물에는 솔방울도 있어요. 예쁘게 주워 온 솔방울들은 잘 씻어 말려두면 마르는 동안 가습 효과도 있어서 더욱 좋은 놀이 재료입니다. 가을에 주워온 예쁜 솔방울들로 만들어보는 따스한 조명을 더해 겨울을 함께해요.

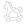 **놀이 시작**

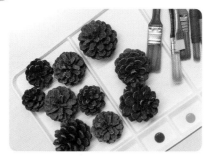

1 솔방울을 씻은 후에 말려둔 것을 준비해주세요. 팔레트에 물감을 짜주세요.

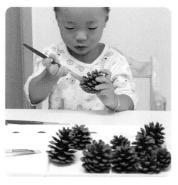

2 솔방울에 색을 칠해주어요. 겹겹이 색을 칠해야 하는 입체 작품이라 어려울 수 있어요. 아이가 잘 칠할 수 있도록 충분히 시간을 주세요.

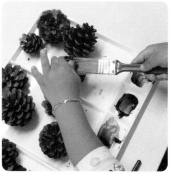

3 솔방울을 들고 색을 칠해도 좋고, 물감을 찍어서 묻혀도 좋고, 다양한 방법으로 아이가 스스로 놀이하도록 도와주세요.

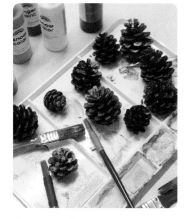

4 예쁘게 색칠한 솔방울을 잘 말려주세요.

5 예쁘게 마른 색색의 솔방울들을 유리병에 담아요. 그 모습만으로도 너무 예쁘지만, 조명을 더하면 크리스마스 감성을 조금 더 살릴 수 있답니다.

권장 연령
2세 이상

플레이도우 나뭇잎

놀이목표

자연물을 통한 계절감 발달, 시각적 협응 및 대·소 근육 발달, 감수성 발달, 자연물의 색 변화에 따른 색 인지 발달

놀이재료

나뭇가지, 플레이 도우 등

겨울이 되면 나뭇잎이 없어 나무가 추울 것 같다는 아이의 사랑스런 말에, 따스한 옷을 입혀주기로 했어요. 동글동글 점토 옷을 입혀 올 겨울은 따스하게 자라나도록, 아이의 따스한 마음도 함께 자라나도록.

 놀이 시작

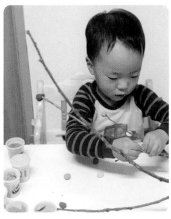

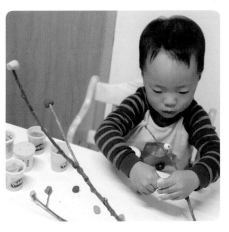

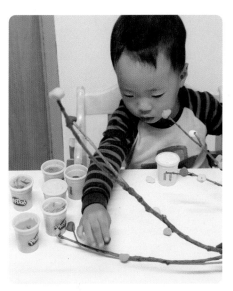

1 나뭇가지를 잘 씻어서 말려주시고, 잘 마른 나뭇가지에 플레이 도우를 동글동글하게 굴러서 꾸욱 붙여주세요.

2 꼭 동글하지 않아도 돼요. 적당히 떼어 붙이기만 해도 예쁜 나뭇잎들이 색색으로 자라나요. 아직 힘 조절이 어려운 아이는 동그랗게 만들어도 붙이는 과정에서 찌그러져요. 아이가 즐겁게 놀이할 수 있도록 도와주세요. 동그랗게 만드는 과정이 어려우면 엄마가 작게 미리 떼어주어도 좋아요.

3 나뭇잎은 끝부분부터 붙이며 자리 잡아가는 게 아이에게도 좋아요. 점토가 있으면 가지의 끝부분도 동글동글해져서 안전상으로도 좋고, 끝부분이 붙이기 더 수월하답니다.

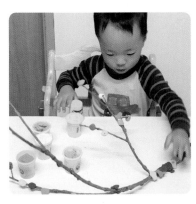

 4

나뭇가지의 굵은 부분도 색색의 점토로 붙여가며 춥지 않게 옷을 입혀주는 라온이. 이 부분 아이디어는 라온이의 생각이었는데, 더 귀여운 작품이 완성됐어요.

라이트박스 물풍선 낚시

놀이 목표

다양한 재료 활용에 따른 오감 발달, 도구의 활용을
통한 대·소근육 발달, 역할놀이를 통한 사회성 발달

놀이 재료

라이트박스, PC밧드 트레이, 물, 발포 물감, 물풍선,
눈알 스티커, 뜰채 등

라이트박스의 매력에 빠진 아이는 밤이 되면 반짝반짝
빛놀이를 꿈꾸며 매일을 기다렸어요. 깊어가는 밤, 아이
를 위해 동글동글 물풍선으로 만든 물고기들을 하나둘
집으러 떠나보는 반짝이는 밤이에요.

놀이 시작

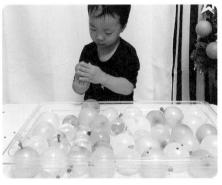

1 물풍선에 물을 담아 준비해요. 아이와 함께 물풍선
에 눈알 스티커도 붙이고 재미나게 꾸며주어요.

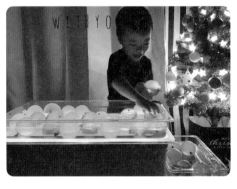

2 라이트박스 위에 트레이를 두고, 물풍선 물고기를 넣어
요. 물을 살짝 더해주고 발포 물감(파란색)을 더해주어요.
말랑말랑 물고기를 느끼며 충분히 탐색해요. 낚시놀이
를 함께할 거라, 여분의 통이나 뜰채가 있으면 더 좋아요.

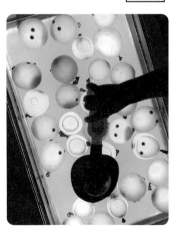

3 뜰채를 이용해서 물풍선 물고기를 잡
아요.

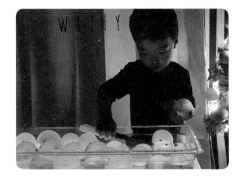

4 다양한 방법으로 아이와 물풍선 낚시를 즐겨보아요.

5 낚시가 반복될 즈음, 물에 살짝 발포 물
감을 더해주어요. 스르륵 퍼지면서 물의
색이 변하면 아이의 놀이가 더욱 풍성해
진답니다.

 # 크리스마스 스몰월드

놀이목표

다양한 재료 활용에 따른 오감 발달, 도구 활용을
통한 대·소근육 발달, 역할놀이를 통한 사회성 발달

놀이재료

밀가루, 컨디셔너, 크리스마스 소품, 솔방울, 리스,
나무 모형, 볼, 주걱, 촛불 전구 등

직접 만든 홈메이드 눈과 함께 크리스마스 소품들을 더
해서 두근두근 크리스마스 작은 세상을 만들어요. 캐롤
이 울려 퍼지는 반짝이는 까만 밤, 아이와의 시간은 선
물처럼 특별한 놀이가 되어주어요.

 놀이 시작

 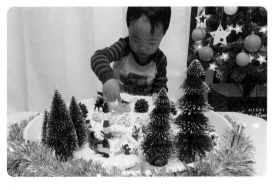

1 밀가루 2컵에 컨디셔너 1/2컵을 섞어
서 눈을 만들어요. 점성에 따라 컨디셔
너의 양을 조절하면 집에서도 간단히 눈
을 만들어 놀이를 할 수 있어요. 가루 날
림이 줄고 촉촉하게 뭉쳐지는 느낌이 눈
과 닮아서 매우 좋은 촉감놀이가 되어
요. 컨디셔너가 걱정된다면 오일로 대체
하셔도 무방합니다.

트레이에 홈메이드 눈을 깔고, 트레이
둘레에 리스용 반짝이를 둘러요. 나무
모형과 솔방울을 위아래 중심을 잡아 배
치하고, 사이사이 크리스마스 소품들과
기차를 더해서 화이트 크리스마스를 즐
기는 풍경을 표현해주어요.

2 작은 도구를 이용해서 눈을 나르고, 손으
로 느끼며 마음껏 탐색해요.

3 놀이가 자연스럽게 진행되고, 아이가 놀이에 익숙해지면 아이와 이
야기를 나누고 불을 끄고 어둠 속에서 반짝이는 크리스마스 밤을 느
껴보아요.

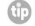 어두운 걸 무서워하면 소등을 하지
않아도 되지만, 조명을 좋아하는
아이는 반짝여서 더 반응이 좋아
요. 아이들이 어둠 속에서는 시각보
다는 촉각에 반응하며 놀이해서 또
다른 자극이 되어요.

4 조명을 더해 더 감성적이고 아름다운 밤의 크리스마스. 그 안에서
놀이와 함께 아이에게 또 다른 크리스마스의 추억을 선물해보세요.

습자지 눈 그림

놀이목표

자연물을 통한 계절감 발달, 시각적 협응 및 대·소 근육 발달, 감수성 발달, 자연물의 색 변화에 따른 색 인지 발달

놀이재료

습자지, 스케치북, 도안, 금색 유성펜, 원형 스팽글, 풀, 반짝이 가루, 칼 등

물이 닿으면 습자지의 색소가 녹아내려 물드는 기법을 이용해서, 물을 대신해 눈으로 습자지를 물들여보는 시간. 눈이 그려준 예쁜 색의 그림들은 아이의 감성이 퐁 퐁 자라나기 충분해요.

놀이 시작

1 흰 눈이 소복하게 쌓인 겨울의 어느 날, 습자지를 예쁘게 잘라 들고나가 스케치 북에 올려두어요.

2 올려둔 습자지 위로 눈을 올려서 덮어두어요.

3 눈을 내려놓을 때, 습자지가 얇아 날아갈 수 있으니 주의하며 눈을 덮어주세요. 시작할 때 엄마가 조금 도와주시거나 살짝 분무 후에 눈을 덮어주어도 좋아요.

5
눈이 녹으면서 습자지의 색소에 닿아 스케치북에 물든 모습이에요. 자연스러운 구김들이 더욱 멋스럽게 보여요.

4 눈으로 스케치북이 덮인 모습이에요. 이대로 눈이 녹을 때까지 두어도 좋고, 트레이에 넣어 집 안으로 들어가 빠르게 녹여도 좋아요.

6
그대로도 충분히 예쁜 작품이지만, 겨울을 느낄 수 있는 그림을 그려서 칼로 오려내 멋진 프레임을 더해도 좋아요.

7 금색의 유성펜을 이용해서 아이의 이름도 담아보고, 디테일을 더해 꾸며도 좋아요. 예쁜 반짝이 가루를 더하거나 스팽글을 붙여 더 멋지게 표현할 수 있어요.

8
예쁜 작품과 함께 눈에 관한 이야기나 겨울을 느낄 수 있는 책들과 함께하면 놀이가 더 풍성해지고, 아이의 생각주머니도 멋지게 가득 채우는 시간이 되어줄 거예요.

눈 물들이기

놀이 목표

자연물을 통한 계절감 발달, 시각적 협응 및 대·소 근육 발달, 감수성 발달, 자연물의 색 변화에 따른 색 인지 발달, 조절력 발달, 집중력 향상

놀이 재료

트레이, 눈, 물감, 스포이드(러닝리소스 제품), 물통 등

소복하게 눈이 쌓인 겨울, 눈으로 할 수 있는 간단하지만 예쁜 놀이. 추운 겨울이라 야외활동이 부담된다면, 눈을 살짝 담아와 집 안에서 눈놀이를 즐겨보세요.

 놀이 시작

(Note) 스포이드 또는 스프레이 사용은 2세 이상이 좋아요. 스포이드 대신 약병을 사용한다면 어린 개월 수에도 가능해요.

1 트레이에 눈을 가득 퍼 와서 담아주세요.

2 색색의 물감을 일회용 용기에 담아두고 물을 넣어 물감 물을 만들어 주세요. 눈을 물들이기 좋은 스포이드(러닝리소스 제품)를 준비해주세요.

3 스포이드를 이용해서 색색의 물감 물을 자유롭게 눈 위에 뿌려서 눈을 물들여주세요.

 tip 집 안에서 진행되는 만큼 눈이 빨리 녹을 수 있어요. 트레이 주변에 수건을 준비하고 놀이를 진행하면 눈이 빠르게 녹아 물이 되었을 때 도움이 되어요.

4 새하얀 눈이 알록달록 변하는 모습도 재미있고, 놀이 과정 중간중간 눈을 느낄 수 있어 촉감 자극에도 좋아요.

5 알록달록 예쁘게 물들인 눈은 그 자체로도 좋은 놀이가 되고, 예쁘게 물든 눈으로 아이스크림이나 샤베트를 만들어 연계놀이도 할 수 있어 더욱 좋아요. 눈 오는 날, 아이와 눈을 물들이며 멋진 겨울 추억을 만들어보세요.

권장 연령
2세 이상

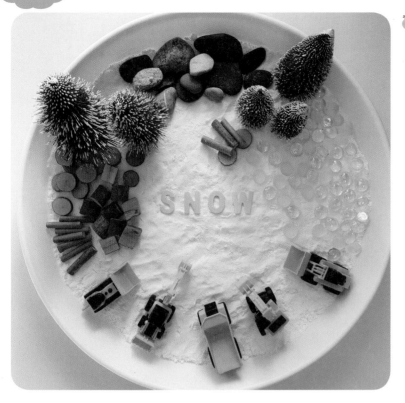

제설 스몰월드

놀이 목표

다양한 재료 활용에 따른 오감 발달, 도구의 활용을 통한 대·소근육 발달, 역할놀이를 통한 사회성 발달

놀이 재료

베이킹소다, 컨디셔너, 트레이, 나뭇조각, 나무 모형, 중장비 자동차 모형, 비즈, 돌멩이 등

집에서 간단히 만드는 눈으로 함께하는 제설놀이. 놀이 후에는 다른 놀이로 연계도 가능해요. 아이와 함께 겨울도 느끼고 다양한 촉감놀이도 즐겨보세요.

(Note) 베이킹소다 눈 놀이로도 연결할 수 있어요.

 놀이 시작

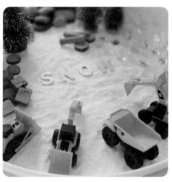

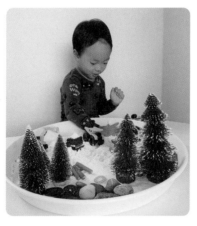

1 베이킹소다 2컵에 컨디셔너 1/2컵을 넣어서 홈메이드 눈을 만들어보세요. 밀가루보다 조금 더 촉촉한 느낌의 눈이 만들어지고 손으로도 잘 뭉쳐져서 아이가 놀이하기 좋은 촉감 재료가 되어주어요. 컨디셔너가 걱정되는 분들은 오일로 대체 가능합니다.
트레이에 홈메이드 눈을 넣어주세요. 위쪽 테두리를 따라 나무 모형을 더해주고, 사이사이 나무 조각이나 돌멩이, 비즈 등을 넣어 눈이 가득 내린 풍경을 만들어주어요. 마무리로 중장비 모형을 넣어서 제설을 위한 작은 세상을 완성해요.

2 자유롭게 홈메이드 눈을 만져보며 촉감놀이를 해요.

3 쌓여 있는 눈을 치우기도 하고, 실어 나르기도 하며 아이의 자연스러운 놀이를 함께해요.

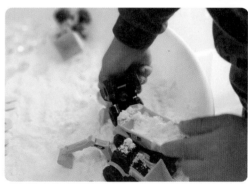

4 눈이 잔뜩 쌓여 치우다보니, 자연스럽게 구조놀이로 연계되었어요. 아이가 만들어가는 이야기에 집중하고, 그 놀이를 함께하며 아이의 생각을 나누어요. 아이가 스스로 놀이를 할 수 있는 힘을 기르는 시간이에요. 엄마의 놀이가 아닌 아이의 놀이가 될 수 있도록 도와주세요.

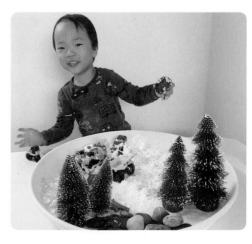

베이킹소다 눈놀이

놀이 목표

다양한 재료 활용에 따른 오감 발달, 도구의 활용을 통한 대·소근육 발달, 과학적 탐구와 이해

놀이 재료

홈메이드 베이킹소다 눈, 트레이(화분 받침), 물감, 식초, 스포이드, 물통, 물 등

제설놀이를 하며 만들었던 베이킹소다 눈. 놀이 후에 남은 눈으로 과학놀이를 연계하면 좋을 것 같아서 다음날은 알록달록 예쁜 눈 물들이기 놀이를 홈메이드 눈으로 함께했어요.

놀이 시작

Note 스포이드는 2세 이상부터 사용하는 게 좋아요. 스포이드 대신 약병을 사용한다면 어린 개월 수에도 가능해요.

1 제설놀이를 하며 만들었던 홈메이드 눈. 베이킹소다로 만들어진 눈은 적당히 뭉치기에도 좋아요. 동글동글하게 눈덩이처럼 만들어서 트레이에 담아요.

2 다양한 색의 물감에 물을 더해 물감 물을 만들었는데, 식초도 추가했어요. 스포이드와 함께 준비해주세요.

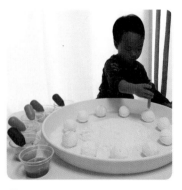

3 스포이드를 이용해서 눈덩이 위로 식초 물감 물을 뿌려주세요.

tip

식초 냄새가 자극적이라면, 구연산을 물에 녹여서 물감을 섞어 준비하셔도 좋아요.

4 베이킹소다와 식초가 만나서 보글보글 화학반응을 일으키며 녹아요.

5 알록달록 예쁜 색감으로 물들어 녹아내렸어요.

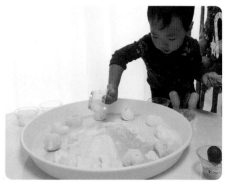

6 마무리는 역시 모든 물을 넣어서 보글보글 파티로! 화학반응 놀이에 환기는 필수예요.

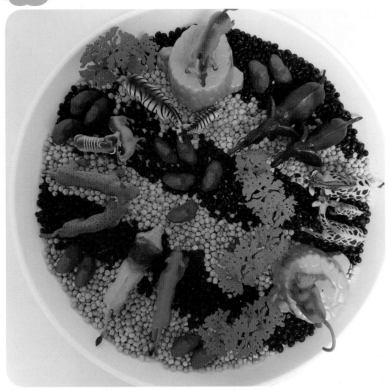

권장 연령
2세 이상

세렝게티 스몰월드

놀이 목표

다양한 재료 활용에 따른 오감 발달, 도구의 활용을
통한 대·소근육 발달, 역할놀이를 통한 사회성 발달

놀이 재료

트레이, 병아리콩, 검은콩, 나무 모형, 바위 모형, 돌
멩이, 야생동물 피규어(내셔널지오그래픽 제품) 등

광활한 평원의 세렝게티. 그곳에 함께하는 야생동물들
의 다큐를 보며 흥미로워하는 아이에게 아이만의 작은
세렝게티를 만들어 선물했어요.

놀이 시작

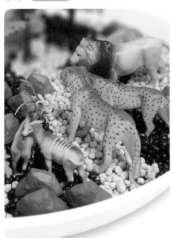

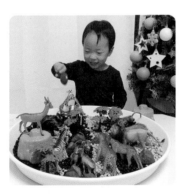

1 트레이에 병아리콩과 검은콩을 번갈아
넣어서 얼룩 무늬를 만들어 초원을 표현
해요. 둘레를 따라 야생동물들을 넣어주
고, 나무 모형과 돌멩이들을 넣어 사실
감을 더해주면 완성입니다.

2 다양한 도구를 추가해서 놀이해도 좋아
요. 아이가 자유롭게 탐색하는 시간을 가
져요.

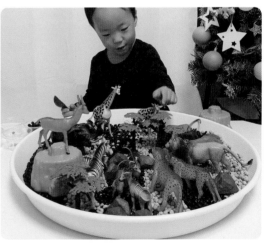

3 평원에 살고 있는 야생동물들에 대해 이야기해보고, 아이와 다양한
역할놀이를 통해서 즐거운 놀이를 해요.

4 곡물을 만지며 오감 자극도 하고, 동물 친구들
에게 먹이도 나눠주며 아이만의 놀이에 흠뻑
빠질 수 있도록 엄마도 함께 해주세요.

141

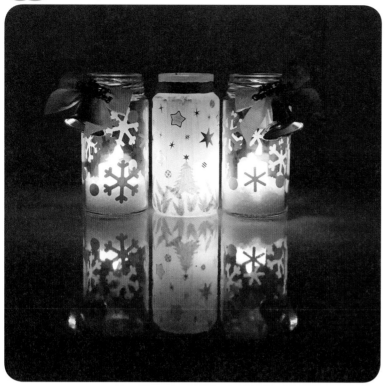

크리스마스 조명 만들기

놀이 목표

다양한 재료 활용에 따른 오감 발달과 소근육 발달, 색의 표현력 발달, 감수성 발달, 조절력 발달, 집중력 향상, 미적 감각 향상

놀이 재료

유리병, 아크릴 물감, 크리스마스 마스킹테이프, 윈도우데코 눈 결정 스티커, 리본 끈, 종 모양 소품, 가위 등

눈 결정 윈도우 스티커와 크리스마스 느낌의 마스킹테이프를 이용해 간단하게 만들어보는 조명. 따스한 느낌의 불빛이 더해지니, 집 안 가득 크리스마스 감성이 몽글몽글 피어나요.

놀이 시작

1 유리병을 흰색 아크릴 물감을 이용해서 색칠해주어요.

2 아크릴 물감이 마를 동안, 남은 병에는 윈도우데코 스티커 눈 결정 모양을 자유롭게 붙여주세요.

3 아크릴 물감이 다 마르면 흰색 병이 되어요. 흰색 병에는 크리스마스 마스킹테이프와 스티커로 자유롭게 꾸며주어요.

4 예쁘게 스티커로 꾸며준 병의 입구에 양면테이프를 붙이고 리본 끈, 마 끈 등을 둘러주고, 크리스마스 분위기의 소품도 더해주면 예쁜 유리병 조명이 되어요.

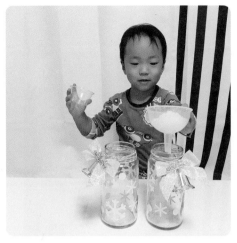

5 마무리로 투명한 병 안에 깔대기를 이용해서 소금을 병의 아랫부분에 적당히 넣어주세요.

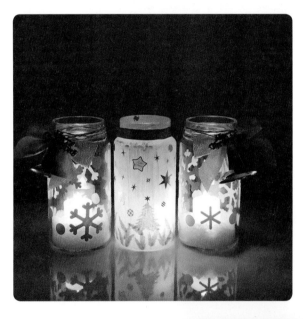

6 꾸미기가 완성된 유리병 안에 촛불 전구를 넣어주면 멋진 크리스마스 조명이 완성되어요.

7 반짝반짝 빛나는 따스한 조명과 함께 아이와 아름다운 크리스마스의 밤을 맞이하세요.

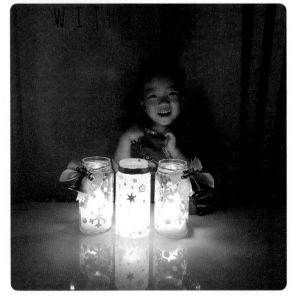

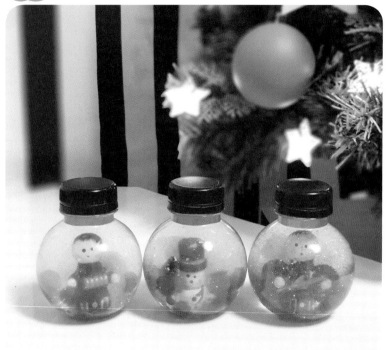

🐤 스노우 볼

놀이목표

다양한 재료 활용에 따른 오감 발달, 도구의 활용을 통한 대·소근육 발달, 감수성 발달, 조절력 발달, 집 중력 향상

놀이 재료

공병, 물, 글리세린, 글리터, 수정토, 겨울 피규어, 글 루건 또는 목공 풀 등

크리스마스 하면 떠오르는 스노우 볼. 크리스마스 스몰 월드를 하며 준비했던 소품들 중에 작은 피규어들이 귀 여워 아이와 함께 간단한 스노우 볼을 만들어보았어요.

🎠 **놀이 시작**

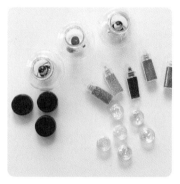

1 공병에 피규어를 미리 글루건 또는 목공 풀을 이용해서 단단하게 고정해주세요. 글리터와 반짝이 가루도 준비해주세요. 글리터 입자가 클수록 조금 더 잘 보이 고 밝은 색이 블링블링 더 예쁘답니다.

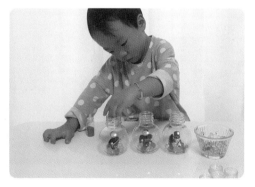

2 피규어가 고정된 공병에 수정토를 소량 넣어주세요.

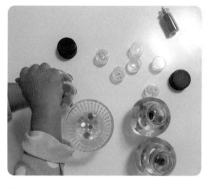

3 수정토를 넣은 공병에 물과 글리세린을 7:3 또 는 6:4의 비율로 넣어주세요. 마무리로 글리터 와 반짝이 가루도 함께 넣어주세요.

 tip

글리세린을 넣어주면 물의 움직임을 느리게 해주는 역 할을 해주어요. 병을 흔들 때 물이 느려지면 함께 넣어 준 글리터와 반짝이 가루의 움직임이 더 잘 보여서 예 쁜 스노우 볼이 되어요. 하지만 많이 들어갈수록 물이 불투명해지는 단점이 있으니 꼭 참고해주세요.

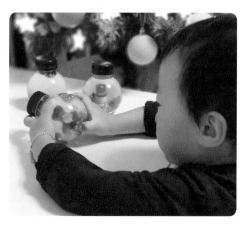

4 모든 재료를 다 넣었다면 뚜껑 을 꽉 닫아서 마무리해주세요. 흔들흔들 병을 움직여가며 글 리터가 내려주는 눈을 만나보 세요.

라온이네 4세
자연미술놀이

놀이 도안은 라온이네 블로그에서 다운받을 수 있습니다.

네 살의
봄 놀이

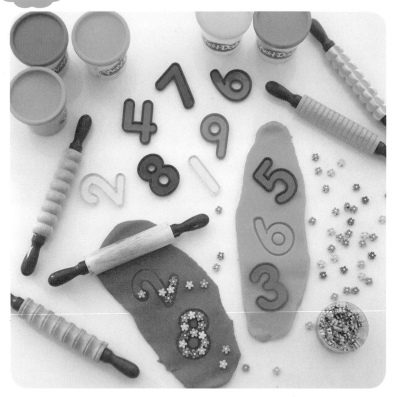

숫자 점토놀이

놀이 목표

재료를 통한 소근육의 발달, 시각적 협응 능력 발달, 수 인지, 수 개념 발달

놀이 재료

플레이 도우, 밀대, EDX 숫자 교구, 꽃 비즈 등

숫자를 좋아하는 라온이에게 놀이를 통해 정확하게 숫자를 익히게 해주기 위해 준비한 간단하지만 즐거운 숫자놀이에요.

놀이 시작

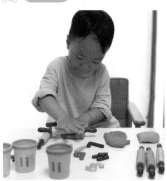

1 플레이 도우를 밀대로 밀어서 넓게 펴주세요.

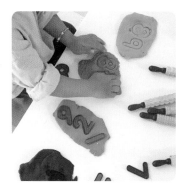

2 숫자 교구를 플레이 도우 위에 꾹꾹 도장처럼 찍어주세요.

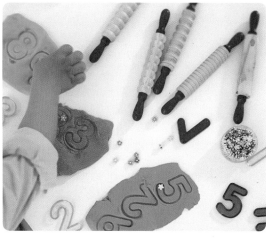

3 플레이 도우에 숫자가 콩콩 찍히면, 자국을 따라 작은 꽃 비즈를 붙이며 따라 쓰기를 해요.

4 놀이는 반복해서 가능하며, 비즈를 움직이고 점토를 주무르며 밀대를 사용하는 과정에서 소근육이 발달됩니다. 도장을 찍는 놀이 후에는 따라 쓰기뿐 아니라 수와 양의 일치를 위해 숫자를 세며 숫자마다 꽃 비즈를 넣어주는 놀이를 함께해도 좋아요.

권장 연령
2세 이상

수 막대 교구놀이

놀이목표

재료 활용을 통한 소근육 발달, 시각적 협응력 발달, 수 인지, 수 개념 발달

놀이재료

하드 스틱, 색색의 원목집게, 유성펜 등

숫자 익히기에 한참 집중하던 라온이에게 쉽게 접근하기 위해 만들었던 간단한 수 막대 교구. 집게를 이용한 놀이를 응용해서 숫자 찾기 놀이를 했지요.

놀이 시작

1 하드 스틱에 1~10까지 숫자를 써주세요. 여유 있게 간격을 두고 써주셔야 하며 막대당 숫자 하나씩을 적지 않고 만들어주세요. 사진 속에는 집게가 5개씩 있지만, 집게는 1~10까지 숫자를 써서 10가지 색으로 준비해주세요.

2 하드 스틱에 빠져있는 숫자를 집게에서 찾아서 꽂아주세요. 게임하듯이 하면 아이는 더 즐겁게 놀이해요.

3 색색별 숫자를 순서대로 찾아 무지개 막대를 만들어보기도 해요.

4 같은 방법으로 한 가지 색으로 활용해서 놀이할 수도 있고, 불러주는 숫자를 찾아보는 놀이도 할 수 있어요. 다양하게 활용해서 아이와 숫자놀이를 즐겨보세요.

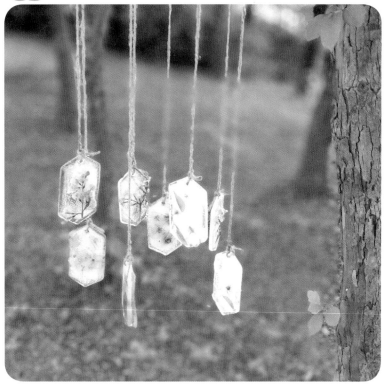

꽃 얼음 모빌

놀이 목표

자연물을 통한 계절감 발달, 시각적 협응 및 대·소 근육 발달, 감수성 발달, 자연물의 변화에 대한 과학적 탐구 및 이해, 목표 달성에 의한 성취감 발달

놀이 재료

봄꽃, 몰드(석고방향제 용 실리콘 몰드), 마 끈, 물 등

산책길에 주워온 꽃을 얼려서 주렁주렁 매달아 아이와 감각놀이를 했어요. 차가운 얼음이 마치 보석처럼 빛나서, 그 안에 있는 꽃의 아름다움을 시각적으로 느껴보고, 녹여가며 꽃을 찾아내는 시간들이었어요.

놀이 시작

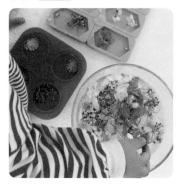

1 아이와 함께 산책길에 주워온 꽃들을 잘 씻어, 예쁜 몰드에 물과 함께 넣어 얼려요.

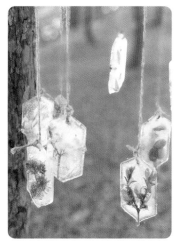

2 예쁘게 얼어 있는 꽃 얼음 구멍에 마 끈을 묶어서 나뭇가지에 고정했어요. 집 안에서 하실 때는 물이 떨어져 미끄러질 수 있으니 안전에 유의하세요.

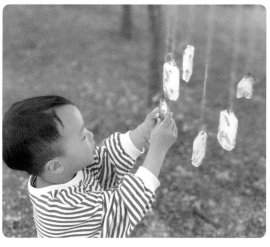

3 아이의 눈높이에 있는 꽃 얼음은 시각적으로도 아름답고, 아이가 직접 만지며 느껴보기 좋아요. 시간이 지날수록 녹아 안쪽의 꽃들이 나오면 아이는 보물을 찾는 거처럼 즐거워해요.

 실리콘 몰드가 조금 더 빼내기 쉬우며, 실리콘 몰드 중에 석고방향제 용으로 나오는 몰드는 안쪽에 구멍을 내며 얼릴 수 있어 활용도가 좋아요.

4 구멍이 있는 부분은 끈으로 인한 마찰로 더 잘 녹아서 떨어지기도 하는데 그마저도 즐거운 아이는 얼음이 다 녹아서 사라질 때까지 한참을 놀이했답니다.

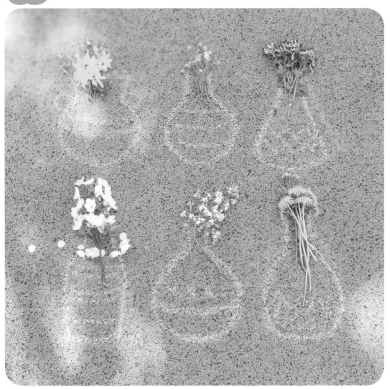

분필 꽃병 꽂꽂이

놀이목표

자연물을 통한 계절감 발달, 시각적 협응 및 대·소
근육 발달, 감수성 발달

놀이재료

봄꽃, 분필(크래율라 제품), 물티슈 또는 분무기 등

따스한 봄에는 포근한 날씨도, 예쁜 꽃들도 많은 계절이
라 자연놀이 하기 너무 좋아요. 간단히 분필만 들고 나
가 쓱쓱 그려준 꽃병 위로 아이가 하는 예쁜 꽂꽂이. 향
기가 머무는 예쁜 시간들에 아이와의 산책이 더 멋져질
거랍니다.

 놀이 시작

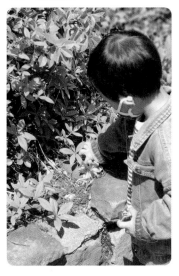

tip

크레올라 분필을 사용했어요. 물에
도 쉽게 지워져서 분무기나 혹은 물
티슈를 이용하면 놀이 후에 쉽게 지
울 수 있어요. 놀이했던 꽃들은 꽃 얼
음을 만들거나 히바리움을 만드는
재료로 다시 사용할 수 있어요.

1 꽃을 찾아 떠나는 봄 산책. 아이와의 산
책에 자연놀이가 더해지면 아이는 작은
것 하나도 놓치지 않고 조금 더 느끼며
산책하는 거 같아요.

3 간단한 놀이인데도 아이는 재미있는지 다음날에도 또 하고 싶어했
어요. 산책길마다 주워 오는 예쁜 꽃들은 오늘도 예쁜 꽃병에 담겼
답니다.

2 분필로 꽃병을 그리고, 꽃을 꽂아요.

봄꽃 히바리움

놀이목표

자연물을 통한 계절감 발달, 시각적 협응 및 대·소 근육 발달, 감수성 발달, 자연물의 색 변화에 따른 색 인지 발달

놀이재료

공병, 봄꽃, 물, 글리세린, 글리터 등

주워온 꽃들이 너무 예쁘고 많아서 다양하게 활용해 아이와 꽃놀이를 했어요. 오늘은 오래도록 볼 수 있고, 꽃이 춤추듯 움직이는 모습이 매력적인 히바리움을 아이와 함께 만들어보았죠.

 놀이 시작

1 아파트 화단 정리로 많은 꽃이 생겼던 날이었어요. 통행로 옆쪽을 다 가지치기 한 덕분에 너무 많은 꽃이 한쪽에 놓여져 있었어요. 잔뜩 주워와서 아이와 다양한 놀이를 해보았죠. 꽃들은 한 번 더 씻어서 혹시나 있을 벌레들을 없애주었어요.

2 공병에 꽃을 하나둘 넣어줘요. 섞어서 해도 좋고 꽃 종류마다 다르게 넣어도 좋아요. 너무 많은 꽃을 넣으면 움직일 수 없어 1/3 정도만 가볍게 넣어도 충분해요.

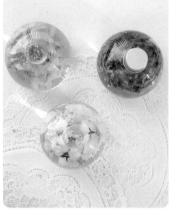

3 꽃을 반 정도 담으면 안쪽에 물과 글리세린을 7:3 비율로 넣어줘요. 글리세린은 물의 유속을 느리게 해주는 역할을 해서 움직이면 꽃이 느리게 병 안쪽에서 움직여요. 병 입구가 작다면, 어른이 넣는 걸 도와주세요.

5 예쁜 봄꽃이 가득한 히바리움. 움직일 때마다 꽃의 하늘거림이 느껴지고 오래도록 꽃을 볼 수 있어 좋아요. 라이트 박스나 소형 전구와 함께하면 은은한 조명으로도 활용된답니다.

4 모든 재료가 쏘옥 들어간 병에 아이와 함께 글리터를 톡톡 추가해 넣어주어요. 움직일 때마다 반짝반짝 너무 예쁜 히바리움이 완성되어요.

권장 연령
2세 이상

🐥 화장솜 꽃 물들이기

놀이 목표

다양한 재료 활용에 따른 오감 발달과 소근육 발달, 색의 표현력 발달, 감수성 발달, 조절력 발달, 미적 감각 향상

놀이 재료

둥근 화장솜, 목공 풀 또는 글루건, 캔버스 액자, 스포이드, 물감, 물통, 물, 화분 받침 등

☀️

스포이드를 어려서부터 좋아해서 놀이에 자주 함께하는데요. 봄을 맞아 화장솜으로 꽃을 만들어 물들이는 놀이로 아이와 시간을 보냈어요. 아이의 느낌대로 섞어진 꽃들은 어른의 감성과는 달라 언제보아도 놀라울 정도로 아름다운 색감을 만들어줘요.

🐎 **놀이 시작**

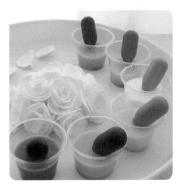

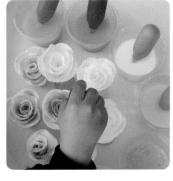

1 둥근 화장솜을 돌돌 말은 기둥 위로 겹겹이 붙여 만든 화장솜 꽃. 목공 풀이나 글루건으로 고정하면서 붙이면 되는데요. 목공 풀이 접착력은 적은 편인데 다루기에는 조금 더 수월해요. 편한 방법으로 고정하시고 색색의 물감 물과 스포이드를 준비해주세요.

2 화장솜은 스포이드를 이용해 다양한 색의 물감으로 예쁘게 물들여주세요.

3 입체로 이뤄진 꽃이라 트레이에 두고 물들여도 좋지만, 작은 컵에 세워서 물들이면 더 편하게 놀이할 수 있어요.

tip

아이가 사용한 작은 컵은 이케아 제품이에요.

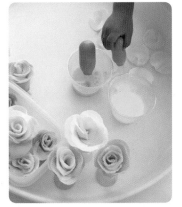

tip 사용되는 트레이는 화분 받침으로 일반 화원에 가시거나, 인터넷으로 주문 가능해요. 흰색은 착색이 되는 단점이 있지만 가격이 저렴해서 유용해요.

4 꽃이 예쁘게 물들었다면, 화장솜을 살짝 접어 잎도 만들어요. 함께 물들이면 더 풍성한 꽃밭 완성!

5 예쁘게 마른 화장솜 꽃을 캔버스에 목공 풀 또는 글루건을 이용해서 고정하고 예쁜 문구를 넣으면 더 좋아요.

봄꽃 투명액자

놀이목표
자연물을 통한 계절감 발달. 시각적 협응 및 대·소 근육 발달, 감수성 발달. 자연물의 색 변화에 따른 색 인지 발달, 조절력 발달, 미적 감각 향상

놀이재료
손코팅지 또는 투명 접착시트, 레이스, 봄꽃, 가위 등

봄꽃이 가득 생긴 날, 예쁜 꽃들로 여러 가지를 놀이를 하며 그대로 담을 수 있는 작품이 있으면 좋을 거 같아서 아이와 간단하게 액자를 만들어보기로 했어요. 봄날의 따스함이 고스란히 담긴 봄꽃 액자가 집 안 가득 향기를 전해줘요.

 놀이 시작

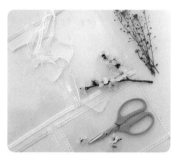

1 손코팅지 또는 투명 접착시트를 적당한 크기로 잘라 테두리에 레이스를 붙여주세요.

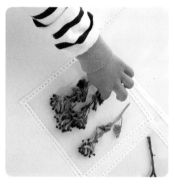

2 접착 부분이 그대로 노출된 액자 형태라, 준비한 꽃들을 그대로 올려 꾹 눌러주면 접착시트 또는 손코팅지에 꽃이 붙을 거예요. 어린아이도 충분히 할 수 있어요.

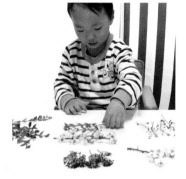

3 가지가 있는 꽃들은 접착이 잘 안 될 수 있어요. 투명 테이프나 마스킹테이프로 한 번 더 고정해주시면 좋아요. 자유롭게 아이만의 액자를 만들어주세요.

4 혹여 꽃을 잘못 붙여서 이동할 때는 연한 꽃잎들이 접착 부분에 붙게 돼요. 자주 반복하면 접착력도 잃고, 꽃도 상하게 되니 유의해주세요.

5 예쁘게 완성된 봄꽃 액자는 현관에 붙여두고, 아이와 가족 모두 봄꽃의 향기에 기분 좋은 매일을 보냈어요. 마르는 시간 동안 꽃의 변화도 볼 수 있어서 좋아요.

 tip

꽃이나 나뭇잎은 마르면 부스러져서 바닥에 떨어져요. 가루가 신경 쓰인다면 코팅해서 보관하시면 좋아요. 이때 꽃잎이 상할 수 있으니 코팅은 저온코팅으로 하셔야 한답니다.

권장 연령
2세 이상

벚꽃 아이스크림

놀이 목표

다양한 재료 활용에 따른 오감 발달, 도구의 활용을 통한 대·소근육 발달, 조절력 향상, 집중력 발달, 미각 자극을 통한 미각 발달

놀이 재료

벚꽃 아이스크림 몰드, 딸기, 요거트, 칼, 도마 등

아이가 어린이집에서 딸기 체험을 다녀온 날, 빨갛고 예쁜 딸기가 그대로도 너무 맛있었지만, 특별한 무언가를 함께 만들면 좋을 거 같아 봄을 담아 예쁜 아이스크림을 만들어보았어요. 만드는 시간도, 만든 후에 먹으며 나누는 시간도 행복해서 요리놀이는 언제나 좋아요.

놀이 시작

1 빨갛고 맛있는 딸기를 깨끗이 씻어서, 예쁜 몰드와 함께 요리할 준비를 해요.

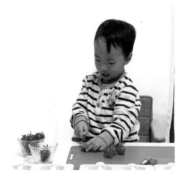

2 고사리 손으로 딸기의 꼭지를 다듬고 싹둑싹둑 자르는 모습이 너무 귀여워요. 칼은 안전한 칼을 사용하지만, 그래도 언제나 주의해서 놀이해주세요.

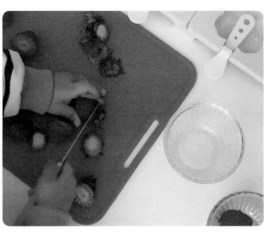

3 잘 자른 딸기를 벚꽃 아이스크림 몰드에 넣고, 요거트를 부어서 잘 얼려주세요.

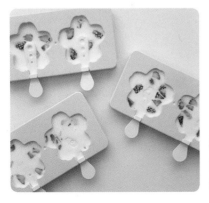

4 간단하지만 너무 예쁜 벚꽃 아이스크림, 요거트와 함께해서 영양 만점이에요.

5 완성 후엔 누구보다 맛있게 냠냠냠! 역시 요리놀이는 눈도 입도 즐거운 놀이에요.

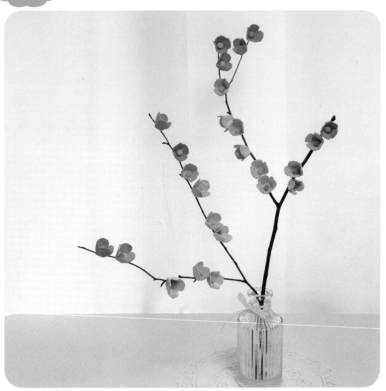

달�걀판 벚꽃

놀이 목표

다양한 재료 활용에 따른 오감 발달과 소근육 발달, 색의 표현력 발달, 감수성 발달, 조절력 발달, 미적 감각 향상

놀이 재료

나뭇가지, 꽃병, 목공 풀, 달걀판, 아크릴 물감, 폼폼이, 붓, 팔레트 등

 달걀판은 꽃을 만들기 좋은 재료 중 하나여서, 아이가 어려서부터 봄이 되면 늘 활용했던 재료인 거 같아요. 오늘은 달걀판의 작은 부분을 이용해서 벚꽃을 만들어 보았어요.

 놀이 시작

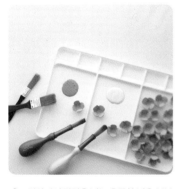

1 달걀판의 달걀을 넣는 움푹한 넓은 부분이 아닌, 위쪽의 작은 부분을 잘라서 각 모서리를 둥글게 자르고 각 모서리의 변에 가위집을 내어 벚꽃 모양으로 만들어 주어요. 물감은 필요에 따라 원하는 색상을 준비해주세요.

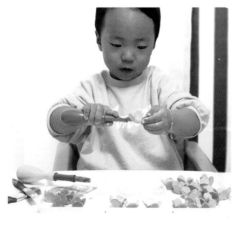

 tip 아크릴 물감이 발색이 더 좋아요.

2 분홍색과 흰색의 물감을 준비한 우리는 각각의 색을 그대로 사용하기도 하고, 섞어보기도 하며, 다양한 분홍을 만들어 색을 칠해주었어요.

3 입체적으로 만들 작품이어서, 안과 밖 모두 꼼꼼하게 색칠해주시면 좋아요. 아이가 힘들어한다면 마무리는 어른이 조금 도와주세요.

4 예쁘게 색칠한 꽃들을 잘 말려두고, 나
뭇가지도 한 번 세척 후에 잘 말려서 준
비해주세요. 안쪽의 꽃술은 작은 폼폼이
로 붙여줄 거예요.

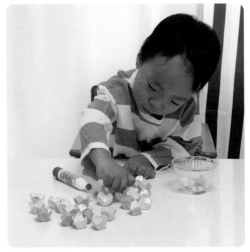

5 벚꽃 안쪽에 작은 폼폼이를 목공 풀로 붙여주세요.

6 폼폼이 꽃술까지 완성된 벚꽃을
나뭇가지에 하나씩 붙여주세요.
목공 풀도 가능하나, 마르는 데 시
간이 오래 걸려서 글루건으로 붙
여주셔도 좋아요.

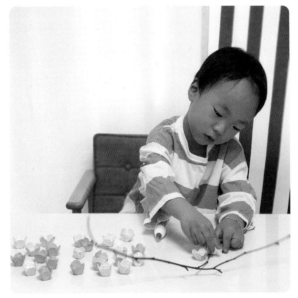

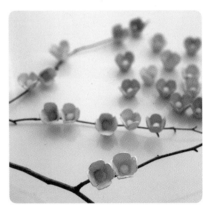

7 벚꽃이 핀 나뭇가지를 잘 말려주시면 완성이랍
니다.

8 나뭇가지는 벽에 그대로 걸어주셔도 예쁘고,
꽃병에 담아주어도 예뻐요. 변하지 않는 예쁜
꽃을 담아 멋진 봄날을 매일매일 함께하세요.

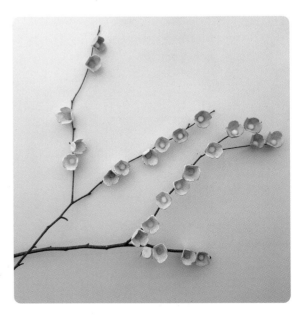

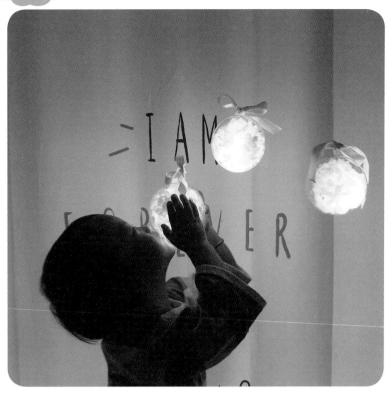

꽃볼 행잉 조명

놀이 목표

다양한 재료 활용에 따른 오감 발달과 소근육 발달, 표현력 발달, 감수성 발달, 조절력 발달, 미적 감각 향상

놀이 재료

아크릴 투명 반구, 조화, 조명(와이어 전구 또는 촛불 전구), 리본, 테이프 등

꽃을 오래도록 보고 싶다는 아이에게 반짝이고 따스한 조명을 담아 밤에도 볼 수 있는 꽃을 선물하고 싶어 함께 만들었던 행잉 조명이에요. 겹겹의 꽃이 빛을 머금은 모습은 한없이 사랑스러워 아이도 보자마자 뽀뽀해주고 싶다며 아주 좋아했던 놀이였답니다.

 놀이 시작

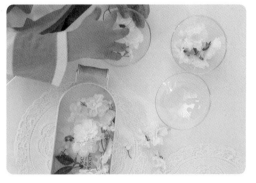

1 아크릴 반구에 조화를 담아주세요. 반반 수북히 담아주시면 좋아요. 아크릴 반구는 크기별로 있는데, 같은 크기로 하셔도, 리드미컬하게 다른 크기로 하셔도 좋아요.

2 꽃을 가득 담아야 조명이 잘 노출이 안 되고, 겹겹의 꽃잎이 빛에 잘 표현되어 예뻐요. 넣어주는 꽃은 잎이 얇고 하늘하늘한 꽃이 좋고, 짙은 색보다 연한 색이 예뻐요.

3 두 개의 반구를 합쳐서 하나의 구로 만들기 전에 조명을 가운데 넣어주세요. 빛이 반짝이는 순간을 아이가 가장 좋아했어요.

4 모든 꽃볼을 같은 방법으로 만들어주고, 리본으로 윗부분을 묶어서 고정해주세요.

5 완성된 조명은 트레이에 담아 사용하셔도 좋고, 낚싯줄을 이용해 걸어서 행잉 조명으로 사용하셔도 좋아요.

도일리 카네이션

놀이 목표

다양한 재료 활용에 따른 오감 발달과 소근육 발달, 색의 표현력 발달, 감수성 발달, 조절력 발달, 미적 감각 향상

놀이 재료

도일리, 캔버스, 물감, 붓, 팔레트, 풀 등

해마다 5월, 아이와 함께 준비하는 어버이날. 할머니를 떠올리며 아이와 카네이션을 준비했어요. 간단하지만 겹겹의 꽃을 만들며 담은 아이의 마음이 느껴져서 더욱 더 사랑스러운 선물이 되어준 거 같아요.

 놀이 시작

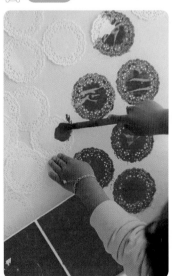

1 도일리를 붉은 색으로 곱게 색칠해주어요. 고르게 색이 칠해지지 않아도 좋아요. 자유롭게 아이의 방법대로 색을 물들여보세요.

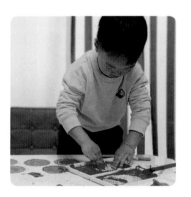

2 곱게 색칠한 도일리를 잘 말려주세요.

3 한 장의 도일리를 베이스로, 4장의 도일리를 위에 붙여줄 거예요. 위에 붙이는 도일리는 반으로 두 번 접어서 1/4 크기로 접은 모양으로 중심을 맞춰서 붙여주고, 잘 펴주시면 카네이션 모양으로 완성되어요.

4 예쁘게 완성된 카네이션을 캔버스 액자에 붙여주셔도 좋고, 하나씩 카드에 붙여주셔도 좋아요. 아이의 고운 마음이 담긴 카네이션을 감사한 분들에게 선물해보세요.

벚꽃 젤리 감각 트레이

놀이목표

다양한 재료 활용에 따른 오감 발달, 도구의 활용을 통한 대·소근육 발달, 조절력 발달, 집중력 향상, 역할놀이를 통한 사회성 발달

놀이재료

한천 가루, 물, 식용색소, 하트 몰드, 포니 피규어, 벚꽃 조화, 보석 비즈, 화분 받침 등

화이트데이, 아이에게 꽃과 함께 사랑하는 마음을 담아 선물하고 싶어 준비했던 놀이입니다. 숨어 있는 포니 피규어를 찾아내는 재미와 함께 젤리에 빠진 꽃들이 전하는 달달함 덕분에 무척 사랑스러웠던 시간을 보냈어요.

 놀이 시작

(Note) 자유놀이는 개월 수의 영향을 덜 받지만, 다양한 종류의 도구들은 2세 이상이 좋아요.

1 하트 몰드에 포니 피규어를 숨기고 젤리를 만들어주어요. 만들어진 하트 젤리를 트레이에 예쁘게 올려두고, 주위를 꽃으로 채워주세요. 꽃은 윗부분보다 아래가 풍성한 형태가 되면 하트가 꽃 위로 내려오는 느낌이 표현되어요. 그 위로 다시 한 번 젤리 물을 얇게 부어주세요. 중간중간 보석 비즈를 넣어주면 더 반짝반짝 예쁜 감각 트레이가 완성돼요.

2 젤리를 손으로 으깨서 안에 있는 포니 피규어를 구해주어요. 구해준 포니들은 꽃밭에 살짝 올려두며 봄 소풍을 준비해요. 말랑말랑한 촉감에 달달한 향까지 기분 좋아지는 감각 트레이에요.

3 포니들이 모두 구출되면 다양한 역할놀이가 시작돼요. 아이의 놀이에 엄마가 함께해요. 젤리는 먹을 수 있는 소재지만, 손으로 부시며 놀이했기에 걱정되신다면 먹을 수 있는 젤리를 추가로 만들어서 함께해도 좋아요. 오감만족 감각 트레이라고 할 수 있죠.

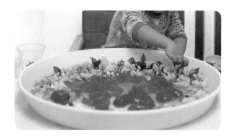

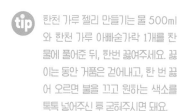

4 중간중간 숟가락, 젤리, 칼 등 다양한 도구들을 이용해도 좋아요. 젤리를 자르고 부시고 옮기는 모든 순간 아이의 감각들은 자라고 있답니다.

tip 한천 가루 젤리 만들기는 물 500ml와 한천 가루 아빠숟가락 1개를 찬물에 풀어준 뒤, 한번 끓여주세요. 끓이는 동안 거품은 걷어내고, 한 번 끓어 오르면 불을 끄고 원하는 색소를 톡톡 넣어주신 후 굳혀주시면 돼요.

5 하트 하나는 안 부시고 엄마에게 선물해주는 예쁜 순간도, 놀이가 아니라면 만날 수 없는 우리 아이의 예쁜 모습이겠죠. 아이와의 놀이는 모든 순간이 추억이에요.

권장 연령
2세 이상

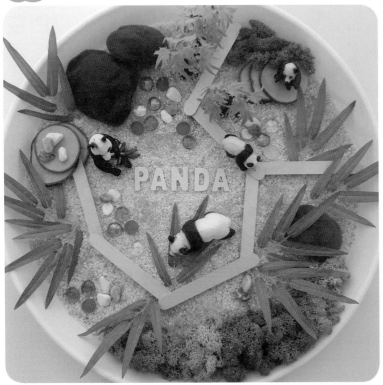

판다 스몰월드

놀이 목표

다양한 재료 활용에 따른 오감 발달, 도구의 활용을 통한 대·소근육 발달, 역할놀이를 통한 사회성 발달

놀이 재료

화분 받침, 하드 스틱, 색 쌀, 스칸디아모스, 초록색 비즈, 돌멩이, 나뭇조각, 판다 피규어, 대나무 조화, 나무 조화, 이끼 조형 등

아이와 함께 판다를 만나고 온 날, 아이에게 특별한 순간을 기념해주고 싶어서 그날을 추억하며 만들어보았던 판다월드에요. 대나무를 먹고, 다리를 건너는 모습을 넣어 아이와 함께 또 다른 추억을 더했어요.

놀이 시작

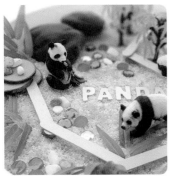

1 화분 받침에 초록으로 물들인 색 쌀을 베이스로 깔아주세요. 그 위로 스칸디아 모스 초록 계열을 하단에, 이끼 조형과 대나무 모형을 위쪽에 나뭇조각들과 함께 놓아주세요. 그 주위를 대나무 잎 조화로 둘러서 표현해주시고, 사이사이 초록색의 비즈와 돌멩이를 놓아 디테일을 조금 더 살려주세요.
테두리의 배경이 완성되었다면, 중앙 부분에 하드 스틱을 나뭇조각을 지지대 삼아 지그재그로 연결해서 나무 다리를 만들어주고, 그 위에 판다 피규어를 놓아 걸어가는 모습을 표현해주세요. 마지막으로 다른 판다 피규어들을 중간중간 균형 있게 놓아주시면 돼요.

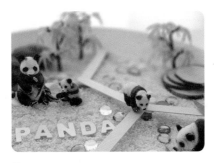

2 판다월드를 만난 아이는 역시, 추억을 떠올리며 좋아했어요. 아이는 놀이가 시작하자마자, 쌀을 숟가락에 담아 판다들에게 나눠주었어요. 먹이를 나눠주지 못해서 아쉬웠던 마음을 놀이에 담아낸 거 같았어요.

4 동물 친구들이 등장하는 스몰월드놀이에 역할놀이가 빠질 수는 없겠죠? 아이의 이야기는 순수함이 가득해서 언제 들어도 사랑스러워요

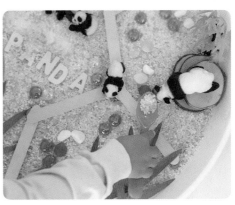

3 컵에 재료들을 분리해서 담아보기도 하고, 나눠주기도 하며 아이만의 이야기를 만들어요.

5 작은 세상에서 만나는 아이의 큰 생각과 아이의 생각이 자랄 수 있는 놀이가 되어주는 스몰월드는 오감 발달과 함께 수많은 정해지지 않은 이야기가 함께해서 더 좋아요.

개구리 성장 스몰월드

놀이 목표

다양한 재료 활용에 따른 오감 발달, 도구의 활용을 통한 대·소근육 발달, 조절력 향상, 집중력 발달, 역할놀이를 통한 사회성 발달

놀이 재료

트레이(K-Mart 제품), 유리 수반, 조화, 나무 모형, 개구리 성장 피규어(사파리 엘티디 제품), 개구리 성장 교구, 나비 성장 피규어, 눈알 스티커, 수정토, 컵 등

쿨쿨 자던 개구리가 깨어나는 봄이 되어 아이와 함께 책도 보고 성장 과정에 대해 공부도 해보며 예쁜 봄을 만나러 가는 시간이었어요.

 놀이 시작

1 트레이(직경 50cm) 안에 유리 수반(직경 30cm)을 넣어주세요. 유리 수반 안에 초록색의 수정토를 넣어주고, 개구리 성장 과정 피규어를 넣어주세요. 개구리 알 부분에는 눈알 스티커를 조금 더 추가하고, 조화도 살짝 더해주세요. 트레이와 유리 수반 사이의 빈 곳에는 조화와 나뭇잎 조형을 넣어주고 나비 피규어를 넣어주세요.

2 성장 과정 피규어와 잘 어울리는 성장 과정 교구에요. 자석으로 이뤄진 교구와 카드도 있으면 함께 찾아보며 성장하는 모습을 관찰하고 놀이할 수 있어요.

3 개구리와 나비를 좋아하는 라온이는 보자마자 개구리의 잠을 깨우며 자유롭게 놀이를 시작해요. 컵이나 도구들을 함께 하면 놀이가 더 풍성해져요.

4 하나하나 자세히 관찰하고 놀이하는 모습이 너무 사랑스러워요.

5 카드에 성장 과정 피규어를 함께해 성장 과정을 더 자세히 찾아보고 배워요.

6 놀이로 하는 학습이라 아이도 즐겁고 촉감 자극도 함께 되어 더 좋아요.

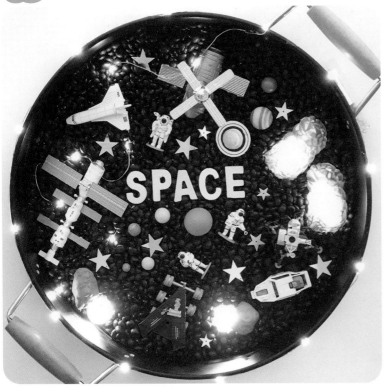

🐤 우주 스몰월드

놀이 목표

다양한 재료 활용에 따른 오감 발달, 도구의 활용을 통한 대·소근육 발달, 조절력 향상, 집중력 발달, 역할놀이를 통한 사회성 발달

놀이 재료

트레이(K-Mart 제품), 검은콩, 우주 피규어(마이리틀타이거 제품), 행성 피규어(사파리엘티디 제품), 와이어 전구, 별모양 비즈, 컵 등

자동차 다음으로 관심이 많은 주제인 우주. 좋아해서 스스로도 자주 꺼내 놀이하는 놀이지만, 작은 세상을 만들어 엄마와 함께하는 순간을 더하면 추억도 함께 자라나요.

🎠 **놀이 시작**

tip

자유놀이는 돌 이후부터 가능하지만, 도구의 활용은 2세 이상이 좋아요.

1 트레이에 와이어 전구를 지그재그로 넣어서 그 위로 검은콩을 부어 배경을 만들어주세요. 트레이 테두리에도 와이어 전구를 함께 고정해주셔도 좋아요. 안쪽에는 우주 피규어와 행성 피규어를 넣어주세요. 이때 행성 피규어를 안쪽에 태양계 순서대로 넣고, 그 주위에 우주 피규어를 배치해주시면 조금 더 주목성 있어요.

2 우주놀이를 보자마자 좋아하는 행성 피규어를 탐색하며 즐겁게 놀이를 시작해요.

3 자유롭게 탐색하고 즐기며, 아이만의 놀이를 만들고 이끌어가요. 부족한 재료들도 채워오고, 우주로 여행을 떠나기도 하고, 우주선을 만드는 박사님도 되고, 아이의 상상이 만드는 놀이는 언제나 크고 반짝반짝 빛나요.

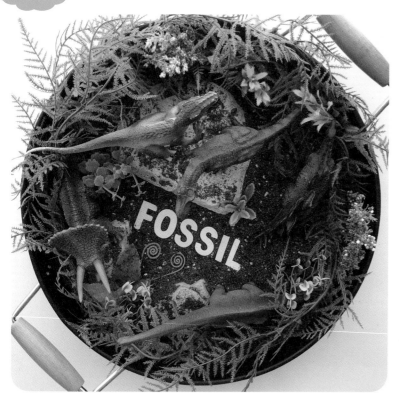

화석 발굴놀이

놀이목표

다양한 재료 활용에 따른 오감 발달, 도구의 활용을 통한 대·소근육 발달, 조절력 향상, 집중력 발달, 역할놀이를 통한 사회성 발달

놀이 재료

트레이(K-Mart 제품), 배양토, 공룡 피규어(컬렉터 제품), 조화, 넝쿨 모형, 화석(플라잉타이거 제품) 도구, 분무기 등

라온이에게 특별한 공룡기는 없었지만, 놀이의 힘은 커서 놀이를 준비하고 함께하는 시간을 보내면 아이의 관심이 더 커지고, 세계관이 확장되는 걸 느껴요. 아이에게 그런 의미로 준비했던 특별한 화석 발굴놀이는 숨은 화석을 찾아내는 과정들이 굉장히 흥미로워 아이가 좋아했어요.

놀이 시작

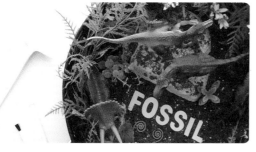

1 플라잉타이거에서 구입한 화석 발굴놀이에는 도구가 함께 있어 더욱 좋아요. 트레이에 배양토를 깔아두고, 테두리에 조화와 넝쿨 조화를 빙그르 돌려서 베이스를 준비해요. 안쪽에는 커다란 화석 발굴 키트와 작은 키트를 숨겨두고, 공룡 피규어들을 놓아요.

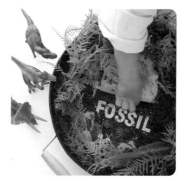

2 아이에게 충분한 탐색 시간을 주어요.

3 작은 화석 발굴 놀이부터 시작해요. 망치와 정을 이용해서 부시면 안쪽에 숨겨진 화석이 나오는데, 화석 발굴 키트들은 대부분 이 과정에서 가루 날림이 있으니 주의해주세요.

4 작은 키트보다 커다란 키트가 조금 더 어려웠어요. 그래도 노력하는 모습이 예쁘고 과정이 멋지다고 칭찬해주세요.

5 놀이가 힘들다면, 키트를 물에 담가두거나 분무기로 물을 뿌리면 도움이 돼요.

6 모든 화석에서 찾아낸 화석들. 이제는 그 조각들을 맞춰서 어떤 공룡인지 알아보는 시간을 가져보아요. 아이는 그 시간도 놀이 같아서 집중하며 함께 했어요.

권장 연령
2세 이상

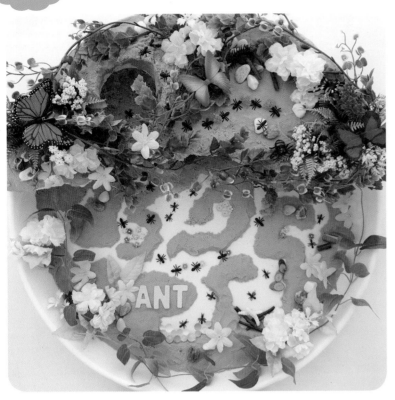

개미 스몰월드

놀이 목표

다양한 재료 활용에 따른 오감 발달, 도구의 활용을 통한 대·소근육 발달, 조절력 향상, 집중력 발달, 역할놀이를 통한 사회성 발달

놀이 재료

스티로폼(북극 스몰월드 재활용), 촉촉이 모래, 조화, 넝쿨 모형, 나뭇잎 모형, 꽃 비즈, 구슬, 나뭇조각, 돌멩이, 곤충 피규어, 개미 피규어, 소근육 발달도구(러닝리소스 제품), 트레이(화분 받침) 등

봄이 되어 아이의 산책길 가장 좋아하는 시간은 개미 친구들을 만났을 때예요. 개미들이 음식을 이동하는 모습이라도 보게 되면 아이는 바라보는 것만으로도 많은 흥미를 보이며 즐거워해요. 그런 아이에게 좋은 선물이 되어주길 바라며 개미들의 일상을 담은 스몰월드를 준비했어요.

 놀이 시작

Note 자유놀이는 돌 이후부터 가능하지만, 도구의 활용은 2세 이상이 좋아요.

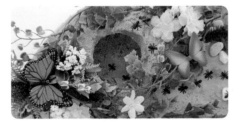

1
트레이에 스티로폼을 올려서 고정해주세요. 스티로폼과 트레이의 남은 부분에 촉촉이 모래를 깔아주세요. 스티로폼은 전체를, 트레이에는 개미굴을 표현하기 위해 부분 부분 길을 만들어 표현해주세요.
모래로 개미굴을 표현했다면, 넝쿨 조화를 이용해서 스티로폼과 트레이의 둘레를 감아주어요. 넝쿨 사이사이 꽃과 나뭇잎들로 생기를 더해요. 꽃 주변에는 나비와 곤충 피규어를 두고, 트레이의 길과 스티로폼의 구멍으로 가는 길목에는 개미 피규어를 더해 주어요. 개미굴의 중간중간에는 비즈들을 넣어서, 알이나 먹이 등을 표현해요.
모래의 부분 부분에는 나뭇가지와 돌멩이를 더해 현실감을 살려주면 더 좋아요. 개미들의 일부는 먹이를 들고 가면 아이들의 시선을 사로잡기 좋답니다.

2
다양한 소근육 발달 도구들과 실린더를 더해서 곤충을 관찰하는 놀이를 더해주어요.

3
보자마자 작은 구멍을 통해 개미를 관찰하고 손을 넣어서 느껴보는 라온이의 모습이에요. 스몰월드의 놀이 방법은 정해진 게 없어요. 다양한 방법으로 아이 스스로 놀이를 탐구할 수 있도록 도와주세요.

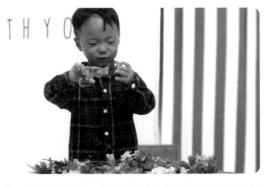

4
다양한 도구들을 이용해서 아이와 개미 스몰월드에서 놀이해요.

5
가장 좋은 도구는 손이에요. 직접 느껴보는 것만큼 좋은 활동은 없어요. 오감놀이와 역할놀이를 함께 할 수 있는 놀이에요.

6
다양한 색의 컵을 준비해서, 색색의 자연 재료와 곤충들을 나눠보는 시간도 가졌어요. 색 분류를 좋아하는 아이답게 즐거워했어요. 놀이의 좋은 점은 아이의 성향을 엄마가 더 잘 알게 된다는 거예요.

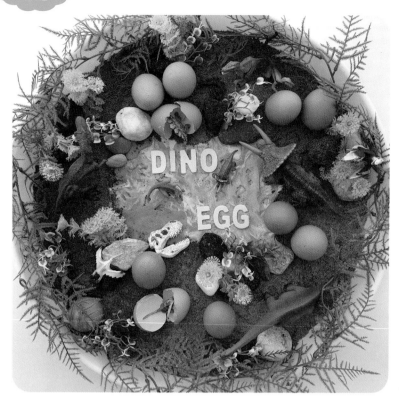

공룡알 스몰월드

놀이 목표

다양한 재료 활용에 따른 오감 발달, 도구의 활용을 통한 대·소근육 발달, 조절력 향상, 집중력 발달, 역할놀이를 통한 사회성 발달

놀이 재료

트레이, 코코아 가루, 오일, 점토, 공룡 피규어, 달걀 껍데기, 한천 가루, 물, 조화, 돌멩이 등

작년 봄에 이어 올해도, 아이의 봄에 만나는 공룡알 놀이. 달걀을 깨끗이 씻어 말려 만든 작은 공룡알에 숨겨둔 공룡들과 함께하는 멋진 작은 세상입니다.

놀이 시작

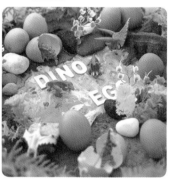

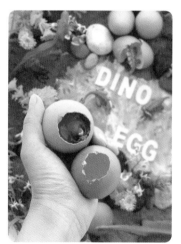

1 트레이의 중앙에 흙을 표현하기 좋은 색들의 점토를 믹스해서 깔아두고, 그 주변을 코코아 가루와 오일을 섞어 만든 홈메이드 흙으로 둘러서 베이스를 준비해주세요. 베이스가 준비되면 테두리를 따라 넝쿨 조화를 둘러주고, 사이사이 돌멩이를 두고 돌멩이 틈 사이로 작은 조화들도 함께 고정해주세요.

2 오늘 작은 세상 놀이의 주인공은 달걀로 만든 공룡알이에요. 달걀의 위쪽을 작게 구멍 내고 깨서 안쪽의 내용물을 사용하고 나면, 잘 씻어 말려주세요. 달걀 안쪽에 작은 공룡 피규어를 넣고, 물 500ml 기준 한천 가루 아빠숟가락 1개 비율로 끓인 젤리 물에 색소 톡톡해서 물들여 넣어주세요.
이때 달걀이 얇아서 매우 뜨거우니, 달걀판 등을 미리 준비해두고 받침대로 이용하시면 좋아요. 공룡과 젤리 물을 함께 넣어 잘 굳혀주시면 젤리 공룡알이 완성된답니다. 완성된 공룡알은 뒤집어서 잘 놓아두고, 빈 달걀도 함께 놓아서 고르는 재미를 더해주세요.

3 망치 하나 손에 들고, 공룡알을 찾아 떠나는 라온이에요.

4 달걀을 망치로 깨뜨려도 깨지지 않는 달걀을 만나니 특별한 무언가가 안에 있어요. 조심조심 달걀 껍데기를 벗겨서 젤리 공룡알을 찾아내요.

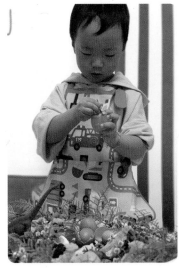

5 숨겨진 젤리 공룡알에 또 숨겨진 작은 공룡들. 젤리를 부셔서 공룡을 구해내는 놀이까지 더해지니, 집중해서 달걀을 찾고, 공룡을 구조해요.

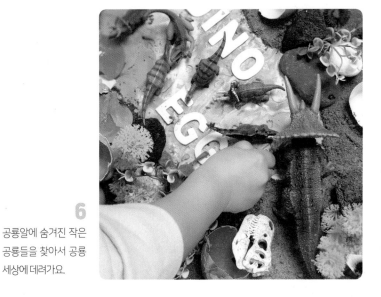

6 공룡알에 숨겨진 작은 공룡들을 찾아서 공룡 세상에 데려가요.

7 공룡을 찾고 남은 달걀 껍데기는 좋은 오감놀이의 재료가 되어요. 망치로 으깨고 부셔서 자유롭게 놀이로 활용해보세요.

tip 가루가 함께하는 놀이에 달걀 껍데기까지 있어서 분리배출이 쉽지 않은 놀이에요. 청소가 어려울 수 있으니, 유통기한이 다 지난 코코아 가루를 사용하시거나 커피 가루로 대체하셔도 좋아요. 놀이 후 가루들은 물에 녹아서 배출이 가능하고, 남은 달걀 껍데기와 점토는 일반 쓰레기로 배출해주세요.

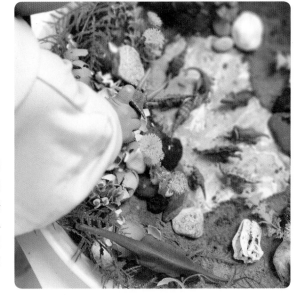

8 커다란 공룡의 발로 부셔도 즐거운 놀이가 되어, 아이는 역할놀이도 더해가며 오감놀이를 즐겼어요. 젤리와 달걀 등의 다양한 재료를 느끼고, 공룡들이 함께하는 세상에서의 역할놀이까지, 작은 세상이지만 놀이는 아주 다채로워서 아이가 너무너무 행복해했답니다.

나비 등 만들기

놀이 목표

다양한 재료 활용에 따른 오감 발달과 소근육 발달, 색의 표현력 발달, 감수성 발달, 조절력 발달, 미적 감각 향상

놀이 재료

한지 등, 풀, 도화지, 나비 그림, 칼, 화장 퍼프, 물감, 나비 모양펀치, 붓, 팔레트, 와이어 전구 또는 촛불 전구, 낚싯줄 등

꽃과 함께하는 나비, 봄 하면 떠오르는 또 하나의 자연 친구예요. 아이와 함께 스텐실 기법을 이용해 고운 색으로 물들인 나비와 펀치를 이용해 만든 나비들로 예쁜 등을 만들어보았어요.

놀이 시작

 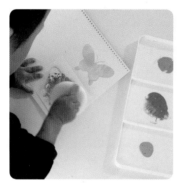

2
도안을 스케치북에 올려두고 물감을 화장 퍼프에 묻혀서 톡톡 두드리면 도안 사이의 그림에만 물감이 묻어 예쁜 나비를 표현할 수 있어요.

1 아이가 좋아하는 색의 물감을 준비하고, 나비를 그려서 칼로 잘라 물감을 표현할 수 있도록 준비해주세요. 모양이 있는 틀에 물감을 두드려 찍어내듯 모양을 담아내는 스텐실 기법을 이용해 아이와 놀이를 할 거예요.

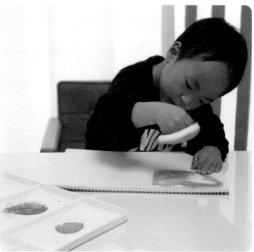

3
톡톡 넓은 면적의 화장 퍼프를 이용하니, 붓을 이용하는 방법보다 아이가 쉽게 놀이를 할 수 있었어요.

4 색색의 나비를 잔뜩 만들어 잘 말려두어요.

5 잘 말려둔 나비는 예쁘게 잘라주고, 크기가 다른 한지 등도 함께 준비해요.

6 도안 없이 화장 퍼프를 이용해서 색을 물들여 색지를 만들어 잘 말려주세요.

7 나비 모양 펀칭기를 이용해서 나비를 잘라 준비해 주세요.

8 준비한 나비들을 한지 등에 예쁘게 붙여주세요.

9 크고 작은 나비들이 자유롭게 붙어 더 하늘하늘 예쁘게 표현되었어요.

10 낚싯줄에 매달아 고정하고, 안쪽에 와이어 전구나 촛불 전구를 넣어주면 아름답게 빛나는 나비 등이 완성되어요.

라이트박스 꽃 얼음

놀이목표

자연물을 통한 계절감 발달, 시각적 협응 및 대·소 근육 발달, 감수성 발달, 자연물의 색 변화에 따른 색 인지 발달, 조절력 향상, 집중력 발달, 역할놀이를 통한 사회성 발달

놀이재료

라이트박스(아르보레타 제품), PC밧드 트레이, 꽃 얼음, 곤충 피규어(샤파리 엘티디 제품), 색소, 세제, 물, 비즈 등

반짝이는 불빛과 함께하는 투명한 얼음은 언제해도 너무 아름다운 놀이에요. 예쁜 봄꽃들을 얼려서 아이와 라이트박스 위에서 색색의 물감들을 더해 봄을 만나보았어요.

 놀이 시작

1 라이트박스 위에 PC밧드 트레이를 올리고, 동그란 몰드에 봄꽃을 넣어 얼린 꽃 얼음을 넣어요. 투명한 칩이나 비즈, 도형 모양을 함께 더해주어도 알록달록 예뻐요.

2 꽃 얼음 위로, 색소와 세제 물 조금 더해서 만든 비눗방울액을 보글보글 불어서 빛나는 밤의 몽글몽글한 감성을 느껴보아요.

 tip 육각형 컬러 칩과 동그란 컬러 칩은 모두 러닝 리스소 제품입니다.

3 보글보글 거품과 차가운 얼음이 만났을 때 미끌미끌거리는 느낌이 재미있어요. 어둠속에서의 시각놀이, 촉각놀이는 더욱더 특별해요.

4 보글보글 놀이와 함께 얼음이 녹아내리기 시작하면 트레이에는 물이 가득해요. 차가운 물과 녹아내린 얼음에서 나온 꽃들은 또 다른 오감놀이가 되어주어요.

tip 빨대 불기가 어려운 아이들은 주름 빨대를 이용해서, 주름 부분에 가위집을 내주면 들숨때 가위집 사이로 공기가 빠져나가 빨아지지 않으므로 비누 거품을 마실 염려가 없어요. 어른이 먼저 해본 후에 아이에게 놀이용으로 권해주세요.

권장 연령
2세 이상

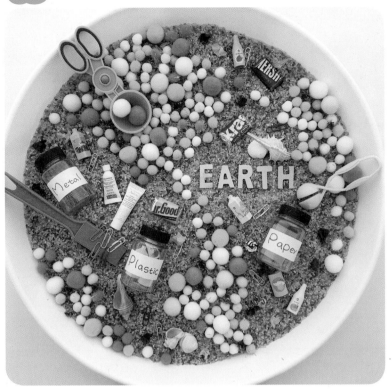

지구 스몰월드

놀이목표

다양한 재료 활용에 따른 오감 발달, 도구의 활용을 통한 대·소근육 발달, 조절력 향상, 집중력 발달, 역할놀이를 통한 사회성 발달

놀이재료

색 쌀 또는 쌀과 푸른색 계열 색소, 폼폼이 초록색 계열, 자석, 클립, 미니어처 장난감, 여행용 화장품 튜브, 종이 조각, 조개·소라 껍데기, 초콜릿, 소근육 발달 도구, 소분통, 트레이(화분 받침) 등

아이와 환경에 관한 이야기를 하면서, 지구가 아프지 않게 우리가 해야 하는 일과 할 수 있는 작은 실천부터 알아보았어요. 그중에서 분리수거를 통해 자원을 재활용하고 쓰레기를 줄여서 지구를 아프지 않게 하는 이야기를 하며, 놀이로 연계해 보았답니다.

(Note) 자유놀이는 돌 이후부터 가능하지만, 도구의 활용은 2세 이상이 좋아요.

 놀이 시작

1 푸른 계열 색 쌀을 준비해 베이스로 깔아주세요. 지구의 바다 부분이 되어줄 거예요. 바다 위로 폼폼이 초록, 흰색 계열을 크기와 색을 다양하게 섞어서 지구의 모양처럼 배치해 놓아주세요. 육지와 대기를 표현해줄 거랍니다.

바다와 육지, 대기가 표현되면, 클립, 플라스틱 장난감, 튜브, 종이 조각, 종잇조각이 있는 초콜릿 등을 군데군데 놓아주고, 각각을 담을 수 있는 소분통을 준비해주세요. 놀이를 도울 수 있는 소근육 발달 도구, 막대자석 등이 있으면 더욱 좋아요.

2 소분통에 플라스틱, 종이, 철을 구분해 담을 수 있도록 해주세요. 종이와 플라스틱을 구별해보고, 철은 자석을 이용해 찾을 수 있도록 도와서 과학놀이도 더해주면 더욱 좋아요.

3 직접 만지고, 느끼며 배우고 노력해서 하나하나 나누어 담아주어요.

4 어느새 각각의 병에 나누어서 담았어요. 물질의 종류와 성질도 배워보고, 재활용에 대해 이야기 나눌 수 있어요.

5 작은 실천을 약속한 아이에게 이미 지구를 지키는 영웅이라고 칭찬해주세요.

6 분리수거가 끝나면, 자유롭게 아이의 놀이를 함께 이어서 해도 좋아요. 다양한 재료를 이용하여 놀이하는 시간은 아이에게 언제나 좋은 자극이 되어주어요.

🦆 꽃 누르미

놀이목표

자연물을 통한 계절감 발달. 시각적 협응 및 대·소 근육 발달, 감수성 발달. 자연물의 색 변화에 따른 색 인지 발달, 조절력 발달, 집중력 향상

놀이 재료

자연물, 솔트 도우, 밀대, 고체 물감(모닝글로리 제품), 붓 등

봄이 되면 꽃이 가득해 무엇을 해도 예쁘고 좋아서 아이와의 자연놀이가 더욱 기대가 되어요. 싱그럽고 고운 봄날의 자연 재료들을 모아서, 고운 그 결을 담아 점토에 누르미 놀이를 해요.

놀이 시작

1 예쁜 자연 재료들을 모아, 패턴 밀대와 함께 도우에 눌러서 표현해볼 거예요. 솔트 도우를 만들기 어려우시다면, 간단히 지점토를 구입해서 해보셔도 좋아요.

tip 솔트 도우는 가정에서도 쉽게 만들 수 있는 홈메이드 도우 중 하나에요. 밀가루 2컵, 소금 1컵, 물 1컵을 볼에 넣어서 잘 섞어주면 말랑말랑 도우가 완성돼요. 소금은 밀가루의 경화를 막아주고 보존재 역할을 해서 필수로 넣어줘야 해요. 도우놀이 후에 오븐 120도 기준으로 두 시간 정도 구우면 단단하게 구워져요. 가정에 있는 오븐에 따라 시간이 다르므로 확인하면서 구워주세요. 오븐이 없다면 서늘한 그늘에서 자연 건조하셔도 됩니다.

2 잘 만들어준 솔트 도우를 밀대로 밀어주세요.

3 예쁜 봄꽃을 도우 위에 하나둘 올려서 조심조심 눌러주세요.

4 밀대를 이용해 살살 눌러주어도 좋아요.

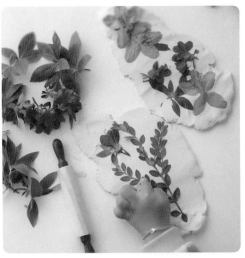

5
자연스럽게 눌러서 표현된 자연의 나뭇잎
과 꽃이에요. 있는 그대로 참 예쁘네요.

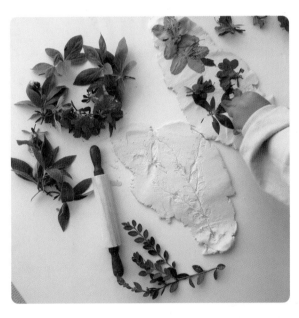

6
그대로도 예쁜 봄꽃을 즐겨도
좋고, 화석 놀이하듯 떼어내어
꽃과 나뭇잎의 모습을 살펴보
아도 좋아요.

7
남은 자국들을 따라 수채화 물감
으로 채색하는 일도 아주 즐거운
시간이에요. 꽃이 그려준 그림들
을 채워보는 놀이까지 하나같이
예쁜 놀이라 봄에 잘 어울려요.

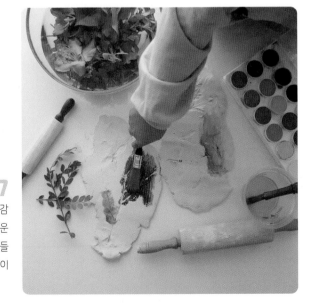

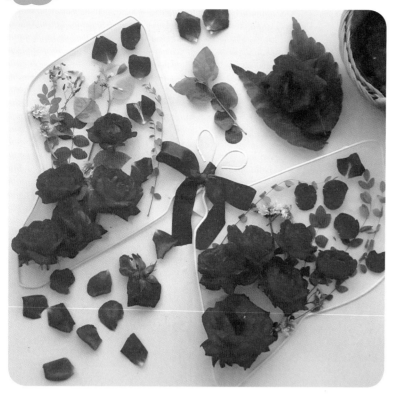

옷걸이 장미 나비

놀이 목표

자연물을 통한 계절감 발달, 시각적 협응 및 대·소
근육 발달, 조절력 발달, 집중력 향상, 감수성 발달,
자연물의 색 변화에 따른 색 인지 발달

놀이 재료

옷걸이 2개, 코팅지 또는 투명 접착시트, 테이프, 리
본, 장미 등

장미가 한가득 피어난 봄날을 시샘하는 비가 내려, 장미
가 후두둑 떨어진 날에 바구니 가득 장미를 담아봤어요.
옷걸이로 만든 나비 위에 살짝 올려서 만들어 본 장미를
담은 나비 날개에요.

놀이 시작

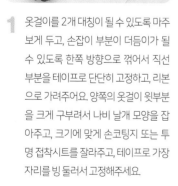

1 옷걸이를 2개 대칭이 될 수 있도록 마주
보게 두고, 손잡이 부분이 더듬이가 될
수 있도록 한쪽 방향으로 꺾어서 직선
부분을 테이프로 단단히 고정하고, 리본
으로 가려주어요. 양쪽의 옷걸이 윗부분
을 크게 구부려서 나비 날개 모양을 잡
아주고, 크기에 맞게 손코팅지 또는 투
명 접착시트를 잘라주고, 테이프로 가장
자리를 빙 둘러서 고정해주세요.

2 장미꽃을 비롯해 봄꽃이 많이 피어나는
계절, 예쁜 자연의 꽃이나 풀을 준비해
서 함께하면 좋아요. 없다면 압화 또는
스티커 등을 이용해도 멋져요.

3 준비한 자연의 재료들을
접착력이 있는 코팅지
위에 붙여주어요.

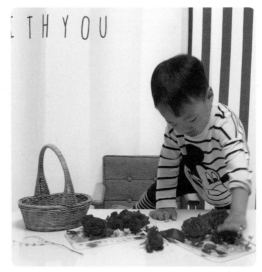

4 장미꽃도 하나하나 붙여주어요. 꽃잎도 함께 붙이면 더 예뻐요. 장미는 생각보다 무게가 있어서 떨어질 수 있어요. 오래 붙여두고 싶다면 목공 풀을 이용해 붙여주시거나 테이프를 안쪽에 더해주시면 좋아요.

5 소중하게 하나둘 예쁘게 채워가며 나비 날개를 만들어주어요.

6 예쁘게 완성된 장미 나비 날개에요. 날개 위아래에 끈을 달아주시거나 더듬이 부분에 끈을 달아서 아이가 맬 수 있도록 도와주세요.

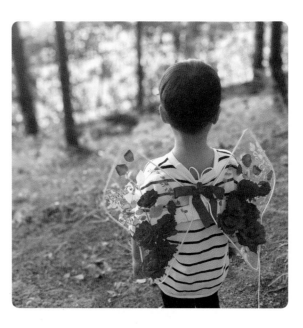

7 끈이 없으면, 더듬이 부분을 살짝 휘어서 옷에 걸어도 좋아요. 단 오래 착용하기는 힘들 수 있으니 끈이 있으면 더 좋답니다.

네 살의
여름 놀이

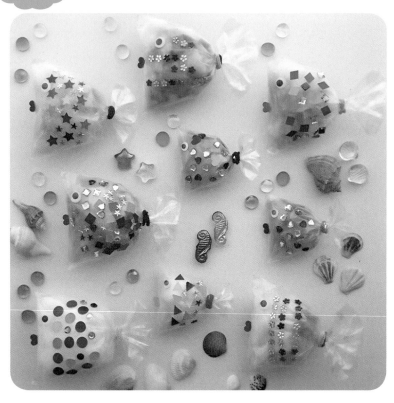

무지개 물고기

놀이 목표

다양한 재료 활용에 따른 오감 발달과 소근육 발달, 색의 표현력 발달, 감수성 발달, 조절력 발달, 집중력 향상, 미적 감각 향상

놀이 재료

솜, 파스텔, 파스텔 갈이, 트레이, 다양한(도형, 하트, 별) 스티커, 빵 끈, 고무줄, 눈알 스티커, 비닐봉투 등

너무나 유명한 《무지개 물고기》, 아이도 너무 좋아하는 그림책 중의 해 비에요. 좋아하는 책들은 독후 활동으로 이어지면, 놀이도 책도 더 좋은 시너지를 내서 좋은 방법으로 아이와 함께하려고 해요. 달콤한 색으로 물든 무지개 물고기 만들기는 아이도 저도 반해버린 놀이랍니다.

놀이 시작

1 트레이에 솜을 담아주세요. 파스텔과 파스텔 갈이도 함께 준비해주세요. 파스텔 갈이가 없다면 갈 수 있는 촘촘한 망만 있어도 충분해요.

2 트레이에 넣은 솜 위로, 파스텔 갈이를 이용해 파스텔을 갈아주세요.

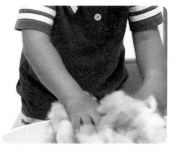

3 파스텔을 갈아둔 솜을 주물러서 잘 물들 수 있도록 해주세요.

tip

끈이나 고무줄로 묶는 건 아이에게 어려울 수 있으니 어른이 도와주세요. 빵 끈이나 고무줄 색이 예쁘지 않다면, 모루를 한 번 더 감아서 예쁘게 표현해도 좋아요.

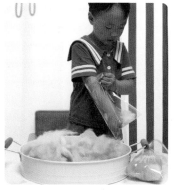

4 다양한 색으로 물든 솜을 비닐봉투에 넣어주세요.

5 비닐봉투에 솜을 넣으면 빵 끈이나 고무줄을 이용해서 끝을 묶어주세요. 솜이 들어간 앞부분은 물고기 모양을 하고, 뒤쪽은 꼬리가 되요. 만들어진 물고기에 스티커를 붙여 꾸며주세요.

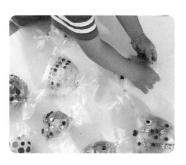

6 다양하게 만들어진 물고기에 눈알 스티커를 붙여주고, 하트 모양 스티커를 앞쪽에 붙여 입술을 만들어주어도 좋아요. 알록달록 무지개 빛으로 물든 무지개 물고기. 하트 입술을 보며 뽀뽀 물고기라고 말했던 아이가 떠올라 웃음 짓게 되는 만들기에요.

권장 연령
3세 이상

솜사탕 아이스크림

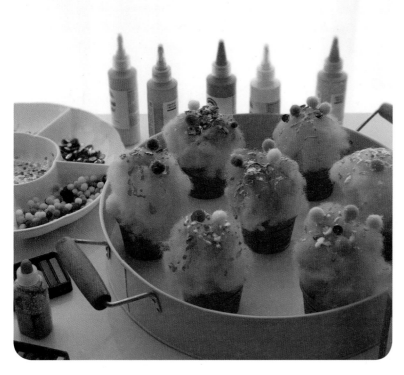

놀이목표

다양한 재료 활용에 따른 오감 발달과 소근육 발달, 색의 표현력 발달, 감수성 발달, 조절력 발달, 집중력 향상, 미적 감각 향상, 역할놀이를 통한 사회성 발달

놀이재료

트레이(K-Mart 제품), 솜, 파스텔(다이소 제품), 파스텔 갈이, 물감(스노우키즈 제품), 폼폼이, 비즈, 반짝이 가루, 컵 등

파스텔을 파스텔 갈이에 갈아서 색을 물들이는 놀이를 너무 좋아하는 아이와 물든 솜을 볼 때마다 생각나는 솜사탕을 떠올리며 예쁜 색의 아이스크림을 만들기 놀이를 함께했어요.

 놀이 시작

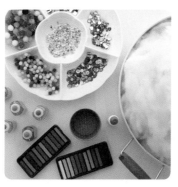

1 트레이에 솜을 담아두고, 꾸밀 수 있는 비즈와 폼폼이, 반짝이 가루를 준비해주시고, 파스텔과 파스텔 갈이를 준비해주세요.

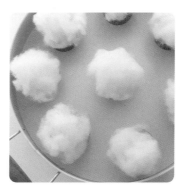

2 솜을 소분해서 그릇에 담아주세요.

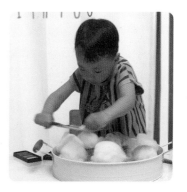

3 담아둔 솜 위로 파스텔 갈이를 이용해서 색색의 파스텔을 갈아주세요.

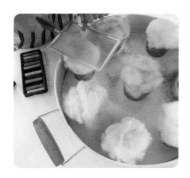

4 파스텔을 진하게 뿌려서 그대로 사용하셔도 좋고, 조물조물해서 색을 온전히 물들여도 좋아요.

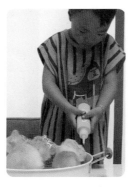

5 색색으로 물든 솜사탕 아이스크림 위로, 물감을 크림을 짜듯 뿌려주세요.

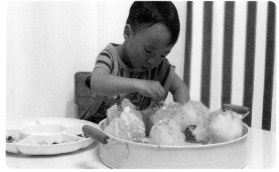

6 물감 크림이 올라간 솜사탕 아이스크림 위로, 비즈와 폼폼이, 반짝이 가루를 뿌려서 더 달콤한 아이스크림으로 만들어주세요. 사랑스런 솜사탕 아이스크림이 완성되었으니, 이제 아이스크림 가게를 열어야겠죠? 달콤하고 귀여운 아이스크림 가게놀이 함께해보세요.

도트마카 꽃

놀이 목표

다양한 재료 활용에 따른 오감 발달과 소근육 발달, 색의 표현력 발달, 감수성 발달, 조절력 발달, 집중력 향상, 미적 감각 향상

놀이 재료

캔버스, 유성펜, 도트마카(아이러브풀문 제품), 폼폼이, 목공 풀 등

콕콕 찍어내면 동그란 도트가 콕콕 찍혀 나오는 도트마카. 펜의 형태라 아이가 쉽게 사용할 수 있고, 찍어내지 않고 그대로 그리면 마카처럼 사용할 수도 있어서 유용해요. 또한 아이가 어릴수록 외출템이나 간단한 놀이에 좋은 미술 도구여서 종종 사용했어요. 오늘은 도트마카로 꽃을 표현해보았어요.

놀이 시작

1 캔버스에 유성펜으로 간단한 홀씨 그림을 그려주세요.

2 도트마카를 이용해서 홀씨 그림의 끝에 콕콕 동그란 꽃을 피어나게 해주세요.

3
도트마카 역시 마카의 성질을 가지고 있어서, 마르기 전에는 번질 수 있어요 주의해서 아이와 놀이해주세요

4 홀씨에 동글동글 예쁜 꽃이 피어나면, 폼폼이를 준비해주세요.

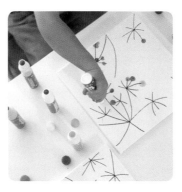

5 도트마카 꽃의 부분 부분에 목공 풀을 이용해서 폼폼이를 붙여주세요.

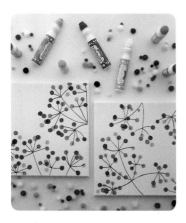

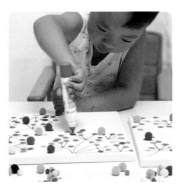

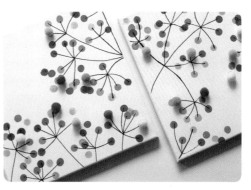

6 동글동글 귀여운 도트마카 꽃 위로 폼폼이가 함께 있으니 입체적으로 느껴져서 더 예쁜 그림이 완성되어요.

권장 연령
2세 이상

얼음 케이크

놀이목표

다양한 재료 활용에 따른 오감 발달과 소근육 발달, 색의 표현력 발달, 감수성 발달, 조절력 발달, 집중력 향상, 미적 감각 향상

놀이 재료

크기가 다른 통에 얼린 얼음, 조화 또는 생화, 폼폼이, 습자지, 트레이, 거품 물감, 케이크 토퍼 등

8월에 태어난 라온이를 위해, 생일이 다가올 무렵 준비해 준 얼음 케이크에요. 좋아하는 꽃을 넣어 만든 얼음을 층층이 얼려서 물감 그림을 듬뿍 바른 사랑스러운 케이크. 더운 날의 열기를 시원하게 식혀가며 놀이할 수 있어 더 즐거운 놀이에요.

 놀이 시작

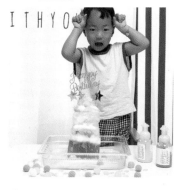

1 네모난 반찬통에 물을 넣고, 아이가 좋아하는 꽃을 넣어 색소 톡톡해서 얼려준 3단 얼음을 크기별로 층층이 쌓아서 거품 물감을 크림 삼아 발라주고, 좋아하는 별 모양 토퍼를 올렸어요. 주위에는 아이가 놀이하기 좋게, 습자지나 폼폼이 거품 물감을 함께해요.

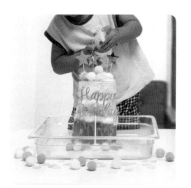

2 얼음 위로 준비한 거품 물감을 더욱더 듬뿍듬뿍 짜주세요. 시간이 지나면 거품이 가라앉아서, 아이가 직접 짜보고 바르며 놀이하면 더 즐거워요.

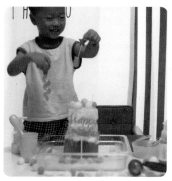

3 케이크의 토퍼들도 빼내고, 얼음녹이기 놀이로 이어가도 좋아요 물감도 뿌리고 물을 뿌려 아래로 흐르게 하고, 이런 과정들 속에서 얼음이 조금씩 녹아내려요.

 tip 습자지는 물이 닿으면 쉽게 물들어요. 세척은 알코올을 이용해서 해줘야 하지만 주의를 기울여서 놀이해주세요. 시간이 지날수록 얼음이 녹기 때문에 트레이에 받혀서 놀이하셔야 청소도 쉽고, 안전하게 놀이할 수 있어요.

4 얼음이 녹으면 또 다른 즐거움을 만나요. 안 속에 숨어 있는 꽃들이에요. 꽃을 구하기 위해, 물을 더 뿌리기도 하고, 손으로 만져가며 얼음을 열심히 녹여요.

5 거품 물감도 물도 듬뿍듬뿍 뿌려가며, 얼음 속 꽃들을 구해요. 더운 여름 얼음 케이크와 함께라면 시원하고 예쁜 시간으로 하루를 보낼 수 있어요.

라임 모히또 만들기

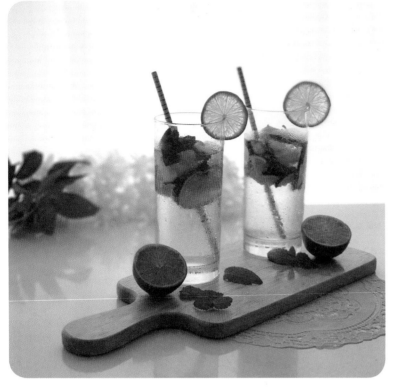

놀이 목표

식재료 활용에 따른 오감 발달과 소근육 발달, 미각 자극을 통한 발달, 감수성 발달, 조절력 발달, 집중력 향상

놀이 재료

라임, 스퀴저, 컵, 빨대, 칼, 도마, 얼음, 탄산수, 애플민트 등

요리에 자신 없는 엄마지만, 아이와 함께하기 좋은 주제인 요리 활동. 간단하면서도 맛있고, 예쁘게 만들 수 있는 놀이 활동을 통해서 아이의 간식을 함께 만들어요.

 놀이 시작

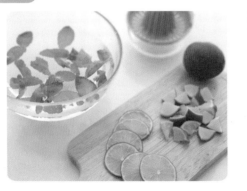

1 애플민트와 라임을 베이킹소다에 담궈 씻어서, 애플민트는 물에 잠시 담궈두고, 라임은 얇게 슬라이드 해서 하나, 반달썰기로 썰어서 하나, 반만 자른 라임 총 3개를 준비해 주세요.

2 반달썰기 해둔 라임을 컵에 넣어서, 봉을 이용해 꾹꾹 눌러서 라임의 즙이 베어나오게 해주세요.

3 라임을 눌러둔 컵 안에, 얼음을 넣어주세요. 갈은 얼음도 좋아요.

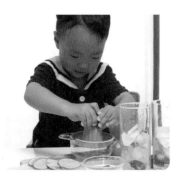

4 스퀴저에 반으로 자른 라임을 꾹꾹 눌러서 즙을 만들어주세요. 준비된 라임 즙을 얼음을 담은 컵에 조금 더 더해주세요.

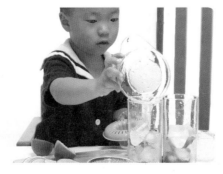

5 마지막으로 준비된 4의 라임 재료들 안에 슬라이스한 라임도 조금 더 넣고, 탄산수를 부어주세요. 애플민트와 라임 한 조각을 넣으면 더 맛있게 완성돼요.

6 직접 만들어서 더 맛있고 더 예쁜 라임 모히또 여름에 시원한 간식으로도 너무 좋아요.

권장 연령
2세 이상

커피필터 조개 가랜드

놀이 목표

다양한 재료 활용에 따른 오감 발달과 소근육 발달, 색의 표현력 발달, 감수성 발달, 조절력 발달, 미적 감각 향상

놀이 재료

커피필터, 수성펜, 스포이드, 보석 스티커, 폼폼이, 목공 풀, 마 끈 등

 커피필터에 수성펜을 이용해 번지게 하는 기법은 그 은은한 색감이 예뻐서 완성된 작품들도 결이 고와 좋아해요. 아이와 커피필터를 예쁜 색으로 물들여 조개 모양으로 꾸며 가랜드를 만드니 아기자기 예쁜 여름날의 조개들이 집 안으로 놀러왔어요.

 놀이 시작

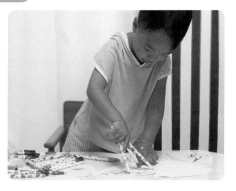

1 커피필터를 수성 사인펜으로 색칠해주세요. 그림을 그려도 좋고, 색을 채워도 좋아요.

2 색색으로 변한 커피필터에 스포이드로 물을 뿌려주세요. 붓으로 칠하거나 분무기로 뿌려도 좋아요. 물이 닿으면 스르륵 색이 번지며 커피필터를 물들여요.

3 예쁘게 물든 커피필터를 잘 말려서 조개 모양으로 잘라주세요.

4 조개 모양 커피필터에 보석 스티커나 폼폼이를 풀로 붙여 꾸며주세요.

5 조개 사이사이로 컬러 마 끈을 넣어 고정하면 예쁜 조개 가랜드가 완성돼요.

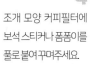

꽃 얼음 감각 트레이

놀이목표

자연물 재료 활용에 따른 오감 발달, 도구의 활용을 통한 대·소근육 발달, 조절력 향상, 집중력 발달, 역할 놀이를 통한 사회성 발달

놀이재료

트레이(K-Mart 제품), 얼음틀, 꽃, 글리터, 집게, 컵, 물, 스포이드, 컵, 색소 등

아이의 오감 발달을 위해 집에서 꾸준히 하는 놀이 중 하나가 감각놀이에요. 아이가 좋아하는 꽃을 모아 얼음에 쏘옥 넣어서, 반짝이는 가루도 살짝 더해 만든 감각 트레이. 더운 여름날 아이와 함께 예쁜 시간 보내기 너무 좋은 놀이랍니다.

 놀이 시작

1 좋아하는 꽃을 모아 몰드에 넣어 얼려 준비한 꽃 얼음을 트레이에 넣고, 물을 살짝 더해 색소 한두 방울 톡톡 해주고 글리터를 뿌려주어요. 예쁜 비즈를 더해주어도 좋답니다. 아이가 놀이하기 좋게, 컵이나 스포이드, 집게 등의 도구를 함께 주어도 좋아요.

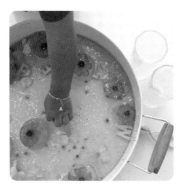

2 감각 자극이 중요한 포인트이기에 아이가 충분히 트레이 안의 재료들을 탐색하고 놀이하도록 지켜봐주세요. 구강기의 어린이들이라면, 위험 행동을 주의하며 놀이해주세요.

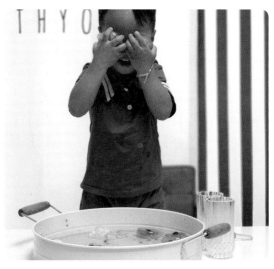

3 감각 트레이의 놀이법은 정해져 있지 않아요. 맘껏 느끼고 즐기며 아이의 오감을 채워주는 시간이면 충분하답니다. 라온이는 한참 만지고 놀던 꽃 얼음이 동그란 모양이라 안경이라며 한번 써보기도 하고, 아이 차가워 하며 즐거운 시간들을 스스로 만들어갔어요.

4 도구를 더해주면 놀이가 더 풍부해져요. 가장 좋은 놀이는 손으로 직접 느껴보는 시간이지만, 도구의 활용은 아이의 소근육을 발달시키고 경험의 폭을 넓히기 좋아요. 아이들의 놀이는 정해져 있지 않아 같은 도구라도 어른의 놀이와는 다름을 알 수 있어요. 그 시간들을 존중해주세요.

 tip 자유놀이는 돌 이후부터 가능하지만, 도구 활용은 2세 이상이 좋아요.

권장 연령
2세 이상

원목집게 조개 리스

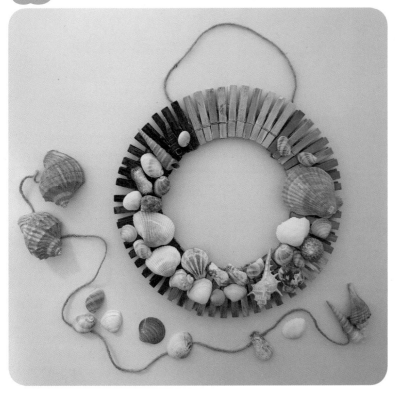

놀이 목표

다양한 재료 활용에 따른 오감 발달과 소근육 발달, 색의 표현력 발달, 감수성 발달, 조절력 발달, 미적 감각 향상

놀이 재료

원목집게, 물감, 붓, 팔레트, 조개껍데기, 목공 풀, 일회용 접시, 가위, 마 끈 등

원목집게는 다양하게 활용하기 좋아서, 집에 대용량으로 구비하는 재료 중 하나예요. 자연의 색이 담겨 있고 집게라는 성질을 이용해서 놀이에 활용하기 좋답니다. 오늘은 두 가지 장점을 담아 아이와 리스를 만들어보았어요.

놀이 시작

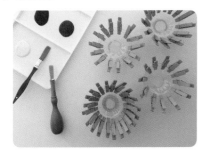

1 원목집게를 컵이나 그릇에 살짝 집어서 고정해두면 색을 칠하기 조금 더 좋아요. 준비한 원목집게를 예쁜 색으로 색칠해줄 거랍니다.

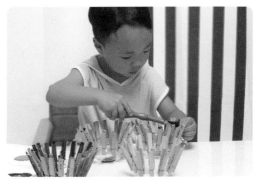

2 같은 색으로 칠해도 좋지만, 라온이는 좋아하는 파란색들을 모아 다양하게 색을 칠해주었어요. 꼼꼼히 칠하기도 하지만, 그렇지 않은 부분도 섞이고 그대로도 충분히 예뻐서 자유롭게 칠하는 시간을 가졌어요.

3 색을 칠한 원목집게를 잘 말려두고, 일회용 접시의 테두리만 두고 안쪽을 잘라 준비해주세요.

4 원목집게를 준비한 접시의 테두리에 빙 둘러서 꽂아주세요.

5 접시에 원목집게를 다 꽂았다면, 준비한 조개껍데기를 예쁘게 풀 또는 글루건을 이용해서 고정해주세요.

6 조개껍데기를 붙여 잘 말려준 리스에 끈을 달아주면 리스가 완성됩니다.

스트로 실 그림

놀이 목표

다양한 재료 활용에 따른 오감 발달과 대·소근육 발달, 색의 표현력 발달, 감수성 발달, 조절력 발달, 집중력 향상, 미적 감각 향상, 우연 기법의 자극을 통한 창의력 발달

놀이 재료

색색의 물감통, 물감, 하드 스틱, 실, 빨대, 캔버스, 스포이드 등

색색의 물감에 실을 담궈 묻은 물감들이 만드는 우연의 그림과 물감물을 후후 불어 움직여 만드는 기법으로 아이와 함께한 즐거운 액션 페인팅입니다.

 놀이 시작

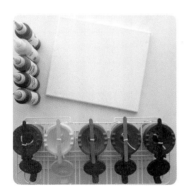

1 하드 스틱에 실을 묶어주세요. 색색의 물감물을 준비하고 안쪽에 실을 넣어주세요. 그림을 그려줄 도화지나 캔버스를 준비해주세요.

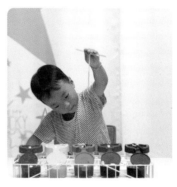

2 물감에 담궈둔 실을 하드 스틱을 손잡이 삼아 꺼내어 캔버스 위로 떨어뜨려주세요. 자유롭게 떨어뜨려도 좋고, 그림을 그리듯 놔두어도 좋아요.

3 실의 자국이 남겨주는 물감 그림이 정해진 규칙이 없어 더 멋지고 아름다워요. 놀이가 마무리 되면 잘 말려주세요.

4 실그림을 그리고 남은 물감물을 스포이드를 이용해서 캔버스에 톡톡 떨어뜨려주세요.

5 떨어뜨린 물감을 빨대를 이용해 후후 불어서 움직이며 캔버스에 그림을 그려요. 놀이가 마무리되면 충분히 말려주세요.

6 실 그림(왼쪽), 스트로 불기(오른쪽) 작품이 멋지게 완성되었어요. 우연의 기법들이 모여 더 멋지고 특별한 작품이 되어요. 아이의 작품이나 글을 더해도 멋져요.

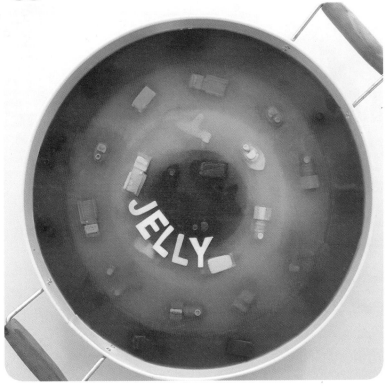

젤리 감각 트레이

놀이 목표

다양한 재료 활용에 따른 오감 발달, 도구의 활용을 통한 대·소근육 발달, 조절력 향상, 집중력 발달, 색 분류에 따른 색 인지력 발달

놀이 재료

트레이(K-Mart 제품), 한천 가루, 색소, 교통수단 모형 (러닝리소스 제품), 컵 등

젤리는 아이가 좋아하는 재료 중 하나에요. 먹을 수 있는 재료로 만들어 안전하기도 하고, 색을 자유롭게 만들어 색 감각을 키워주기도 좋아요. 쉽게 부셔져서 아이의 촉감 자극과 함께 다양한 놀이로 활용할 수 있답니다.

(Note) 자유놀이는 돌 이후부터 가능하지만, 도구 활용은 2세 이상이 좋아요.

 놀이 시작

1

색색의 젤리를 층층이 만들어요. 물 500ml 기준 한천 가루를 아빠숟가락 1개 비율로 잘 섞어서 끓여주고, 색색의 색소를 톡톡 넣어서 색을 만들어주세요. 한 번에 하나의 색만 가장자리부터 만들어주세요.
트레이보다 작은 그릇을 안쪽에 중심을 맞춰서 넣어주고, 준비한 젤리 물을 부어서 식힌 후에 굳히면 가장자리의 파란 젤리 틀이 만들어져요. 다시 한 번 파란 젤리 틀보다 작은 틀을 중심을 맞춰서 넣고, 파란 젤리와 그릇 사이를 두 번째 젤리 물을 넣어서 굳혀주세요. 이 과정을 반복하면 예쁜 젤리를 층층이 만들 수 있어요. 이때 젤리를 굳히기 전 다양한 장난감을 넣어서 활용하면 더 풍성한 놀이가 되어요.

2

파랑을 좋아하는 라온이는 보자마자 파란색 젤리를 만지며 촉감놀이를 시작했어요.

3

색색의 층에 숨어 있는 장난감을 찾는 재미에 빠진 아이의 모습이에요. 이때의 젤리는 단단하면서도 아이의 힘으로 쉽게 부셔지는 정도의 단단함이라 모양을 잡기도 좋고, 아이가 놀이하기도 좋아요.

4 장난감을 다 찾은 후에는 자유로운 젤리 놀이가 시작돼요. 잘게 자르고 붓고 통으로 옮기며 아이만의 놀이가 더해져 더 즐거운 시간이 되어준답니다.

우유로 만든 바다 스몰월드

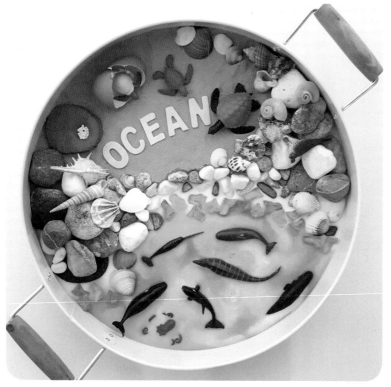

놀이 목표

다양한 재료 활용에 따른 오감 발달, 도구의 활용을
통한 대·소근육 발달, 조절력 향상, 집중력 발달, 역
할놀이를 통한 사회성 발달

놀이 재료

트레이(K-Mart 제품), 우유, 세제, 면봉, 돌멩이, 조개,
소라, 바다 피규어, 촉촉이 모래, 거북이 성장 과정
피규어(사파리 엘티디 제품), 달걀 껍데기, 비즈 등

바다를 주제로 하는 스몰월드는 언제해도 아이가 좋아
하는 놀이에요. 그래서 같은 주제의 놀이라도 재료를 다
르게 해서 준비하려고 노력을 하는데, 오늘은 우유가 바
다가 되어 표면장력을 이용한 마블링놀이를 더해보았
어요.

 놀이 시작

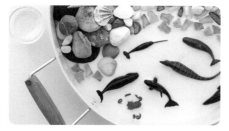

1 트레이의 반은 모래를 깔고 돌멩이로 경계선을 꼼꼼히 메꿔주어요. 남은 반에는
우유를 넣고, 푸른색의 비즈를 더해주어요. 배경이 준비되면 바다에는 바다 동물
피규어를 놓고, 모래에는 거북이 성장 과정 피규어를 더해주세요. 이때 달걀 껍
데기 하나에 알에서 나오는 거북이를 쏘옥 넣어주면 조금 더 리얼해요. 전체적으
로 준비가 되면 조개, 소라 껍데기 등으로 바다의 작은 디테일을 살려 완성해요.
이번 스몰월드는 우유 마블링을 더해줄 예정이기에, 미리 작은 공병(약병)에 푸
른색 계열 물감을 넣어주고, 면봉과 세제를 조금 준비해주세요.

2 흰색 우유로 만들어진 바다에
푸른색 물감을 톡톡 떨어뜨려
주세요.

3 물감이 함께하는 푸른빛으로 변한 우
유 바다에, 면봉에 세제를 묻혀서 살짝
담그면 표면장력에 의해 푸른 빛 바다
가 번져가며 퍼지는 현상을 만날 수 있
어요. 바다 동물들을 피해서 콕콕 우유
마블링을 만들어요.

4 우유 마블링을 충분히 즐기면 이제는 자유놀이를
함께 해주세요.

5 우유뿐 아니라 함께 하는 모래와 동물
들의 이야기도 만들어가요.

 tip

액체와 모래의 조합은 섞일수록 청소가 힘들고, 우
유와 함께하는 모래가 섞이기 시작하면 재사용이
어려워요. 촉촉이 모래를 자주 사용해 더 이상 사
용하지 않을 때 놀이를 준비하는 게 효율적이고,
달걀 껍데기는 충분히 씻고 말려야 비린내가 나지
않아요.

권장 연령
2세 이상

텃밭 스몰월드

놀이목표

자연물 활용에 따른 오감 발달, 도구의 활용을 통한 대·소근육 발달, 조절력 향상, 집중력 발달, 역할놀이를 통한 사회성 발달

놀이 재료

트레이(K-Mart 제품), 배양토, 미니채소(양배추, 감자, 당근, 애플민트 등), 돼지·염소·양·토끼 피규어, 농장 미니어처 피규어, 텃밭 도구(다이소 제품) 등

스몰월드의 주제로 자주 등장하는 농장놀이. 부분 요소로 함께했던 채소 수확을 라온이는 가장 좋아했어요. 그래서 오늘은 실제 채소들을 주제로 삼아 텃밭을 준비해 보았죠.

놀이 시작

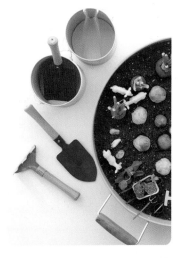

1 트레이에 배양토를 깔고, 중심부터 원을 그린다는 느낌으로 미니채소들을 종류별로 콕콕 심어요. 미니당근은 그냥 넣어도 좋고, 저처럼 잎이 있다면 윗부분만 잘라서 정말 심은 느낌으로 담아주어도 좋아요. 채소들이 준비되었다면 사이사이 농장 피규어들을 더해주어요. 놀이를 위한 도구들과 텃밭 도구들이 함께하면 더 리얼하게 놀이할 수 있겠죠?

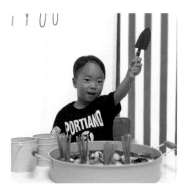

2 준비된 텃밭으로 채소를 수확하러 떠나요. 하나하나 파내서 통에 쏙쏙!

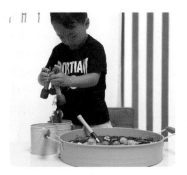

4 작은 도구들도 사용해 피규어와 역할놀이도 해요. 스몰월드에서 역할놀이는 필수 놀이죠.

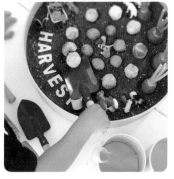

3 잎을 잡고 하나씩 하나씩 뽑는 당근도 재미있어요.

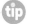 **tip** 자유놀이는 돌 이후부터 가능하지만, 도구의 활용은 2세 이상이 좋아요.

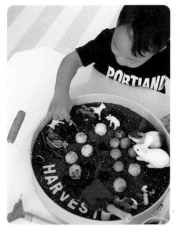

5 한참을 흙에서 채소들을 수확하고, 다시 심고 놀이하는 꼬마 농부. 비록 시간이 지날수록 청소는 힘들어지지만, 그만큼 아이의 즐거움이 컸다는 이야기. 흙 청소가 부담된다면 바닥에 비닐을 필수로 깔아주세요.

얼음 북극 스몰월드

놀이 목표
다양한 재료 활용에 따른 오감 발달, 도구의 활용을 통한 대·소근육 발달, 조절력 향상, 집중력 발달, 역할놀이를 통한 사회성 발달

놀이 재료
트레이(K-Mart 제품), 크기가 다른 얼음, 극지방 피규어, 해양 피규어, 비즈, 집게, 스포이드, 컵, 소금, 물 등

북극곰을 좋아하는 라온이를 위해 극지방 스몰월드는 자주 등장하는 주제예요. 오늘은 북극의 추위를 얼음으로 채워서 더욱더 리얼하게 표현해보았어요. 트레이 가득 채워진 북극 얼음이 한여름의 열기도 식혀줄 수 있겠죠.

Note 자유놀이는 돌 이후부터 가능하지만, 도구 활용은 2세 이상이 좋아요.

 놀이 시작

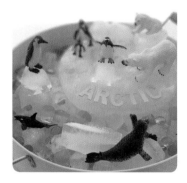

1
작은 얼음 몰드에 푸른색 색소를 넣어 얼린 얼음들은 베이스가 되어 트레이 바닥을 채울 거예요. 그 위로 조금 더 큰 그릇에 얼린 투명한 얼음은 북극곰들의 땅이 되어주죠. 이때 트레이 안에 그릇을 넣어 홈을 만들어 얼리면 안쪽을 작은 얼음으로 채울 수 있어 좋아요.

얼음들로 채운 베이스에 푸른색의 비즈를 넣고, 푸른색의 바다에는 바다 피규어를, 투명한 빙하 부분에는 북극곰과 펭귄을(사실 둘을 다른 극지방에 살고 있지만) 함께해요. 마무리로 꽃소금을 눈처럼 솔솔 군데군데 뿌려주어요.

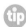 **tip**

중간중간 있는 세모 얼음은 빙하의 조각을 표현한 건데 비요뜨 통을 이용해 얼렸어요.

2
얼음을 직접 만져보며 아이가 탐색하는 시간을 가져요. 혹시나 아이가 먹고 싶어 할 수도 있어서 색소를 이용해 색을 냈는데, 이 부분이 걱정이 된다면 먹을 수 있는 깨끗한 얼음을 따로 준비해주세요.

권장 연령
12개월 이상

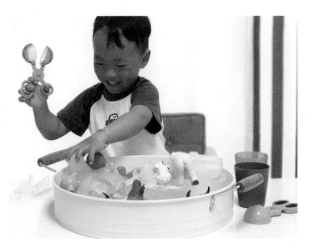

4
소금을 뿌리거나 물을 준비해서 스포이드로 뿌려주시면 얼음은 더욱더 빨리 녹기 시작해요. 과정마다 아이는 새로운 놀이가 이어져 또 다른 재미를 느끼며 놀이해요.

3 도구들을 이용해서 낚시도 하고, 얼음도 잡으며 아이가 자유롭게 놀이하는 시간이에요.

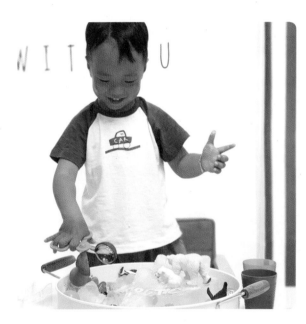

5
얼음이 녹아 물이 되면 동물 친구들이 수영을 할 수 있다면서 차가운 물에서 수영놀이도 즐겨요. 얼음이 녹은 물은 생각보다 차가우니 아이의 체온 체크 잊지 마세요.

6
동물 친구들이 함께하니 역할놀이도 빠질 수 없죠. 아이와 북극의 빙하가 녹는 모습을 보며 환경오염에 대한 이야기도 나눠볼 수 있어요. 어려울 수 있는 이야기지만 학습의 개념이 아닌 우리가 나누는 대화는 아이와 지구를 지키는 방법들에 대해 쉽게 접근할 수 있는 도구가 되어주기도 하죠. 지구가 아프면 안 돼요. 북극곰을 지켜요!

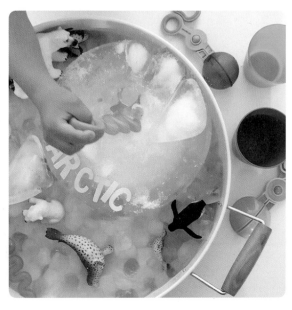

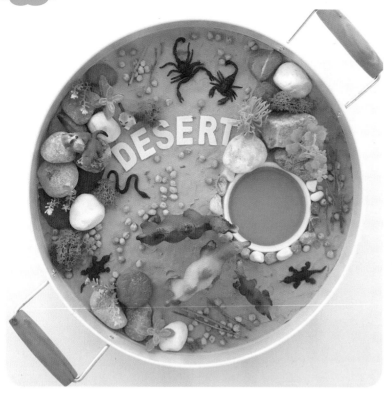

사막 스몰월드

놀이 목표

다양한 재료 활용에 따른 오감 발달, 도구의 활용을 통한 대·소근육 발달, 조절력 향상, 집중력 발달, 역할놀이를 통한 사회성 발달

놀이 재료

촉촉이 모래, 병아리콩, 사막 피규어, 돌멩이, 작은 잎 모형, 작은 종지, 소근육 발달 도구(러닝리소스 제품) 등

한여름 더위를 느끼며, 더운 나라에 대해 이야기해보고, 다양한 환경을 만나보는 사막 스몰월드를 준비했어요. 작은 세상을 통해 아이의 경험들이 큰 세상으로 이어지는 놀이가 되기를 바라며 즐거운 시간을 보내요.

 놀이 시작

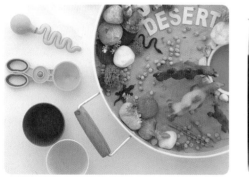

1 트레이에 촉촉이 모래를 깔아서 베이스를 만들고, 한쪽에 작은 종지를 넣고, 물을 담아 색소 톡톡 오아시스를 만들어요. 오아시스 주위에는 작은 돌멩이를, 사막의 테두리에도 부분 부분 큰 돌멩이를 넣어서 배경에 입체감을 더해요. 돌 사이에는 작은 나뭇잎 모형들도 넣어 주고, 병아리콩을 군데군데 넣어주세요. 배경이 완성되면, 낙타 피규어와 미어캣, 모래 사이에 숨은 파충류 등 사막에 사는 피규어들, 도구들도 다양하게 넣어줘요.

2 스몰월드 놀이하기 전후로 독후 활동을 함께하면 이야기가 더욱 풍성해져요. 라온이는 낙타를 가장 신기해하고 좋아했는데, 책에서 보던 내용들을 더하며 이야기놀이를 이끌어갔어요.

3 도구들을 사용해 다양하게 재료 탐색도 하고 자유롭게 놀이해요.

4
놀이에 익숙해지고, 놀이 방법들이 반복되면 아이만의 놀이 성향도 알 수 있어요. 라온이는 분류하고 모으고 담아두는 놀이를 좋아해서, 언제나 통을 다양하게 준비해요. 오늘도 더 많은 컵을 원해서, 그곳 하나하나 다른 재료들을 채우며 놀이했어요. 놀이를 통해 아이를 알아가는 시간은 엄마표 놀이의 가장 큰 매력입니다.

 tip 자유놀이는 돌 이후부터 가능하지만, 도구의 활용은 2세 이상이 좋아요.

권장 연령
2세 이상

🐤 거미 스몰월드

놀이목표

다양한 재료 활용에 따른 오감 발달, 도구의 활용을 통한 대·소근육 발달, 조절력 향상, 집중력 발달, 역할놀이를 통한 사회성 발달

놀이재료

트레이(K-Mart 제품), 인조 잔디, 다양한 조화, 넝쿨 조화, 실, 곤충 피규어, 분무기, 소근육 발달 도구(러닝리소스 제품), 컵 등

비가 내리던 촉촉한 날, 등원 길에 만난 거미줄에 반짝이던 거미가 생각나 아이의 하원 선물로 준비해주었던 거미 스몰월드에요. 꽃들이 가득한 숲속에 있는 거미줄에서 아이가 만들어 가는 이야기를 함께하며 엄마도 즐거운 시간을 보냈어요.

 놀이 시작

1 트레이 바닥에 인조 잔디를 깔고, 트레이 윗면에 실을 엮어서 거미줄을 만들어요. 거미줄을 만들기 어렵다면, 핼러윈 시즌 다이소에서 판매하는 거미줄처럼 구입할 수 있는 거미줄도 있으니 활용하시면 돼요. 거미줄이 고정되면 그 테두리를 넝쿨 조화와 꽃을 채워 숲속 배경을 만들어주고, 곤충 피규어들도 사이사이 올려주면 완성돼요. 거미는 거미줄에 살짝 올려두고, 거미줄 아래 잔디에 애벌레를 숨겨둬도 좋아요.

2 아이가 원하는 만큼 충분한 탐색의 시간을 주고, 아이의 놀이를 함께해요.

3 거미줄을 이용한 거미의 먹이 사냥에 다른 곤충들을 구해내는 역할놀이가 이어졌어요. 숨어 있는 곤충들도 찾아 구해 거미줄 사이로 탈출은 또 하나의 재미였죠.

 tip 자유놀이는 돌 이후부터 가능하지만, 도구의 활용은 2세 이상이 좋아요.

4 곤충들을 구해주고 싶지만, 거미도 걱정되는 아이의 순수한 동심을 만나 엄마도 행복해요. 아이가 만드는 이야기에서 아이의 생각을 알 수 있어서 더 좋아요.

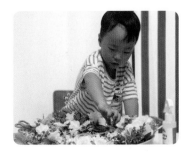

5 같은 놀이의 반복은 아이들의 놀이에서 자주 볼 수 있어요. 충분히 즐기게 해주세요.

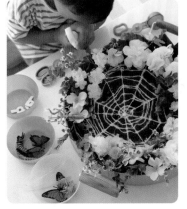

6 아이와 마주했던 비 오는 날의 거미줄을 떠올리며, 분무기 비도 내려요. 추억을 더한 놀이는 더 특별하답니다.

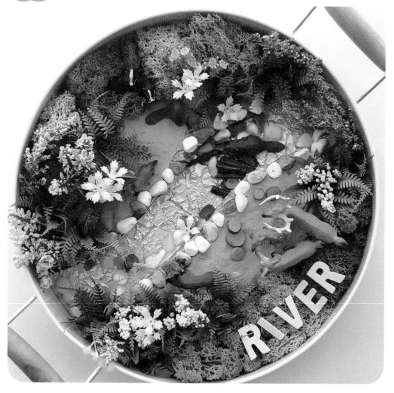

강 스몰월드

놀이목표

다양한 재료 활용에 따른 오감 발달, 도구의 활용을 통한 대·소근육 발달, 조절력 향상, 집중력 발달, 역할놀이를 통한 사회성 발달

놀이재료

트레이(K-Mart 제품), 쿠킹 포일, 촉촉이 모래, 돌멩이, 조화, 나뭇잎 모형, 숲속 동물 피규어, 스칸디아모스 이끼, 나뭇가지, 소근육 발달 도구, 돋보기, 소분 통 등

바다를 좋아하는 아이가 강이나 호수에 대한 관심이 생기면서 각각의 다름을 설명하고 함께 이야기를 만들어 가며, 역할놀이와 함께 다양한 오감을 느끼는 놀이에요.

 놀이 시작

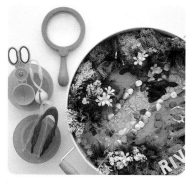

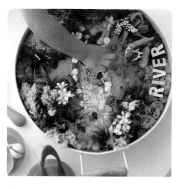

1 트레이의 중심 부분을 기준 삼아 쿠킹 포일을 접어서 강 모양을 만들어주세요. 쉽게 구겨지기 때문에 금방 만들 수 있는데요. 이때 양쪽을 세워서 벽을 만들어야 하므로 쿠킹 포일 너비가 넉넉해야 만들기 수월해요. 강이 자리를 잡으면 양쪽에 모래를 넣어주세요. 모래의 높이는 쿠킹 포일보다 낮은 게 좋고, 모래가 다 채워지면 강을 따라 돌멩이를 넣어주고, 강이 되는 포일 일부분에도 돌멩이와 나뭇가지를 넣어주어요. 모래 테두리에 스칸디아모스 이끼와 조화, 나뭇잎을 섞어서 채워주세요. 사이사이 피규어를 넣어주면 완성돼요.

2 트레이 안의 작은 강과 함께 강이 무엇인지 이야기하며, 다양하게 탐색을 해요.

3 돋보기를 이용해서 강과 숲을 관찰해보기도 하고, 아이의 호기심을 자극하며 놀이해요.

 tip 촉촉이 모래는 젖을 경우 재사용이 어려워요. 수명이 다한 모래를 이용하시거나 병아리콩 같은 모래 색의 곡물 등의 재료들로 대체해서 놀이할 수 있어요.

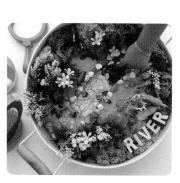

4 강도 느껴보고, 다양한 재료들을 교차하며 놀이를 해요.

5 재료들을 구별하며 만져보고 색, 모양, 향 등을 관찰해요. 동물 친구들과 다양한 자연의 친구들을 이용해서 아이만의 이야기를 만들어 가요. 자유로운 놀이에서 자라는 아이의 상상력은 아이의 마음도 자라게 해요.

권장 연령
3세 이상

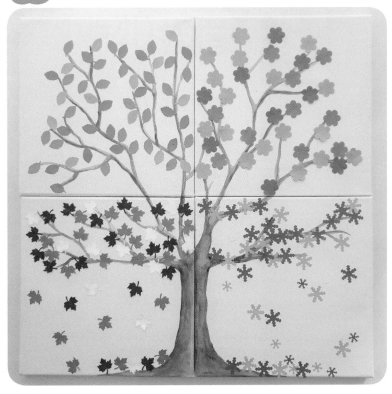

모양펀치 사계절 나무

놀이목표

다양한 재료 활용에 따른 오감 발달과 소근육 발달, 색의 표현력 발달, 감수성 발달, 조절력 발달, 집중력 향상, 미적 감각 향상

놀이재료

계절별 모양펀치, 캔버스, 나무 도안, 풀 등

계절놀이는 계절이 바뀔 때마다 자주 하는 놀이에요. 자연이 주는 놀이 영감들은 아이와 나누기도 쉽고, 자연을 느끼고 배우는 과정에서 한 뼘 더 자라는 아이를 만나게 되지요. 오늘은 계절의 색들을 각각 어울리는 모양펀치를 이용해 쉽게 담아보기로 했어요.

 놀이 시작

1 4분할된 나무 도안을 준비해주세요 도안은 블로그를 참조해주세요 나무의 색은 아이와 함께 칠하셔도 좋아요.

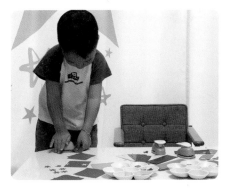

2 계절에 어울리는 색과 모양을 찾아서 계절마다 모양펀치를 이용해 나뭇잎을 만들어요.

3 봄은 꽃, 여름은 나뭇잎, 가을은 단풍잎, 겨울은 눈꽃으로 예쁘게 준비되었어요.

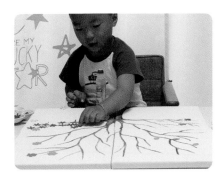

4 한 칸씩 계절을 표현해요. 가을 겨울을 아래쪽에 배치하면 낙엽과 눈을 훨씬 더 표현할 수 있어요.

5 멋진 사계절 나무를 만들어요.

6 놀이와 함께 계절을 느끼기 좋은 쉬운 영어 원서를 함께 했어요. 계절에 따라 변하는 나무의 모습을 직접 느끼면서 볼 수 있는 책이에요.

물풍선 터뜨리기

놀이 목표

다양한 재료 활용에 따른 오감 발달과 소근육 발달, 표현력 발달, 감수성 발달, 조절력 발달, 집중력 향상

놀이 재료

물풍선, 마 끈, 나무 꼬치 등

기온이 점점 오르는 무더운 날들, 아이와 두근두근하며 함께 즐길 수 있는 시원한 놀이에요.

 놀이 시작

1 물풍선을 만들어(제조기 사용) 마 끈에 하나하나 묶어서 나무에 걸어주어요. 가정에서 놀이를 한다면, 욕실이나 베란다에서 튼튼한 봉에 묶어두시면 돼요.

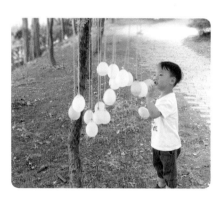

2 물풍선을 만지고 느끼며 탐색할 시간을 가져요.

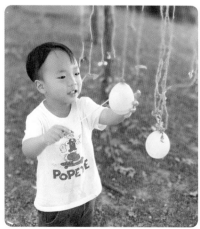
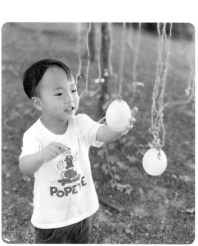

3 나무 꼬치를 이용해서 물풍선을 떠뜨려요. 두근두근 터지는 순간의 스릴과 함께 시원함을 느껴요.

4 하나하나 터뜨릴수록 흠뻑 젖으며 여름날 시원하고 즐거운 추억을 만들어줍니다.

 권장 연령
2세 이상

파스넷 태양계

놀이목표

다양한 재료 활용에 따른 오감 발달과 소근육 발달, 색의 표현력 발달, 감수성 발달, 조절력 발달, 미적 감각 향상

놀이재료

파스넷, 투명 반구 20cm 1쌍, 16cm 3쌍, 11cm 4쌍, 풀, 양면테이프, 낚싯줄, 수틀 또는 고정봉, 송곳 등

간단한 미술놀이로 만들 수 있는 태양계. 우주를 좋아하는 아이를 위한 선물 같은 놀이에요.

(Note) 파스넷은 발림성이 좋아 어린아이들도 쉽게 사용할 수 있어요. 윈도우 마카 또는 윈도우 크레용으로 대체할 수도 있답니다.

놀이 시작

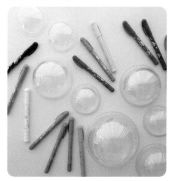

1 크기별로 다양한 투명 반구와 파스넷을 준비해주세요.

2 투명 반구 안쪽에 행성에 맞게 색을 칠해주어요. 자유롭게 칠해도 멋진 마블처럼 보이니, 아이들이 스스로 할 수 있게 도와주세요. 우주, 행성에 관한 책들을 함께하면 아이들에게 시각적으로도 도움이 됩니다.

3 예쁘게 색을 칠한 반구를 짝을 찾아 풀이나 양면테이프를 이용해서 고정해주세요.

tip 함께한 책은 《The solor system》이라는 원서예요. 보드북인데 단단하고 색채가 간결해서 어린 개월 수 아이놀이에 참고하기 좋아요.

4 행성들을 관찰하고 색을 칠해주세요.

5 예쁜 색으로 만든 태양계 테두리에 송곳으로 구멍을 뚫어주세요.

6 송곳으로 뚫어놓은 구멍에 낚싯줄을 연결해서 순서대로 메달아 모빌을 만들어주면 좋아요. 나선형으로 표현하면 세로, 고정봉에 하면 가로형으로 완성돼요.

목욕놀

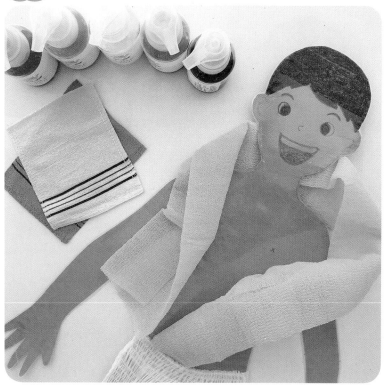

놀이 목표

다양한 재료 활용에 따른 오감 발달과 소근육 발달, 색의 표현력 발달, 감수성 발달, 조절력 발달, 집중력 향상, 역할놀이를 통한 사회성 발달

놀이 재료

크래프트지, 손코팅지, 보드마카, 거품 물감, 샤워타월, 수건, 기저귀, 가위 등

아이를 닮은 인형을 만들어 거품 물감과 타월을 이용해서 목욕놀이를 해요.

놀이 시작

2
코팅된 인형에 기저귀를 입혀주고, 보드마카를 이용해서 곳곳에 낙서를 해주세요. 그림을 그려도 좋고, 마구잡이로 낙서해도 상관없어요.

1
크래프트지에 아이를 눕혀 아이의 크기와 같은 인형을 만들어주어요. 함께 놀이의 과정으로 생각하고 만들어도 좋고, 엄마가 만들어주어도 좋아요. 다 그린 종이 인형은 손코팅지를 연결해가며 전체를 코팅해주세요.

3
많이 그릴수록 목욕놀이가 즐거워요. 놀이의 요소요소 자유롭게 즐기며 함께해요.

4 온몸에 낙서가 있는 종이 친구를 눕혀놓고, 목욕놀이를 준비해요.

tip
거품 물감을 사용해도 좋지만, 없다면 바디 제품을 물에 조금 넣고 핸드믹서로 돌리면 폼 형태로 만들어져요. 그렇게 활용해도 무방합니다.

5 신나게 거품 물감을 낙서 위로 뿌려주세요.

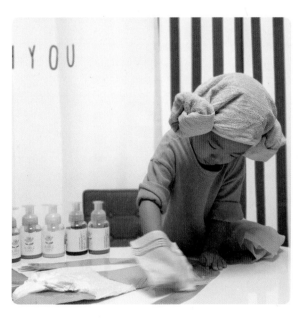

6 때밀이 타월이나 샤워 타월로 거품을 문지르며 낙서들을 지워요.

7 깨끗하게 목욕을 마친 종이 친구의 몸을 수건으로 잘 닦아 마무리해주세요. 뽀송뽀송 예쁘게 변신했죠.

습자지 꽃잎

놀이 목표

다양한 재료 활용에 따른 오감 발달과 소근육 발달,
색의 표현력 발달, 감수성 발달, 조절력 발달, 집중
력 향상, 미적 감각 향상

놀이 재료

캔버스, 습자지, 가위, 붓, 물통, 네임펜 또는 붓펜 등

숫자놀이를 더해, 꽃잎 모양을 찾아 붙여 물들이는 감성
놀이에요.

 놀이 시작

1 캔버스에 밑그림을 그리고 꽃잎에 살짝
숫자를 써주어요.

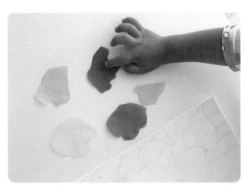

2 꽃잎 모양으로 자른 색색의 습자지에도 숫자를 써놓고, 숫
자에 맞춰 모양을 찾아주세요.

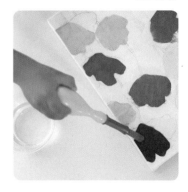

3 습자지 위로, 붓을 이용해 물을 칠해서
습자지를 적셔주세요.

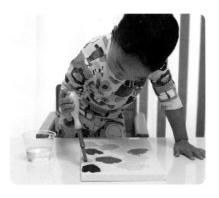

4 물에 흠뻑 젖은 습자지에서 색소가 흘러나와 캔
버스에 물을 들여요.

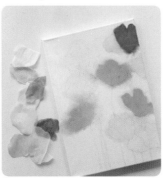

5 습자지가 마를 때까지 기다려주세요.
곱게 물든 캔버스를 만날 수 있어요.

6
네임펜이나 붓펜을 이용
해서 한 번 더 진하게 테
두리를 그려주면 완성되
어요.

권장 연령
3세 이상

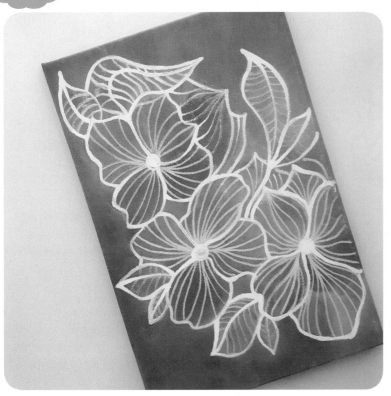

발포 물감 숨은 그림

놀이 목표

다양한 재료 활용에 따른 오감 발달과 소근육 발달, 색의 표현력 발달, 감수성 발달, 조절력 발달, 집중력 향상, 미적 감각 향상, 상상력 자극에 따른 창의력 발달

놀이 재료

캔버스 20×25cm, 흰색 크레파스 또는 양초, 발포 물감, 지퍼백, 망치, 분무기, 지퍼백 등

캔버스에 그려놓은 흰색 그림이 물감이 물들 때마다 나타나는 마법 같은 놀이에요.

놀이 시작

1 캔버스에 밑그림을 그리고, 흰색 크레파스로 한 번 더 그려주세요.

2 지퍼백에 발포 물감을 넣고 망치로 두드려서 부셔주세요.

3 캔버스에 부셔놓은 발포 물감을 올려주세요.

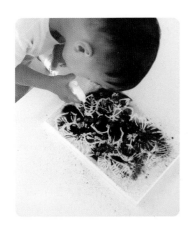

4 분무기를 이용해서 발포 물감에 물을 뿌려주세요. 물감이 녹을 때마다 캔버스에 숨어 있는 그림이 나타나요.

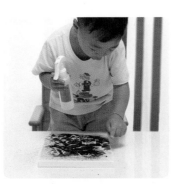

5 숨은 그림이 나올 때마다 아이는 마법처럼 신기해하면서 더 열심히 분무기를 뿌려요.

6 캔버스가 골고루 물들어 그림이 전체적으로 나타나면 잘 말려주세요. 마른 후에는 색이 더 옅어져서 그림이 잘 안 보일 수 있어요. 필요에 따라 한 번 더 흰색 크레파스로 그려주어도 좋아요.

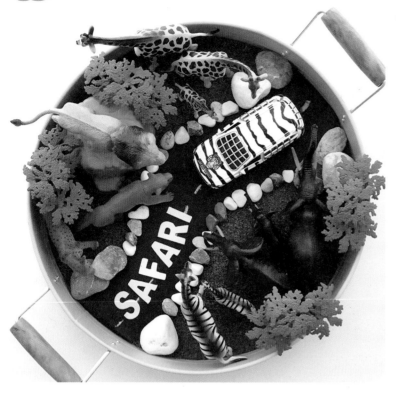

사파리 스몰월드

놀이 목표

다양한 재료 활용에 따른 오감 발달, 도구의 활용을
통한 대·소근육 발달, 조절력 향상, 집중력 발달, 역
할놀이를 통한 사회성 발달

놀이 재료

트레이(K-Mart 제품), 인조 잔디, 검은색 도화지, 분필
(이케아 제품), 돌멩이, 나무 모형, 동물 피규어(내셔널지
오그래픽 제품), 사파리 자동차 장난감, 색 자갈, 작은
트레이, 삽 등

아이가 좋아하는 놀이동산에서 사파리를 다녀온 후에
아이와 그날을 추억하며 함께 놀이해보았어요. 놀이를
통해서 마음을 전하고, 그 속에서 교감을 할 수 있어 더
특별해져요.

 놀이 시작

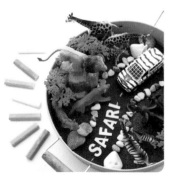

1 트레이 크기에 맞게 자른 인조 잔디를
넣고, 가운데를 기준 삼아 사파리 장난
감 자동차가 지나갈 만한 너비의 도로
를 검은색 도화지를 이용해 잘라서 넣
어주어요. 도로와 잔디의 경계에 돌멩이를
이용해서 구분 짓고 도로에는 장난감을,
잔디에는 동물 피규어를 넣어요. 동물
피규어 사이에는 나무 모형도 넣어 사
실감을 더해주세요. 이 놀이에는 특별히
분필을 이용해서 미술놀이도 함께할 수
있으니 준비해주세요.

2 색 자갈을 작은 그릇에 담고 먹이로 사용할 거예요.
굳이 색 자갈이 아니어도 좋아요. 촉감을 자극해줄 다
양한 재료를 활용하시면 되고, 먹이를 주기 위한 삽
또는 숟가락을 준비해주세요.

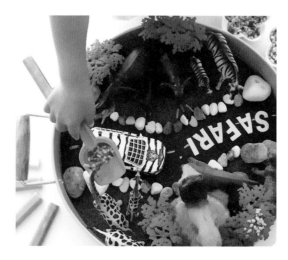

3 색 자갈 먹이를 동물 친구들에게 나눠주며 놀
이를 시작해요. 먹이도 되고, 비가 되기도 하고,
알록달록 보석이 되기도 하며 아이의 상상력으
로 변신하던 색 자갈이었어요.

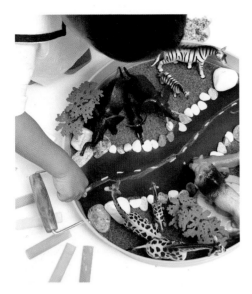

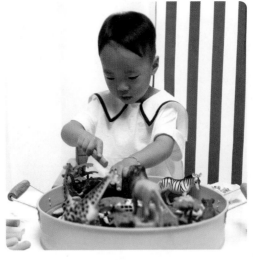

5 동물 친구들에게도 색을 칠해주며, 다양하게 미술놀이를 함께하는 모습이에요.

4 검은색 도화지는 분필을 이용해 그림을 그릴 수 있는 칠판이 되어주어요. 사이사이 그림도 그리며 놀이에 재미를 더해주어요.

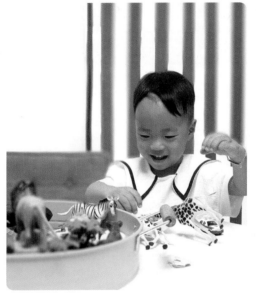

6 역할놀이는 스몰월드에서 빠질 수 없는 놀이의 하나죠. 동물도 되어보고, 사파리에서의 추억을 꺼내어 함께 놀면서 다양한 교감을 나눌 수 있어요.

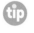 자유놀이는 돌 이후부터 가능하지만, 도구 활용은 2세 이상이 좋아요.

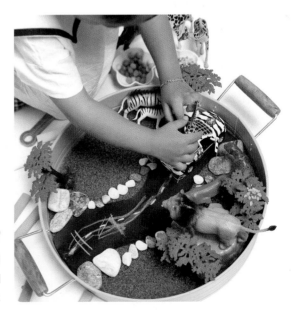

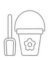

7 작은 세상이지만, 그 안의 놀이는 언제나 더 큰 세상을 만들어주기에 아이와 놀이로 채워가는 시간들은 또 다른 추억이 되어준답니다.

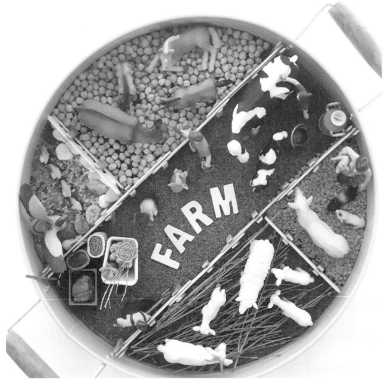

동물농장 스몰월드

놀이 목표

다양한 재료 활용에 따른 오감 발달, 도구의 활용을 통한 대·소근육 발달, 조절력 향상, 집중력 발달, 역할놀이를 통한 사회성 발달

놀이 재료

트레이(K-Mart 제품), 건초, 오렌지 렌틸콩, 병아리콩, 파란색 쌀, 인조 잔디, 동물 피규어(컬렉타 제품), 사육사 피규어, 농장 소품 피규어, 하드 스틱, 나무집게 등

칸칸의 우리에 있는 동물 친구들과 함께, 먹이를 주고 동물들을 케어하며 다양한 역할놀이를 즐기며 동물농장에서의 하루를 보냈어요.

1 하드 스틱에 나무집게를 꽂아서 울타리를 만들어요. 트레이 안에 인조 잔디를 크기에 맞게 잘라 넣어주고, 그 위에 만들어둔 울타리를 이용해 구획을 나누어요. 칸칸의 우리에 동물들의 특색에 맞게 다양한 재료들을 넣고, 동물농장 친구들을 함께해주세요. 작은 소품을 더하거나, 사육사 피규어가 함께하면 더 리얼한 동물농장이 완성된답니다.

2 동물 친구들에게 먹이를 먹여주며, 하나하나 탐색하는 시간을 보내요. 동물 친구들의 특징도 알아보고, 먹이를 나누어주며, 살아 있는 자연놀이를 함께해요. 자연 관찰 책이 있다면, 더욱더 도움이 되어줄 거예요.

3 동물 친구를 따라 하기도 하고, 사육사가 되어 동물들을 보살피는 역할놀이도 하며 다양한 활동을 할 수 있어 좋아요. 함께 하는 모든 재료는 좋은 오감놀이가 되어주어요.

tip

자유놀이는 돌 이후부터 가능하지만, 도구의 활용은 2세 이상이 좋아요.

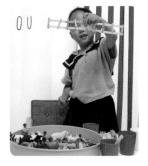

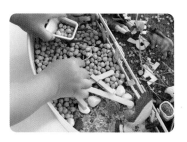

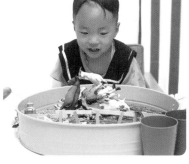

4 신기한 울타리를 발견했으니, 부셔도 보고, 다시 만들어 보기도 해야겠죠? 자유로운 아이의 놀이를 응원해주세요.

5 재료들도 만지고 나누며 섞으면서 즐겁게 놀아요.

6 아이의 놀이는 늘 방향이 유연해서, 주제를 벗어날 때도 많지만 그만큼 자유롭고 주도적인 놀이를 하고 있음의 지표에요.

권장 연령
2세 이상

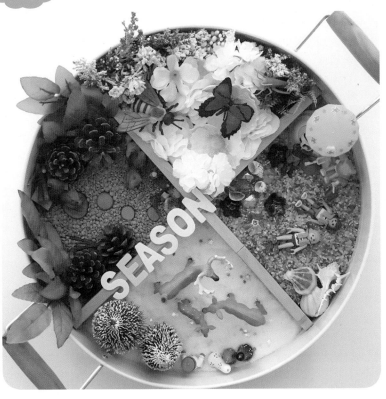

🐤 사계절 스몰월드

놀이목표

다양한 재료 활용에 따른 오감 발달, 도구의 활용을
통한 대·소근육 발달, 조절력 향상, 집중력 발달, 역
할놀이를 통한 사회성 발달

놀이 재료

트레이(K-Mart 제품), 원목기차 트랙(이케아 제품), 오렌
지 렌틸콩, 색 쌀, 코코넛 가루, 조화, 나뭇잎 모형,
나무 모형, 나뭇조각, 소라·조개껍데기, 비즈, 돌멩
이, 솔방울, 사슴 피규어, 수영하는 아이들 피규어(플
레이 모빌 제품), 다람쥐 피규어·곤충 피규어(샤파리 엘
티디 제품), 소근육 발달 도구(러닝리소스 제품), 컵 등

계절의 변화는 언제나 좋은 주제가 되어 계절마다 꼭 한
번은 나누게 되는 이야기에요. 작은 트레이를 분할하여
각각의 계절을 담아 이야기하고 추억을 만들어요.

 놀이 시작

1 트레이를 원목기차 트랙으로 4분할하
여 나눠준 후, 각각의 계절에 맞게 재료
를 넣어요.

봄: 조화를 가득 채우고 곤충 피규어를
　　넣어요.
여름: 푸른색 쌀을 넣어 조개·소라 모형
　　　과 비즈, 수영하는 피규어들도 함
　　　께 넣어요.
가을: 오렌지 렌틸콩을 넣고 나뭇조각,
　　　솔방울, 낙엽으로 채우고 다람쥐
　　　피규어를 넣어요.
겨울: 코코넛 가루를 넣고 겨울나무 모형
　　　을 넣고, 사슴 피규어와 겨울 피규
　　　어를 더해요.

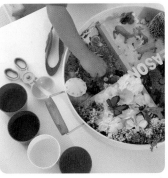

2 재료가 다양한 만큼, 아이와 계절에 대한
이야기를 나누고 충분한 탐색 시간을 가
져요.

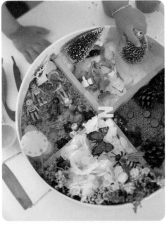

3 계절의 특징도 알아보
고, 작은 세상의 계절들
에 대해서도 관찰하고
이야기를 나누어요.

5 사계절이 있는 우리나
라에서 아이가 자라는
만큼 다양한 이야기가
숨 쉬는 작은 세상이 되
어준답니다.

4 각각의 계절로 여행을 떠나고, 계절마다 다른 역할놀이도 하며 풍부하고 즐거운 계절의
감각들을 배워봐요. 그 안에서 아이가 만들어가거나 말해주는 추억 이야기들은 또 다른
추억을 만들어주는 좋은 놀이 시간이 되어줄 거예요.

네 살의
가을 놀이

가을 스몰월드

놀이 목표

다양한 재료 활용에 따른 오감 발달, 도구의 활용을 통한 대·소근육 발달, 조절력 향상, 집중력 발달, 역할놀이를 통한 사회성 발달, 자연물을 통한 계절감 발달

놀이 재료

트레이(K-Mart 제품), 유리 수반, 단풍잎 조화, 나뭇가지, 새 또는 수달 피규어, 열매 모형, 집게, 스포이드, 컵, 소근육 발달 도구(러닝리소스 제품) 등

가을이 되면 울긋불긋 단풍잎들, 바스락거리는 낙엽들, 낙엽들이 물길 따라 떠다니는 여행, 곳곳에 숨은 열매들까지 자연이 친구가 되어 다니는 모든 순간이 놀이에요. 그런 가을을 담아 작은 세상을 만들어 함께했던 시간이에요.

 놀이 시작

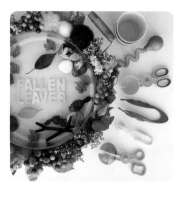

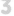

1
트레이에 유리 수반을 넣어주세요. 이때 유리 수반의 직경이 조금 작아야 틈이 생겨서 조화들을 채울 수 있으니 가지고 계신 트레이와 유리 수반의 직경을 확인해주세요. 유리 수반에 물을 넣고, 나뭇잎 몇 개와 나뭇가지를 넣어주시고, 강에 사는 동물 피규어를 넣어주어요. 테두리에도 나뭇잎과 열매 조화를 넣어주시고, 동물 피규어를 넣어주세요. 집게나 스포이드, 컵 등을 함께 두시면 아이가 자연스럽게 활용할 거예요.

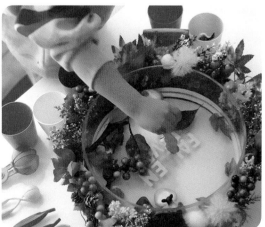

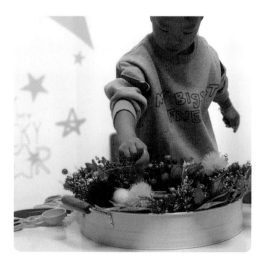

3
손으로 직접 만지며 놀이도 하고, 스포이드로 물을 나르고, 집게로 잡기도 하고, 가을의 아름다운 순간들을 담아보며 놀이하기 너무 좋아요.

2 천천히 재료들을 탐색하고, 도구를 이용해 아이가 자유롭게 놀이하도록 해주세요.

권장 연령
2세 이상

단풍잎으로 이름 쓰기

놀이목표

자연물을 통한 계절감 발달, 시각적 협응 및 대·소 근육 발달, 감수성 발달, 자연물의 색 변화에 따른 색 인지 발달, 자존감 발달, 창의력 발달

놀이재료

단풍잎, 꽃, 단풍잎 모양펀치, 도화지, 양면테이프 등

아이와 함께하는 가을 산책에 단풍잎들은 좋은 친구가 되어줘요. 아이가 하나둘 모아온 단풍잎과 꽃을 담아 아이의 이름을 써보며 가을의 아름다움으로 물들여요.

놀이 시작

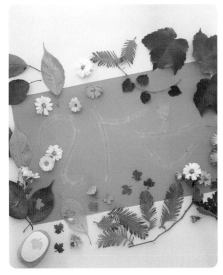

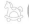

1 도화지에 아이의 이름을 쓰고 양면테이프를 붙여주세요. 아이와 함께 단풍잎과 가을의 꽃들을 주워와 이름을 꾸며줄 준비를 해주세요.

2 커다란 나뭇잎은 나뭇잎 모양펀치를 이용해서 잘라주어도 작은 단풍잎으로 만들어 활용할 수 있어 좋아요. 색색의 작은 단풍잎도 만들어 붙여주세요.

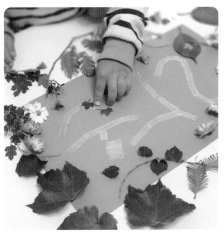

3 크고작은 단풍잎들로 이름을 따라 쓰다 보면, 가을로 곱게 물든 이름을 만날 수 있어요.

4 가을을 담은 예쁜 이름표 완성! 아이 이름이라 더 특별하고 추억이 되는 놀이에요.

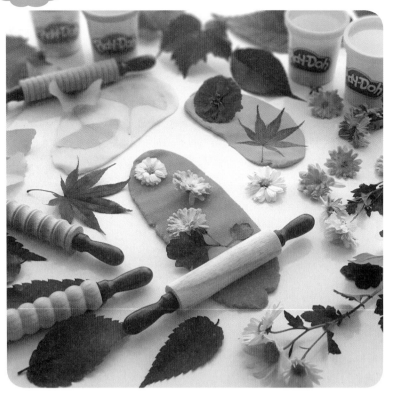

꽃 누르미 플레이 도우

놀이 목표

자연물을 통한 계절감 발달, 시각적 협응 및 대·소
근육 발달, 감수성 발달, 자연물의 색 변화에 따른
색 인지 발달

놀이 재료

플레이 도우, 자연물, 패턴 밀대 등

자연물을 점토에 누르미하는 놀이는 봄, 가을에 함께하
기 참 좋아요. 색이 없는 점토에 색을 채워도 좋지만, 가
을을 닮은 플레이 도우 점토에 자연물을 누르미해서 그
결을 느껴보기도 하고, 그대로 말려 자연물 화석을 만들
기도 해요. 조물조물하는 모든 시간이 행복한 놀이에요.

놀이 시작

tip

점토놀이는 어린 개월 수
아이들도 자유롭게 하기
좋은 놀이에요. 자연물을
이용해 놀이하는 시간을
즐겨보세요. 완성물을 만
드는 과정이 더 즐거운 놀
이랍니다.

1 플레이 도우를 밀대를 이용하거나 손을 이용해서 펴주
세요.

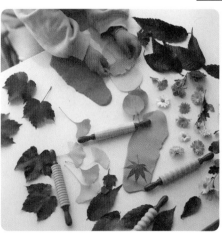

2 낙엽들을 꾹꾹 눌러서, 도장처럼 찍어서 자연물이 남
기는 자국을 만나는 시간도 좋아요.

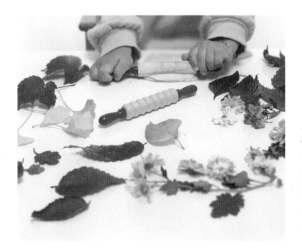

3 여러 가지 색의 플레이 도우에 낙엽과 꽃들
을 손으로도 눌러보고, 밀대로 밀어보며 자
연스럽게 점토에 누르는 시간을 함께해보
세요. 자연물을 담은 채로 말려서 플레이도
우 자연물 액자나 모빌로 활용해도 좋아요.

권장 연령
3세 이상

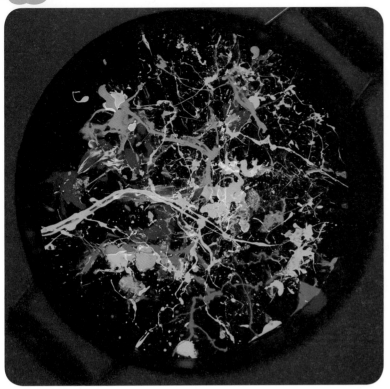

물감 물풍선 터뜨리기

놀이목표

시각 자극과 함께 다양한 재료 활용에 따른 오감 발달과 소근육 발달, 창의력 발달, 색의 표현력 발달, 감수성 발달, 조절력 발달, 집중력 향상, 미적 감각 향상

놀이재료

트레이(K-Mart 제품), 도화지, 물풍선, 야광물감, 이쑤시개, 테이프 등

블랙라이트에 반응하는 야광물감을 활용해 아이와 함께했던 까만 밤. 풍선을 터뜨리는 순간 만나는 스릴과 풍선이 터지면서 그려주는 우연한 그림들이 매우 멋진 광경을 만들어요. 아이와 함께 반짝이는 밤의 놀이, 함께 즐겨보세요.

 놀이 시작

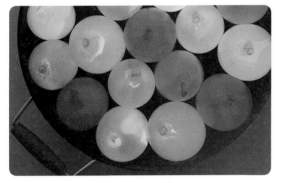 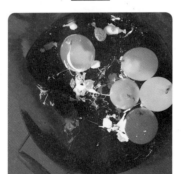

1 야광물감을 넣은 물풍선을 불어주세요. 트레이 크기에 맞춰 검은 도화지를 잘라 넣고, 그 위에 물풍선을 테이프로 고정해주세요.

2 블랙라이트로 트레이를 비춰주고, 이쑤시개 같은 뾰족한 도구를 이용해서 물풍선을 떠뜨려 주세요. 터지는 순간 안쪽의 물감이 나와 멋진 무늬를 만들어주어요.

3 물감이 튀는 반경이 생각보다 넓어요. 주위 물건이 물감이 묻어도 되는지 확인 후 진행해 주시거나 욕실에서 하셔도 좋아요. 아이의 눈에 들어가지 않게 주의해주세요.

 tip

깔대기를 이용하거나, 뾰족 캡이 있는 야광물감을 이용하시면 수월하게 풍선에 물감을 넣을 수 있어요. 물감 넣은 물풍선을 그냥 불기 어려울 수 있어요. 손 펌프를 활용하면 유용하니 참고해 주세요.

4 풍선이 터지며 그려준 그림은 단 하나뿐인 특별한 작품이 되어주어요.

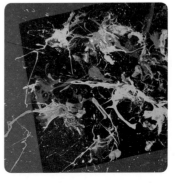

5 트레이가 없어도 좋아요. 도화지 가득 물감을 터뜨려도 즐거워요. 물감이 잔뜩 묻었지만, 아이의 사랑스런 웃음소리가 가득했던 놀이랍니다.

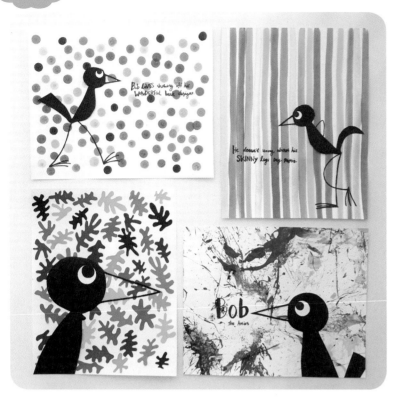

독후 활동 빌리

놀이 목표

다양한 활동을 통해 대·소근육 발달, 색 인지, 색 분별력 향상, 조절력 발달, 집중력 향상, 미적 감각 발달, 책을 통한 감정적 교류, 감수성 발달, 창의력 발달

놀이 재료

도화지, 색지, 도트마카(아이러브풀문 제품), 물감, 풍선, 유성펜 등

유명한 그림책, 한국에는 《나보다 멋진 새 있어?》라는 제목으로 번역된 책이에요. 주인공 빌리가 스스로의 자존감을 찾아가는 이야기입니다. 아이에게 좋은 메시지를 전달하고 그림책 속의 다양한 명화들과 미술 기법들이 나와서 독후 활동으로 연계하기도 좋아요.

놀이 시작

1 책 속의 장면들을 함께하는 자유로운 미술놀이는 아이가 직접 할 수 있도록 도와주시고, 마티스의 느낌을 살릴 색지 부분은 미리 잘라서 준비해주었어요.

2 잘라놓은 색지를 마티스의 작품처럼 아이가 원하는 대로 자유롭게 붙여주세요.

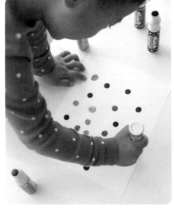

3 도트마카를 이용해서 도트를 콕콕 찍어주거나 선을 그려주세요. 아이의 자유로운 느낌을 더하면 더 멋진 작품이 되어주어요.

4 아이가 전의 물감 터뜨리기를 너무 좋아해서, 한 번 더 도전해서 배경을 만들어주었어요. 물풍선에 물감을 넣어서 뾰족한 도구로 터뜨리면 생기는 멋진 우연 기법이에요.

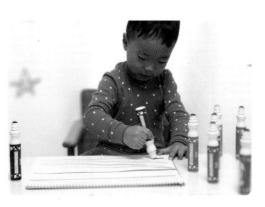

5 각각의 완성된 배경에 빌리를 그리거나 도안을 잘라 붙여주면 멋쟁이 빌리의 모습이 담긴 작품들이 탄생해요.

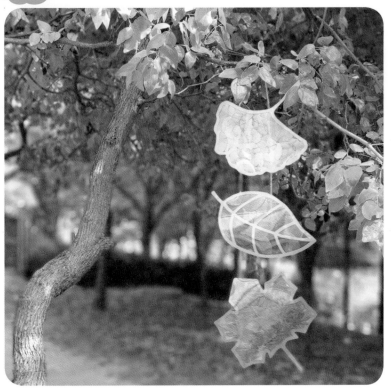

나뭇잎 선캐처 모빌

놀이목표

자연물을 통한 계절감 발달, 시각적 협응 및 대·소
근육 발달, 감수성 발달, 자연물의 색 변화에 따른
색 인지 발달

놀이 재료

나뭇잎, 나뭇잎 모양 그림, 손코팅지 또는 투명 시
트, 마 끈, 가위, 테이프 등

알록달록 단풍잎이 하나둘 늘어날 즈음 아이와의 가을
산책. 보물 같은 예쁜 단풍잎을 주워서 우리가 만든 단
풍잎 모양에 살포시 붙여 만든 나뭇잎 선캐처 모빌. 바
람에 살랑살랑 흔들릴 때마다 햇빛에 반짝이는 모습이
바라만 봐도 기분 좋아지는 우리의 특별한 추억이 담긴
놀이입니다.

 놀이 시작

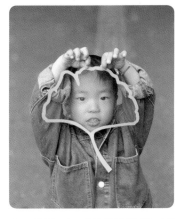

1 단풍이 드는 나뭇잎들에 단풍잎, 은행
잎 등의 모습을 그려주세요. 테두리
1~1.5cm 간격으로 잘라서 투명시트
지 또는 손코팅지에 붙여주세요. 테두리
를 한 번 더 잘라주세요. 나뭇잎 모양의
안쪽에 접착 부분이 남을 거예요.

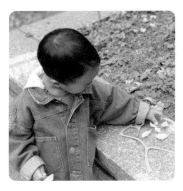

2 각각의 모양에 어울리는 나뭇잎들을 찾
아서 접착 부분에 붙여만 주어요.

3 나뭇잎은 나뭇잎대로 모양을 찾는 재미도 좋고, 자연이 가진 색은
그대로 충분히 아름다워 붙여만 주어도 매우 예쁜 나뭇잎으로 완성
되어요.

4 각각의 색도 모양도 다른 모습으로 찾으려 3가지로 만들었는데, 나뭇잎 모양으
로 간단하게 준비하셔도 색색의 단풍이 함께하면 더 예쁠 거예요.

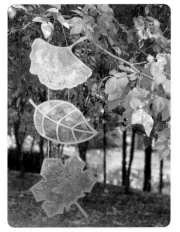

5 나뭇잎을 모두 찾아 붙
여준 선캐처는 그대로
사용해도 좋고, 반대편
에도 투명 시트지 또는
손코팅지를 붙여서 마
무리해주시거나 코팅
해주셔도 좋아요. 완성
된 나뭇잎은 마 끈을 이
용해 하나하나 여유를
두고 연결하면 더 멋진
모빌이 완성돼요.

213

가을 스몰월드 2

놀이 목표

다양한 재료 활용에 따른 오감 발달, 도구의 활용을 통한 대·소근육 발달, 조절력 향상, 집중력 발달, 역할놀이를 통한 사회성 발달

놀이 재료

나뭇잎 모형, 나뭇가지, 통나무 모형, 열매 모형, 숲 속 동물 피규어, 가을꽃 모형, 트레이(K-Mart 제품), 인조 잔디 등

다양한 가을 친구들을 가득 담아, 아이와 함께 떠나는 가을 여행. 아이가 가을이 되면 늘 찾는 나뭇잎, 열매 그리고 다람쥐 친구들을 함께 넣어 가을을 맞이해요.

놀이 시작

1 트레이에 인조 잔디를 베이스로 깔아주고 통나무와 나무를 기준으로 뒤쪽에 배치해주세요. 무거운 느낌을 가진 재료를 뒤쪽에 두어야 안정감이 생기고, 나뭇가지가 있어야 다른 조화들을 넣어줄 때 잡아주는 역할을 해주어 좋아요.
양쪽을 기준으로 중심의 통나무와 양쪽으로 살짝 비대칭으로 놓은 통나무를 두고, 꽃과 단풍잎을 조화롭게 사이사이 넣어주세요. 바닥에도 나뭇잎을 넣어주고, 열매도 사이사이 넣어 주세요. 마지막으로 숲속 동물 피규어를 넣어주면 완성이에요.

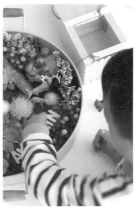

2 아이가 재료를 충분히 느낄 수 있도록 시간을 주세요.

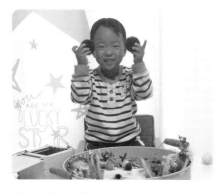

3 라온이는 열매를 유난히 좋아해서 숲속에 가는 날이면 늘 찾아서 가져오는 편이에요. 그런 자연물들을 함께 넣어주면 아이는 그날의 추억을 살려 더 즐겁게 놀이를 이어가요. 채집통에 추억을 벗 삼아 아이는 열심히 열매를 모아요.

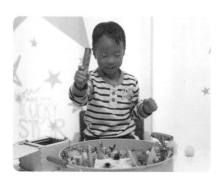

4 모아둔 열매들을 숲속 친구들에게 선물해요.

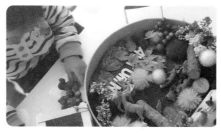

5 나무들을 모아서 라온이는 상을 차리기도 했어요. 나뭇잎 접시에 열매를 모아두고 엄마도 초대하고 동물 친구들도 초대해요.

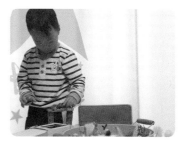

6 스몰월드 준비는 엄마의 도움이 필요할 수 있지만, 놀이는 아이의 꽃이에요. 즐겁고 자유롭게 놀이할 수 있도록 도와주세요.

권장 연령
12개월 이상

🦆 핼러윈 스몰월드

놀이 목표

다양한 재료 활용에 따른 오감 발달, 도구의 활용을 통한 대·소근육 발달, 조절력 향상, 집중력 발달, 역할놀이를 통한 사회성 발달

놀이 재료

트레이((K-Mart 제품), 오렌지 렌틸콩, 작두콩, 유성펜, 거미줄 트레이, 거미, 잭오랜턴, 촛불 전구, 와이어 전구, 호박 모형, 거미 모형, 초콜릿, 컵, 숟가락, 깔대기 등

네 살은 아이의 첫 기관 생활이 함께했던 해였어요. 그 전에는 크게 와 닿지 않았던 특별한 문화도 아이가 함께 하니 더 특별하게 느껴져서 아이에게 좋은 추억을 만들어주고 싶더라고요. 그런 날들에 아이가 아주 좋아했던 핼러윈은 가을에 빼놓을 수 없는 이벤트 같아요.

 놀이 시작

1 트레이에 오렌지 렌틸콩을 베이스로 넣어주세요. 그 위로 거미줄 트레이를 한 번 더 올려주고, 거미줄의 안과 밖에 잭오랜턴 조명을 넣어주세요. 거미줄 트레이 안에는 초콜릿도 담아 주고, 거미줄 밖에는 작두콩에 유령 그림을 그려 유령을 만든 작두콩 유령도 함께해요.

2 보자마자 라온이의 마음을 사로잡은 건 역시나 초콜릿이었어요. 하나씩 입에 넣고 놀이하니 즐거움도 두 배였던 스몰월드였어요.

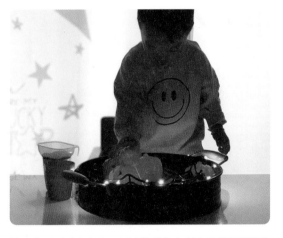

3 어둠 속이지만 아이는 조명과 함께하는 놀이가 더 재미있다고 좋아하더라고요. 반짝이는 조명 속에서 더 집중해서 탐색하는 아이가 사랑스러워요.

4 렌틸콩을 모으기도 하고, 거미들에게 오렌지 비가 되기도 해요. 여러 가지 재료를 탐색하며 다양하게 놀이할수록 아이의 창의력이 자랄 거예요.

5 작두콩 유령들도 재미를 더해요. 표정도 따라 해보고 유령에 대해 얘기도 해보며 숫자세기도 함께해요. 역할놀이도 빠질 수 없는 스몰월드 놀이에요. 다양하게 즐겨주세요.

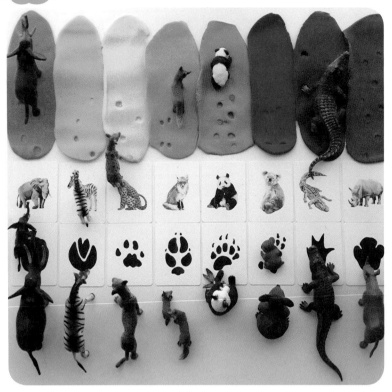

동물 발자국 찍기

놀이 목표

점토의 활용에 따른 오감 발달과 소근육 발달, 동물에 대한 이해, 호기심 자극, 조절력 발달, 집중력 향상, 미적 감각 향상

놀이 재료

동물 발자국 카드, 동물 피규어, 플레이 도우, 밀대 등

바닷가에서 갈매기 발자국을 보거나 책에서 만나는 동물들 발자국을 보며, 부쩍 발자국에 관심이 생긴 라온이에게 좋아하는 플레이 도우에 피규어로 발자국을 찍어보며 비교해보며, 아이의 궁금증을 풀어주는 놀이로 이어갔어요.

 놀이 시작

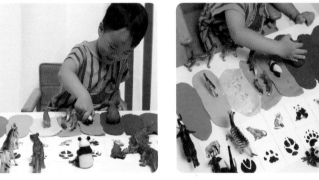

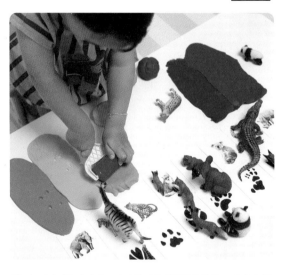

1 색색의 플레이 도우를 밀대로 펴주고, 비교해볼 수 있는 카드와 동물 피규어를 준비해요. 플레이 도우 위에 동물 피규어로 꾹꾹 눌러 발자국을 만들어서 비교해보아요.

2 동물들의 종류가 많으면 좋지만, 그렇지 않더라도 동물 발자국을 남겨보고 발자국을 비교해보는 시간만으로도 충분히 즐거워해요.

3 놀이가 마무리 되어도, 다시 한 번 도우를 직접 뭉치고, 펴서 발자국을 찍어가며 반복해서 놀이할 수 있어요.

4 단순하지만 책과 함께하거나 경험으로 이어지면 더 풍성한 놀이가 되고, 방법을 인지하고 나면 아이 스스로 충분히 할 수 있는 놀이라서 아이에게 자유놀이와 함께 맡겨보세요.

권장 연령
2세 이상

키친타월 물들이기

놀이목표

다양한 재료 활용에 따른 오감 발달과 소근육 발달, 색의 표현력 발달, 감수성 발달, 조절력 발달, 집중력 향상, 미적 감각 향상

놀이재료

키친타월, 목공 풀, 스포이드, 물감, 물, 물통, 트레이 (K-Mart 제품) 등

물들이기 놀이는 아이의 소근육 발달과 함께 색색의 색깔을 섞어가며 색 인지와 색 혼합을 더할 수 있는 놀이라서 어린 개월 수부터 손쉽게 할 수 있는 놀이 중 하나에요. 그 중에서 엄마의 수고가 조금 더해지면, 예쁜 작품들을 만들 수 있는데요. 키친타월을 돌돌 말아 만드는 꽃이 그중 하나랍니다. 아이와 함께 예쁜 꽃으로 물들여보세요.

 놀이 시작

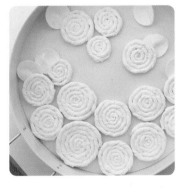

1 키친타월을 대각선으로 두고 돌돌 말아서 길게 만들어주고, 목공 풀이나 글루건으로 중간중간 고정하며 원형으로 감아서 준비해주세요. 크기를 다르게 해주면 조금 더 예쁜 작품이 완성돼요.

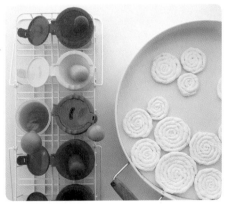

2 색색의 물감을 물에 풀어주고, 스포이드를 준비해주세요. 물을 많이 사용하기 때문에 트레이에 두고 키친타월을 물들여주면 좋아요.

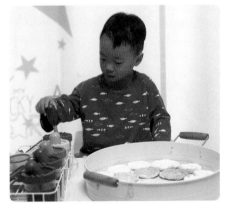

3 스포이드를 이용해서 색색의 물감으로 키친타월을 물들여주세요.

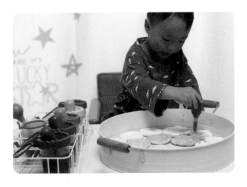

4 키친타월 꽃을 모두 물들이고 나면, 둥근 화장솜을 초록색 계열로 물들여서 나뭇잎도 만들어 주세요.

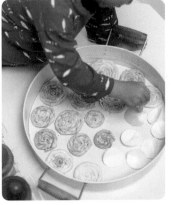

5 예쁜 색으로 곱게 물든 키친타월과 나뭇잎을 잘 말려주세요. 완성 후 캔버스나 도화지에 고정해서 멋진 작품으로 활용할 수 있어요.

 # 가을꽃 수틀 액자

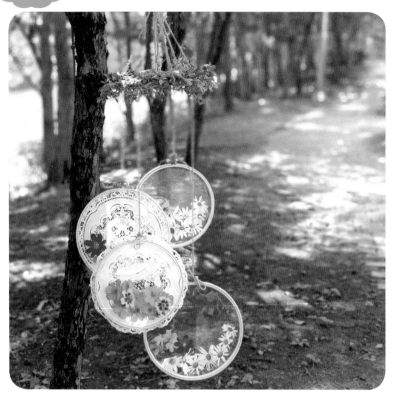

놀이 목표

자연물을 통한 계절감 발달, 시각적 협응 및 대·소
근육 발달, 감수성 발달, 자연물의 색 변화에 따른
색 인지 발달

놀이 재료

수틀, 투명 시트지 또는 손코팅지, 레이스, 가을 꽃,
마 끈, 조화 등

가을엔 곱게 물든 단풍잎도 곱지만, 하늘하늘 꽃들도 함
께 피어 아이들과 자연놀이가 풍성해지는 계절이에요.
그 고운 꽃을 담아 아이와 수틀을 이용해 액자를 만들고
빛을 담아보았어요.

 놀이 시작

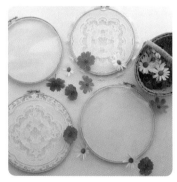

1 자수를 위한 틀이어서 두 개의 프레임이
만나 사이에 천을 넣을 수 있는 구조로 되
어 있어요. 나사를 풀어 원형에 맞게 레이
스를 잘라 넣거나, 투명 시트지 또는 손코
팅지를 넣어주면 간단하게 꽃을 붙여 액
자를 만들 수 있답니다.

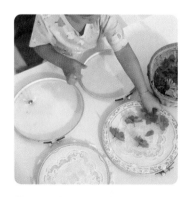

2 두 개의 수틀에는 접착시트를, 두 개의
수틀에는 레이스를 베이스로 구성했어
요. 하나둘 모아온 자연의 꽃들을 접착이
가능한 투명한 시트에는 그냥 올려두면
붙고, 레이스를 넣어둔 수틀에는 레이스
사이의 작은 구멍에 꽃을 넣어서 꽂을 수
있답니다.

3 레이스에 꽂은 꽃들은 움직이면 빠질 수 있어서 뒤쪽에서 한 번 더
테이핑으로 고정하셔도 좋아요. 투명 시트에 붙인 꽃은 접착력이
있어 붙이기는 쉬우나, 떼어내면 자국이 남으니 참고하세요.

 tip 원단은 곡선에 넣기가 수월하지
만, 종이류는 쉬이 넣어지지 않아
요. 여유분을 두고 자르고, 남은 여
유분에 가위집을 내서 곡선에 잘
넣어주셔야 해요.

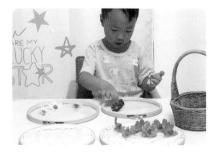

4 두 개의 느낌으로 만들어 본 가을꽃 액자에요.
이대로 벽에 고정하시거나 거치대를 이용해 액
자처럼 사용하셔도 좋고, 마 끈을 이용해서 모
빌처럼 달아두셔도 예뻐요.

권장 연령
2세 이상

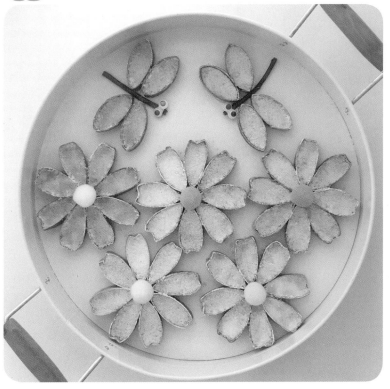

코스모스 소금놀이

놀이 목표

다양한 재료 활용에 따른 오감 발달과 소근육 발달, 색의 표현력 발달, 감수성 발달, 조절력 발달, 집중력 향상, 미적 감각 향상

놀이 재료

휴지심, 목공 풀, OHP 필름, 천일염, 스포이드, 물감, 물, 물통, 폼폼이, 나뭇가지, 트레이(K-Mart 제품) 등

소금은 집에 늘 있는 재료이기도 하고, 아이가 만져도 부담이 적은 재료여서 자주 사용하는데 특히나 스포이드로 물들이는 놀이를 좋아하는 아이에겐 프레임의 분위기만 바꿔주어도 다양한 주제로 물들이기를 할 수 있어서 쉽고 간단하고 예쁜 놀이랍니다.

놀이 시작

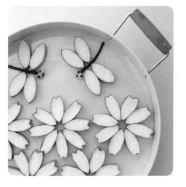

1 트레이에 맞게 OHP 필름이나 박스를 깔고, 그 위로 휴지심을 잘라 모양을 만든 코스모스와 잠자리를 목공 풀이나 글루건으로 고정해주세요. 고정한 휴지심 안에 소금을 채워주세요.

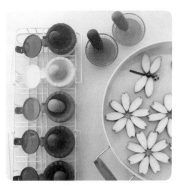

2 색색의 물감을 스포이드와 함께 준비해주세요. 컬러가 눈에 보이는 통이나, 통일된 스포이드는 시각 자극도 되고 아이들이 놀이하기 수월해서 좋아요.

3 소금 위로 물감을 넣어서 하나둘 예쁘게 물들여주세요. 물을 너무 많이 넣어 소금이 빠르게 녹는다면, 중간중간 추가해서 넣어주셔도 좋아요.

4 예쁘게 물든 코스모스와 잠자리를 잘 말려주시고, 코스모스 가운데에 폼폼이를 올려주면 더 예쁜 작품이 된답니다.

tip 소금놀이는 소금에 물이 많을수록 쉽게 녹아버려서 될 수 있으면 아래에 받침이 있는 게 좋아요. 박스나 OHP 필름이 베이스가 되면 좋은데, 깔끔한 느낌을 선호하시면 OHP 필름이 더 좋습니다. 받침이 없으면 물이 흘러 섞여버려서 고운 색의 소금 작품을 만들기 어려워요. 소금을 넣어주실 때는 최대한 꾹꾹 눌러서 담아주셔야 쉽게 녹지 않고 예쁘게 물들어요.

219

몬스터 스몰월드

놀이목표

다양한 재료 활용에 따른 오감 발달, 도구의 활용을 통한 대·소근육 발달, 조절력 향상, 집중력 발달, 수 인지, 수 개념 발달, 역할놀이를 통한 사회성 발달

놀이재료

에그 캡슐, 야광봉, 눈알 스티커, 검은콩, 모루, 테이프 등

아이와 에그 캡슐을 이용해서 몬스터도 만들며 수 세기도 하고, 다 만든 몬스터로 역할놀이도 하는 귀여운 스몰월드를 함께 만들었어요.

놀이 시작

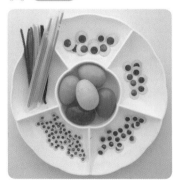

1 색색의 에그 캡슐과 크기가 다른 눈알 스티커, 그리고 모루와 색색의 야광봉을 준비해주세요.

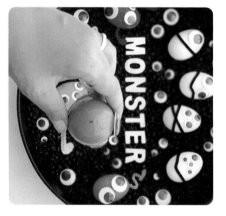

2 에그 캡슐 뒤에는 사실 숫자가 적혀 있는데, 아이와 수 세기 놀이에 응용할 예정이에요.

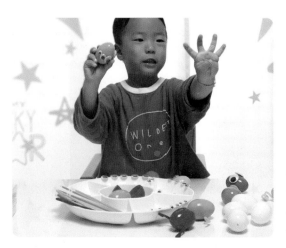

3 아이는 에그 캡슐의 아래 부분에 써 있는 숫자만큼 눈알을 붙여서 몬스터를 만들어줄 거예요. 숫자도 읽어보고 세어보며 몬스터를 만드는 재미를 더해요.

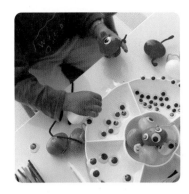

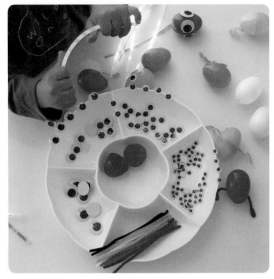

4 눈알 스티커를 붙이기 어려워한다면 미리 떼어서 근처에 붙이기 쉽게 도움을 주세요.

5 순서는 크게 중요하지 않지만, 몬스터를 만드는 과정에서 에그 캡슐 안에 야광봉을 넣어주세요. 힘이 약한 친구들은 도움이 필요해요.

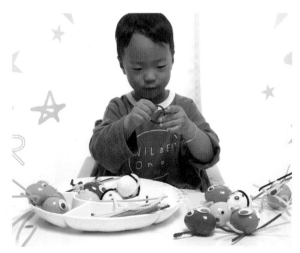

6 에그 캡슐에 야광봉도 넣고, 눈알도 붙였다면 마지막으로 모루를 이용해 팔, 다리, 혹은 안테나 등 몬스터답게 다양하고 자유롭게 꾸며주세요. 모양을 잡고 테이프로 붙여주세요.

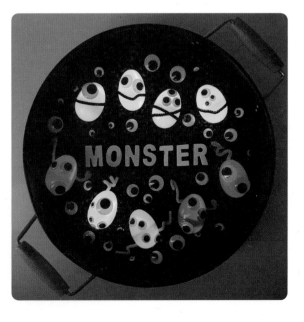

7 아이가 몬스터를 모두 만들었다면, 트레이에 검은콩을 깔고 몬스터를 넣고, 눈알 스티커도 더해서 더 으스스한 분위기를 만들고 불을 꺼주세요. 반짝반짝 귀여운 몬스터들의 작은 세상이 아이를 반겨줄 거랍니다.

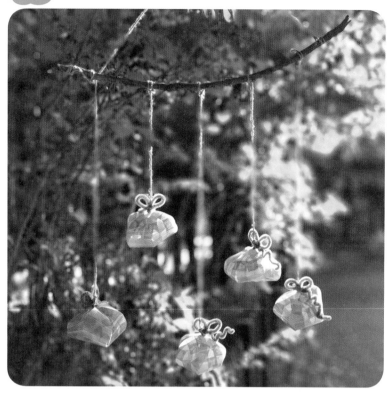

입체 선캐처 모빌

놀이 목표

다양한 재료 활용에 따른 오감 발달과 소근육 발달, 색의 표현력 발달, 감수성 발달, 조절력 발달, 집중력 향상, 창의력 발달, 미적 감각 향상

놀이 재료

한지, 손코팅지, 모루, 펀치, 마 끈, 나뭇가지, 유성펜, 촛불 전구 등

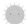

빛을 담아 만드는 선캐처는 아이가 언제나 좋아해서 자주 만드는 작품들 중 하나에요. 그런 선캐처를 입체로 만들면 어떤 느낌일까 고민하다가 호박 만들기를 응용해서 아이와 함께 빛을 담을 수 있는 입체 선캐처를 만들었어요.

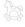 놀이 시작

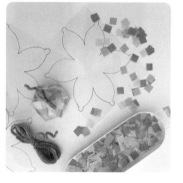

1 손코팅지에 유성펜으로 도안을 따라 그림을 그려주세요. 한지는 작게 잘라서 준비해주세요. 이때 투명함을 원한다면 셀로판지가 투명하고 빛 투과율이 좋고, 고운 느낌을 원한다면 한지가 투명함은 덜하지만 더 예뻐요.

2 코팅지의 비닐을 벗겨내고 도안을 따라 안쪽에 자유롭게 한지를 붙여주세요. 테두리를 잘라낼 거라 튀어나와도 상관없으니 편히 붙여주세요.

tip 손코팅지에 도안을 그리실 때는 비닐이 아닌, 코팅지 부분에 그려주셔야 해요.

3 아이가 어려워한다면 테두리 부분은 엄마가, 안쪽 부분은 아이가 함께 하셔도 좋아요.

4 도안을 모두 채웠다면, 테두리를 잘라주시고 도안의 끝부분에 펀치로 구멍을 뚫어주세요. 그리고 구멍 사이로 초록색 모루를 하나씩 통과해서 당기면 복주머니처럼 입구를 오무려 완성할 수 있어요. 끝부분에서 만난 모루는 꼬아서 돌돌 감아 넝쿨처럼 만들어주세요.

5 리본 모양을 이용해서 잎사귀처럼 표현해주셔도 예쁘게 완성돼요.

6 호박 선캐처를 마 끈에 묶어 나뭇가지 등에 매달아 모빌로 만드셔도 좋아요. 바람에 흩날릴 때마다 햇빛에 반짝이며 사랑스러운 선캐처 모빌이 완성되어요.

7 하나씩 떼어내서 들고 다녀도 좋아요. 라온이의 예쁜 말: 예쁜 호박주머니에 햇님을 쏙 넣어둘 거야. 아빠가 함께하는 시간에는 햇님이 없고 달님이 있으니까 우리 반짝반짝 만들어주자. 그 안에는 단풍잎을 넣어서 가을을 선물해주자.

8 아이의 예쁜 말에 밤이 되면 조명으로도 변신하는 선캐처 모빌이에요. 언제나 아이의 생각이 더해지면 더 반짝반짝 빛이 나요.

223

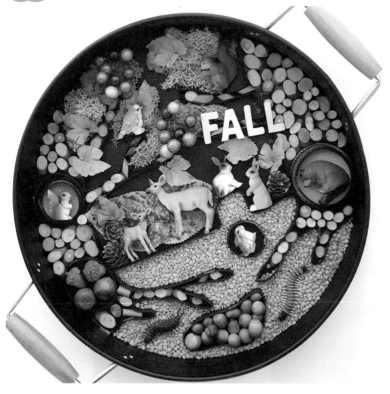

겨울잠 스몰월드

놀이 목표

다양한 재료 활용에 따른 오감 발달, 도구의 활용을 통한 대·소근육 발달, 조절력 향상, 집중력 발달, 역할놀이를 통한 사회성 발달, 놀이를 통한 학습

놀이 재료

트레이(K-Mart 제품), 나뭇조각, 도토리, 오렌지 렌틸콩, 골판지, 숲속 동물 피규어, 단풍잎 모형, 열매 모형, 스칸디아모스, 테이프 등

가을이면 도토리를 주우며 아이와 산책을 자주해요. 아이는 도토리를 모으는 다람쥐가 기억력이 좋지 않아, 울창한 숲이 생기는 거라는 이야기에 너무 흥미로워하고 재미있어했어요. 도토리를 못 찾을까봐 걱정도 하며, 한쪽에 도토리를 잘 놔두고 조금은 들고와 놀이를 하고픈 아이의 사랑스러움에 반해서 준비했던 놀이에요. 겨울잠 주제는 교육용으로도 아주 좋아요.

 놀이 시작

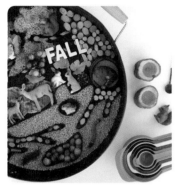

1

트레이 2/5 정도 위치에 골판지를 이용해서 땅의 경계를 만들어 주어요. 가로선을 기준으로 트레이 양쪽에는 나무를 한 그루 넣어주세요. 역시 나무 모양도 골판지를 이용해서 만들어주어요. 모양을 잡고 테이프를 이용해 고정하면 돼요. 땅과 나무가 만들어지면 땅의 아래로 땅굴을 골판지로 모양을 잡아 표현해주세요. 양쪽은 나무의 뿌리가 뻗어나오고 중간 부분에는 저장소 느낌으로 표현해주세요. 나무 중간에는 동그랗게 방을 만들어 겨울잠 자는 동물을 넣어주고, 그 외에는 나뭇조각으로 채워주세요. 땅 속 저장소에는 도토리를 넣어주세요. 그 외의 땅은 오렌지 렌틸콩으로 표현해 줄 거랍니다. 땅 속과 나무에서 겨울잠 자는 친구들이 표현되었다면, 나무 위로는 스칸디아오스를 이용해 가을의 나뭇잎을 표현해주고, 부분 부분 땅의 경계에 단풍잎과 열매 모형을 두고, 숲속 친구들을 배치해 주세요. 다람쥐는 꼭 필요한 가을의 친구겠죠?

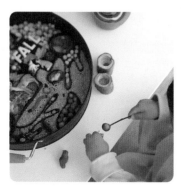

2 라온이는 숲 체험에서 만든 밤껍질 숟가락을 이용해서 다람쥐에게 먹이도 먹여주고, 도토리도 잘 저장해주고, 숲속 다른 친구들에게도 나눠주며 한참 동안 숲속 세상 역할놀이에 빠졌어요.

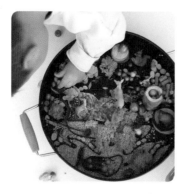

3 아이는 겨울잠 역할놀이에 몰입해 한참을 놀면서, 곡물이나 나무, 스칸디아모스 같은 재료들을 끊임없이 만지고 놀고, 자연스럽게 촉감놀이로 이어가요.

4 그 과정 속에서 손으로도 충분히 느끼고, 다양한 도구들도 사용하면서 소근육 발달과 촉감 발달에 도움이 되며, 엄마와 나누는 상호작용을 통해서 어휘 발달이나 교감이 이루어져서 놀이로 즐겁게 학습도 되고, 마음을 나누는 시간이 되어주어요.

권장 연령
2세 이상

터프 트레이 농장 스몰월드

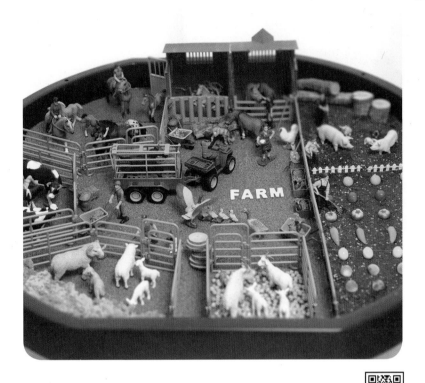

놀이목표

다양한 재료 활용에 따른 오감 발달, 도구의 활용을 통한 대·소근육 발달, 조절력 향상, 집중력 발달, 역할놀이를 통한 사회성 발달

놀이재료

터프 트레이, 인조 잔디, 배양토, 채소 피규어, 농장 동물 피규어, 농장 사람 피규어, 마굿간, 트레일러 자동차, 나뭇조각, 스칸디아모스, 병아리콩, 농장 소품 등

아이가 크면 활동 영역도 자라서, 아이와의 스몰월드도 함께 자라났어요. 커다란 트레이에 텃밭도 동물 친구들도 함께하는 사람들도 있어 더욱 생동감 있는 놀이가 됩니다.

놀이 시작

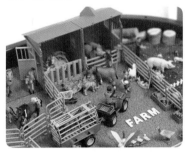

1 터프 트레이에 맞게 인조 잔디를 잘라 깔아주고, 트레이의 1/3 부분은 텃밭 2/3 부분은 농장으로 활용해요. 텃밭으로 활용될 부분에는 경계를 나눠주고 배양토를 넣은 후, 야채 모형들을 심어주세요. 한편에는 진흙을 좋아하는 돼지 피규어를 넣어주면 더 리얼해요.

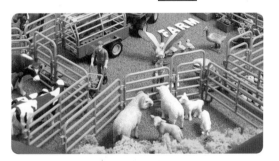

2 텃밭의 옆쪽에는 마굿간을 준비하고, 농장의 말들과 함께 연결되는 우리를 만들어 함께해요. 마굿간과 말 우리를 정하면 트레이 둘레를 따라 부분 부분 크고 작은 우리를 만들어줘요. 안쪽에는 다양한 동물 피규어를 넣어주고, 동물의 특성에 따라 스칸디아모스, 종이 조각, 지푸라기 등을 더해서 표현하면 더 좋아요. 마지막으로 농장에서 일하는 사람들을 넣어주면 재치 있고 사실감 있는 스몰월드가 완성된답니다.

3 농장놀이에 맞게, 우리의 꼬마 농부도 오버롤즈와 밀짚모자를 준비했어요. 자동차를 좋아하는 라온이는 트레일러를 가장 잘 활용해서 놀이했는데요. 동물 친구들을 태워주기도 하고, 과일들을 실어 나르기도 했어요. 정해진 놀이법이 없는 스몰월드는 아이가 주도해서 다양하게 놀이하는 과정들을 즐기면 돼요.

4 수확과 재배를 하며 놀이해요.

5 아이가 만들어가는 이야기에, 아이의 연기들이 더해진 역할놀이는 언제해도 즐거워요.

6 오감도 만족하고, 역할놀이를 통해 감성도 자라나는 스몰월드, 다양한 놀이가 끊임없이 만들어지는 놀이에요.

별이 빛나는 밤에_몽클

놀이목표

다양한 재료의 활용에 따른 오감발달과 소근육 발달, 색의 표현력 발달, 감수성 발달, 조절력 발달, 집중력 향상, 미적 감각 향상, 명화를 통한 미술의 대한 이해도 향상, 놀이의 재구성을 통한 창의력 발달

놀이 재료

몽클, 플레이 도우, 명화 도안, 클레이 도구, 포크 등

색감이 예쁜 몽클도우, 천연재료로만 만들어서 성분부터 좋은 도우는 촉감도 너무 좋아서 점토 놀이를 좋아하는 아이가 가장 좋아하는 도우에요. 그 도우의 색감이 마치 하늘과 닮아서 아이가 좋아하는 고흐의 '별이 빛나는 밤에'를 함께 표현해보기로 했어요.

 놀이 시작

(Note) 해당 놀이키트는 몽클 사이트에서 아이들과의 놀이로 좀 더 쉽게 활용할 수 있도록 다양한 명화들과 함께 몽클만의 색감으로 풀이한 키트를 판매 중이에요. 라온이가 직접 놀이 하나하나를 하며 양과 색감을 만들어갔던 놀이 구성이라 더 의미 있는 놀이 중 하나입니다.

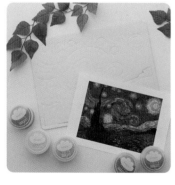

1 몽클 도우와 분리가 가능한 명화 도안, 그리고 라온이가 좋아하는 명화를 함께 준비해요. 직접 보지 않고 아이의 느낌대로 함께 만들어가도 좋은 놀이가 되어준답니다.

tip 도안은 점선으로 되어 있는 부분도 있어서 자르면 더 작은 피스로 잘라서 섬세한 표현이 가능해요. 하지만 조각이 너무 많으면 합치기 어려울 수도 있으니, 미리 순서를 표시해두면 합칠 때 도움이 된답니다.

2 도안을 모두 분리해주세요.

3 도우를 바르며 직접 페인팅해도 좋지만, 어린 개월 수의 아이는 디테일을 자유롭게 표현하는 스킬이 부족할 수 있어요. 하지만 베이스에 같은 색을 찾아 붙이는 놀이는 생각보다 쉽게 만들어갈 수 있어요. 엄마와 함께 나눠서 놀이해도 좋아요.

4 동글동글 문질문질 조물락 조물락 도우를 만지는 모든 순간이 좋은 놀이가 되고, 색을 찾고 붙이는 놀이를 통해서 다양한 감각들이 발달해요.

5 각각의 색을 점토를 섞고 문질러 다양하게 표현해요. 아이마다 섞는 비율도, 만들어가는 촉감의 형태들도 달라 다른 작품들이 만들어져요.

6 모든 색으로 채운 도안은 하나의 도안으로 퍼즐을 맞추듯이 합쳐주세요.

7 도안을 모두 맞췄다면 포크를 이용해서 질감을 표현해요. 도안의 결대로 느낌대로 자유롭게 표현하면 고흐의 작품처럼 강렬한 무늬들이 나타나요.

tip 몽클 도우는 성분의 특성상 방부제가 들어가지 않아서 마르는 과정에서 자연스러운 소금꽃이 피어나요. 또한 점토가 건조되는 과정에서 수출룔이 달라져서 완성 후 도안의 끝이 말아 올라갈 수 있어요. 작품을 완성하고 비닐이나 액자에 넣어서 천천히 건조시키면 위의 현상들이 완화되어 나타고, 수분을 분무해주는 방법으로도 건조함을 지연시킬 수 있으니 꼭 참고해서 놀이해주세요.

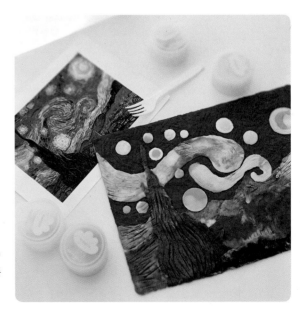

8 반짝이는 별이 가득한 고흐의 작품을 도우로 표현해 완성했어요.

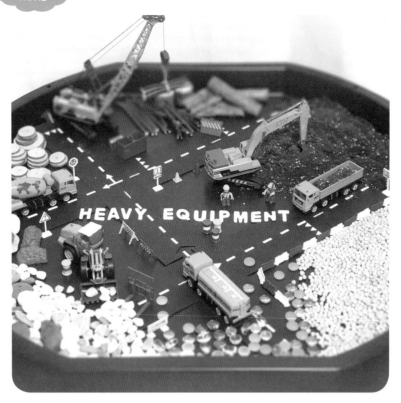

터프 트레이 중장비 스몰월드

놀이 목표

다양한 재료 활용에 따른 오감 발달, 도구의 활용을 통한 대·소근육 발달, 조절력 향상, 집중력 발달, 역할놀이를 통한 사회성 발달

놀이 재료

터프 트레이, 도로놀이(웨이투플레이 제품), 중장비 장난감, 병아리콩, 돌멩이, 비즈, 나뭇조각, 나뭇가지, 공사장 피규어 등

아낌없이 재료를 가득 채운 공사장에 아이가 좋아하는 중장비와 도로로 만든 작은 세상입니다.

놀이 시작

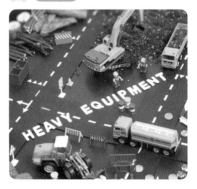

1 트레이에 대각선으로 3등분해서 도로놀이 (웨이투플레이 제품)을 등분점에 하나씩 놓아주고, 하나는 교차해서 반대 대각선 방향으로 꽂아 준비해주세요. 교차 지점을 통해서 생기는 분할 면들을 이용해서 다양한 재료를 구획별로 나누어 넣어서 공사장을 꾸며주세요. 마지막으로 중장비 장난감과 공사장 피규어들을 넣어주면 완성이랍니다.

2 좋아하는 중장비 장난감들이 있는 놀이는 알려주지 않아도, 어른들보다 더 멋지고 즐거운 놀이들을 끊임없이 만들어내어 즐기는 아이들이에요. 다양한 재료들로 오감 발달을, 장난감 조작을 통해 소근육 발달을, 엄마와 나누는 교감들 속에서 마음이 자라나는 놀이입니다.

3 트럭에 흙이나 병아리콩을 실어 나르고, 배달도 하고, 건설도 하며 즐거운 시간을 보내요.

4 나뭇조각들을 모으고 돌멩이를 모아 산사태 놀이도 하고, 구조도 하며, 끊임없는 아이의 놀이를 느끼고 마음을 나누어요.

5 중장비 놀이에 빠져 아이도, 바닥도 엉망이지만, 아이가 그만큼 즐거웠다는 증거예요. 바닥에 미리 비닐 매트를 깔아두시면 청소하기 편합니다. 놀이 후 정리도 아이와 함께 중장비 장난감들을 세차해주는 또 다른 놀이로 연계하면 청소인 듯 놀이인 듯 아이는 신이 나서 정리를 해요. 이렇게 스스로 정리하는 습관을 만들어요.

네 살의
겨울 놀이

무지개 소금으로 공작새 만들기

놀이 목표

다양한 재료 활용에 따른 오감 발달, 도구의 활용을 통한 대·소근육 발달, 조절력 향상, 집중력 발달, 구성력 발달, 창의력 발달, 감수성 발달

놀이 재료

소금, 파스텔 갈이, 파스텔, 목공 풀, 공작 도안, 도화지, 숟가락, 깔대기, 공병, 박스, 가위 등

집에 항상 있는 소금은 여러 가지로 아이와 놀이하기 좋은 재료 중 하나예요. 오늘은 소금을 물들여서 무지개 소금을 만들어보고, 무지개 소금으로 공작새도 만들어 줄 거예요.

놀이 시작

1 공병과 깔대기, 숟가락이나 스쿱을 준비해주세요.

2 공병에 소금을 3/4 정도 담아주세요. 깔대기나 스쿱을 이용하면 편리해요.

3 잘 마른 공작새는 도화지에 옮겨서 예쁘게 붙여주세요.

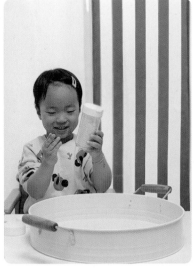

4 병에 담긴 소금에 파스텔 갈이를 이용해서 색색의 파스텔을 갈아 넣어주세요. 뚜껑을 닫고 아이가 흔들면 색이 섞여서 물들일 수 있도록 해줄 거예요.

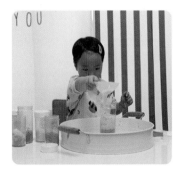

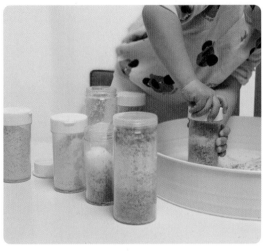

5 색색의 소금이 만들어지면, 깔대기를 이용해서 차곡차곡 담아 무지개 소금을 만들어요. 그 모습이 너무 예뻐서 아이는 보석 같다고 말했어요.

6 남은 색색의 소금으로는 공작새를 만들어줄 거예요. 박스를 잘라 공작새 모양을 만들어요.

7 공작새 도안에 목공 풀을 듬뿍 바르고 만들어둔 색색의 소금을 하나하나 뿌려주세요. 잘 말린 후, 도화지에 붙이면 완성!

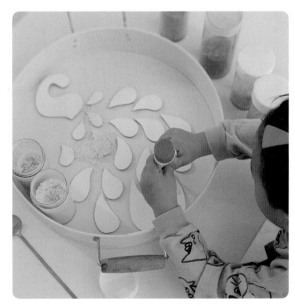

습자지 물들이기로 꽃 만들

놀이목표

다양한 재료 활용에 따른 오감 발달과 소근육 발달, 색의 표현력 발달, 감수성 발달, 조절력 발달, 집중력 향상, 미적 감각 향상

놀이 재료

캔버스 또는 도화지, 습자지, 붓, 물통, 가위 등

습자지의 색이 물에 닿으면 배어 나오는 모습을 보며, 아이와의 놀이에 응용해 보았어요. 꽃 그림을 그리고, 꽃잎 모양으로 습자지를 오려 하나하나 꽃잎을 물들여 보는 아름다운 놀이에요.

 놀이 시작

tip

도화지에 그림을 그리셔도 되는데, 물을 듬뿍 묻혀서 하는 놀이는 종이가 젖은 후 마르면서 굴곡이 생기는 경우가 많아서 캔버스를 추천해요.

1 캔버스에 밑그림을 그리고, 습자지로 꽃잎 모양을 잘라주세요. 크기도 조금씩 다르게 자르면 더 풍성하고 예쁜 꽃이 완성돼요.

2 도안의 꽃 부분에 물을 바르고 습자지 꽃잎을 붙여주어요. 그리고 그 위에 다시 한 번 물을 발라주세요.

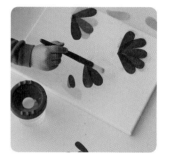

3 물을 이용해서 색지의 물을 캔버스에 물들이는 모습은 언제 봐도 신기하고 멋진가 봐요.

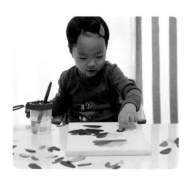

4 같은 방법으로 꽃잎들을 물들여요. 선에 딱 맞지 않아도, 그대로 멋스러우니 너무 정확하게 하지 않아도 괜찮아요.

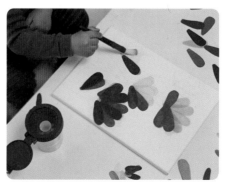

5 물들인 습자지들은 물이 모두 흡수되면 건조되어 떨어지는데, 습자지가 모두 떨어지면 색색의 꽃잎이 물들어 있을 거예요.

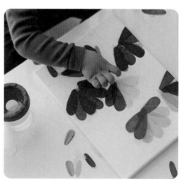

6 곱게 물든 꽃잎 위로 밑그림을 따라 다시 한 번 펜이나 붓으로 진한 완성선을 그려주세요.

권장 연령
3세 이상

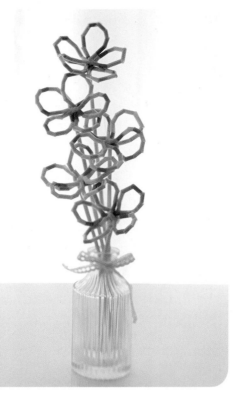

모루 빨대 꽃

놀이목표

다양한 재료 활용에 따른 오감 발달, 도구의 활용을 통한 대·소근육 발달, 조절력 향상, 집중력 발달, 만들기를 통한 구성력 발달, 창의력 발달, 감수성 발달

놀이재료

모루, 빨대, 가위, 꽃병 등

아이가 자라면서 빨대의 사용 빈도가 줄어들어서, 빨대를 활용한 놀이를 하면 좋을 거 같아 빨대를 잘라 모루에 넣어 꽃을 만들어 보았어요. 간단하지만 아기자기 예쁜 놀이에요. 더불어 가위질이나 빨대 넣기 등으로 아이의 소근육 발달도 도울 수 있지요.

놀이 시작

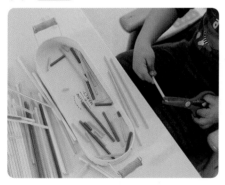

1 너무 크지 않게 1~2cm 내외로 빨대를 잘라주세요. 작을수록 모양 잡을 때 예뻐요. 아이가 손을 다치지 않게 주의해주세요.

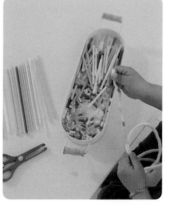

2 잘라놓은 빨대를 모루에 넣어요. 꽃잎의 개수가 많을수록 빨대가 많이 들어갈 거예요.

tip 마무리로 줄기를 만들어야 하기에, 시작 부분에도 모루의 여유분이 있어야 해요. 꽃잎의 크기나 개수에 따라 길이가 정해지므로 중간중간 확인해주세요.

 모루는 철사가 들어있는 털실이에요. 안쪽에 철사가 있어 모양 잡기가 수월해요. 하지만 끝부분에는 철사로 인해 뾰족할 수 있으니 안전에 유의해주세요. 모양 잡기는 아이와 함께하셔도 좋아요.

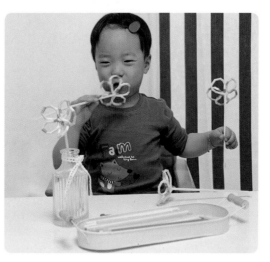

3 빨대를 여유 있게 넣어준 후 동그랗게 모양을 잡고 꼬아서 꽃을 만들어요. 꽃잎은 4~6개 정도가 좋고, 라온이는 5개를 좋아했어요. 적당히 꽃 모양을 잡으면서 남은 빨대는 빼거나, 모자른 빨대를 더하며 꽃을 완성해주세요. 길게 남은 모루는 마무리로 묶어 자르지 않은 빨대에 넣어주세요.

유리병에 담은 풍경

놀이 목표

공간에 대한 인지력 발달, 창의력 발달, 자연과 함께 감수성 발달

놀이 재료

유리병 도안, 칼, 가위 등

Tip 도안은 제 블로그에서 다운 받으세요.

아주 간단하지만, 아이와의 시간이 조금 더 특별해지는 순간. 일상에서도 여행에서도 담고 싶은 시간을 유리병에 살짝 넣어, 그날의 사랑스러움과 행복한 기억을 고스란히 담아두고 싶어 준비한 놀이입니다.

놀이 시작

1 유리병 도안을 안쪽 완성선에서 여유를 두고 조금 잘라서 준비해주세요.

tip

이때 출력한 종이가 너무 얇다면 커팅 후 도안을 코팅해주시면 조금 더 튼튼하게 사용 할 수 있어요.

2 아이의 예쁜 순간들을 담아보세요. 라온이가 병 안에 들어와 있다며 담아둔 사진도 보고, 서로를 담아보기도 하며 추억을 만드는 놀이에요.

3 아이는 바람에 병 도안이 날아가면 안 된다고, 돌멩이 뒤에 조개껍질을 모아서 담아두었죠. 그리고 아빠, 엄마, 아기라며 우리 가족이라고 했어요.

4 아이는 아이가 사랑하는 것들을 이곳에 담았어요. 일상의 소중한 시간을 담아보는 순간은 가장 행복한 순간이에요. 아이와의 예쁜 추억을 담아보세요.

권장 연령 2세 이상

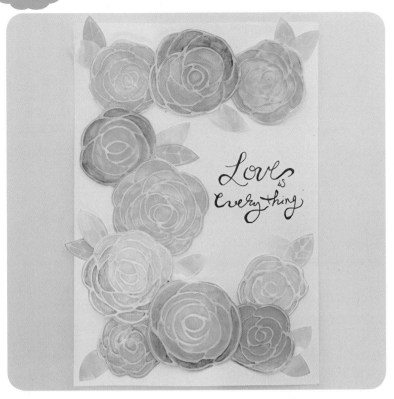

글루꽃

놀이 목표

경계선을 통한 세밀한 조절력 향상, 색의 이해 상승, 소근육 발달, 색의 표현력 발달, 집중력 발달, 감수성 발달, 미적 감각 발달

놀이 재료

도화지, 글루 또는 글라스데코, 물감, 붓, 물통, 팔레트, 풀, 가위 등

글루로 완성선을 그린 꽃 위로 아이가 색을 입혀 예쁜 꽃을 그리는 놀이에요. 꽃잎도 나뭇잎도 글루의 결이 느껴져서 아이가 더 좋아했어요.

놀이 시작

1 글루 또는 글라스데코 화이트 등으로 미리 밑그림을 그려주세요. 이때 꽃잎과 함께 나뭇잎도 그려주면 더욱 예쁘게 완성돼요. 물감은 수채화용이 가장 좋으나 유아용 물감도 괜찮습니다. 물과 함께 준비해주세요.

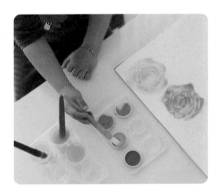

2 물감에 물을 묻혀 조금 묽게 만들어준 뒤에 꽃 그림에 채색해주세요. 물의 농도에 따라 약간의 턱이 생기는 글루 그림은 유연하고 자연스럽게 물들어요.

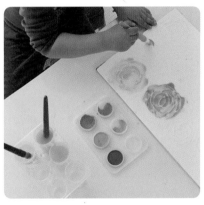

3 하나하나 아이가 자유롭게 색을 칠할 수 있도록 도와주세요. 물의 농도가 달라 한 가지 색말고 여러 가지 색을 섞어서 채색해도 예쁜 그림이 완성돼요.

4 예쁘게 색칠한 꽃들이 잘 마르면, 하나하나 잘라서 입체감 있게 살짝 겹쳐가며 도화지에 붙여주세요. 잘라둔 꽃에 빨대를 붙여서 입체적으로 만들어줘도 예뻐요.

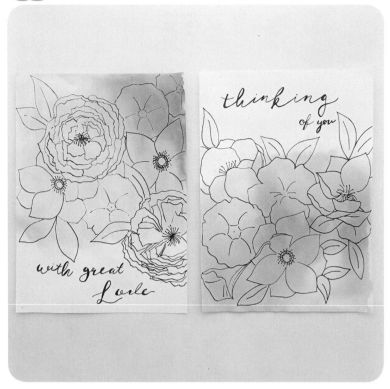

사인펜 물들이기

놀이 목표

다양한 재료 활용에 따른 오감 발달, 도구의 활용을 통한 대·소근육 발달, 조절력 향상, 집중력 발달, 색의 표현력 발달, 색 감각 발달, 미적 감각 발달

놀이 재료

사인펜, 지퍼백 또는 OHP 필름, 분무기, 도화지 등

사인펜 물들이기는 자유로운 놀이가 변화되는 모습을 함께 보고 즐기기 좋아 아이가 어려서부터 자주하던 기법의 놀이에요. 오늘은 지퍼백을 이용해서 도장처럼 찍어내는 놀이를 더해 아이와 새로운 놀이를 즐겨보았답니다.

 놀이 시작

1 수성 사인펜과 지퍼백, 도화지, 분무기를 준비해주세요. 지퍼백이 없다면 OHP 필름도 좋아요.

2 수성 사인펜으로 지퍼백에 자유롭게 색칠해주세요.

3 도화지에 분무기를 뿌려도 되고, 색칠한 지퍼백에 분무기를 뿌려주셔도 돼요.

4 같은 방법으로 사인펜으로 색을 칠한 지퍼백에 분무를 하고 도화지에 찍어내거나, 도화지에 분무를 하고 색을 칠한 지퍼백을 덮어 찍어내거나, 둘 중 편한 방법으로 색을 찍어보세요. 수성 사인펜이 물을 만나 번지는 효과가 그대로 도화지에 도장처럼 찍혀서 나타날 거예요.

5 예쁜 색으로 변한 도화지들을 잘 말려서 원하는 그림을 그려서 멋진 작품을 만들어보세요. 엄마의 그림을 그려도 좋고, 아이의 그림을 그려도 좋아요.

파스텔 마블링놀이
(엄마와 아들)

놀이목표
다양한 재료 활용에 따른 오감 발달, 도구의 활용을 통한 대·소근육 발달, 조절력 향상, 집중력 발달, 창의력 발달, 감수성 발달, 조절력 발달, 집중력 향상

놀이재료
파스텔, 파스텔 갈이, 트레이, 물, 도화지, 가위 또는 칼 등

파스텔을 이용한 마블링 놀이는 다른 마블링 물감에 비해 냄새도 안 나고, 색감도 서정적이고 아이가 하기 쉬운 놀이에요. 아이와 함께 예쁜 색지를 잔뜩 만들며 신나게 놀이했어요.

(Note) 도안은 제 블로그에서 다운 받으세요.

 놀이 시작

1 트레이에 물을 반 정도 담고, 물 위로 파스텔을 파스텔 갈이로 갈아주세요. 그럼 파스텔 가루들이 물 위에 떠 있는데, 이때 종이를 넣으면 수면에 있던 파스텔 가루들이 물의 흐름대로 모양을 만들어내며 찍혀서 멋진 마블링을 만들어내요.

tip

종이 크기에 따라 다르지만, 네모난 종이에 맞춰서 PC방 드 트레이를 사용했어요. 가로로 긴 형태의 투명한 트레이이라서 마블링 놀이하기 적당해요. 파스텔 갈이는 주로 화방에서 판매되는 미술 도구인데, 없으시다면 파스텔을 갈 수 있는 작은 뜰재로도 충분합니다. 이때 파스텔은 일반 파스텔만 가능하며 오일 파스텔은 갈이에 뭉개져서 갈아지지 않아요.

2 색색의 파스텔 가루를 여러 가지 조합으로 섞어서 물에 넣어주고, 표면 무늬를 종이에 담아보세요. 종이의 면적만큼 파스텔 가루가 물 위에 있어야 하기 때문에 넓게 갈아 넣어주면 좋아요.

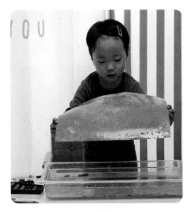

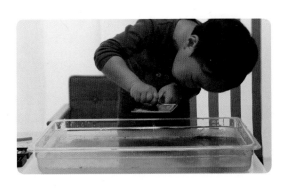

3 파스텔 마블을 이용해 만든 색지들을 잘 말려주세요. 단, 건조되면서 가루가 떨어질 수 있어요.

4 완성된 색지 그대로 색감이 너무 멋지고 예쁘지만, 도안을 더해도 좋아요. 도안은 블로그를 참고해주세요.

오일 파스텔로 그린 머핀꽃

놀이 목표

다양한 재료 활용에 따른 오감 발달과 소근육 발달, 색의 표현력 발달, 감수성 발달, 조절력 발달, 집중력 향상, 미적 감각 향상

놀이 재료

머핀 틀, 오일 파스텔, 면봉, 베이비오일, 그릇, 모루, 송곳, 가위, 꽃병 등

파스텔은 그 질감과 색감이 좋아서 아이와 자주 사용하는 미술 도구예요. 오늘은 오일 파스텔을 이용해서 머핀 틀에 녹여 그 색감으로 물들인 꽃을 만들어보았어요.

 놀이 시작

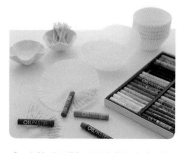

1 오일 파스텔은 오일이 함유된 파스텔로 발림이 부드럽고, 크레용 같은 느낌이 나는 파스텔이에요. 지용성이라 수분이 아닌 오일에 녹는 성질이 있어 오늘은 그 부분을 활용해줄 거예요.

2 오일 파스텔을 이용해서 머핀 틀에 색을 자유롭게 칠해주세요.

3 색칠해둔 머핀 틀에 베이비오일을 이용해서 다시 한 번 색을 번지게 해주세요. 오일이 닿으면 오일 파스텔이 녹아서 색이 자연스럽게 번질 거예요.

4 오일 성분이라 마르는 데 시간이 오래 걸리니 참고해주세요. 하지만 마르면 독특한 질감이 느껴진답니다.

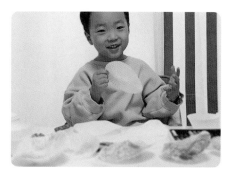

5 잘 마른 머핀 틀 가운데에 송곳으로 미리 구멍을 살짝 뚫어서 아이가 구멍을 통해 모루를 넣을 수 있도록 해주세요. 아래쪽에 색이 없는 머핀 틀을 함께 꽂아주면 그라데이션 효과가 느껴져요. 모루가 잘 들어가면 위쪽은 두껍게 접고 아랫부분도 테이핑을 해서 빠지지 않게 해주세요.

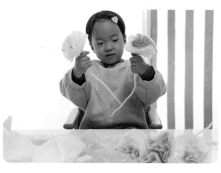

6 마무리된 꽃들을 모으면 부케처럼 보여요.

 # 나뭇잎 글라데스코 모빌

권장 연령
4세 이상

놀이 목표

다양한 재료 활용에 따른 오감 발달과 소근육 발달, 색의 표현력 발달, 감수성 발달, 조절력 발달, 집중력 향상, 미적 감각 향상

놀이 재료

OHP 필름, 글라스데코 검은색, 네임펜, 사인펜, 송곳, 실, 수틀, 가위 등

겨울이라 앙상한 나뭇가지 모습이 안타까운 라온이가 나뭇잎을 만들어주면 좋겠다고 말했어요. 아이와 함께 반짝이는 나뭇잎을 만들어 햇살을 담으면, 따스한 감성을 느낄 수 있을 거 같아서 살짝 준비한 나뭇잎 글라데스코 모빌이에요.

 놀이 시작

1 OHP 필름에 나뭇잎 모양의 도안을 유성펜이나 글라스데코를 이용해서 그려주세요. 글라스데코로 테두리를 그려주면 작은 턱이 생겨서 아이가 색을 칠할 때 정교하게 색칠할 수 있도록 도움을 주어요.

2 준비한 나뭇잎 도안을 사인펜과 네임펜을 이용해서 색을 칠해주세요. 수성펜은 필름 위로 그림 그리기 어렵고 유성펜은 필름 위에 그리기 쉬운 걸 아이 스스로 알 수 있게 해주세요. 미술 도구나 펜의 종류를 다양하게 알면 다른 놀이의 연계나 과학 활동으로 이어가기 좋아요.

3 하나하나 집중해서 아이 스스로 채워나갈 수 있게 해주세요. 아이가 고른 색이 더러 엄마 취향이 아닐 수 있지만, 다 완성하고 나면 그대로 참 예쁘고 멋지더라고요.

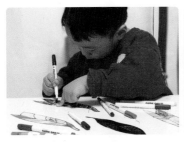

4 색칠을 모두 한 나뭇잎들은 위쪽에 송곳이나 펀치로 구멍을 뚫어 실을 묶어서 수틀에 고정해주시면 멋진 모빌이 완성돼요. 실의 길이를 다르게하면 리드미컬해요.

 # 구름등

놀이 목표

다양한 재료 활용에 따른 오감 발달, 도구의 활용을 통한 대·소근육 발달, 조절력 향상, 집중력 발달, 구성력 발달, 창의력 발달, 감수성 발달

놀이 재료

한지, 양면테이프, 솜, 실, 폼폼이, 낚싯줄, 와이어 전구, 가위, 바늘 등

뭉게뭉게 구름 이야기가 나오는 책을 유난히 좋아해서 하루에도 몇 번씩 읽던 날, 아이에게 구름을 선물하고 싶어서 이불솜을 빼내 봤어요. 전등에 구름처럼 달아 하늘 위로 둥실둥실. 아이는 비가 내리고 눈이 내리는 구름이었으면 좋겠다고 말해서 우리의 이야기는 더 길어졌지만요.

 놀이 시작

1 한지 등에 미리 양면테이프를 붙여두고, 아이에게 솜을 붙여보게 했어요. 스스로 양면테이프를 붙일 수 있는 연령은 함께 해도 좋아요.

2 만들기 전에 솜을 충분히 만지고 느낄 수 있게 해주세요.

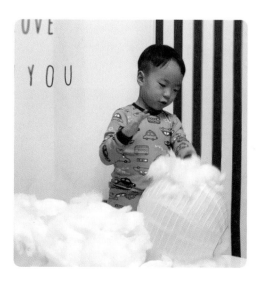

3 한지 등에 양면테이프를 사용해 솜을 붙여주세요.

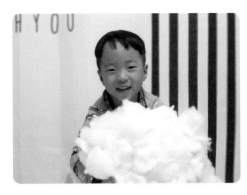

4 솜을 붙이는 것만으로도 구름을 만들었다며 아이는 엄청 좋아했어요.

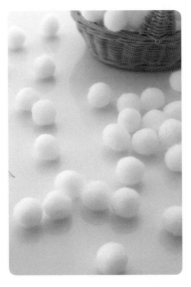

5 구름을 만들고 나니, 비와 눈이 오는 구름이길 바라는 아이의 바람에 겨울을 담아 눈이 내리는 구름으로 변신하기로 했어요.

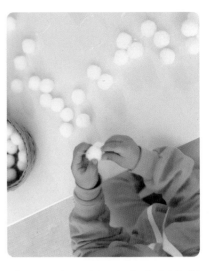

6 낚싯줄에 폼폼이를 유아 바늘에 끼어 하나씩 하나씩 끼어주었어요.

7 눈이 내린 것처럼 폼폼이의 간격을 조절해서 구름에 하나씩 매달아주어요.

8 눈송이들을 구름에 달아주고, 구름으로 만든 한지 등에 전구를 넣어주세요. 햇살을 숨긴 구름 아래 눈이 내리는 구름 등을 만들 수 있답니다.

9 눈이 오는 날 눈을 맞는 아이의 모습이 너무나 사랑스러워요. 겨울 내내 아이의 좋은 친구가 되었던 구름 등이랍니다.

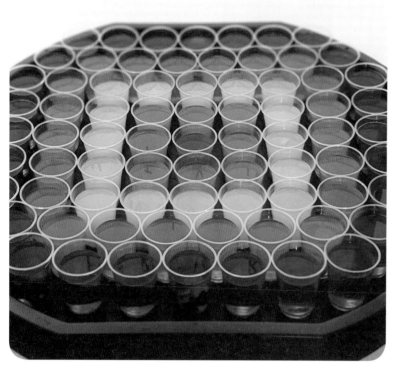

공 던지기 게임

놀이 목표

시각 자극을 통한 색 인지, 분별력, 공 던지기를 통한 대근육 발달 및 시각적 협응력 발달, 조절력 발달, 집중력 향상, 균형감 발달

놀이 재료

일회용 컵, 색소, 물, 색색의 장난감, 스티로폼 공, 빨대, 고무줄 등

간단하면서도 아이와 신체 활동을 하며 함께 즐겁게 놀이할 수 있는 예쁜 공놀이.

 놀이 시작

1 투명한 일회용 컵을 재활용하여, 색색의 물을 만들어 담은 후, 같은 색의 자동차를 숨겨요.

2 아이가 트레이보다 조금 위에서 자동차가 살짝 보이는 높이에서 공을 던져 숨은 자동차도 찾고, 공을 정확히 넣어야 선물을 받을 수 있는 룰을 정했어요.

3 실패도 있지만, 성공을 해서 장난감을 받으면 그 어느 순간보다 즐거워해요.

4 두 번째 게임은 빨대를 묶어서 바람을 강하게 낼 수 있도록 준비하고, 후후 불어 스티로폼 공을 가운데로 먼저 옮기는 사람이 이기는 게임이에요. 함께 할 수 있어서 더 즐거워해요.

5 후후 부는 공이 어려웠던 아이는, 공을 빨대로 쳐서 가운데로 옮기는 룰을 제안했어요. 간단하면서도 요리조리 움직이는 공에 긴장감이 생겨 즐거운 시간을 보냈죠.

6 승패는 사실 정해져 있지만, 아이는 스스로 이겨서 상품을 얻었다는 성취감에 더 행복해했던 놀이 같아요.

7 놀이의 마지막은 신나는 물놀이고요. 나름의 긴장을 하며 놀이를 했을 테니, 완화시키는 자유 놀이가 함께하면 더 즐거운 시간이 되어줄 거예요.

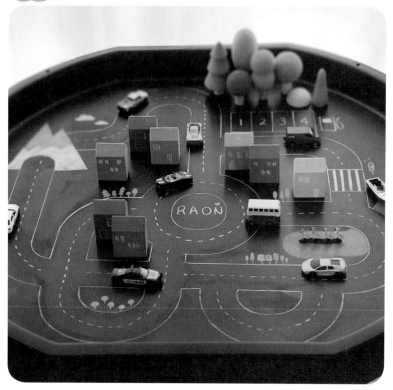

도시 스몰월드

놀이목표

다양한 재료 활용에 따른 오감 발달, 도구의 활용을 통한 대·소근육 발달, 조절력 향상, 집중력 발달, 역할놀이를 통한 사회성 발달, 그림놀이를 통한 창의력 발달

놀이재료

윈도우 마카 또는 글라스 펜, 자, 원목 교구, 자동차, 피규어, 분필 등

아이와 터프 트레이를 도화지 삼아, 글라스 펜으로 그림을 그리며 자주 놀이를 하는데 아이의 대부분 놀이 주제는 자동차와 도로였어요. 서툴게 그려진 도로가 조금 아쉬웠던 아이에게 마을을 그려 선물해주면 좋을 것 같아 미리 준비해보았답니다.

놀이 시작

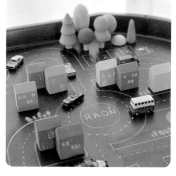

1 터프 트레이에 윈도우 마카 계열의 펜은 그리기도 쉽고 지우기도 쉬워 좋은 미술 도구가 돼요. 트레이가 있으면 같은 방법을 활용하면 되지만 없어도 일반 책상이나 박스 또는 전지 등에 그림을 그려도 좋습니다. 장난감들은 가지고 있는 것을 충분히 활용하세요. 라온이는 원목 교구들과 함께 그림을 그리고 도시를 꾸며보았어요.

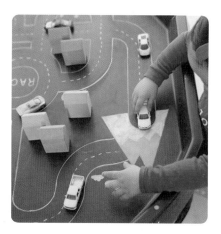

2 자동차를 좋아하는 아이답게 보자마자 너무 좋아하며 알아서 놀이하는 라온이에요. 탈것을 좋아하는 아이라면 자동차 놀이, 너무 취향 저격이겠죠.

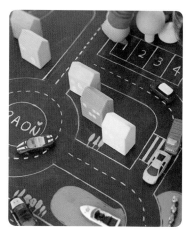

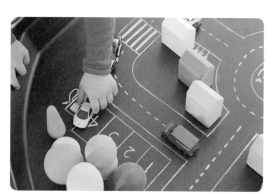

3 놀이를 하며, 아이가 주도하는 이야기에 필요한 부분들은 함께 그려보기도 했어요. 주유소에 전기차 충전소도 만들고, 비가 내린다며 지붕에 색도 칠해주었죠.

4 나무 장난감은 핫도그가 되기도 하고, 악기가 되기도 해요. 도시에서는 늘 즐거운 일만 일어나지 않아요. 사고도 나고 정전도 되고, 아이의 이야기는 늘 무궁무진해서 함께 놀이하는 즐거움이 있어요. 작은 세상에서 아이가 만들어가는 이야기를 들어보세요.

권장 연령
2세 이상

(드라이아이스 안전에 주의하세요)

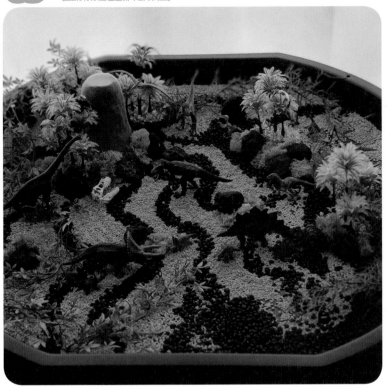

화산 폭발 스몰월드

놀이목표

다양한 재료 활용에 따른 오감 발달, 도구의 활용을 통한 대·소근육 발달, 조절력 향상, 집중력 발달, 역할놀이를 통한 사회성 발달

놀이재료

공병, 찰흙, 드라이아이스, 세제, 집게, 장갑, 물, 오렌지 렌틸콩, 검은콩, 야자수 모형, 조화, 공룡 피규어, 돌멩이, 스포이드, 물감, 컵 등

화산 폭발놀이는 언제해도 즐거운 놀이에요. 공룡기가 특별히 없던 라온이도, 이 놀이와 함께면 공룡기가 찾아온 듯 한동안 공룡놀이에 빠지곤 했어요. 오늘은 특별히 드라이아이스를 이용한 화산 폭발놀이를 준비해서 함께했는데, 더 폭발적인 반응이었답니다.

놀이 시작

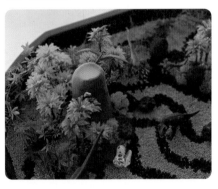

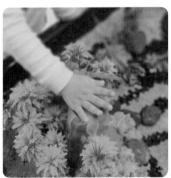
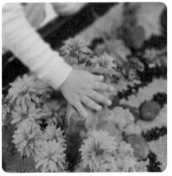

tip 이때 안쪽에 빨간 물감을 넣으면 조금 더 용암 같은 비주얼로 거품이 나온답니다.

2
놀이 시작과 함께 드라이아이스를 넣어주니, 화산에서 나오는 연기에 아이가 너무 신났어요. 안전을 위해 화산놀이를 할 때는 장갑을 끼고 놀이해도 좋아요.

1 화산재의 검은 느낌은 검은콩으로, 용암이 흘러내리는 느낌은 오렌지 렌틸콩으로 표현해주어요. 그리고 놀이의 주인공이 될 화산은 공병에 찰흙을 붙여 만들어주어요. 공병 안쪽에 따뜻한 물을 부어주세요. 드라이아이스는 놀이 시작 전에 함께 넣어주시거나 아이가 넣으면 더욱 좋아해요. 위험하니 언제나 안전에 유의해주세요. 배경이 준비되면, 조화나 야자수 등을 이용해서 나무가 울창한 숲도 표현해주고, 돌을 놓아 투박한 공룡 나라도 만들어주어요. 그리고 공룡 친구들을 함께하면 드디어 완성!

tip 아이와 놀이를 하기 전후로 공룡에 관한 책이나 과학 실험에 관한 책을 읽어 아이의 지적 호기심을 채워주셔도 좋아요.

3 드라이아이스 반응 놀이도 충분히 즐겁지만, 조금 더 폭발하는 화산놀이를 위해서 주방세제를 조금씩 넣어줄 거예요. 라온이는 스포이드를 이용해서 넣어주는데 보글보글 거품이 분출하면서 더욱더 즐거워했어요.

4 드라이아이스가 모두 소모되면, 더 이상 반응이 일어나지 않아서 화산 폭발놀이는 끝이에요. 그러면 안전을 위해 확인 후 아이가 자유로운 역할놀이를 할 수 있도록 도와주세요.

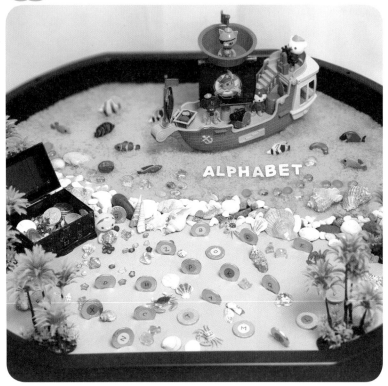

해적 스몰월드

놀이 목표

다양한 재료 활용에 따른 오감 발달, 도구의 활용을 통한 대·소근육 발달, 조절력 향상, 집중력 발달, 역할놀이를 통한 사회성 발달

놀이 재료

해적선, 해적 피규어, 촉촉이 모래, 젤리베프, 돌멩이, 야자수 모형, 보물 상자, 비즈, 조개·소라 껍데기, 바다 피규어, 동전 초콜릿, 스티커 등

해적과 보물찾기는 아이의 호기심을 자극하기 좋은 주제여서 꼭 해야지라고 생각했던 놀이였는데요. 아이가 좋아하는 동전 초콜릿을 놀이에 함께하면 더 좋을 거 같아 초콜릿 위에 알파벳도 적어 넣었어요. 알파벳 동전을 찾아 초콜릿을 먹어보는 재미도 더했던 놀이에요.

놀이 시작

tip 젤리베프는 인체에 무해한 제품이기는 하지만 먹을 수는 없어요. 아이가 초콜릿을 먹으며 놀이할 때는 입에 들어가지 않게 주의해주세요.

2
알파벳은 필수 사항은 아니에요. 라온이는 이때 한참 알파벳을 좋아하고 노래를 부르고 다니는 시기여서, 함께하면 좋을 거 같아서 준비했어요. 숫자나 한글, 혹은 아무것도 하지 않아도 동전 초콜릿만으로도 아이들은 너무 좋아할 거예요.

1 트레이의 반을 나눠 반은 촉촉이 모래로 섬을 표현하고, 남은 반은 젤리베프를 담아 바다를 표현해요. 바다 위에는 해적선과 해적들을, 해적선 주위에는 바다 피규어를 놓아주고, 섬 위에는 보물 상자와 나무들을 올려주어요. 바다와 섬의 경계는 돌멩이와 조개·소라 껍데기로 해주세요. 그리고 초콜릿에 알파벳을 쓴 스티커를 붙여서, 섬 위와 보물 상자에 살짝 올려주세요.

3
알파벳을 좋아하는 라온이는 단어 카드를 보며 영어를 찾았고, 아는 단어들은 스스로 만들기도 했어요. 가장 좋아하는 건 당연히 RAON이라는 본인의 이름이었죠.

4 알파벳 찾기는 작은 재미를 위한 도구였을 뿐, 초콜릿이 줄어들수록 글씨를 만들 수 없어요. 아이와 초콜릿도 중간중간 먹으며, 바다놀이를 맘껏 즐겨주시면 된답니다.

tip 젤리베프와 모래가 섞이면 청소가 쉽지 않아요. 청소가 용이하길 원하시면 모래 대신 색 자갈이나 곡물을 이용하면 좋아요. 젤리베프는 물로 변환되는 가루가 있어서 세척 전에 뿌려두면 분리배출 가능해요. 족족이 모래 종류는 물이 닿으면 청소가 더 어려우니 참고하세요.

원목집게
눈 결정 오너먼트

놀이목표

다양한 재료 활용에 따른 오감 발달, 도구의 활용을 통한 대·소근육 발달, 조절력 향상, 집중력 발달, 구성력 발달, 창의력 발달, 미적 감각 발달

놀이 재료

원목집게, 목공 풀, 비즈 스티커, 마 끈 등

아이와 여름에 원목집게를 이용해서 리스를 만들었는데, 안쪽 고정틀이 약해 조금 틀어졌어요. 정리하다 아이가 곱게 칠해둔 원목집게가 아까워 모아두었어요. 그 예쁜 원목집게들로 무엇을 할까 고민하다 겨울이 되어서 눈 결정을 만들어 오너먼트를 만들어보기로 했죠.

놀이 시작

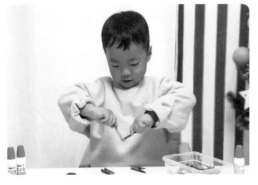

1 원목집게의 가운데 고정쇠 부분을 분리해내서 원목 부분만 남겨주세요. 살짝 비틀면 쉽게 분리되지만 아이가 손을 다치지 않게 주의해주세요.

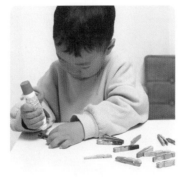

2 분리된 원목 부분의 집게들을 이용해 여러 가지 모양을 만들어 목공 풀로 고정해주세요. 라온이는 원목집게를 이용해서 눈 결정을 만들어주었어요. 별 모양이나 왕관도 좋아요.

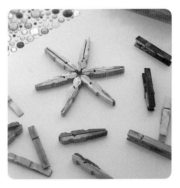

3 만들어둔 원목집게 눈 결정들은 한 번 사용했던 재료들이라 색칠을 조금 더 해주어요. 새로운 원목집게로 만드신 분들은 색을 칠하셔도 좋고, 그대로도 충분히 예쁘더라고요.

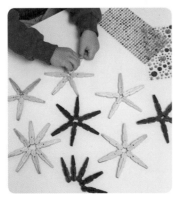

4 색을 곱게 칠한 원목집게 눈 결정에 비즈 스티커를 붙여주세요.

5 예쁘게 완성한 오너먼트들은 마 끈으로 묶어서 트리에 하나씩 달아주어요. 블링블링 예쁘고 특별한 오너먼트가 되어준답니다.

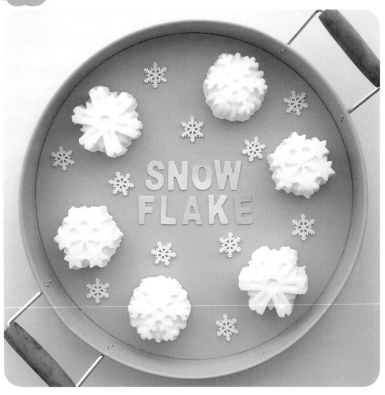

눈 결정 녹이기

놀이 목표

다양한 재료 활용에 따른 오감 발달, 도구의 활용을 통한 대·소근육 발달, 조절력 향상, 집중력 발달, 계절에 대한 이해도 상승, 창의력 발달, 감수성 발달

놀이 재료

베이킹소다, 구연산, 스포이드, 트레이, 눈 결정 몰드, 눈 결정 모형, 물감, 물감통, 작은 장난감(킨더조이) 등

겨울이 되면 항상 하는 눈놀이. 눈이 오는 날을 정확히 알 수는 없지만, 눈을 만들어 선물해 줄 수는 있기에 간단한 과학 실험과 함께 숨은 선물을 찾는 즐거운 놀이에요.

놀이 시작

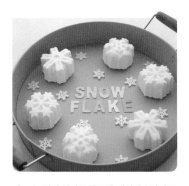

1 눈 결정 실리콘 몰드에 베이킹소다와 구연산을 1:1 비율로 섞어주세요. 두 가루의 화학작용으로 하루 정도 지나면 점점 굳어서 고체화돼요. 단단히 굳은 눈 결정 모양은 놀이하기도 좋고, 굳기 전에 가루 사이에 장난감을 넣으면 더 즐거운 놀이 아이템이 돼요.

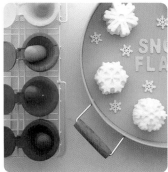

2 1의 단단히 굳은 눈 결정은 물이 닿으면 중화 반응으로 굳은 고체가 녹게 되는데, 이를 이용해서 하얀 눈 결정을 색색의 물감으로 물들여 줄 거예요.

tip

눈 결정 몰드는 쿠팡에서 크기별로 판매되는 직구 상품을 구입했는데, 6구 정도 커다란 실리콘 몰드는 빼내기도 쉽고, 여러 가지로 활용 가능해서 강추하는 몰드에요.

3 준비한 색색의 물감 물을 스포이드로 이용해서 눈 결정에 뿌려주어요. 색색으로 물들어가는 눈 결정은 녹으면서 숨은 선물을 살짝 보여준답니다.

권장 연령
2세 이상

 크기가 작은 자동차나 피규어들은 킨더조 이 안의 장난감이에요. 작은 크기라 놀이 에 활용하기 좋아 모아둔답니다.

4

살짝 보이는 선물이 자동차임을 알게 된 아이 는, 너무나 기뻐하며 더더욱 놀이에 열정을 다 하며 눈 결정 녹이기에 집중했어요.

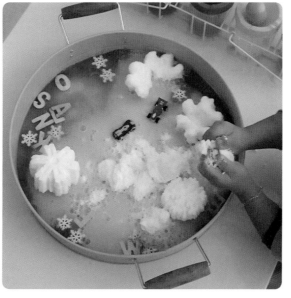

물감통은 아이러브풀문 제 품이며 스포이드는 러닝리 소스 제품으로 색색의 컬 러가 예쁘고 색 구별 놀이 에 유용하게 사용하는 아 이템이라 강추합니다.

5

물에도 반응하지만, 손으로도 쉽게 부실 수 있고요. 중간중간 놀이에 사용된 물이 닿으며 겉이 무르게 변한 눈 결정은 더 잘 부셔져서 아이가 손으로도 부시며 장난감 을 찾았어요. 베이킹소다와 구연산은 이 미 중화반응으로 화학반응이 끝나서 아이 손으로 만지기에도 부담 없는 놀이 활동 이에요.

6

눈 결정을 녹일 때마다 나오는 장 난감에 아이는 기뻐하며 모든 자 동차들을 찾았답니다.

겨울 우산 꾸미기

놀이 목표

입체 활동에 의한 구성력 발달, 시각적 협응력 발달, 스티커 활용을 통한 대·소근육 발달, 미적 감각 발달, 계절감 발달, 창의력 발달, 감수성 발달

놀이 재료

투명 우산, 겨울 스티커 등

눈이 오는 겨울, 눈을 직접 맞기도 하지만 우산을 쓰고 걸을 때도 있어요. 그런 날에 좋은 친구가 되어줄 거 같아서 아이와 투명 우산에 겨울 느낌을 담아보기로 했답니다.

놀이 시작

1 투명 우산에 겨울 스티커를 붙여 만드는 겨울에 할 수 있는 아주 간단한 놀이에요. 인터넷에 겨울 우산 패키지로 묶어져 있는 놀이도 있고, 아니라면 윈도우 스티커들을 이용해서 투명 우산을 꾸며 특별한 우산을 만들어도 좋아요.

2 우산을 펼치고 안쪽에 스티커를 붙여주시면, 눈을 맞지 않아 더욱 좋지만, 글씨 같은 경우에는 방향이 있으니 겉쪽에서 붙여주셔야 해요. 방향에 주의해서 붙여주세요.

 tip

입체 활동은 평면 활동과는 다른 재미가 있어요. 다만, 우산의 살들은 다칠 수 있으므로 아이와 놀이할 때 주의를 기울여주세요.

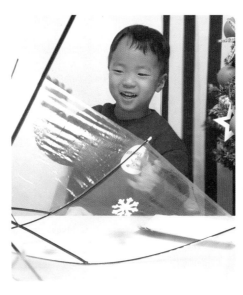

3 예쁘게 만든 나만의 겨울 우산이 있으면 매일매일 눈이 오길 기다릴 거예요.

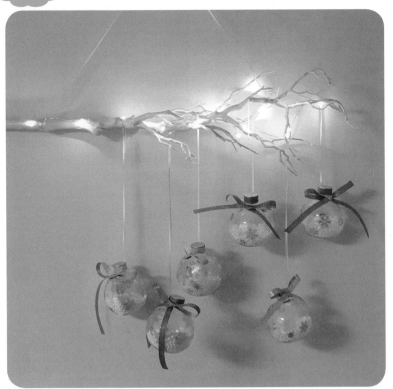

권장 연령
3세 이상

🐤 오너먼트 볼 만들기

놀이 목표

다양한 재료 활용에 따른 오감 발달, 도구의 활용을 통한 대·소근육 발달, 조절력 향상, 집중력 발달, 계절의 이해 발달, 창의력 발달, 감수성 발달

놀이 재료

공병, 리본 끈, 눈꽃 스티커, 스티로폼 볼, 양면테이프, 깔대기 등

12월에는 크리스마스가 있어서 더 즐거운 놀이 활동을 할 수 있어요. 아이가 함께하는 크리스마스에는 직접 꾸며보는 트리만큼 좋은 놀이도 없지요. 오늘은 공병을 재활용해서 감성 오너먼트 볼을 만들어 거실 한편을 채워줄 거랍니다.

 놀이 시작

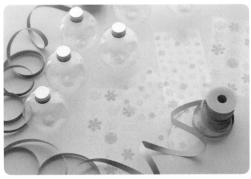

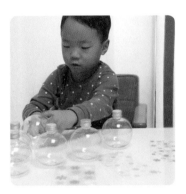

1 투명한 공병과 눈꽃 모양의 스티커와 리본도 함께 준비해주세요. 개인적으로 집 근처 카페에서 받은 커피 공병인데 시중에도 더치볼로 검색하시면 크기별로 구매 가능해요.

2 눈꽃 스티커를 공병에 붙여서 겨울 느낌으로 만들어주세요. 해당 스티커는 알파문고에서 구입한 투명 눈꽃 스티커에요.

3 스티커를 다 붙인 공병에 깔대기를 이용해서 스티로폼 볼을 넣어주세요.

4 스티로폼 볼까지 넣은 공병을 리본으로 묶어주세요. 나뭇가지나 트리에 하나씩 걸어주시면 특별한 오너먼트가 되어줄 거예요.

5 조명이 함께하면 더욱 예뻐요. 겨울의 반짝반짝 따스한 밤을 만나보세요.

눈 결정 모빌

놀이목표

다양한 재료를 통한 오감 발달, 가위 질을 통한 시각적 협응력 발달 및 소근육 발달, 조절력 발달, 집중력 발달, 감수성 발달, 미적 감각 상승, 창의력 발달

놀이재료

트레이, 스노우폼, 물감, 도화지, 가위, 종이, 풀, 리본 끈, 카드 등

아름다운 눈 결정은 아이와 어려서부터 겨울마다 만들어보는 놀이 중의 하나인데, 가위질을 좋아하는 아이라 유독 더 좋아하는 놀이중 하나에요. 소근육 발달을 돕는 가위질 놀이에 겨울 감성과 자유로운 놀이를 더하면 더 좋은 미술 활동이 되어 줄 거 같아 준비했어요.

놀이 시작

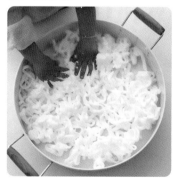

1 스노우폼을 트레이에 가득 담고, 아이와 촉감을 느껴보세요. 쉐이빙폼도 가능하지만, 향이나 성분이 자극적일 수 있으니 주의를 기울여주세요.

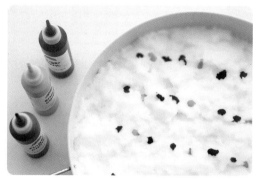

2 가득 담은 스노우폼 위로, 아이가 원하는 색으로 물감을 짜 주세요.

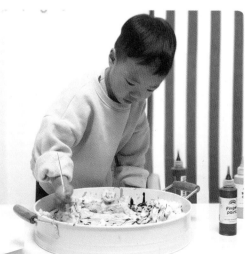

3 물감과 스노우폼이 적당히 섞이도록, 마블링을 만들어요.

4 마블링이 표현된 스노우폼 위로, 도화지를 눌러 그림을 찍어내주세요.

7
마블링이 표현된
종이들은 잘 말려
서 색지로 활용해
주어요.

5 예쁜 색감의 스노우폼이 도화지에 붙어
멋진 무늬를 만들어줄 거예요.

6 스노우폼이 찍힌 도화지를 카드를 이용
해 한 번 더 쓰윽 긁어서, 도화지에 마블
링만 물들 수 있도록 해주세요.

8 7에 만들어둔 색지에, 나선형 무늬를 그려서 잘라주세요.

9 흰 도화지에 눈 결정을 그려서 가위질로 잘라주
세요(블로그에 눈 결정 도안 참고).

tip

눈 결정 도안은 종이가
너무 두꺼우면 아이들이
자르기 어려워요. 얇은
종이가 가위질하기 좋지
만, 펼쳤을 때 구김이 많
이 있어요. 구김은 종이
위에 천이나 종이 포일
등을 덧대고 다림질로 펴
주셔도 좋고, 코팅을 해주
셔도 좋습니다.

10 자른 눈 결정들을 나선형 마블 색지에 붙여
주세요. 이때 펀치를 뚫어 리본으로 고정하
며 아래로 늘어진 더 예쁜 모빌이 완성돼요.

11 여러 개의 모빌들을 함께 달아주시면 하늘에서 눈이 내려오듯 예쁜
모빌이 완성!

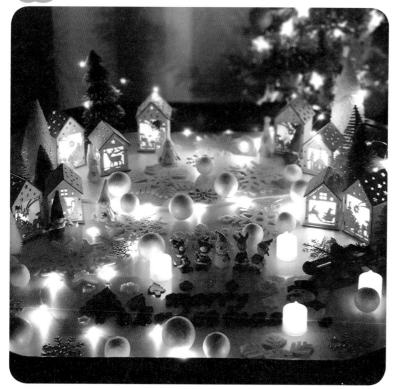

크리스마스 스몰월드

놀이 목표

다양한 재료 활용에 따른 오감 발달, 도구의 활용을 통한 대·소근육 발달, 조절력 향상, 집중력 발달, 역할놀이를 통한 사회성 발달, 계절감 발달, 창의력 발달

놀이 재료

터프 트레이, 촛불 전구, 스티로폼 볼, 집 모양 조명 틀, 눈 결정 모형, 겨울 피규어, 겨울나무 모형, 와이어 전구, 젤리 스티커, 흰색 펠트 또는 우드락 보드 (바닥 배경용) 등

아이와 스몰월드가 익숙해졌을 즈음, 트레이를 커다란 터프 트레이로 바꿔주고 싶었어요. 조금 더 자란 아이에게 조금 더 자란 놀이를 선물하고 싶어서, 크리스마스에 맞춰 아이에게 추억이 되어줄 겨울 감성이 가득한 산타 마을을 만들어보았답니다.

놀이 시작

2

트레이의 1/3에서 1/2 정도를 집과 나무로 채워준 후, 앞쪽 공간과 사이사이 빈 공간에 스티로폼 볼과 눈 결정 모형을 놓아서 겨울 감성을 더해주고, 공간들 사이에는 촛불 전구를 놓아 크리스마스 밤을 느끼며 아이가 놀이할 수 있도록 준비해 주어요. 마지막으로 집들 사이사이에 겨울 느낌 피규어들을 놔두고, 크리스마스 문구 젤리 스티커도 앞에 붙여주세요.

1 트레이에 흰색 펠트로 매트를 깔아 준비하고, 집 모양 전구 틀에 각각의 촛불 전구를 넣어서 산타 마을의 베이스를 만들어주었어요. 크기가 큰 나무와 집을 뒤쪽에 배치를 하고, 전체적으로 조명을 나무와 트레이 둘레를 따라 붙여주었어요.

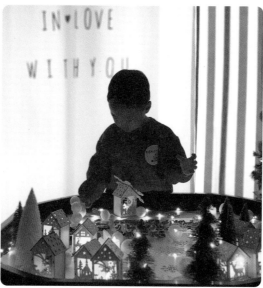

3

보자마자 너무나 기뻐하며 좋아하던 라온이, 스티로폼 볼을 눈이라며 들고 불이 켜진 집들이 너무 아름답다고 말하며, 하나하나 소중하게 만지고 탐색하는 모습이 참 예뻐요.

4

젤리 스티커의 글자들도 만져보고, 눈사람 친구에게 눈을 내려주며 크리스마스의 밤을 느껴보는 아이의 놀이에 엄마도 몽글몽글해지는 시간입니다.

5

예쁜 집들을 소중하게 트레이 아래 두고, 좋아하는 친구들 집이라며 친구들이 코~ 잠자는 사이 선물도 살금살금 건네주는 산타도 되어보았어요.

6

반짝반짝 크리스마스의 밤을 꿈꾸며 아이의 상상도 자라고 마음도 자라는 놀이가 되어주길 바라는 엄마의 마음. 아이는 그 마음을 알아주듯이 너무나 즐겁게 놀면서 좋아해요.

라온이네 5세
자연미술놀이

놀이 도안은 라온이네 블로그에서 다운받을 수 있습니다.

다섯 살의
봄 놀이

야광 푸어링 아트

놀이 목표

시각 자극을 통한 감각의 극대화, 도구의 활용을 통한 대·소근육 발달, 색 인지·색 감각 발달, 시각적 협응력 발달, 조절력 발달, 창의력 발달, 집중력 발달, 감수성 발달

놀이 재료

스노우 물감(야광 물감), 물풀, 캔버스, 블랙라이트, 빨대, 컵, 숟가락, 젓가락 등

물감을 마음껏 쏟아 이리저리 흐르게 하고, 물감을 쌓아서 바람을 불기도 하면서 자유롭게 물감으로 표현하는 푸어링 아트. 아크릴 물감에 플루이드 액을 넣어 하는 기법을 주변에서 쉽게 구할 수 있는 재료들로 만든 엄마표 푸어링 아트에요.

 놀이 시작

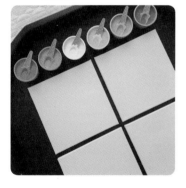

1
색색의 스노우 물감에 물풀을 1 대 1로 섞어서 엄마표 푸어링 물감을 만들어주세요. 점성이 있어 흐르는 속도를 늦추고 싶다면 물풀 농도를 조금 조절하면 돼요.

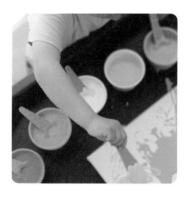

2
물감이 준비되면, 캔버스 위에 자유롭게 원하는 색으로 뿌려주세요.

 tip

물감을 뿌려줄 미술 도구로 캔버스를 활용했는데, 물감을 흘려주는 기법들도 활용하기에 단단해서 좋아요. 일반 종이는 물감의 무게로 인해 가운데가 처질 수 있고, 많은 양의 물감을 쌓거나 흘리기에는 조금 힘이 부족해요. 하지만 종이에 비해 캔버스 가격이 좀 있어서 많은 작품을 만들기에 부담될 수 있으니 참고하세요.

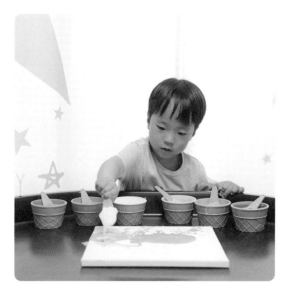

3
물감을 마음껏 뿌려두었다면, 캔버스를 이리저리 움직이며 물감을 흘리며 표현해보세요. 물감은 놀이하면서 더 섞어주셔도 되고, 원하는 느낌으로 마음껏 표현하면 돼요.

4 물감을 뿌리고, 빨대로 불어도 쌓여 있
는 물감들이 번지며 또 다른 무늬를 만
들어내요. 아이는 이 방법을 좋아했는데,
조금 더 연령이 높은 친구들은 드라이기
를 이용해도 좋아요. 더 강한 번짐 무늬
들을 만들 수 있답니다.

5 컵에 물감을 겹겹이 넣어서 캔버스
에 뒤집어 표현도 해보고, 뿌려놓은
물감 위로 그림도 그려보며, 다양한
방법으로 자유롭게 아이와 즐거운
푸어링 아트를 즐겨보세요.

6 캔버스에 자유롭게 표현한 푸어링 아트
작품을 잘 말려주세요. 우연의 기법으로
만든 그림들 자체로도 너무 멋진 작품이
완성된답니다.

7 라온이는 스노우 물감으로 푸어링 아
트를 만들어, 작품에 블랙라이트를 비
춰주었어요. 물감이 빛에 반응하며 더
멋진 무늬가 만들어지는데 그 특별함
이 또 다른 즐거움이었어요.

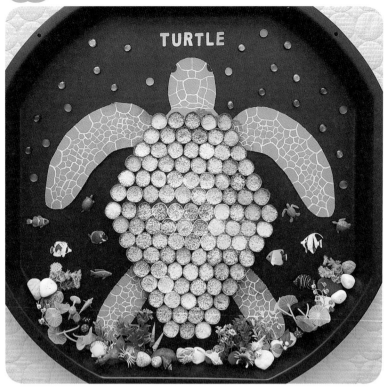

소금놀이

놀이 목표

다양한 재료 활용에 따른 오감 발달, 도구의 활용을 통한 대·소근육 발달, 조절력 향상, 집중력 발달, 색 인지·색 감각 발달

놀이 재료

박스, 휴지심, 소금, 색소, 물, 스포이트, 숟가락, 가위, 물감, 바다 피규어(테라피규어 제품) 등

아이와 함께 플라스틱 쓰레기로 바다 친구들이 아파하는 모습을 보았던 어느 날, 거북이의 목에 감긴 비닐에 매우 놀라고, 슬퍼하고, 앞으로 우리가 해야 할 일들에 대해 이야기를 나누었어요. 아이와 그 이야기를 떠올리며 재활용품으로 거북이를 만들고 소금으로 채워 하나하나 물들여가며 지구가 아프지 않는 법에 대해 더 깊이 생각해보았어요.

 놀이 시작

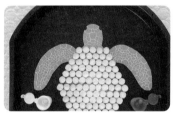

1 박스에 거북이 모양을 그려주세요. 전체 모양으로 해도 좋고, 팔, 다리, 얼굴만 만들어서 붙여주셔도 돼요. 무늬까지 만들려면 시간이 많이 필요해요. 필요하신 분들만 물감으로 그려주면 될 거 같아요.

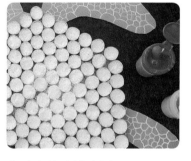

2 휴지심은 적당히 잘라서 글루 또는 목공 풀로 붙여서 거북이 등껍질을 만들어줄 거예요. 제일 윗칸부터 한 칸씩 늘려가며 붙이면서 크기를 정하면 좋아요. 모양을 모두 만들었다면, 휴지심 안을 소금으로 채워주세요.

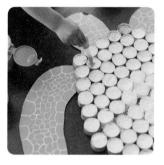

3 물에 색소를 조금 풀어서 스포이드에 담아 소금 위로 뿌리며 물들여주세요. 라온이는 놀이를 보며 지구를 떠올려서 파랑과 초록의 색소를 담아달라고 했어요. 아이가 원하는 색으로 색색의 물을 만들어주면 돼요.

 tip

거북이 모양을 전체적으로 만드셨다면 몸통 위에 휴지심을 붙여주시고, 부분 부분으로 만드셨다면, 거북이 등을 만든 후에 크기에 맞게 밑면을 박스로 따로 잘라서 글루 또는 목공 풀로 붙여주세요. 이후 남은 거북이의 모습을 붙여서 만들어주세요.

tip 물감으로 해도 좋은데, 아이와 놀이를 준비하며 나누었던 주제가 환경오염이었기에 만드는 재료도, 사용하는 재료도, 재활용이 가능하고, 먹어도 무방한 재료를 이용했어요.

4 아이가 원하는 대로 소금을 물들여가요.

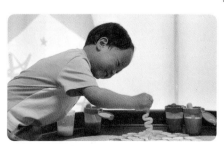

5 하나둘 지구의 색으로 채워가며 물들여지는 소금들이에요. 아이가 스포이드로 물을 많이 넣어서 소금이 다 녹아버리면 소금을 채워가는 놀이도 함께 해요.

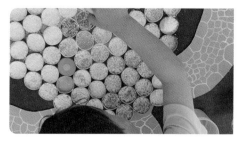

6 지구를 담은 거북이가 완성되면 바다를 꾸며보는 시간을 가져보아요 지구를 지키는 방법에 대해 이야기해도 좋아요.

권장 연령
3세 이상

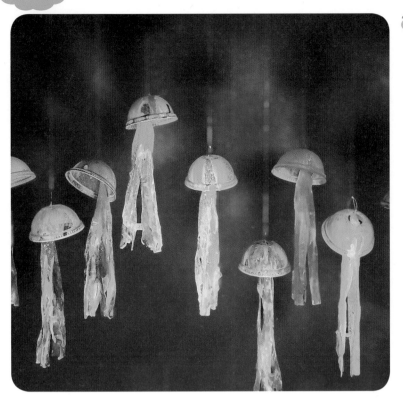

해파리 퍼포먼스

놀이 목표

시각 자극을 통한 감각의 극대화, 도구의 활용을 통한 대·소근육 발달, 색 인지·색 감각 발달, 시각적 협응력 발달, 조절력 발달, 창의력 발달, 집중력 발달, 감수성 발달

놀이 재료

포장 음료 뚜껑, 비닐, 낚싯줄, 샤워봉, 야광물감(스노우키즈 제품), 붓, 스프레이, 블랙라이트 등

블랙라이트와 함께하면 반짝반짝 빛나는 물감의 변신. 플라스틱 용기와 비닐을 이용해 해파리를 만들고, 라이트를 비추면 아름다운 바다 속이 되요. 아이는 그곳에서 더 행복한 놀이를 해요.

놀이 시작

1 포장 음료 뚜껑에 비닐을 잘라서 테이프로 붙여주시고, 뚜껑 위에 낚싯줄을 매 샤워봉에 묶어두었어요. 높낮이를 다르게 하면 조금 더 리드미컬한 움직임을 볼 수 있어요.

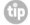 **tip**

물감을 위에서 칠하기 때문에 아래로 흘러내려요. 놀이에 집중하다 아이들이 미끄러질 수 있으니, 바닥에 미끄럼 방지 매트를 깔아주시거나 주의를 기울여 주세요.

 2 푸어링 아트에 이용했던 물감이 남아서, 해파리에도 활용했는데 야광물감이나 스노우 물감은 블랙라이트에 반응하니 물감 그대로 붓으로 칠하거나 뿌려서 해파리에 색칠해주세요.

3 해파리를 전체적으로 색칠했다면 불을 끄고, 블랙라이트를 비춰주세요. 야광물감이 반응하여 더 반짝이는 해파리를 만들 수 있어요. 이때 스프레이 통에 같은 물감을 물에 섞어서 뿌려주면 해파리들이 춤을 추듯 움직이고, 물감이 튀기며 더 반짝이는 시간이 되어주어요.

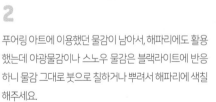

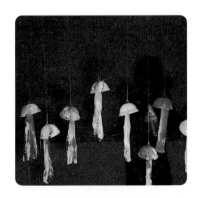

4 물감이 잔뜩 묻은 해파리들은 마르는 시간이 오래 걸려요. 보관하실 경우 참고해주세요. 라온이처럼 퍼포먼스를 위한 놀이로 활용한다면 맘껏 놀이 후 정리하면 돼요. 물감은 바로 세척할수록 이염이 덜 됩니다.

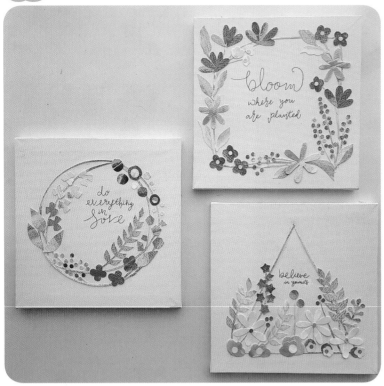

봄꽃 콜라주 액자

놀이목표

물감의 활용에 대한 이해, 색의 표현력 발달, 조절력 발달, 집중력 향상, 가위질을 통한 대·소근육 발달, 시각적 협응력 상승, 구성력 발달, 창의력 발달, 감수성 발달

놀이재료

도화지, 물감, 안 쓰는 카드, 가위, 캔버스, 풀, 연필 등

물감을 카드로 긁으면 결대로 나타나는 특별한 무늬가 멋져요. 다양한 그림책의 일러스트 기법으로도 사용되는 물감놀이 기법이에요. 이 기법을 이용해서 자유롭게 자르고 붙여 만든 봄꽃 콜라주 액자입니다.

 놀이 시작

tip

아이의 느낌대로 잘라도 좋고, 그림을 그려서 잘라도 좋아요. 라온이는 꽃도 그리고 동그라미도 그려서 자르더라고요. 나뭇잎 중에서 쉬운 모양은 라온이가 직접 그려 잘랐고, 어려운 줄기 잎은 엄마가 그려 잘라주었어요. 함께 자르고 붙이며 놀이해보세요.

1 도화지에 물감을 자유롭게 짜주어요.

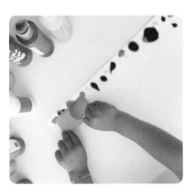

2 안 쓰는 카드를 이용해서 물감을 긁어내려주세요 특유의 물감 결이 무늬를 만든답니다.

3 엄마, 아빠의 물건을 늘 궁금해하는 아이들에게 가끔씩 새로운 도구로 주면 아이는 그 자체만으로도 엄청 신기하고 좋아하더라고요. 아이에게 있어 카드는 너무 재미난 도구예요.

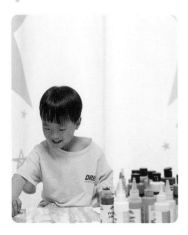

4 자유롭게 카드로 그려낸 그림들을 잘 말리면 멋진 색지가 만들어져요. 자유롭게 원하는 느낌으로 잘라서 활용하면 더 멋진 놀이가 돼요.

5 봄꽃을 주제로 만들기를 해서인지, 아이는 집중해서 꽃을 표현하더라고요. 바람에 흩날리는 꽃잎, 푸릇푸릇 새싹, 아이와 나누는 시간은 언제나 봄날같이 따스해요.

6 아이가 액자는 늘 네모여야 하냐고 해서, 안쪽에 새로운 틀을 만들어주었어요. 라온이의 아이디어는 언제나 작품 속에 함께해요.

🐤 무지개 하트 젤리

놀이목표
다양한 재료 활용에 따른 오감 발달, 도구의 활용을 통한 대·소근육 발달, 조절력 향상, 집중력 발달, 색 인지·색 감각 발달, 색 분별력 발달, 감수성 발달

놀이재료
한천 가루, 물, 색소, 하트 모양 몰드, 작은 장난감(러닝 리소스 제품), 색색의 꽃, 안전 칼, 여분의 볼 등

☀ 하트 모양 젤리를 무지개 색으로 만들어 같은 색의 자동차를 숨기고, 같은 색의 꽃들이 함께하는 하트 젤리 꽃밭을 선물해주어요. 아이는 색색의 젤리를 부셔서, 안에 숨어 있는 작은 자동차를 찾는 재미에 퐁당 빠져 너무나 즐거워했던 놀이에요.

놀이 시작

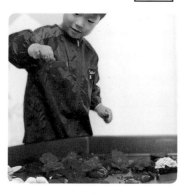

1 젤리는 물 500ml 기준 한천 가루 아빠숟가락 1개 정도의 비율로 찬물에 미리 잘 풀어준 뒤에 한천 가루 물을 끓여주세요. 끓을 때 생기는 거품은 걷어내 주시는 게 좋아요. 한번 끓어오르면 바로 끄고, 여분의 볼에 넣어주고 색색의 색소를 한두 방울 넣고 섞어주세요. 색이 잘 섞이면 원하는 몰드(하트 몰드)에 넣어서 굳혀주세요. 이때 자동차 혹은 보석 등 숨겨두고 싶은 작은 선물을 젤리에 넣고 같이 굳히면 더 좋아요.

2 아이는 보자마자 젤리 속 숨은 자동차 친구들에 반했어요. 다양한 방법으로 하트 젤리를 탐색하고 만지고 자르며 안쪽의 작은 자동차들을 찾아냈어요.

3 예쁜 무지개 색들을 모아 무지개 하트 탑도 만들고, 안전 칼로도 자르고, 다른 자동차들을 데려와 자동차로 뭉개며 젤리 속 자동차를 꺼내기도 하면서 오감놀이를 마음껏 즐겼어요.

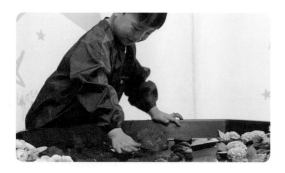

4 손바닥이 알록달록 물들 때까지 신나게 즐기는 모습이 너무 귀여운 놀이에요. 색소로 물든 손바닥은 조금 오래 색이 남지만, 손을 자주 씻는 아이들은 금방 사라져요. 부담된다면 물감으로 대체해도 좋아요. 아이들이 충분히 즐길 수 있도록 도와주세요.

tip 색소는 식용이 가능하고 젤리는 식용 재료라서 분리배출이 가능한 음식물 쓰레기로 분류하지만, 물감은 섭취하면 안 되기에 물감으로 만든 젤리는 일반 쓰레기로 분리배출 해주세요.

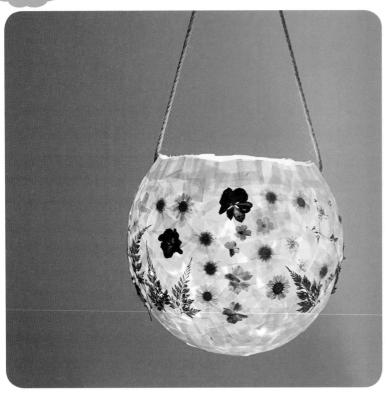

꽃 누르미 한지 등

놀이 목표

다양한 재료 활용에 따른 오감 발달, 도구 활용을 통한 대·소근육 발달, 조절력 향상, 집중력 발달, 자연 재료를 통한 감수성 발달, 창의력 발달, 구성력 발달

놀이 재료

한지, 문방 풀, 압화, 붓, 풍선, 마 끈, 와이어 전구 또는 LED 전구, 송곳 등

우리의 놀이에서 꽃은 떼어놓을 수 없는 소재이지요. 계절마다 피는 꽃들은 늘 좋은 놀이 친구가 되어줘요. 생화는 등을 만들기에는 무게감이 있을 거 같아서 압화로 라온이와 함께 봄날을 밝혀주는 고운 등을 만들어 보았어요.

놀이 시작

1 압화는 종류별로 준비해주세요. 직접 준비한 압화면 더욱 좋지만, 초봄의 놀이여서 누르미 한 꽃이 없어 시중에 파는 압화를 준비했어요. 풍선은 미리 적당한 크기로 잘라주시고, 문방 풀과 붓을 준비해주세요. 풍선은 그릇에 고정해주면 더욱 좋습니다.

2 문방 풀을 불어놓은 풍선에 바르고 조각내 잘라둔 한지를 하나하나 붙여주세요.

3 한지를 겹칠수록 단단한 한지 등이 만들어지는데, 너무 두꺼우면 빛이 투과가 안 돼요. 두세 겹 정도 발라주면 좋은데, 아이들이 힘들어하면 겹 수를 줄여주거나, 풍선의 크기를 작게 해서 조절해주세요. 등은 풍선 모습을 그려보며 미리 정해서 경계선을 정하고 붙여주면 돼요.

4 한지를 겹겹이 붙여 완성한 한지 등에 문방 풀을 발라 압화를 붙여주세요.

5 압화를 붙인 한지 등이 잘 마를 수 있도록 선선한 곳에서 건조해주세요.

6 한지 등이 잘 마르면 풍선을 터뜨리고 조명을 넣으면 완성돼요 탁자에 두거나 양쪽에 송곳을 이용하여 마 끈을 묶어매달아도 좋아요.

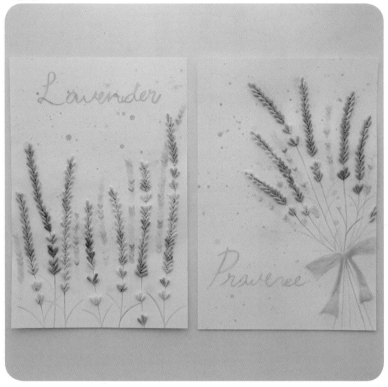

권장 연령
3세 이상

라벤더 물들이기

놀이 목표

물감의 활용에 대한 이해, 색의 표현력 발달, 조절력 발달, 집중력 향상, 대·소근육 발달, 시각적 협응력 상승, 창의력 발달, 감수성 발달

놀이 재료

도화지, 면봉, 가위, 목공 풀 또는 글루, 붓, 스포이드, 물감, 물, 물감통 등

해마다 6월이 되면, 잔잔한 꽃을 사랑하는 라온이와 라벤더를 느끼러 여행을 떠나요. 여리여리한 보랏빛에서 느껴지는 향기로움이 사랑스러워서 아이와 그 시간을 누리고 싶어서요. 아이 역시 그 시간을 잊지 못해, 봄이 되면 말하곤 하는데 그날을 추억하며 마음을 담아 준비해보는 라벤더 물들이기 놀이. '너의 추억이 놀이마다 함께 하길, 이 놀이도 추억이 되길….'

 놀이 시작

1 도화지에 줄기를 그려주세요. 면봉의 솜 부분을 가위로 잘라서 목공 풀이나 글루로 붙여서 라벤더 모양을 표현해줍니다.

2 1의 라벤더가 잘 마르면, 보랏빛 물감을 농도 별로 만들어요. 물감의 농도를 스스로 준비할 수 있는 개월 수의 아이들에게는 물감과 물을 따로 준비해줘도 좋아요. 면봉 부분을 붓으로 톡톡 물들여주세요.

3 물감으로 농도를 조절해서 물들여도 좋고, 스포이드로 물들여도 좋아요.

4 면봉을 모두 물들이면, 물감을 머금은 붓을 톡톡 부딪쳐서 라벤더 옆에 흩날리는 라벤더를 표현해주세요.

5 라벤더 글씨와 줄기를 아이와 함께 혹은 엄마의 도움으로 표현해주면 더 예쁜 라벤더가 완성돼요.

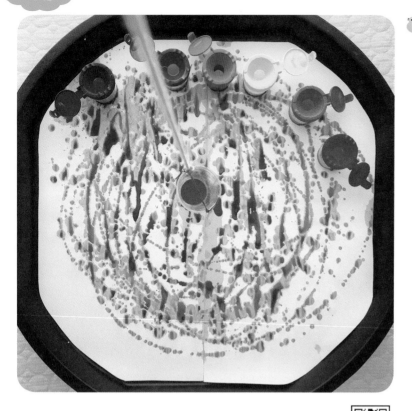

펜듈럼 미술놀이

놀이 목표

다양한 재료 활용에 따른 오감 발달과 소근육 발달, 색의 표현력 발달, 감수성 발달, 과학적 탐구 및 이해, 놀이를 통한 학습, 조절력 발달, 집중력 향상

놀이 재료

고정할 수 있는 봉(스탠드 옷걸이 또는 압축봉), 물감 통, 끈, 송곳, 물감, 물, 도화지 등

아이와 놀이는 언제나 자유도와 완성도의 균형을 맞추고자 하는데요. 하나의 놀이에서 이 두 가지를 충족시키면 이상적일 수 있지만, 사실 놀이 방법에 따라 그 무게 중심이 달라지곤 하죠. 그래서 방법이 편향되지 않도록 늘 조심하며, 중심을 맞추려 애쓰고 있답니다. 오늘은 어떤 완성이 목적이 아닌, 펜듈럼(반동에 의해 그려지는) 과학 요소를 더하면서, 아이가 즐겁고 자유롭게 활동할 수 있는 놀이를 함께 해보았어요.

놀이 시작

1 플라스틱 포장 음료 용기 아래와 윗부분의 양쪽에 송곳으로 구멍을 뚫어요. 아랫부분은 물감이 내려오는 부분이고, 위의 양방향으로 뚫어준 곳은 끈을 고정할 곳이에요. 끈을 고정했다면, 물감을 넣어줄 통이 무게 추가 된다는 느낌으로 고정봉에 묶어주세요. 튼튼하게 묶어주셨다면, 아래에 넓은 종이를 깔아주세요. 매달아둔 끈의 길이가 길수록 표현되는 그림도 넓어지니, 반경에 유의해주세요. 물감에 물을 섞어서 준비해주시는데, 조금 되직한 정도가 좋아요.

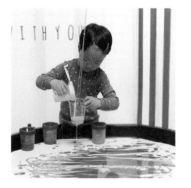

2 물감을 색색별로 준비해주면, 아이가 다양하게 그림을 그릴 수 있어요. 통에 직접 물감을 넣고, 밀어주면 반동에 의해서 물감이 담긴 통이 움직이며 미리 뚫어 놓은 아랫구멍을 통해 내려와 그림을 그려줄 거랍니다.

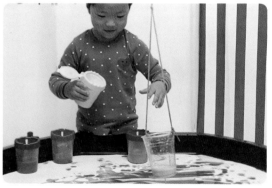

3 물감이 묽으면 내려와 그림을 그리기 전에 번져서 그림이 잘 그려지지 않고, 물감이 너무 되직하면, 아랫구멍을 통해 잘 안 내려오더라고요. 적당한 농도를 아이와 놀이하기 전 어른이 미리 체크해주시는게 좋아요.

4 작품으로 남겨두고 싶다면, 적당히 무늬를 만들고 빠르게 종이를 빼내는 게 좋아요. 종이의 두께가 두꺼울수록, 물감의 묽기에 덜 젖어서 보관하기가 용이합니다.

권장 연령
3세 이상

 # 달걀판 꽃 리스

놀이 목표

다양한 재료 활용에 따른 오감 발달과 소근육 발달, 색의 표현력 발달, 감수성 발달, 집중력 향상, 조절력 향상

놀이 재료

달걀판, 가위, 칼, 아크릴 물감, 붓, 물통, 폼폼이, 수틀, 글루, 목공 풀, 리본 끈, 트레이싱지, 유성펜 등

재활용품을 활용한 놀이는 아이에게 재활용에 대한 긍정적인 마음을 가르치기도 좋고, 얼마든지 멋지고 예쁜 작품을 만들어낼 수 있어 엄마에게도 좋은 놀이 중 하나에요. 특히나 달걀판은 그 활용도가 좋아서, 어린 개월 수부터 꾸준히 함께 만들기를 하는 재료랍니다.

 놀이 시작

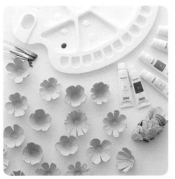

tip

아크릴 물감은 건조가 빠른 만큼, 팔레트에서도 빠르게 마르기 때문에 아이가 조금 어려워할 수도 있어요. 이때 물을 조금 넣어주면 굳은 것이 풀리면서 수채화 물감처럼 발색되는데 불투명한 발색을 원한다면 물의 양을 줄이거나 덧칠해주셔야 해요.

1 달걀판의 볼록한 부분을 잘라 다양한 꽃 모양을 준비해주세요. 물감은 발색이 좋고, 건조가 빠른 아크릴 물감을 활용했는데 일반 물감도 괜찮습니다.

2 봄 느낌을 살려주려고, 기존 컬러에 화이트를 섞어서 파스텔 톤으로 채색해주었어요. 아이에게 명도와 채도를 설명하며 색의 스펙트럼을 넓혀주기에도 좋아요.

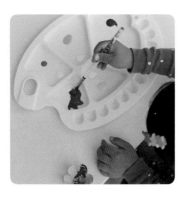

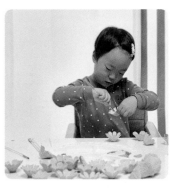

3 달걀판으로 자른 꽃이 입체라서 생각보다 채색이 단조롭지 않아요. 천천히 과정을 즐겨주는 게 좋아요. 윗면을 칠하고 뒤집어 아래를 칠하고, 혹은 묻히기도 하고 자유로운 방법으로 아이가 충분히 즐길 수 있도록 응원해주세요.

4 달걀판 꽃들의 채색이 마무리되면 잘 말려서 수틀에 글루 또는 목공 풀로 붙여주세요. 꽃의 가운데 부분 부분도 목공 풀을 이용해 폼폼이를 더해주면 더 귀여운 꽃이 돼요.

 tip

수틀은 두 개의 나무틀 사이로 천을 넣는 구조로 되어 있어서 이 부분에 천이나, 종이를 넣어서 메시지를 적어두어도 좋아요. 메시지를 넣고 싶다면 꽃을 붙이기 전에 준비해주세요.

5 리스가 완성되면 수틀의 조임 나사 부분에 리본을 묶어서 벽이나 문에 고정시켜요.

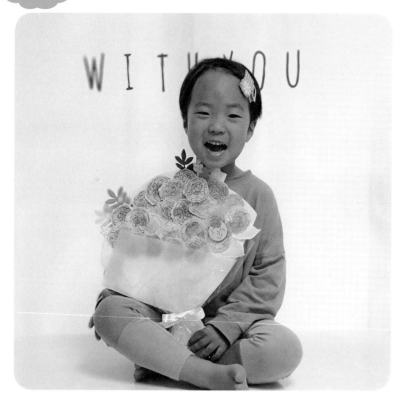

🕊️ 카네이션 꽃다발

놀이 목표

물감의 활용에 대한 이해, 색의 표현력 발달, 조절력 발달, 집중력 향상, 가위질을 통한 대·소근육 발달, 시각적 협응력 상승, 구성력 발달, 창의력 발달, 감수성 발달

놀이 재료

도화지, 화장솜, 스포이드, 물감, 물감통, 리본 끈, 풀, 가위, 비닐, 유성펜 등

☀️

가정의 달 5월은 아이가 기다리는 어린이날도 있지만, 어버이날도 있지요. 매년 할머니에게 드리는 카네이션은 아이가 직접 만들어 선물하고 있어요. 아이가 자랄수록 감사하는 마음을 알아가고 더불어 표현하는 법을 배웠으면 하는 마음에 준비해본 놀이입니다.

🐴 **놀이 시작**

1 둥근 화장솜의 모양에 맞춰서 카네이션을 그려주세요. 카네이션 그리기가 어렵다면 가볍게 동글동글 나선형으로 그려주셔도 충분히 예뻐요. 물감통에 붉은 계열의 물감을 농도가 다르게 준비해주세요.

2 화장솜을 그림에 맞춰서 하나하나 올려주세요.

🟡tip 카네이션 도안은 블로그를 참고해주세요.

3 올려둔 화장솜 위로 스포이드로 물감물을 뿌려서 화장솜을 물들여주세요.

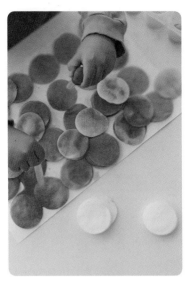

4 아이가 맘껏 물들일 수 있도록, 물이 너무 흥건하다면 화장솜을 추가로 올려서 흡수할 수 있게 도와주세요.

5 물들이기가 마무리되면 잘 말린 후 화장솜을 분리해주세요.

6 물들여진 카네이션 밑그림 위로 완성선을 유성펜으로 그려주세요.

7 잘 그려진 카네이션은 하나하나 잘라서, 포장지 도안에 풀로 붙여주세요(블로그 참조). 이때 나뭇잎들을 미리 준비해서 함께 붙여주시면 더 풍성한 꽃다발이 돼요.

8 카네이션 꽃을 포장지 도안에 다 붙여주고 나서 비닐 또는 트레이싱지 등을 이용해서 한 번 더 감싸고 리본으로 묶어주면 더 예쁜 꽃다발이 완성된답니다.

옷걸이 액자

놀이 목표

자연물을 통한 계절감 발달. 시각적 협응 및 대·소 근육 발달, 감수성 발달. 자연물의 변화에 대한 과학적 탐구 및 이해, 목표 달성에 의한 성취감 발달

놀이 재료

크래프트지, 펀치, 마 끈, 집게, 옷걸이, 가위, 자연물, 마스킹테이프 등

집에 있는 용품들을 재활용해서 아이와의 놀이에 활용하는 건 엄마에게도 재미있는 순간이에요. 엄마가 만들어둔 옷걸이 액자에 아이가 찾아와 만든 자연 책갈피들을 걸어두면 아이는 오갈 때마다 예쁜 꽃 액자가 된 곳에 서서 기분 좋은 하루를 마주한답니다.

놀이 시작

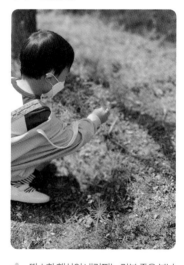

1 따스한 햇살이 내리쬐는 기분 좋은 봄날에 산책을 떠나요. 오늘의 산책 준비물은 크래프트지를 작게 자르고 위쪽에 펀치로 구멍을 뚫은 책갈피 형태의 작은 채집 종이에요. 이곳에 아이가 찾아온 자연의 친구들을 마스킹테이프로 붙여요. 잘 안 붙을 수 있으니 여유 있게 마스킹테이프를 준비해주세요.

2 아이와 놀이를 하며 산책하는 동네 한 바퀴는 주위 풍경도 더 예쁘게 보이는 마법의 힘이 있어요. 아이의 눈높이는 어른의 눈높이와 달라서 작고 소중한 보물들을 잘 찾거든요. 그런 보물들을 담아서 모아두면 그 자체만으로도 너무 예쁜 작품이 돼요.

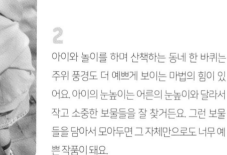

3 봄에만 만날 수 있는 자연 속 놀이들도 함께하면 아이의 놀이는 더욱 풍성하고 멋질 거예요. 예쁜 모습들을 바라보는 엄마의 마음도 따스해지고요.

4 옷걸이를 손잡이 삼아 아랫부분을 네모로 만들어 액자 프레임을 만들어요. 책갈피 길이에 맞춰서 걸어둘 수 있는 끈을 가로로 옷걸이에 묶어주시고, 꽃을 담아 만든 책갈피 위쪽에 끈을 묶어서 옷걸이 줄에 집게로 하나씩 꽂아 주세요. 옷걸이는 손잡이 부분 그대로 벽에 걸어두셔도 되고, 끈을 달아서 모빌처럼 달아두셔도 좋아요. 은은한 꽃향기가 느껴지는 봄 액자와 예쁜 하루 보내세요.

권장 연령
2세 이상

🐤 자동차 경주 터프 트레이

놀이 목표

다양한 재료 활용에 따른 오감 발달, 도구의 활용을 통한 대·소근육 발달, 조절력 향상, 집중력 발달, 역할놀이를 통한 사회성 발달, 목표 완수를 위한 성취감 발달

놀이 재료

윈도우 마카, 빨대, 테이프, 박스, 종이, 양면테이프, 가위 등

☀️ 오늘은 터프트레이의 장점을 이용해서 트랙을 만드는 간단한 방법으로 아이가 너무 즐거워했던 자동차 경주 놀이를 함께해볼게요.

 놀이 시작

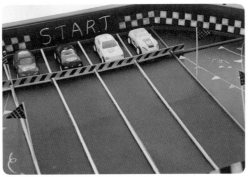

1 자동차 트랙을 만들어요. 터프 트레이를 활용한다면, 길이에 맞게 가장 기다란 직선 코스를 4등분하여, 빨대를 테이프로 고정해서 각각의 라인을 만들어주세요. 라인을 막아둘 출발선은 박스를 재활용해서 만들어주면 되는데, 이때 박스의 가로 길이는 라인의 총 가로 길이보다 여유 있어야 하고, 중간중간 라인의 폭만큼 홈을 만들어서 걸어둘 수 있게 준비해주세요.

2 터프 트레이를 가지고 계시다면, 트레이 고정다리의 앞뒤 높이를 다르게 고정해서 앞쪽을 더 낮게 조정하면 내리막이 되어서 더 쉽게 경주놀이를 할 수 있어요.

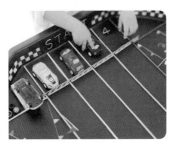

3 자동차의 출발선도 출발 전에 고정할 수 있는 턱이 있으면 좋아서, 출발선 앞에 빨대를 붙여서 흘러내려가지 않게 준비해두었어요.

 tip 트레이가 없으시다면, 트랙을 박스에 만드셔서 높낮이가 다른 테이블에 비스듬히 세워 놀이해도 되니 걱정하지 않으셔도 돼요.

4 놀이는 간단해요. 경주하고 싶은 자동차를 출발선에 두고, 박스 출발선을 올리면, 경사면을 따라 자동차들이 내려가면서 승부를 하는 놀이인데, 단순하지만 자동차와 승부를 좋아하는 아이들은 몇 번이나 반복하며 놀이할 거예요.

5 자동차를 좋아하는 라온이는 놀이를 진행하며, 자동차 경주 중에 사고를 당한 차들을 위한 정비소도 만들고, 다른 자동차들도 데려와 끊임없는 이야기를 만들고 다양하게 즐겼어요.

273

습자지 과일 물들이기

놀이 목표

다양한 재료 활용에 따른 오감 발달과 소근육 발달, 색의 표현력 발달, 감수성 발달, 조절력 발달, 집중력 향상, 미적 감각 향상

놀이 재료

도화지, 습자지, 붓, 물, 물통 등

습자지 물들이기는 습자지에 물을 뿌려주거나 바른 후에, 일정 시간이 지나면 습자지의 색이 종이에 물드는 모습을 놀이에 응용한 방법으로 아이가 이 기법을 좋아해서 다양한 방법으로 색깔놀이를 즐기고 있어요.

 놀이 시작

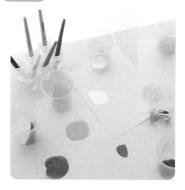

1 도화지에 과일 그림을 그려주세요. 습자지는 얇아서 밑그림에 올려두면 따라 그릴 수 있어요. 과일 모양으로 색색의 습자지를 잘라서 함께 준비해주세요.

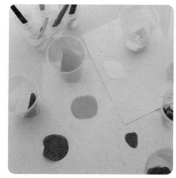

2 과일 그림에 물을 바르고, 잘라둔 습자지를 올려주세요.

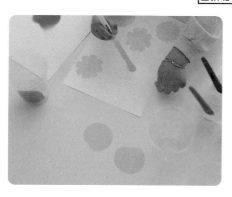

3 같은 방법으로 원하는 과일들을 그려서, 물을 이용해서 습자지를 붙여주면 돼요. 물이 마른 후 습자지가 건조해지면 도화지에서 자연스럽게 떼어지는데 그때까지 기다려주세요.

4 과일의 색이 예쁘게 물들면 테두리를 한 번 더 그려서 선명하게 그려주세요. 습자지가 물든 부분과 정확하게 맞지 않아도 자연스럽고 그대로 충분히 멋진 작품이 돼요.

 tip

놀이 중 습자지가 물에 닿으면 색소가 생각보다 빨리 물들고 잘 지워지지 않아요. 손이나 몸의 부분은 비누를 이용해서 닦아내면 되지만, 책상은 세척이 잘 되지 않을 수 있어요. 그때는 알코올을 뿌려서 닦으면 깨끗하게 청소가 가능합니다.

5 습자지로 표현한 작품에 다른 재료를 콜라보해도 좋아요.

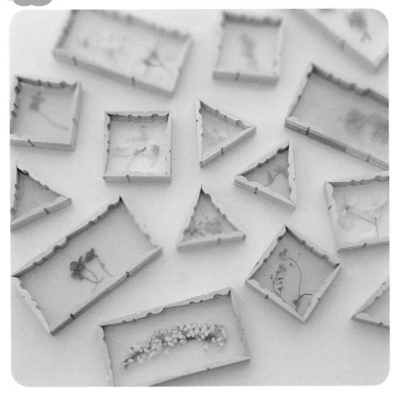

권장 연령
4세 이상

꽃이 담긴 원목 교구

놀이 목표

다양한 재료 활용에 따른 오감 발달과 소근육 발달, 시각적 협응력 발달, 색의 표현력 발달, 자연물을 통한 감수성 발달, 조절력 발달, 집중력 향상, 미적 감각 향상

놀이 재료

원목집게(7.2cm), 색색의 투명 화일, 가위, 목공 풀 또는 글루, 자연물 등

원목집게는 다양하게 활용되는 우리집 1등 재료 중의 하나예요. 나무가 주는 자연스러운 느낌이 좋아서 여러 가지 만들기에 사용하는데, 이번 놀이는 원목 결과 모양을 이용해서 봄을 담은 투명한 원목 교구를 만들어보았어요.

 놀이 시작

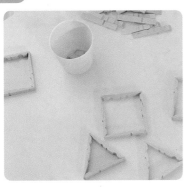

1 원목집게를 비틀어 고정핀을 모두 제거하고 원목 부분만 남겨주세요.

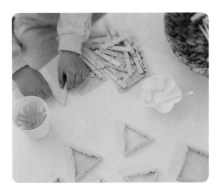

2 원목집게를 평평한 부분이 바깥으로 향하게 해서 삼각형, 정사각형, 직사각형 등의 모양으로 만들어 목공 풀을 이용하여 고정시켜주세요.

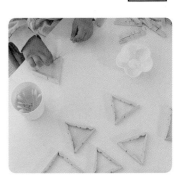

3 목공 풀이 굳어 단단하게 틀이 고정되면 색색의 투명 화일에 대고 크기에 맞게 잘라주세요.

 tip

튜브 형태의 목공 풀은 울퉁불퉁하게 발라질 수 있어서, 소분 그릇을 준비해서 미리 짜서 면봉을 이용해서 발라주면 평평하게 바를 수 있어요. 단단하게 고정하고 싶다면 글루를 이용해도 좋은데 이때 두껍게 발라질 수 있으니 주의해주세요.

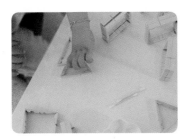

4 잘라둔 투명 화일을 원목 프레임에 목공 풀로 붙여주는데, 두께감과 안정감을 위해서 원목, 투명 파일, 원목 순서로 고정하면 더 튼튼하고 좋아요.

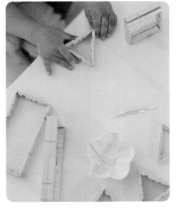

5 투명 화일은 한 장씩 원목 프레임에 고정하여 투명 교구로 활용해도 좋지만, 두 장을 겹쳐 사이에 자연물을 넣어주면, 더 특별하고 감성적인 봄 교구로 활용하실 수 있어요. 단, 자연물은 빨리 건조될 수 있습니다.

275

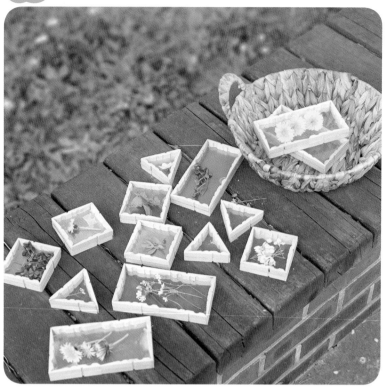

봄의 색깔 찾기

놀이목표

자연물을 통한 계절감 발달, 시각적 협응 및 대·소
근육 발달, 감수성 발달, 자연물의 색 변화에 따른
색 인지 발달

놀이 재료

투명 원목 교구, 자연물, 테이프 등

투명 원목 교구의 반은 투명하게, 반은 꽃을 넣었는데
넣어둔 꽃이 시들어 아이가 아쉬워했어요. 그래서 남은
투명 교구를 활용해 꽃을 찾아주는 놀이로 연계하면 좋
을 거 같아 산책길에 살짝 들고나가 아이와 봄의 색을
찾는 탐험대가 되어본 날이에요.

놀이 시작

1 따스한 해가 예쁜 봄날에 아이와 산책을
다녀와요. 만들어둔 원목 교구의 투명함
은 봄날을 담기 너무 좋은 액자가 돼요.
라온이는 따스한 햇살이 노란색을 닮았
다며 해를 담아 반짝반짝 예쁜 시간을
담고 싶어했어요.

2 푸르름을 간직한 파란 원목 교구에는 보
랏빛의 예쁜 꽃을 주워 담아주었고요.

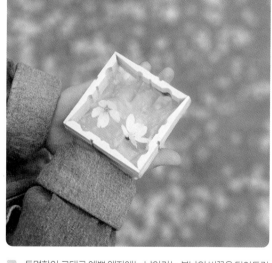

3 투명함이 그대로 예쁜 액자에는 날아가는 봄날의 벚꽃을 담아두길
원했어요. 벚나무 아래에서 흩날리는 꽃잎이 꽃비 같다며 두 손 모
아 기다리는 모습은 정말 사랑스러웠어요.

4
자연이 주는 선물은 그 어떤 장난감
보다도 소중하고 예쁜 아이의 친구
에요. 자연 속에서 아이와 함께하는
시간은 엄마에게도 소중한 선물이
되어준답니다.

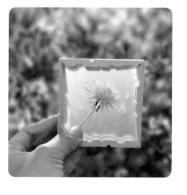

tip 연계 활동으로 이어져 권장연령이 4세 이상이지만,
계절의 색을 찾는 놀이는 2세 이상부터 계절마다 하
기 좋은 놀이에요.

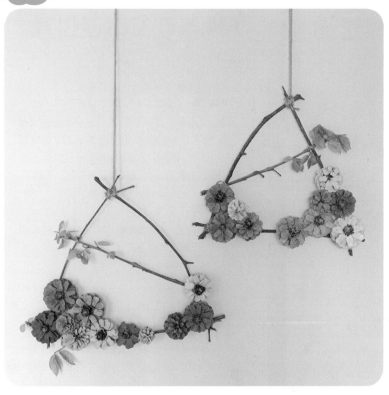

솔방울 리스

놀이 목표

다양한 재료 활용에 따른 오감 발달, 대·소근육 발달 및 시각적 협응력 발달, 시각 자극을 통한 색 인지 발달, 색 표현력 발달, 감수성 발달

놀이 재료

솔방울, 나뭇가지, 마 끈, 아크릴 물감, 팔레트, 붓, 물, 글루 등

솔방울이나 도토리는 아이의 두 손을 무겁게 하는 자연의 친구여서 언제나 집으로 몇 개씩 들고 오곤 하는데, 그러다보니 자연물을 이용한 놀이는 일상의 일부분처럼 자연스럽고, 아이도 주워오는 순간에도 놀이를 꿈꾸며 주워올 때가 많아 그 모습 자체가 예쁘더라고요.

 놀이 시작

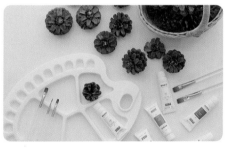

1 솔방울을 깨끗이 씻어 말린 후에 솔방울의 윗부분을 잘라두면 납작한 모습이 마치 꽃처럼 보여요. 솔방울은 아크릴 물감으로 색칠해줄 거예요. 색색의 색을 준비해주세요.

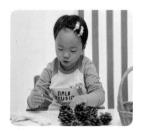

2 아크릴 물감을 그대로 색칠해도 좋지만, 봄의 느낌으로 화이트를 섞어서 파스텔 톤을 만들어 칠하면 더욱더 사랑스러운 색감을 만날 수 있어요.

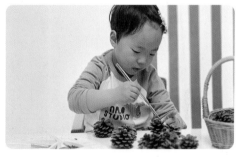

3 솔방울은 입체적이고 칸칸이 층이 있어서 색칠하기가 쉬운 재료가 아니에요. 부족하더라도 그대로 사랑스러운 자연의 색이 있으니, 아이가 충분히 재료를 탐색하고 색칠할 수 있는 시간을 주시면 더 좋아요.

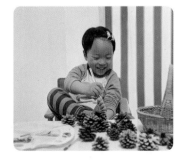

4 중간중간 손으로도 칠하고, 손에도 칠하고 발에도 칠하고, 아이가 즐기는 시간을 존중해주어요.

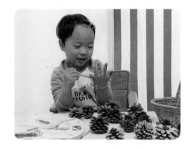

5 온몸으로 즐기며 아이가 담은 솔방울은 아이를 닮아 사랑스러워요. 시간은 더디 걸리더라도, 아이가 즐거운 마음으로 끝까지 함께하는 시간이 더 중요하니까요.

6 색칠한 솔방울이 마르는 동안, 나뭇가지를 이용해 프레임을 만들어요. 네모, 세모, 동그라미 어떤 모습이어도 좋아요. 모양을 잡고, 잘 마른 솔방울을 붙여주어요. 다 완성된 리스는 벽이나 문에 고정하여 인테리어 소품으로 활용하면 좋아요.

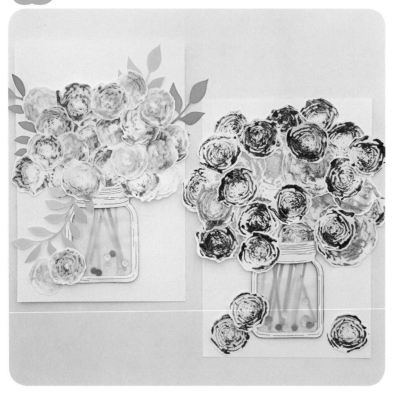

배추로 꽃병 꾸미기

놀이목표

물감의 활용에 대한 이해, 색의 표현력 발달, 조절력 발달, 집중력 향상, 가위질을 통한 대·소근육 발달, 시각적 협응력 상승, 구성력 발달, 창의력 발달, 감수성 발달

놀이 재료

배추, 고무줄, 포크, 도화지, 색지, 습자지, 박스, 가위, 목공 풀, 팔레트 등

채소의 단면을 물감에 찍어 도장처럼 꾹 눌러 표현하는 놀이는 아이와 쉽게 접근하기 좋은 미술 기법 중 하나에요. 오늘은 라온이와 함께 남은 배추를 이용해서 꽃을 표현하며 봄을 담아보았어요. 입체적으로 표현한 화병에 하나하나 넣으니 꽃꽂이하는 느낌이라 더 즐거웠어요.

(Note) 도안은 블로그에서 다운 받으세요.

놀이 시작

1 배추의 밑둥을 포크에 찍어 준비하고, 안에 남은 속은 고무줄로 묶어서 풀어지지 않게 해주세요. 물감과 함께 배추를 찍을 수 있는 팔레트와 도화지도 준비해주세요.

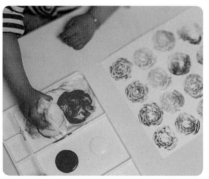

2 물감을 넉넉히 짜고, 배추에 듬뿍 묻혀서 도화지에 콕콕 찍어주세요. 색은 다양하게 해도 좋고, 한 가지로 표현해도 찍힐 때마다 다르게 찍혀서 충분히 예뻐요. 배추의 단면이 겹겹이 나타나 마치 꽃처럼 화사하고 예뻐요.

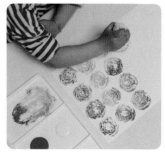

3 배추의 밑둥은 잡기 힘들 수 있어 포크를 찍어서 손잡이를 만들어도 좋아요. 배추의 크기가 다르면 더 입체감 있게 꽃을 표현할 수 있어요.

4 배추를 물감에 찍어둔 그림들은 잘 말려서 하나하나 잘라주세요. 배추꽃을 담아줄 꽃병(블로그 도안 참조)은 도안을 잘라 박스에 붙여서 입체감 있게 잘라주고, 안쪽 테두리를 한 번 더 잘라서 유리병을 표현해줄 거예요. 습자지를 조금 더 작게 잘라서 붙여주면 물이 들어 있는 것처럼 더 현실감 있는 꽃병을 만들 수 있어요.

5 꽃병을 테두리 부분만 풀을 이용하여 도화지에 잘 붙여주면, 습자지 부분은 옆면만 붙여서 위쪽이 주머니 형태가 돼요. 이 부분에 줄기나 잎 등을 미리 잘라서 넣어주세요. 아이가 길게 색지를 잘라도 좋고, 엄마가 미리 잘라서 준비해주셔도 좋아요.

6 줄기와 잎 부분을 붙여준 꽃병에 잘라둔 꽃을 하나하나 겹겹이 붙여주세요.

7 꽃병 아래 떨어진 꽃을 표현해주면 조금 더 풍성하고 예쁜 꽃병이 완성돼요.

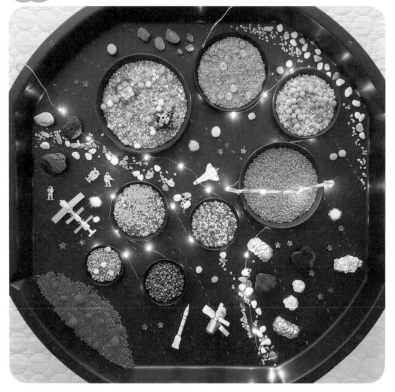

색 자갈 우주 스몰월드

놀이 목표

다양한 재료 활용에 따른 오감 발달, 도구의 활용을 통한 대·소근육 발달, 조절력 향상, 집중력 발달, 역할놀이를 통한 사회성 발달, 성취감 상승, 자존감 발달, 창의력 발달.

놀이 재료

색색의 색 자갈, 터프 트레이, 크기가 다른 화분 받침 혹은 트레이, 우주 피규어(마이리틀타이거 제품), 숟가락, 폼폼이, 돌멩이, 와이어 전구 등

우주 스몰월드는 아이가 가장 좋아하는 놀이 중 하나에요. 아이가 자라면서 함께 만들어가면서 아이의 비중을 점점 늘리고 있어요. 아이가 준비하고 만들어내는 순간들에도 아이는 자랄 테니까요. 아이가 고사리같이 작은 손으로 우주를 채울 때마다 아이의 우주도 자라고 있음을 느껴요.

놀이 시작

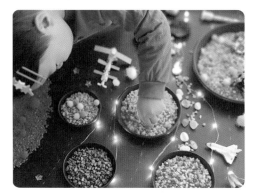

1 크기가 작은 화분 받침에 색 자갈을 색색별로 담아 행성을 표현해요. 그 위로 폼폼이도 색을 맞춰 담아주면 다양한 촉감을 느끼며 놀이할 수 있어요. 아이가 스스로 담을 수 있는 연령기가 되면 아이에게 맡겨도 좋은 놀이가 돼요.

tip
색 자갈이나 화분 받침은 화원이나 인터넷에서 구매 가능해요. 색 자갈은 특유의 향이나 가루가 많이 떨어질 수 있으므로, 아이에게 주기 전에 한 번 세척해서 말려두면 좋아요. 크기가 작아 너무 어린 친구들에게는 위험할 수 있으니 주의하세요.

2 전구를 넣어서 우주의 반짝이는 별을 표현했어요. 아이는 불을 끄고 놀이를 하겠다며 어둠 속에서 우주로 날아가고, 우주를 여행하는 모든 순간을 온몸으로 즐겼어요.

tip
전구는 와이어 전구 형태를 자주 사용해요. 와이어가 감겨 있어서 모양 잡기가 수월하고, 건전지 교체용은 오랜 시간 사용할 수 있다는 장점이 있어요.

3 우주에서 숨바꼭질도 하고, 자동차에 우주인들을 태워 여러 행성들을 찾아가기도 하고, 그 시간 동안 상상의 나래를 펼쳐요. 책과 함께하면 우주에 대해 더 즐겁게 공부할 수 있어요.

권장 연령
3세 이상

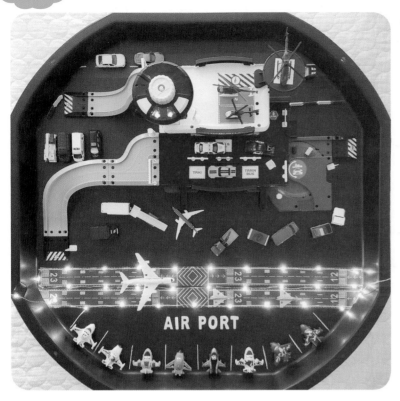

공항 스몰월드

놀이 목표
다양한 재료 활용에 따른 오감 발달, 도구 활용을 통한 대·소근육 발달, 조절력 향상, 집중력 발달, 역할놀이를 통한 사회성 발달

놀이 재료
공항 장난감(마조렛 제품), 비행기(시쿠 제품), 도로 테이프(시쿠 제품), 와이어 전구, 테이프, 터프 트레이 등

고막이 연약한 아이와의 비행기 여행은 언제나 걱정이 앞섰어요. 5살이 되어 드디어 떠나는 첫 비행기 여행을 앞두고, 미리 연습하는 시간을 가지면 좋을 거 같아서 준비했던 공항 스몰월드예요. 익숙한 장난감들이 트레이에 가득하니 어찌나 좋아하던지. 불빛 가득한 활주로에서 이륙의 두근거림을 느꼈어요.

놀이 시작

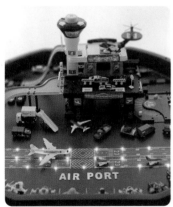

1 준비한 공항 장난감은 마조렛의 공항 시리즈예요. 도로와 연결되는 부분이 마음에 들어서 도로 테이프와 함께 연계해서 준비했어요. 도로 테이프는 시쿠 제품으로 항공 도로용이어서 더 리얼하게 사용할 수 있어요. 이륙하는 도로의 부분 부분에 와이어 전구를 테이프로 고정하여 공항 분위기를 더욱더 살려주면 좋아요.

2 라온이의 공항놀이 시작은 수화물이었어요. 직접 공항을 가본 적이 없던 때라 비행기보다 본인이 챙겨가는 짐이 화물칸으로 이동되어 전달되는 부분들이 신기한 거 같았어요. 이 부분은 아직도 너무 좋아해서 공항에 갈 때마다 캐리어는 라온이 담당이에요. 탑승 수속도 해보고, 수화물도 옮기고, 비행기에 실어서 목적지까지 날아가는 놀이들이 아이의 상상력과 호기심을 자극하는 듯했어요.

3 공항에서 하늘로 날아가는 비행기를 표현하고 싶다고 해서 트레이에 올라섰어요. 위험할 수 있으니 엄마의 주의가 필요하지만, 아이는 언제나 작은 세상에 직접 들어가고 싶어 하는 순수함이 있어 그 시간을 존중해주어요.

4 비행기를 좋아하는 아이라면, 그 자체로도 충분한 시간이 되어주지만 라온이는 비행기보다는 자동차를 선호하는 아이여서, 공항에서 일하는 자동차에도 관심이 많아서 놀이 후반부에는 모든 차들이 출동하는 스토리로 이야기를 이끌어갔어요. 자연스럽게 놀이를 이끌어가는 아이는 창의력도 함께 자라날 거예요.

 놀이 전후 공항이나 비행기에 관한 독서가 함께하면 더 유익해요. 라온이는 책을 보며 공항에서 하는 일을 알아가고, 놀이 후 여행으로 공항을 직접 만났어요. 아직도 야간비행을 하는 시간이면 불빛을 보며 이 놀이를 떠올려준답니다.

FLOWER

꽃밭 도우놀이

놀이 목표

점토 활용에 따른 오감 발달, 도구의 활용을 통한 대·소근육 발달, 역할놀이를 통한 사회성 발달, 색 인지·색 분류 발달, 감수성 발달

놀이 재료

꽃 모양 몰드, 몽클 도우, 플레이 도우, 클레이 도구, 곤충 피규어 등

도우놀이는 말랑말랑 촉감도 좋지만, 몰드를 다양하게 활용하면 여러 가지 느낌으로 쉽게 작품을 만들 수 있어서 아이와 자주하는 놀이 중 하나에요. 오늘은 꽃 모양 몰드를 이용해서 다양한 꽃들을 가득 만들어 꽃밭을 만들었어요. 향기까지 전해지는 거 같은 예쁜 놀이랍니다.

놀이 시작

1 몽클 도우는 말랑말랑 촉감도 향도 너무 좋은 천연 클레이라 아이도 엄마도 너무 좋아하는 재료인데, 더 다양한 색 조합이 필요할 거 같아서 플레이 도우를 섞어서 놀이했어요. 가지고 있는 도우를 활용하면 좋아요. 꽃 모양 몰드는 대부분 베이킹 도구들이에요. 떡이나 슈가크래프트에 사용되는 다양한 몰드들이 많으니 참고하세요.

2 베이킹 몰드 중에 밀대 형태로 밀어내면서 모양을 찍어내는 도구들이 있어요. 쉽게 놀이도 가능하고, 예쁘게 모양이 나와서 아이가 아주 좋아해요. 하지만 저가 제품들은 밀어내는 부분이 약해서 엄마가 미리 사용해보고 아이에게 주세요. 다칠 위험이 있어요.

3 도구들을 사용해서 쉽게 만드는 방법도 좋지만, 아이의 손으로 직접 만들어도 너무 좋은 도우놀이에요. 조물조물하며 아이와 나누는 이야기도 참 소중하고요.

4 믹스된 도우의 색감도 자연스럽고, 마르면서 생기는 크랙이나 색의 변화도 멋져서 도우놀이는 완성 후에도 아이와 만져보며 이야기하기 좋은 놀이 재료에요.

5 예쁜 꽃들이 가득한 꽃밭에서 아이와 봄을 느껴보세요.

권장 연령
3세 이상

🐦 에바 알머슨 도우꽃

놀이 목표
점토 활용에 따른 오감 발달, 도구의 활용을 통한 대·소근육 발달, 색 표현력 발달, 감수성 발달, 명화 연계를 통한 미술의 이해, 성취감 발달, 창의력 발달

놀이 재료
몽클 도우, 플레이 도우, 꽃 몰드, 곤충 피규어, 에바 알머슨 도안(블로그 참조) 등

아이들에게도 익숙한 에바 알머슨(Eva Armisen)의 꽃들이 가득한 따스한 작품들은 아이와의 미술놀이에도 많은 영감을 주어요. 아이와 함께하고 싶은 놀이에 아이가 직접 만들어둔 도우꽃을 활용해보았어요. 도우꽃 만들기는 '꽃밭도우놀이'를 참고해주세요.

 놀이 시작

1 에바 알머슨의 그림을 그린 도안과 만들어둔 도우꽃을 준비해주세요.

2 에바 알머슨 도안 위로 도우꽃을 올려두어요. 작품으로 보관하길 원한다면 도우의 무게가 있어서 캔버스에 글루로 붙여주면 오래 보관할 수 있어요.

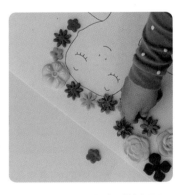

3 보관용이 아니라면, 라온이처럼 꽃으로 표정 만들기 놀이로 이어가도 좋고, 헤어스타일 만들기, 도우 세우기, 도우 탑 쌓기 등으로 활용하며 놀이해도 좋아요.

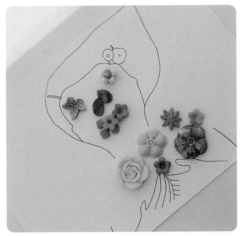

4 자유롭게 아이와 놀이하는 시간. 서툴지만 아이 스스로 하는 모든 시간은 아이의 마음이 자라는 시간이라고 생각해요.

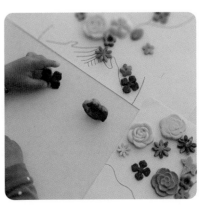

5 아이와 예쁜 봄날, 소중한 시간을 채워보세요.

GREEN 독후 활동

놀이 목표

다양한 재료 활용에 따른 오감 발달, 도구의 활용을 통한 대·소근육 발달, 색 표현법 발달, 색 인지 발달, 색의 스펙트럼 확장, 미적 감각 발달

놀이 재료

커피필터, 물통, 붓, 팔레트, 도화지, 가위 트레이 (K–Mart 제품) 등

아이가 다양한 색을 좋아하면 좋으련만, 여아들에 비해서 남아들의 색 스펙트럼은 조금 늦게 발달한다고 하더니, 우리 아이는 어려서부터 파랑을 선호하고, 초록을 가장 선호하지 않았어요. 꽃과 나무를 사랑하는 아이를 보며, 자연에는 초록이 가득한데 왜 초록이 싫을까 싶을 무렵, 라온이의 이야기를 듣고 지인이 좋은 책을 선물해주셨어요. 그 책과 함께 아이의 색 스펙트럼을 넓혀주는 놀이를 해보았어요. 《GREEN》을 읽고 세상 곳곳에 함께하는 초록을 그림을 통해 배우고, 아이가 스스로 담아보는 놀이에요.

놀이 시작

1 다양한 초록을 담은 책 《GREEN》, 그 안에는 글이 아닌 터치감이 느껴질 정도의 좋은 그림들이 가득한데, 나무의 초록, 동물의 초록 등 아이가 충분히 이해할 만한 그림들로 단순하지만 색에 대해 생각해보기 좋은 책이에요.

2 커피필터에 그림을 그리고 자유롭게 물들여도 좋고, 미리 잘라두고 하나하나를 물들여도 좋아요. 커피필터는 종이와 달리 조금 더 연하고 부드럽게 물이 들어서 다양하게 활용할 수 있어요.

3 아이에게도 조금 다양한 초록을 팔레트에 준비해주고, 하나하나의 색을 느껴보기도 하고, 섞어보기도 하며 초록이란 색의 스펙트럼을 넓혀가며 놀이를 즐겼어요.

4 하나하나 자유롭게 아이만의 초록으로 물들이는 시간을 가져요.

5 물들인 커피필터의 그림을 잘 말려주세요. 자르지 않은 필터의 그림은 마른 후 잘라주세요.

6 도화지나 스케치북에 원하는 대로 하나하나 담아보면 예쁜 봄의 초록을 만날 수 있답니다.

권장 연령
3세 이상

🐦 꿀벌 스몰월드

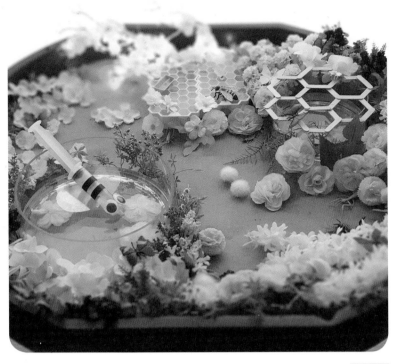

놀이 목표

다양한 재료 활용에 따른 오감 발달, 도구의 활용을 통한 대·소근육 발달, 조절력 향상, 집중력 발달, 역할놀이를 통한 사회성 발달, 목표 달성을 통한 성취감 발달

놀이 재료

꿀벌 주사기, 눈알 스티커, 검은색 테이프, OHP 필름, 조화, 유리볼 2개, 하드 스틱, 목공 풀, 벌집 모양 트레이, 공병, 곤충 피규어, 와이어 전구, 나뭇잎, 나뭇가지, 터프 트레이 등

봄이 되면 빠질 수 없는 봄놀이는 꽃과 나비 그리고 꿀을 모아오는 꿀벌놀이에요. 특히나 아이는 꿀을 모아오는 꿀벌의 이야기를 좋아해서 종종 놀이의 주제가 되는데, 오늘은 주사기로 꿀벌을 만들어 직접 꿀을 모으며 놀이할 수 있게 준비해주었어요.

놀이 시작

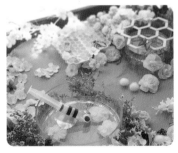

1 유리볼에 물을 담아 노란 색소를 넣어주고 조화를 띄워주세요. 하나는 꿀벌 주사기를 만들어 담아주고, 다른 하나는 하드 스틱을 벌집 모양으로 만들어 벌집을 표현해줄 거예요.

2 꿀벌 주사기는 검은색 테이프를 두르고, OHP 필름을 날개 모양으로 잘라 붙이고, 눈알 스티커를 붙여 간단히 만들었어요. 두 개의 유리볼이 적당히 자리를 잡으면, 주위를 꽃이나 나뭇가지 등으로 감싸주듯이 표현해주면 좋아요.

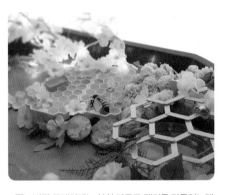

3 벌집 트레이에는 한천 가루로 젤리를 만들었는데, 얼음을 만들어두어도 좋은 놀이가 돼요. 한천 가루 젤리 만들기의 비율은 언제나처럼 물 500ml에 아빠숟가락으로 한천 가루 1개예요. 모든 준비가 끝나면, 적당한 곳에 와이어 전구도 넣어 봄의 반짝임도 표현해주고, 곤충 피규어들도 올려서 예쁜 숲속을 완성해주어요.

4 라온이가 보자마자 한눈에 반한 건 역시 꿀벌 주사기였어요. 꽃에서 물을 빨아들여서 벌집으로 나르는 놀이는 아이의 취향을 제대로 저격해서 무한 반복하며 즐겁게 활동했어요. "윙윙윙~ 라온꿀벌, 꿀을 열심히 모으고 있나요?"

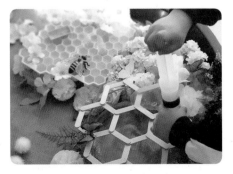

5 열심히 일하다, 잠시 나무에 앉아 쉬기도 하고, 벌집을 이사해 다른 곳으로 또다시 꿀을 모으러 떠나기도 하고, 아이는 신나서 즐겁게 놀이해요.

6 꿀을 모아 선물하기도 하고, 준비한 젤리를 먹으며 오늘만큼은 누구보다도 열심히 일하고 놀이하는 꿀벌이 돼요.

다섯 살의
여름 놀이

숨은 물감 찾기

놀이 목표

다양한 재료 활용에 따른 오감 발달, 도구의 활용을 통한 대·소근육 발달, 조절력 향상, 집중력 발달, 수 인지·수 개념 발달, 놀이를 통한 학습

놀이 재료

화장솜, 유성펜, 물감, 뿅망치 또는 공, 터프 트레이 등

아이가 자라면서 학습이란 부분은 피할 수 없는 숙제와 같아서, 이왕이면 즐거운 놀이처럼 접근해보려고 노력할 때가 많아요. 간단하지만 아들의 넘치는 에너지를 조금은 식혀주고, 숫자놀이를 더한 숨은 물감 색으로 두근두근하게 만드는 놀이는 어떤 놀이보다 유쾌했어요.

놀이 시작

1 화장솜에 미리 유성펜으로 숫자를 써요. 숫자를 쓴 화장솜 아래 물감을 숨겨두시면 준비 완료입니다.

 tip

아이가 숫자를 잘 쓴다면 화장솜에 숫자 쓰기도 좋은 놀이가 돼서 함께 쓰면서 준비해도 좋을 거 같아요.

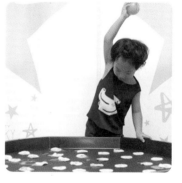

2 놀이는 단순 명료하게! 온 힘을 다해서, 엄마가 불러주는 숫자를 찾아서 화장솜을 쾅! 누르거나 내려치면, 안에 숨어 있던 물감이 팍! 하고 튀는 놀이입니다. 이번에는 어떤 색이 나올지 두근두근하며 아이와 숫자 찾기 하는 재미가 있어요.

물감은 많이 넣을수록 터질 때 많이 튀어 나와서 아이는 더 신나했어요. 준비하는 과정에서 물감의 양이 많은 상태로 화장솜을 오래 올려두시면 화장솜이 흡수해서 배어나올 수 있어요. 화장솜은 놀이 시작 전에 올려두시는 게 좋아요. 몰래 준비하는 놀이라면, 최대한 빨리 놀이를 시작하세요.

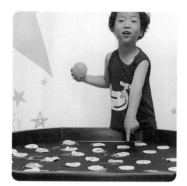

3 물감이 터지면서 만들어내는 무늬들은 우연이 겹쳐 만든 멋진 예술 작품 같아요.

4 저는 숫자를 100까지 준비해서, 50까지는 엄마의 서프라이즈 놀이로 함께하고, 남은 숫자는 직접 준비해서 함께하는 놀이로 이어갔어요. 방법을 인지한 아이는 신나서 준비하고, 새로운 룰을 만들기도 하며 본인만의 방법을 더하더라고요.

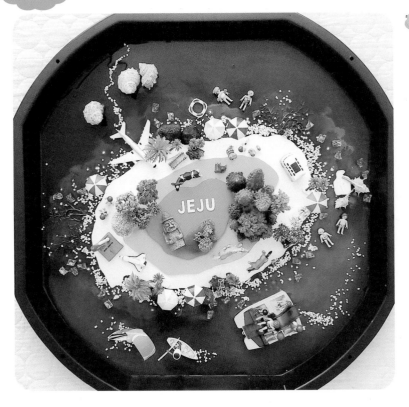

제주도 스몰월드

놀이 목표

다양한 재료 활용에 따른 오감 발달과 소근육 발달, 표현력 발달, 감정의 이해발달, 역할놀이를 통한 사회성 발달, 감수성 발달

놀이 재료

한천 가루, 색소, 우드락 3가지 색, 색 자갈, 파라솔 모형, 나무 모형, 비행기 장난감, 자동차, 동물 피규어, 돌하르방 모형, 수영하는 아이들·서핑하는 사람·보트(플레이모빌), 소라·조개껍데기, 비즈, 터프 트레이 등

아이가 제주도를 참 좋아해서 여행을 다녀와 추억을 이야기하며 작은 세상에서 많은 이야기를 나누고 또 다른 우리의 여행을 꿈꿔본 시간이에요.

 놀이 시작

1 우드락으로 섬 모양을 만들어요. 크기와 색을 다르게 해서 층층이 붙이면 등고선을 표현해서 조금 더 섬 같은 느낌이에요. 섬을 완성하면 주위에 젤리 물을 만들어 부어주세요(한천 가루는 아빠숟가락 1개 기준 물 500ml로 젤리의 양은 보고 조절해주세요).
젤리가 굳으면 섬 주변으로 색 자갈을 뿌려주고, 수영하는 아이, 서퍼, 보트 등 바다를 표현하는 피규어와 파라솔, 소라, 조개 등 소품을 더해주세요. 섬 곳곳에는 아이와 다녀온 곳들을 상징하는 피규어, 장난감 등을 넣어주고, 자연 경관이 좋은 제주도를 떠올리며 나무 모형이나 돌하르방을 꼭 넣어주세요.

2 작은 세상의 제주도를 보자마자 뿔소라를 들고, 우리가 가져온 뿔소라라며 제주도의 소리를 듣고 싶다는 아이의 모습이에요. 추억이 함께하는 놀이는 언제나 더 감동이에요.

3 뿔소라에 제주도에서 많이 만났던 고양이들을 넣으며 그날의 바다를 추억해요.

 tip

제주도 섬 모형의 우드락은 가을 편의 보물찾기 스몰월드에서 또 한 번 함께 해요. 또 다른 활용법을 담았으니, 버리지 마시고 아이와 함께 새로운 놀이로 즐거움을 이어가세요.

4 비행기를 타고 날아가는 시간도, 우주항공박물관에서의 추억도 아이는 모두 생생히 기억하고 표현했어요.

5 젤리로 만들어진 바다에서 수영도 하고, 목욕도 하며 자유롭게 젤리를 즐겨요.

6 제주도. 여행을 다녀온 전후 함께하면 아이는 기대와 설렘으로 많은 이야기들을 만들고 추억하며 또 다른 추억을 만들거에요.

입체 비눗방울

놀이 목표

다양한 재료 활용에 따른 오감 발달, 조절력 발달, 집중력 향상, 가위질을 통한 대·소근육 발달, 시각적 협응력 상승, 구성력 발달, 창의력 발달, 감수성 발달, 과학적 탐구 및 이해 발달

놀이 재료

비눗방울 액 또는 주방세제, 물, 모루, 빨대, 마 끈, 가위 등

"왜 비눗방울은 스틱 모양이 달라져도 항상 동그랗지?" 라는 질문을 궁금해 하는 아이를 위해서 준비한 놀이예요. 비눗방울의 모양을 보면서 표면장력을 배워보고, 단면이 아닌 입체로 만들어진 스틱으로 비눗방울을 불어보며 차이점을 이해하는 시간을 가졌는데, 미술놀이가 더해진 과학놀이는 만드는 과정부터 실험까지 이어지는 모든 시간이 놀이라서 참 즐거워요.

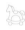 **놀이 시작**

1
모루와 빨대를 이용해서 비눗방울을 부는 스틱을 만들 거예요. 집에 있는 빨대를 같은 길이(4~5cm)로 잘라서 준비해주세요. 모루도 적당히 잘라서 사용해도 되지만, 도형의 각이 많아질수록 빨대 사용도 늘고 빨대를 통과시킬 모루의 길이도 길어지니 너무 짧게 자르시면 안 돼요.

 tip

모루도 굵기가 다양해요. 빨대에 넣으려면 가는 모루가 더 좋지만 힘이 약해요. 가는 모루는 잘라서 판매되는 묶음도 있어서 사용하기 편리하지만 자주 묶어서 고정시켜야 해요.

2
모루에 만들려고 생각한 도형의 변만큼 빨대를 넣어 주세요. 예를 들면 삼각형은 변이 3개니까 3개.

3
삼각형, 사각형, 오각형, 육각형 등 만들려고 생각하는 입체의 변을 다 끼워 넣고 모루를 합쳐 마무리를 하고 빨대 틈으로 밀어 넣으면 모양을 쉽게 완성할 수 있어요. 그렇게 변을 모아 면을 만들고, 면을 모아 뿔의 형태나 기둥의 형태로 도형을 만들면 되는데, 모서리 부분에 여유분의 모루를 두고 연결을 하거나 별도의 작은 모루를 이용해서 꼬아서 연결해주셔도 좋아요.

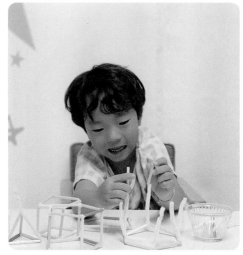

5
면에 기둥을 모두 세우고, 빨대까지 넣으면 라온이가 왕관처럼 쓰고 있는 형태가 돼요. 사진 속 위의 하얀 부분으로 남은 부분이 여유분인데, 여유분은 크게 길지 않아도 돼요. 저 여유분을 이미 만들어둔 또 다른 면의 꼭지점에 하나씩 연결하면 각각의 기둥이 완성된답니다. 만들기가 이해되지 않는 분은, 도형 만들기 도안을 블로그에서 미리 준비해주세요. 도안의 입체를 보면 조금 더 이해가 쉬우실 거예요.

4 기둥을 만들 때는 여유 있는 길이로 만들어둔 도형의 각 꼭지점에 기둥이 될 부분을 하나씩 꼬아서 세워주고, 그 뒤에 빨대를 하나씩 넣어서 기둥을 만들면 돼요. 기둥으로 중간에 들어가는 모루는 빨대 길이=기둥 길이에 양쪽으로 여유분을 두어야 해요. 그래야 윗면과 아랫면을 이어서 연결할 수 있답니다.

모루는 힘이 약해서 들고 불기에는 손잡이가 약할 수 있어요. 튼튼한 형태를 원하신다면 막대를 이용하세요.

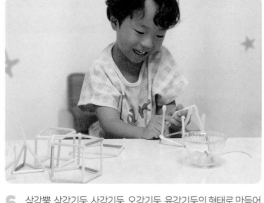

6 삼각뿔, 삼각기둥, 사각기둥, 오각기둥, 육각기둥의 형태로 만들어진 입체 도형들에 손잡이를 달아주면 완성이에요.

7 입체 비눗방울을 만드는 스틱은 만들고 나면 생각보다 크기가 클 수 있어요. 비눗방울 놀이를 진행하시려면 커다란 볼에 비눗방울 액을 넉넉히 부어서 푹 담가서 놀이를 진행하시는 게 좋아요. 각각의 표면장력으로 입체도형 안에 생기는 비눗방울의 모양 변화를 보며 과학놀이도 더 즐겁게 할 수 있어요.

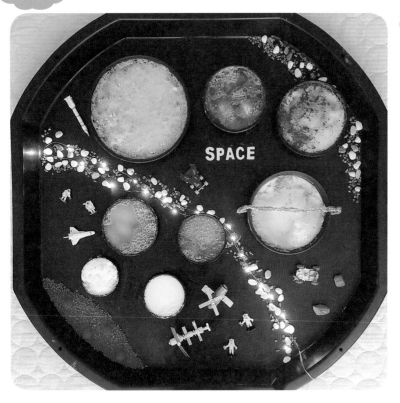

우주 스몰월드 과학놀이

놀이 목표

다양한 재료 활용에 따른 오감 발달, 도구의 활용을 통한 대·소근육 발달, 조절력 향상, 집중력 발달, 역할놀이를 통한 사회성 발달, 놀이를 통한 학습, 과학적 탐구 및 이해 발달

놀이 재료

크기별 트레이(화분 받침), 베이킹소다, 구연산, 물, 스포이드, 우주 피규어, 돌, 색자갈, LED 전구, 터프 트레이 등

우주는 자동차 다음으로 아이가 너무나 좋아하는 주제에요. 다양한 방법으로 놀이에 활용하고 있는데 이번에는 스몰월드를 만들면서 숨은 색을 찾아 행성을 찾아보는 놀이를 했어요. 숨겨둔 색은 베이킹소다와 구연산의 화학반응을 이용해서 찾아줄 거라 과학놀이도 함께했어요.

놀이 시작

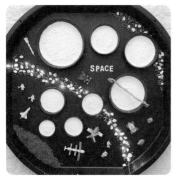

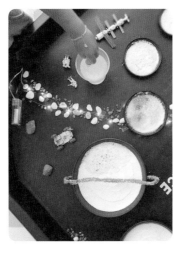

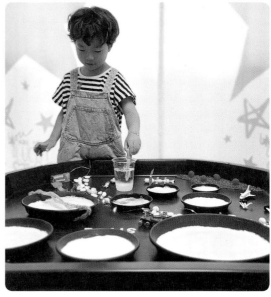

1 베이킹소다와 구연산을 1:1 비율로 섞어서 준비해주세요. 두 가지를 섞어서 일정 시간이 지나면 중화반응이 일어나며 단단하게 굳는데, 이때 물을 넣어주면 화학반응이 일어나서 조금 더 안전하게 화학놀이를 함께 할 수 있어요. 가루를 섞어 준비했다면, 크기가 다른 트레이를 준비해서 각각의 행성에 어울리는 물감을 미리 바닥에 뿌려주고, 그 위에 가루를 덮어서 숨겨주세요.

2 스포이드에 일반 물을 넣은 후에 아이가 각각의 트레이에 뿌리게 하면, 화학반응과 함께 숨겨진 물감의 색이 나타나서 행성으로 변하는 모습을 만나게 될 거예요.

3 즐겁게 놀이를 했지만, 비교적 간단한 방법의 놀이라 아이가 아쉬워할 수 있어요. 이때 남은 가루가 있다면, 이번에는 반대로 물이 가득한 트레이에 가루를 넣어주는 방법으로 놀이를 조금 더 진행해도 좋아요. 과학놀이도 즐길 수 있고, 우주의 행성들을 찾아보는 놀이도 알 수 있어서 아이들이 정말 좋아해요.

 tip 사용하는 전구는 모두 방수 LED 전구에요. 그래도 안전을 위해서 지켜보며 활동하세요.

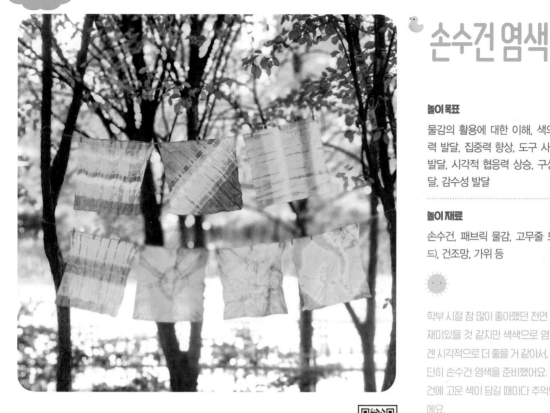

손수건 염색

놀이목표

물감의 활용에 대한 이해, 색의 표현력 발달, 조절력 발달, 집중력 향상, 도구 사용을 통한 대·소근육 발달, 시각적 협응력 상승, 구성력 발달, 창의력 발달, 감수성 발달

놀이 재료

손수건, 패브릭 물감, 고무줄 또는 실, 트레이(PC밧드), 건조망, 가위 등

학부 시절 참 많이 좋아했던 천연 염색. 아이와 놀이하면 재미있을 것 같지만 색색으로 염색하는 색감이 아이에겐 시각적으로 더 좋을 거 같아서, 연습 삼아 엄마표로 간단히 손수건 염색을 준비했어요. 아이가 사용했던 손수건에 고운 색이 담길 때마다 추억도 진하게 담기는 놀이에요.

놀이 시작

1 손수건을 돌돌 말거나 접어서 고무줄이나 실을 이용해서 중간중간 묶어주세요. 묶어준 부분들은 염색이 되지 않아 무늬로 남아요. 어떻게 묶어주느냐에 따라 모든 무늬들이 달라지기에 엄마도 아이도 함께 하시면 즐거울 거예요.

2 아이와 함께 여러 가지 모양으로 묶어서 준비한 손수건들이에요. 손수건이 아니라 안 입던 티셔츠를 활용해도 또 다른 놀이가 되어 줄 거랍니다.

3 라온이는 패브릭 물감을 적당히 물에 풀어서, 스포이드로 하나씩 뿌려주는 방법으로 물들였어요. 매듭마다 색을 다르게 물들여도 되고, 섞어서 해도 충분히 예쁘더라고요, 다양한 방법으로 아이와 손수건을 물들여보세요.

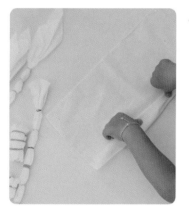

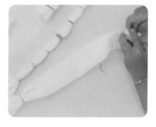

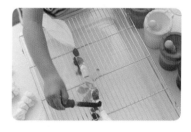

4 염색을 할 때는 그냥 바닥에 두어도 되지만, 물들이는 색이 섞일 수도 있어요. 라온이처럼 깊이가 있는 트레이 위에 건조망을 올려두고 놀이를 진행하면 안전해요.

5 염색이 마무리된 손수건은 통풍이 잘 되는 곳에서 잘 말려주세요.

6 적당히 마른 손수건은 묶어둔 고무줄 또는 실을 잘라내고 예쁘게 펼쳐주세요. 전부 다른 무늬가 나타나서, 라온이는 그 순간을 아주 즐거워하고 좋아했어요. 아이와 햇살 아래에서 손수건의 고운 색을 함께 감상해요.

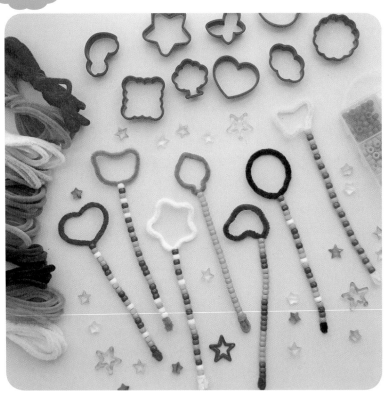

모루 비눗방울 스틱 만들기

놀이목표

색의 표현력 발달, 조절력 발달, 집중력 향상, 대·소 근육 발달, 시각적 협응력 상승, 구성력 발달, 창의력 발달, 감수성 발달, 과학적 탐구 및 이해의 발달, 놀이를 통한 학습

놀이 재료

모루, 모양 틀, 비즈, 가위 등

아이가 어려서부터 비눗방울을 참 좋아했어요. 어느 정도 자라 곧잘 불게 되면서 다양한 스틱으로 놀이를 하다가 직접 만들어보는 것도 즐거울 거 같아서 준비해본 놀이랍니다.

놀이 시작

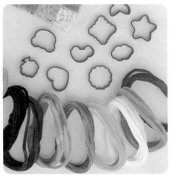

1 모루는 잘라져 있는 제품을 준비해도 되고, 타래로 된 제품을 준비해도 되는데, 비즈에 넣어 꾸며줄 거라 갖고 있는 비즈의 구멍 크기에 맞게 모루 굵기를 정해주세요.

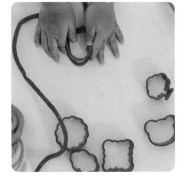

2 모루를 이용해서 모양을 자유롭게 만들어도 좋지만, 모양 틀에 모루를 감아서 빼내면 모양을 쉽게 만들 수 있어요. 모양을 만들고 남은 모루는 적당한 길이로 돌돌 감아 잘라주시면 됩니다.

tip

라온이는 만들어진 모습을 보면서 요술봉 같다고 좋아했는데 이런 방법으로 요술봉을 만드셔도 아주 좋은 놀이가 되어줄 거 같아요.

3 모루로 스틱의 모양을 잡으셨다면, 손잡이 부분에 비즈를 넣어서 꾸며줄 거예요. 비즈는 색감이 다양하고 예뻐서, 아이와 패턴놀이도 함께하시면 좋아요. 무지개 색을 찾아보고, 같은 색을 두 개씩 번갈아 해도 좋고, 다양한 패턴으로 만들어보세요.

4 스틱이 완성되면 추가로 다른 비즈나 리본을 달아주어 더 꾸며도 좋아요.

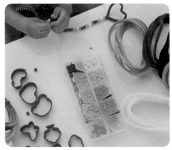

5 직접 만든 모루 비눗방울 스틱으로, 비눗방울놀이를 하면 더 즐거울 거예요.

모루가 힘이 강한 재질은 아니라 휘어질 수 있어요. 모루 안에는 철사가 들어 있어서 사용 후에 건조를 충분히 해주지 않으면 녹이 슬 수 있답니다. 유의해 주세요.

우주 모빌 플루이드 아트

놀이 목표

도구 활용을 통한 대·소근육 발달, 색 인지·색 감각 발달, 시각적 협응력 발달, 조절력 발달, 창의력 발달, 집중력 발달, 감수성 발달, 창의력 발달

놀이 재료

투명 반구 크기별, 아크릴 물감, 물풀, 낚싯줄, 수틀, 전구, 목공 풀, 와이어 전구, 송곳 등

우주놀이는 평면으로 해도 좋지만, 아이의 동심을 자극하기에는 모빌이 가장 흥미로운 듯해요. 라온이는 어려서부터 여러 개의 모빌을 만들었는데, 자랄수록 함께 할 수 있는 기법의 폭이 넓어져서 활용하기가 좋더라고요. 이번 놀이는 플루이드 아트를 이용해서 함께했어요.

 놀이 시작

1 아크릴 물감에 물풀을 1:1 비율로 섞어서 색색별로 준비하고, 투명 반구를 태양계 행성의 크기와 모양에 맞게 준비해주세요.

 tip

될 수 있으면 아크릴 물감을 사용하는 게 좋아요. 유아용 물감은 점성이 있어서 잘 마르지 않고, 입체에 작업했을 때 많이 흘러내려요. 아크릴 물감은 건조 속도가 빠르기 때문에 작업이 수월해요. 단 입체라서 농도에 따라 흘러내려서, 테두리는 마르면서 색칠이 안 되고 빠지는 부분이 생기기도 해요. 그때는 건조 후에 아크릴 물감으로 테두리만 채색을 해주세요.

2 색색으로 만든 물풀 물감을 행성에 어울리는 조합으로 여러 가지 색을 부어주세요. 다양하게 섞을수록 예쁘지만 구별이 되어야 하니 행성의 특징을 살펴보며 진행해도 좋아요.

3 물감을 넣은 후에 젓가락 등으로 저어서 무늬를 만들어도 되고, 투명 반구를 이리저리 움직이며 우연의 무늬들을 만들어도 멋진 행성이 만들어져요.

4 물풀이 함께 있는 용액이라 접착력이 있어서 놀이하면서도 잘 떨어지지 않아서, 아이가 매우 신기해 했어요.

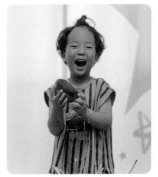

5 완성된 행성들은 목공풀로 짝꿍을 찾아 붙여주세요. 행성이 완성되면 테두리에 구멍을 내서 낚싯줄로 수틀에 연결하고, 조명을 더해주면 아주 멋진 우주 모빌이 완성돼요.

터지지 않는 무지개 비닐봉지

놀이 목표

과학적 탐구 및 이해 발딜, 집중력 발달, 조절력 발달, 시각적 협응력 발달, 색 인지력 발달에 따른 감수성 발달, 자존감 발달, 창의력 발달

놀이 재료

비닐봉지, 묶을 수 있는 끈, 단단하게 고정 가능한 봉 또는 자연의 나무, 고정 랙, 기다란 꼬치 등

아이와 미술놀이, 자연놀이, 오감놀이를 할 때 한 가지 분야에 편중되지 않도록 노력했어요. 그중에서 아이의 연령이 어린 개월 수에는 사용할 수 있는 재료나 도구의 제한이 있어서 오감놀이를 중심으로 놀이들이 확장되었는데요. 아이가 자라고 인지력이 늘고 호기심이 늘어날 즈음에는 과학놀이가 더해지면서 스스로 놀이도 하고, "왜?"라는 물음으로 시작되는 놀이들의 해답을 찾는 시간들이 늘게 되더라고요.

 놀이 시작

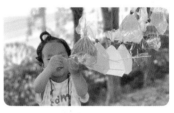

1 놀이는 비교적 간단해요. 비닐봉지에 물을 넣고 꽁꽁 묶어서 튼튼한 곳에 매달아두고 아이가 뾰족한 도구로 하나씩 비닐을 통과시키는 거예요. 바늘을 찌르듯이 콕 하고 찌르는 것이 아니라 그대로 통과하는 게 포인트에요. 두 가지 방법을 비교해도 좋아요.

2 비닐봉지에 나무 꼬치를 통과시킨 모습이에요. 뾰족한 무언가를 넣어서 물이 터져버릴 거 같지만 사실 물은 안쪽에서 작용하는 표면장력에 의해서 터지지 않고 신기하게도 그대로 있어요.

3 아이에게 표면장력에 대해 눈높이에 맞춰서 설명을 해주시거나, 책을 더해주면 아이들의 지적 호기심을 채워줄 수 있을 거예요. 그럼 이번에는 봉지에 있는 도구들을 빼면 어떻게 될 지 물어보며 하나하나 도구들을 빼내보세요.

비닐 하나의 무게는 특별하게 무겁지 않지만, 비닐봉지의 개수가 늘어날수록 엄청나게 무거워져요. 튼튼하지 않은 봉에는 무너질 수 있고, 봉이 휠 수도 있어요. 고정할 수 있는 지지대를 튼튼하게 준비한 후 진행해주시거나 비닐의 개수, 비닐 안의 물양을 조절해서 고정해주세요.

4 도구들을 빼내면 물이 나오기 시작할 거예요. 그러면 과학적 이해도가 높은 친구들은 설명을 더해주면 되지만, 어린 개월 수의 아이들은 놀이 그대로 물을 맞으며 여름을 시원하게 즐겨요.

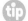 **tip**

아이에게 놀이 시작 전후에 어떻게 될까? 어떤 결과가 나올지 얘기를 나누고 진행해보세요. 스스로 결과를 보면서 "왜?"라는 물음으로 이어질 수 있도록이요.

5 비닐의 물이 많이 쏟아져 내리면 비를 상상하기도 하고, 쭉 눌러 물총놀이도 하고, 빙글빙글 돌리며 날아가는 물방울도 즐겼어요. 아이가 충분히 즐길 수 있게 해주세요.

권장 연령
3세 이상

물총 커스텀 티셔츠 만들기

놀이 목표

물총 활용에 따른 대·소근육의 발달, 조절력 발달, 집중력 발달, 색 인지 발달, 색의 표현력 발달, 감수성 발달, 가족과 함께 하는 놀이로 가족애 발달, 협응력 발달, 공감 능력 상승

놀이 재료

패브릭 물감, 물통(총을 넣을 수 있도록 크고 넓은 통), 흰색 티셔츠, 물총 등

물놀이를 좋아하는 아이에게 물총만큼 신나고 즐거운 장난감은 없어요. 여름이면 꼭 꺼내는 장난감을 이용해서, 즐거운 물총 싸움도 하고 예쁜 우리만의 티셔츠도 만들면 더 특별하고 멋진 추억이 되지 않을까요.

 놀이 시작

1 물통에 색색의 물감을 넣어주고, 여분의 물을 통에 가득 담아 준비해서 섞어주세요. 쓰고 싶은 색이나 만들고 싶은 옷의 색에 따라 넣는 물총의 색을 정해주세요.

 tip

패브릭 물감이 다른 옷에도 물들 수 있으니, 하의 또한 어두운 색이나 버려도 되는 옷을 입고 놀이하는 게 좋아요.

2 이제 서로의 옷을 컬러풀하게 바꿔볼까요? 아이와 서로 영역을 정해놓고 물통을 넣고 서로를 겨냥해서 물총을 쏘기도 하고, 도망가는 서로를 맞추기도 하면서 서로의 옷을 색색으로 물들이기 시작했어요.

3 아이의 옷이 점점 파랑색으로 물들기 시작했어요. 물이 모자라면 달려가서 물총을 충전하기도 하고, 엄마 옷도 점점 색으로 물드니 아이는 더 흥미로워하며 적극적으로 놀이에 참여하더라고요. 아이와 놀아준다는 마음보다는 아이와 같이 논다는 마음으로 빵야~!

4 아이는 온몸이 파랑으로 변할 때까지 엄마는 온몸이 핑크로 변할 때까지 숨 막히는 접전이 이어졌어요. 시원하게 더위를 식혀보아요.

5 놀이가 끝난 후에는 여분의 물을 가져와 물총에 담아서 물감이 묻어 있는 바닥에 한 번 더 뿌려서 지나간 자리도 정리하면서 청소로 마무리해요.

6 고운 색으로 물든 티셔츠는 햇빛에 잘 말려주세요. 예쁘고 특별한 가족 티셔츠 완성!

감광지놀이

놀이 목표

자연물을 통한 계절감 발달, 시각적 협응 및 대·소 근육 발달, 감수성 발달, 자연물의 변화에 대한 과학적 탐구 및 이해, 목표 달성에 의한 성취감 발달

놀이 재료

감광지, 올려두고 싶은 자연물 또는 그림이나 도구, OHP 필름 등

감광지의 추억은 어린 시절 제 기억에도 고스란히 남은 신기하고 아름다운 순간이어서, 아이와도 꼭 같이해야지 했던 놀이 중 하나예요. 햇빛 양이 많고 강할수록 모양이 선명하게 나와서 아이와 함께 여름의 자연 친구들을 모아 햇살로 그림을 그려보았어요.

 놀이 시작

1 녹음이 짙어지는 여름, 뜨거운 태양빛이 든든한 화가가 되어주는 날 아이와 함께 산책을 떠나요. 산책길에 만나는 자연물들이 오늘은 우리 작품의 주인공들이에요.

2 햇볕이 내리쬐는 자리에 감광지를 놓고, 아이와 함께 그 위에 모아온 자연물들을 올려두어요.

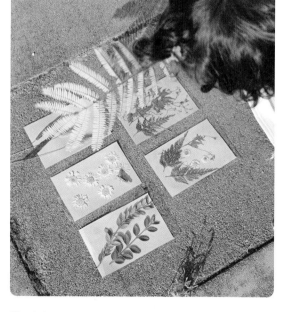

3 올려둔 자연물이 감광지에 더 밀착할 수 있도록 OHP 필름 등을 위에 올려주면 좋아요. 빛이 닿아야 하니 투명한 필름류를 올려주시고, 감광지 색이 흐려질 때까지(약 2~3분) 기다리세요.

4 종이의 색이 흐려지면 감광지를 꺼내 흐르는 물에 씻은 후 그늘에 말려주세요.

하트 습식 수채화

놀이 목표

물감 활용에 대한 이해, 색의 표현력 발달, 조절력 발달, 집중력 향상, 도구 사용을 통한 대·소근육 발달, 시각적 협응력 상승, 구성력 발달, 창의력 발달, 감수성 발달

놀이 재료

물통, 수채화 물감 또는 드로잉 물감, 붓, 스프레이, 가위, 수채화 전용지, 팔레트 등

도화지에 물을 듬뿍 바르고, 물감을 칠해서 번지는 표현으로 담아보는 습식 수채화. 물의 농도에 따라 번짐 정도도 다르고, 물감 위에 스프레이로 물을 더해주며 점점 더 번지게 하는 방법도 더해 감성 가득한 색색의 종이들을 만들어요.

 놀이 시작

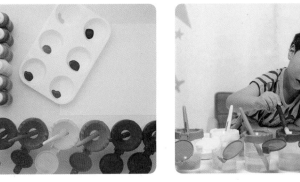

1 수채화 물감이 번짐 효과를 더 효과적으로 표현할 수 있지만, 발색이 좋은 드로잉 물감도 표현하기 좋아서 준비했어요. 아이가 시각적으로 보여지는 색감을 좋아하거나 색 분류를 하고 싶어하면 색깔별로 도구를 활용하는 것도 미술놀이할 때 도움이 돼요.

2 도화지에 물을 듬뿍 바르고, 물감을 칠해 번지는 효과를 보아도 좋고, 부족한 부분에는 분무기로 조금 더 물을 뿌려주어도 좋아요.

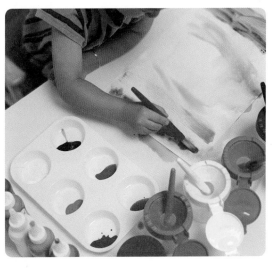

3 자연스럽게 번져가는 물감들을 보며 아이만의 특별한 색지를 만들어보세요. 다양한 색을 섞어보기도 하고, 같은 색을 여러 가지로 섞어가면서 진행하면 아이의 컬러 스펙트럼도 넓어지고, 기분 좋은 컬러 테라피 시간이 되어줄 거예요.

4 만들어둔 색지들을 잘 말린 후에 예쁜 색들을 모아서 여러 가지 모양으로 잘라도 좋고, 그대로 보관해도 충분히 아름다워요. 라온이의 색지들은 컬러별로 구분해서 하트로 자르고 사랑의 언어를 적어서 아이 방 한쪽에 걸어두었어요.

빗방울은 화가

놀이목표

자연물을 통한 계절감 발달, 시각적 협응 및 대·소
근육 발달, 감수성 발달, 자연물을 통한 색 변화에
따른 색 인지 발달, 재료에 대한 탐구·이해 발달, 창
의력 발달

놀이재료

비가 오는 날, 습자지, 수채화 물감, 수성 크레용, 색
소, 가위 또는 칼, 도화지 등

라온이와의 자연놀이는 계절의 변화를 주제로 하기도
하지만 날씨의 변화가 주제가 되기도 해요. 해가 좋은
날에는 햇님이 화가로, 눈이 오는 날에는 눈이 화가로
그리고 비가 오는 날에는 비가 화가가 되어서 자연의 하
나하나가 좋은 자극이 되어준답니다.

 놀이 시작

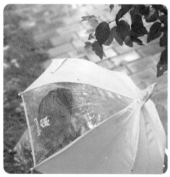

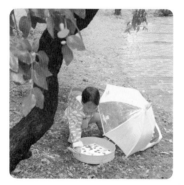

(Note) 도안은 제 블로그에서 다운 받으세요.

2

미리 준비할 수 있는 놀이 중 습자지는 물들이기 놀이를 이용해
서 하는 놀이에요. 잘라둔 습자지를 붙여서 자유롭게 혹은 원하
는 패턴으로 놓아주고 내리는 비를 맞게 하면, 습자지의 색소가
종이에 물들어요.

1

비가 오는 날 아이와 미리 준비한 놀이
들을 가지고 비를 만나러 산책을 떠나
요. 비는 물이라는 생각으로 수성 재료
들을 활용하면, 번짐 기법이나 물들이는
기법을 만들어 작품을 만들어낼 수 있어
서 간단한 활동을 집에서 한 후에 비를
맞게 하면 좋아요.

3

간단한 방법으로는 수성 크레용이나 수성 마카
등을 이용해서 미리 그린 그림을 들고 비를 맞
게 하는 방법이었어요. 비가 오면 생각나는 무
지개를 떠올리며 무지개 색을 주제로 표현한
몇 가지를 크레용으로, 물감으로 미리 그림을
그려두었죠.

4 습자지를 뭉쳐서 붙여준 후에 흘러내리는 모습을 비의 모습으로 담아 보거나 그려온 수성 크레용 작품들을 비에 맞게 한 후 아이와 그 모습을 관찰하며 비가 그리는 그림을 느껴요.

5 작품을 직접 만져도 보고, 내리는 비를 직접 들고 함께 맞기도 하며 아이와 비오는 날을 느껴 보고 표현하는 시간은 비오는 날의 행복한 추억으로 함께할 거예요.

6 작품들은 잘 말려서 그 변화를 아이와 함께 지켜보세요.

7 아이와의 시간들을 표현한 도안들을 위에 프레임으로 올려주거나 폼폼이를 붙여서 빗방울을 표현해주면 더욱 더 예쁜 빗방울 그림이 완성된답니다(도안은 블로그 참조).

나뭇잎 그라데이션

놀이 목표

물감의 활용에 대한 이해, 색의 표현력 발달, 조절력 발달, 집중력 향상, 도구 사용을 통한 대·소근육 발달, 시각적 협응력 상승, 구성력 발달, 창의력 발달, 감수성 발달

놀이 재료

도화지, 미술용 롤러, 아크릴 물감, 팔레트, 칼 등

아이의 색 스펙트럼 넓히기 놀이를 하며, 다양한 도구를 이용하면 또 다른 즐거움을 줄 수 있을 거 같았어요. 그래서 노랑과 파랑을 섞으면 초록을 만들 수 있다는 색 혼합을 큰 주제로 삼아 아이와 미술용 롤러를 이용해서 그라데이션을 활용해 봄과 여름의 나뭇잎을 담았어요.

 놀이 시작

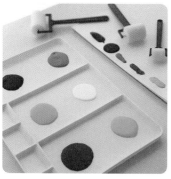

1 봄의 싱그러운 연두빛 초록과 여름의 짙은 녹음의 진한 초록 그리고 연두를 닮은 노랑과 초록을 닮은 파랑 계열의 물감도 함께 준비해서 자연스러운 그라데이션을 만들어볼 거예요.

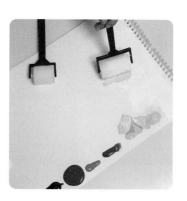

2 2, 노랑에서 연두 초록으로 이어지는 색 혼합과 초록에서 파랑을 섞은 청록에서 진한 초록과 진한 파랑이 더해지는 짙은 청록까지 색 혼합을 부분 부분에 넣어서 전체적으로 자연스럽게 어우러지는 나뭇잎의 변화를 떠올려보았어요.

 tip

스펀지 미술용 롤러는 생각보다 물감이 많이 스며들어요. 물감을 넉넉히 준비해주세요. 하나의 롤러보다 색마다 다른 롤러가 있으면 조금 더 깔끔한 작품이 완성돼요.

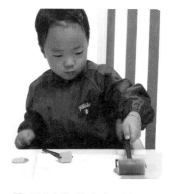

3 경계면에는 한 번 더 중간색을 넣어서 자연스럽게 롤링해주세요. 같은 방법으로 부분 부분 롤링하면 전체적으로 자연스러운 그라데이션이 완성될 거예요.

 tip

스펀지는 물감을 많이 흡수하는 만큼, 세척할 때도 잘 짜주면서 해주어야 깨끗하게 보관할 수 있어요. 아크릴 물감은 건조가 빠른 만큼 스펀지 롤링에 빨리 흡수되니 놀이가 끝나면 빠르게 세척해주세요.

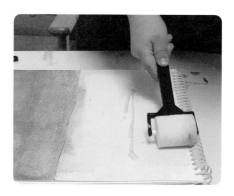

4 전체적으로 한 번 롤링하고, 한 번 더 중간의 경계를 롤링하고, 이 과정을 반복하면서 부족한 부분을 채워가면 봄의 연한 나뭇잎에서 여름의 짙은 나뭇잎 색으로 물드는 색의 그라데이션이 멋지게 표현될 거예요.

권장 연령
3세 이상

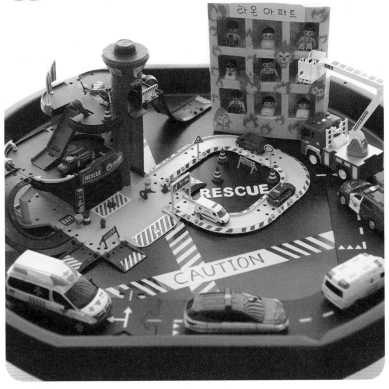

소방 스몰월드

놀이 목표

다양한 재료 활용에 따른 오감 발달, 도구의 활용을 통한 대·소근육 발달, 조절력 향상, 집중력 발달, 역할놀이를 통한 사회성 발달

놀이 재료

박스, 테이프, 소방 장난감(마조렛 제품), 소방 피규어, 소화기 물총, 시온 스티커(쿠팡 제품), 도로놀이, 가위, 테이프, 유성펜, 터프 트레이 등

경찰놀이나 소방놀이는 아이들이라면 놓칠 수 없는 빅 재미죠. 불 끄는 역할놀이를 좋아해서 아파트도 만들고, 시온 스티커를 활용해서 불끄기 놀이도 하며 꼬마 소방관이 되었어요.

놀이 시작

1 박스에 창문 모양으로 구멍을 뚫어요. 박스가 물에 젖어 약해질 수 있어서 테이프로 한번 감아주었어요. 장난감 친구들을 넣고, 불꽃 모양 시온 스티커를 붙여요. 전체적으로 도로놀이 매트를 깔고, 안전 테이프는 노란 테이프를 이용해서 글씨를 써주어요. 테이프와 도로를 배치하고 나면 그 위로 소방서와 소방차들을 올려두어요.

tip 시온 스티커는 온도에 따라 색이 변하는 스티커에요. 라온이가 소방놀이에 사용한 스티커는 파이몽 불꽃 스티커로 온도에 따라 변해요.

2 아이가 좋아하는 장난감이 있는 스몰월드는 어느 놀이보다 적극적으로 관심을 보여요.

4 군데군데 놓여 있는 시온 스티커에 소화기 물총을 이용해 물을 뿌리면 불꽃 모양이 사라져요. 더 리얼한 놀이가 가능해요.

3 소방서로 신고가 들어오면 소방차들이 출동해요. 아파트 위에 있는 친구들은 고가 사다리차로 구출도 해주고요. 최선을 다해 구조하는 모습이 진짜 소방관이 된 듯 진지해요.

5 자유롭게 놀이하는 아이의 아이디어는 언제나 놀이의 큰 재미가 되어주더라고요. 우리 꼬마 소방관 덕분에 불이 나도 걱정 없겠지요.

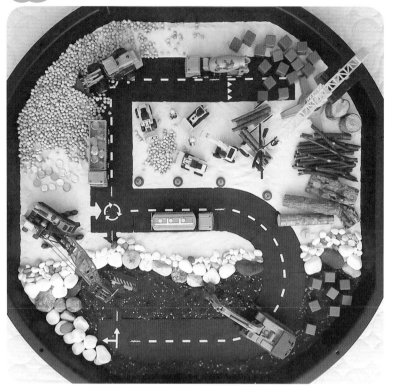

생일 축하 중장비 스몰월드

놀이목표

다양한 재료 활용에 따른 오감 발달, 도구의 활용을 통한 대·소근육 빌딜, 조절력 향상, 집중력 발달, 역할 놀이를 통한 사회성 발달, 특별한 날을 추억하며 유대감 발달, 엄마와의 교감, 자존감 발달, 창의력 발달

놀이 재료

촉촉이 모래, 배양토, 돌멩이, 병아리콩, 나무, 중장비, 구슬, 블록, 도로놀이(웨이투플레이 제품), 터프 트레이 등

아이는 뜨거운 열기 가득한 타오름달생이에요. 그래서인지 모든 일에 열정 가득하고, 사랑도 뜨겁게 하는 사랑둥이기도 해요. 아이의 생일을 며칠 앞두고, 5살이 된 아이를 축하하며 가장 좋아하는 자동차를 더한 중장비 놀이를 준비해주었어요.

놀이 시작

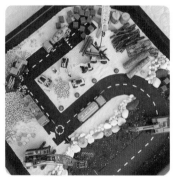

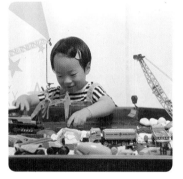

2

보자마자 기분 좋은 리액션으로 아이가 웃으면, 엄마는 그 모습을 보는 것만으로도 행복해져서 그 힘으로 놀이 준비를 계속 하게 되는 거 같아요. '5'라는 도로 트랙을 보자마자 도로에 숫자가 있다고 엄청 좋아하는 모습이 귀여웠어요. 좋아하는 주제의 놀이는 언제나 더 적극적이죠.

1 트레이를 3등분해서 1/3은 배양토를 2/3는 촉촉이 모래를 베이스로 준비하고 그 위에 도로놀이(웨이투플레이 제품) 트랙으로 아이의 5살 생일을 담아 5를 그려주었어요. 두 가지 흙의 경계는 크고 작은 돌멩이들을 올려서 가려주고, 그렇게 구획 구분을 하면 숫자 모양 도로 트랙의 구획들을 기준으로 조금씩 다른 재료들을 담아주시면 돼요.
왼쪽 위는 병아리콩, 오른쪽 위는 아이가 갖고 노는 작은 블록들과 집에 있는 재료들을 사용해서 다양하게 넣어주면 되는데요. 저는 아이의 장난감이나 아이와 함께 주워온 것들을 적극적으로 활용하는 편이에요.

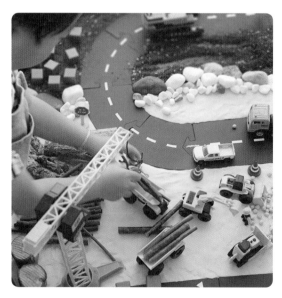

3

크레인을 이용해서 나무를 트럭에 싣거나 병아리콩을 배달하거나 아이의 끊임없는 놀이에 귀기울이며 상황에 맞게 역할놀이를 함께 해줘요. 아이는 끊임없는 상상으로 역할놀이와 오감놀이들을 이어나갈 거예요.

권장 연령
2세 이상

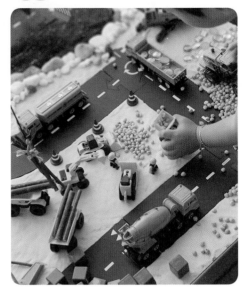

tip '엄마도 즐거운가?'라고 묻는다면 청소 걱정을 많이 하세요. 스몰월드는 아무래도 재료 준비부터, 정리까지 엄마의 몫이 많은 놀이 중의 하나예요. 정답이 없는 만큼, 아이가 얼마만큼 활용하며 놀지도 알 수 없어서 활동 영역이 넓거나 활동 폭이 커서 청소가 감당하기 힘들다면, 부정적인 피드백보다 안 하셔도 되니 엄마도 행복한 놀이를 하시라고 권하고 싶어요. 단, 놀이를 시작하셨다면 즐거운 마음으로!

4

라온이와의 스몰월드 놀이를 보며 많은 분들이 한 가지 놀이를 오랜 시간 하는 아이 모습에 놀라시더라고요. 라온이는 오히려 아이였을 때 재료 탐색의 시간들이 이어져서 더 오랜 시간 놀이했고, 반복되는 놀이에 익숙해져서 오히려 지금은 시간이 줄고 있어요. 하지만 스몰월드 놀이의 장점은 다양한 감각놀이와 역할놀이를 함께 할 수 있다는 점에서 놀이 시간도 다른 놀이에 비해서 길고 놀이 방법도 다양한 거 같아요.

모래의 경계가 있을 때는 섞이는 상황이 생겨서, 청소가 정말 어렵더라고요. 그래서 대다수 경계면의 모래들은 버리게 되는 경우가 많아서 비효율적이라고 느끼신다면, 굳이 모래를 다양하게 하지 않아도 돼요. 함께하는 부재료들도 크기가 작을수록 분류가 어려워요. 청소가 힘드시다면 재료의 수를 줄이고 재료의 크기를 키우면 도움이 돼요.

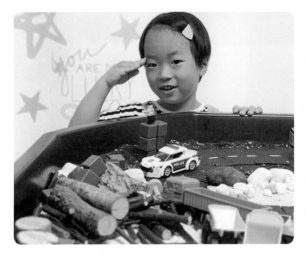

5

아이가 커갈수록 오감놀이 영역은 이미 많은 경험으로 익숙해지지만 그 경험들을 바탕으로 재료 활용법이 늘어서, 감각놀이보다 역할놀이의 비중이 높아져요. 이야기를 구성하는 내용들도 다양해지고, 그 과정에서 다른 장난감들이 등장하기도 해요. '아이의 놀이가 확장되고 있구나' 하고 느끼면서 아이의 이야기가 어떻게 이어지는지 귀기울여보세요. 그러다 보면 아이가 적극적이고 자유롭게 본인의 이야기를 만들어갈 거예요.

6

블록들을 세우고 5살 생일 초라고 말해주면서 아이에게 왕관도 씌어주어요. 초코 케이크가 먹고 싶다는 아이에게 초콜릿을 선물로 주고, 흙으로 케이크도 만들었어요. 놀이의 방향은 언제나 아이에게 맡기는데요. 시시때때로 변해서 중장비 놀이에서도 다른 방향으로도 얼마든지 바뀔 수 있지만, 언제나 중요한 건 '아이가 즐거운가'인 것 같아요.

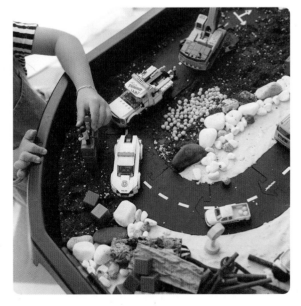

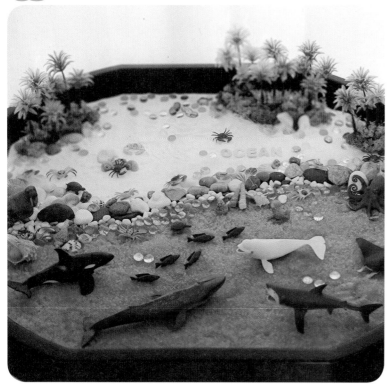

바다 스몰월드(feat. 베이킹소다)

놀이 목표

다양한 재료 활용에 따른 오감 발달, 도구의 활용을 통한 대·소근육 발달, 조절력 향상, 집중력 발달, 역할놀이를 통한 사회성 발달

놀이 재료

베이킹소다, 구연산, 젤리베프, 바다 피규어, 돌멩이, 비즈, 야자수 모형, 소라·조개껍데기, 터프 트레이 등

라온이가 가장 사랑하는 바다. 아이와 바다를 다녀오는 날이나 다녀오기 전에 함께 하면 더욱 좋아하는 놀이에요. 오늘은 바다 여행에서 꽃게를 잡았던 기억을 떠올리며 화학반응 놀이를 더해 스몰월드를 준비했어요.

 놀이 시작

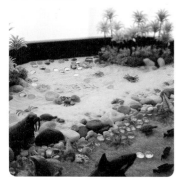

1

트레이의 반은 파란 젤리베프로 바다를 표현하고, 나머지 반은 베이킹소다와 구연산을 섞어서 모래를 표현해요. 반반 나뉘어 바다와 모래가 표현되면, 경계면에는 크고 작은 돌멩이와 비즈를 넣어주고, 모래에는 나무와 돌멩이, 꽃게 피규어 조금, 바다에도 비즈와 꽃게, 물고기 피규어를 조금 넣어주세요. 군데군데 조개와 소라 껍데기를 더해주면 더욱 리얼해요.

 tip

베이킹소다+식초와 반응이 같지만, 베이킹소다+구연산은 미리 중화반응을 일으킨 후에 물로 인한 반응이라 냄새도 나지 않아서 조금 더 안전하게 놀이할 수 있어요.

 tip

돌멩이와 조개껍데기, 소라 껍데기는 아이가 바다에서 주워온 자연의 것들이에요.

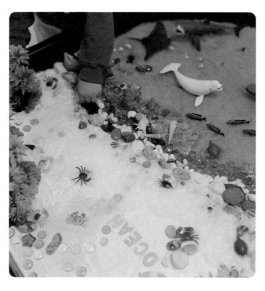

2

베이킹소다와 구연산을 1:1 비율로 섞어두면 중화반응으로 딱딱하게 굳는데, 이때의 질감이 모래와 비슷하고 물을 뿌리면 반응하면서 거품을 내기에 아이들과 과학놀이 하기 좋은 재료 중의 하나에요. 아이는 스포이드로 물을 뿌려가며 놀이를 했고, 게 주변에서 거품이 일자 게거품을 떠올리기도 하고, 바다 경계에서 거품이 일자 파도를 떠올리기도 했어요.

 젤리베프는 가루 형태로 되어 있는데 물을 넣으면 젤리 형
태로 변해요. 청소를 할 때는 다시 물로 변하는 가루를 넣어
주고, 일정 시간 후 물이 되면 배수구에 배출하면 된답니다.

3
바다가 준비되었으니 바다 친구들과 놀이를 안
할 수 없죠. 물고기도 잡고, 물고기가 되어 여행
도 떠나고 소라와 조개껍데기에 젤리베프를 넣
으면서 놀아요.

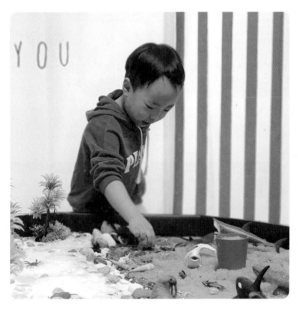

4
베이킹소다와 구연산을 따로 컵에 담아
아이는 화산이라며 놀았어요. 아이의 자
유로운 놀이는 언제나 대환영이에요. 이
런 놀이들이 모여서 아이의 생각이 자라
는 거 같아요.

 두 가지가 섞여버리면, 죽이 되거나 물이 되거나 하는
형태가 될 거예요. 그래도 그냥 배출하면 배수구가 막
힐 수도 있기에 젤리베프의 변환 가루를 뿌려서 젤리
베프는 온전히 물이 되게 해서 배출해주는 게 좋아요.

5
즐겁게 놀이를 하다 보면 모든 재료
들이 다 섞여서 청소가 어려워져요.
하지만 그만큼 즐거웠다는 증거니
까, 엄마는 마음을 조금 비우고 시
작하시는 게 좋으시겠죠.

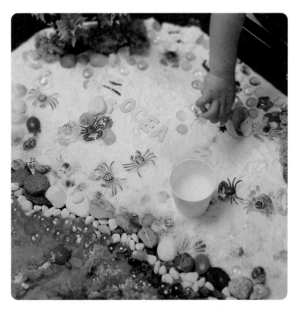

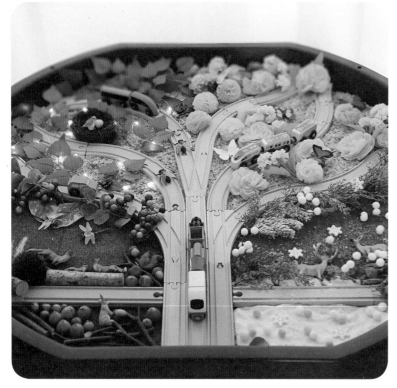

나무 트랙 스몰월드

놀이 목표

다양한 재료 활용에 따른 오감 발달, 도구의 활용을 통한 대·소근육 발달, 조절력 향상, 집중력 발달, 역할놀이를 통한 사회성 발달

놀이 재료

원목 기차 트랙(이케아 제품), 원목 기차, 조화, 와이어 전구, 열매, 동물 피규어·곤충 피규어(사파리 엘티디 제품), 스노우파우더, 폼폼이, 눈 결정 비즈, 나뭇가지, 색 쌀, 터프 트레이 등

나무는 아이와의 놀이에 가장 좋은 모티브 중 하나예요. 스몰월드에도 그 주제로 놀이를 해보고 싶어서 고민하다 아이가 만들어둔 기차 트랙에서 영감을 얻었어요. 원목 기차 트랙이 나무가 되어주고, 그 안에 4계절을 담아 아이와 함께 즐거운 놀이를 해요.

 놀이 시작

1 원목 기차 트랙으로 나무 모양을 만들어주세요. 중심에 기다란 기둥을 3개 정도 두고 양쪽으로 가지를 만들어가면 쉽게 만들 수 있답니다. 바닥의 경계면도 트랙을 이용해서 만들어주고, 트랙을 중심으로 봄, 여름, 가을, 겨울을 나누어 각각의 계절을 표현해주세요.

봄은 색 쌀을 깔고, 위에 꽃을 올려두었어요. 여름은 초록의 나뭇잎들을 가득 올리고 와이어 전구를 넣어 반딧불이를 표현했어요. 가을은 단풍잎과 열매들을 채웠고요. 겨울은 스노우 파우더를 깔고 위에 폼폼이와 눈 결정을 올리고, 나뭇잎을 두고 폼폼이를 올려주었어요. 모든 재료들이 다 채워지면 각각에 어울리는 동물들을 함께 올려두어요.

2 기차를 타고 4계절의 숲속 여행을 떠나요. 아이는 동물 친구들을 태워서 함께 여행을 가더라고요. 중간중간 계절명의 역에 내려서 역할놀이에 흠뻑 빠져들었어요.

3 곳곳을 누비며 하는 계절 여행, 아이의 상상이 더해지니 놀이는 더 풍성해져요.

4 비가 내리기도 하고 눈이 내리기도 하고, 계절에 맞는 이야기들과 추억들도 함께하는 기차 여행은 놀이를 통해서 아이의 생각을 만날 수 있어 더욱더 좋았어요.

권장 연령
2세 이상

과수원 스몰월드

놀이 목표

다양한 재료 활용에 따른 오감 발달, 도구의 활용을
통한 대·소근육 발달, 조절력 향상, 집중력 발달, 역
할놀이를 통한 사회성 발달

놀이 재료

원목 기차 트랙, 기차, 배양토, 당근, 감자, 자두, 나
뭇잎 모형, 전구, 곤충 피규어(사파리 엘티디 제품), 돌
멩이, 터프 트레이 등

체리 따기 체험을 하고 돌아와 아이가 다른 과일들도 체
험하고 싶다는 소망을 말해서, 집에서 작게나마 좋아하
는 과일로 나무와 텃밭을 만들어 수확놀이를 했어요.

놀이 시작

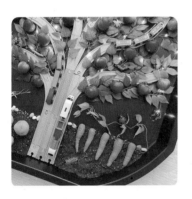

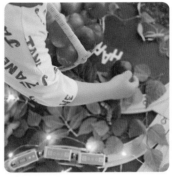

1 트레이에 원목 기차 트랙을 이용해서 나무 모양으로 길을 만들어
요. 나무의 뿌리 부분에(트레이의 1/5 정도) 배양토를 깔아주고, 나무
윗부분에 와이어 전구를 넣어주고, 나뭇잎 모형을 덮어서 반짝이는
나무를 만들어주세요. 나무가 완성되면 나무에는 자두를 흙에는 당
근과 감자를 넣어두고, 곤충 피규어들을 넣어 생동감을 더해주세요.

2 좋아하는 동물 친구들에게 과일을 선물
하며, 아이는 다양한 과일과 채소를 만지
고 느끼며 탐색하는 시간을 가져요.

3 기차를 이용해서 여기저기 배달놀이도
해요.

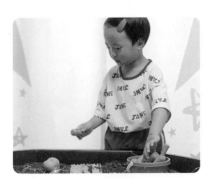

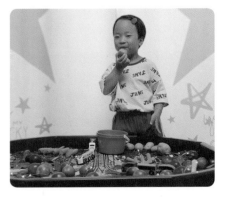

4 텃밭에서 감자와 당근도 캐며 놀이해요.

5 수확한 과일과 채소는 다시 심어요.

6 가장 신나하는 건, 좋아하는 과일을 따서 한입 베어
먹을 때 아닐까요? 놀이와 함께 시식할 수 있는 과
일도 준비해 아이와 간식 시간도 함께해보세요.

수국 비밀 그림

놀이 목표

물감의 활용에 대한 이해, 색의 표현력 발달, 조절력 발달, 집중력 향상, 가위질을 통한 대·소근육 발달, 시각적 협응력 상승, 구성력 발달, 창의력 발달, 감수성 발달

놀이 재료

비밀 그림, 양초, 수채화 물감, 물통, 붓, 가위, 박스, 습자지, 도화지 등

날씨가 좋아 자꾸만 밖으로 나가고 싶은 계절, 오늘은 아이와 자연 안에서 미술놀이를 해보기로 했어요. 간단한 채색으로 예쁜 그림을 그려보고 싶어서 미리 비밀 그림을 준비하고, 아이는 원하는 색을 쓱 칠할 때마다 나타나는 그림에 설레하며 함께했던 놀이랍니다.

 놀이 시작

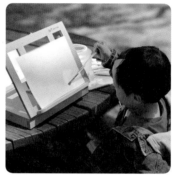
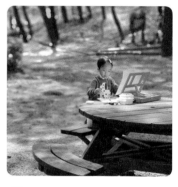

1 가까운 공원에 휴대용 이젤과 놀이 도구들을 들고 나가 아이와 미술놀이를 해요. 물통에 담을 물은 미리 생수통에 담아갔고요. 아이가 원하는 색을 칠하면, 숨어 있던 꽃 그림이 나와서 조금씩 색을 칠할 때마다 설레했어요.

2 자연에서 그리는 그림은 집에서 그리는 그림과는 결이 달라, 자연의 소리도 듣고 살랑이는 바람도 따스한 해도 느끼며 하는 놀이들이라 더 반짝이고 예쁜 놀이 시간이 돼요.

3 자연을 느끼며 열심히 색을 칠하니, 수국이 짠~ 하고 나타났어요. 아이가 예쁘다며 좋아하는 꽃이어서 반응이 더 좋았답니다.

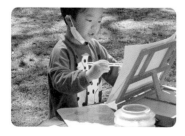

 tip

꽃병은 원하는 도안을 미리 잘라서 박스에 붙이고, 테두리 선을 제외하고 모두 잘라서 안쪽 부분에 습자지를 붙여주어요. 습자지를 붙여준 꽃병은 입구 부분을 제외하고 도화지에 붙여주면, 습자지가 주머니 형태처럼 되어서 안쪽에 줄기와 꽃을 꽂을 수 있어요.

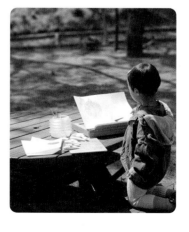

4 배추를 찍어 만들었던 꽃병처럼 이번에는 둥근 꽃병을 만들어두고, 줄기를 잘라두었어요. 잘 마른 비밀 그림들도 잘라서 아이에게 붙일 수 있도록 했답니다.

5 예쁘게 꽃병에 줄기를 넣어주고, 잘라둔 수국과 장미를 붙여주어요. 마무리로 리본을 달라주거나 작은 꽃잎들을 꽃병 주위에 붙여주면 더 예쁜 작품이 완성된답니다.

권장 연령
3세 이상

무지개 선캐처

놀이목표

다양한 재료 활용에 따른 오감 발달, 도구의 활용을
통한 대·소근육 발달, 조절력 향상, 집중력 발달, 빛
의 대한 탐구 및 이해, 감수성 발달, 성취감 발달, 자
존감 발달

놀이 재료

습자지, 투명 접착시트, 도화지, 가위 등

긴 장마가 지나고 비가 내린 후 무지개를 꿈꾸는 아이를
위해 함께 만들었던 무지개 선캐처, 너만의 무지개는 매
일매일 반짝반짝 빛날 거야.

 놀이 시작

1 투명 접착시트에 무지개 모양의 도안을 자른 후에 간격을 맞춰서
붙여주세요. 습자지는 작게 잘라서 준비해주세요. 습자지 대신 셀로
판지로 하면 조금 더 투명한 선캐처가 완성돼요.

2 접착면에 습자지를 하나하나 무지개 색
으로 칸칸이 붙여주세요.

3 무지개 색을 자유롭게 붙여도 좋고, 일률
적으로 붙여도 좋아요.

4
모든 색이 예쁘게 채워
지면, 반대쪽에도 한 번
더 투명 접착시트를 붙
여서 완성해주세요.

5
무지개 선캐처가 완성되면 그
대로 해가 드는 창가에 붙여두
셔도 좋고, 같은 색의 습자지
를 빗방울 모양으로 잘라 낚싯
줄에 연결해 달아주어도 예쁜
모빌이 완성돼요.

꽃 누르미 바람개비

놀이 목표

자연물을 통한 계절감 발달, 시각적 협응 및 대·소 근육 발달, 감수성 발달, 자연물의 색 변화에 따른 색 인지 발달, 구성력 발달, 완성에 따른 성취감 발달, 자존감 발달

놀이 재료

OHP 필름, 압화, 목공 풀, 면봉, 나무막대, 압핀, 가위 등

시원한 바람이 간절한 여름, 빙글빙글 돌아가는 바람개비가 함께하는 날이면 소소한 바람마저도 놀이가 되어 행복함이 가득해져요. 향기가 머무는 꽃이 가득한 바람개비로 아이와 감성놀이해보세요.

 놀이 시작

1 OHP 필름을 정방으로 잘라서 바람개비를 만들 준비를 하고, 압화를 준비해주세요. 하나하나 접어서 바람개비를 만들어 꽃을 붙여도 좋고, 붙이고 나서 바람개비를 만들어도 좋아요. 라온이와 저는 바람개비를 만든 후에 꽃을 붙였어요.

 tip

튜브형 목공 풀을 잘 사용하면 그대로 사용해도 좋지만 연하게 펴서 바를 때는 면봉을 이용하면 섬세하게 풀을 발라서 꽃을 붙일 수 있어요. 마르면 투명해져서 많이 발라도 부담이 적어요.

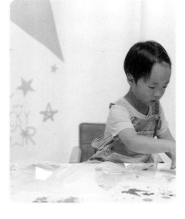

2 목공 풀을 조금 덜어 면봉을 이용해서 압화를 바람개비에 붙여요.

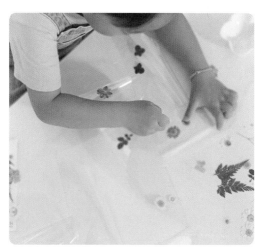

3 바람개비를 만들어두고 꽃을 붙이면 꽃이 모두 앞쪽을 보고 있어서 예쁘다는 장점이 있지만, 입체에 꽃을 붙여서 평면보다 조금 어려울 수 있어요.

4 예쁜 꽃들이 하나, 둘 바람개비에 내려 앉아요.

5 예쁘게 꽃을 붙여 완성한 바람개비는 풀이 마 를 때까지 잘 말려주세요.

6 바람개비 가운데에 핀을 꽂아주고 뒤쪽에 수수깡이나 나무 막대 등을 고정해서 바 람개비를 들 수 있게 해주세요.

7 바람이 솔솔 불어오는 오후, 아이와 바람개비 를 들고 여름날의 산책을 떠나보세요.

다섯 살의
가을 놀이

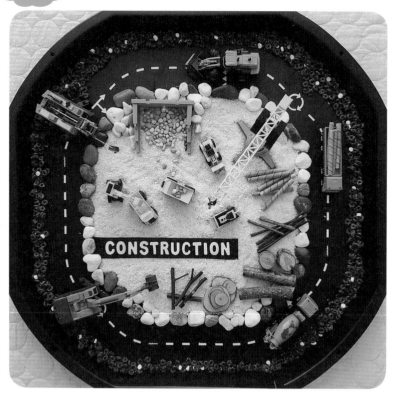

과자 공사장 스몰월드

놀이 목표

다양한 재료 활용에 따른 오감 발달과 소근육 발달, 표현력 발달, 감정의 이해 발달, 역할놀이를 통한 사회성 발달, 감수성 발달, 미각 자극을 통한 미각 발달

놀이 재료

빵가루, 오레오 시리얼, 롤리폴리, 석기시대 초콜릿, 돌멩이, 나무 소품, 중장비 장난감, 도로놀이 장난감(웨이투플레이 제품), 터프 트레이 등

먹을 수 있는 재료들로 채운 놀이만큼, 엄마들이 안심할 수 있는 놀이는 없는 거 같아요. 안심되는 재료들이 있을 때 조금 더 제한을 덜 두기 때문에, 좋아하는 주제까지 더해지면 이보다 좋은 놀이는 없을 만큼 아이가 행복해해요.

놀이 시작

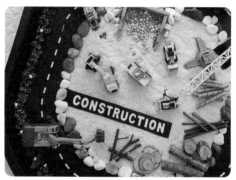

1 트레이 둘레에 도로들을 크기에 맞게 깔아주고, 가운데에 빵가루를 가득, 테두리에는 오레오를 가득 담아 준비했어요. 리얼한 공사장을 위해 돌멩이나 나무 소품들도 더했는데, 과자는 놀이 중 섭취하게 되니 장난감들과 소품들은 미리 깨끗이 세척해서 말린 후 사용해주세요.

2 공사장 놀이는 아이들이 싫어하기 힘든 주제여서 보자마자 너무 즐거워했어요. 더군다나 좋아하는 과자들이 보이자, 역시나 입에 하나 넣고 놀이를 시작하더라고요.

3 아이는 재료를 만지고 느끼고, 자동차에 싣기도 하고 매달기도 하고, 공사도 하고, 배달도 하고, 다양한 이야기의 흐름을 만들어서 끝없이 상상하고 역할놀이를 즐겨요.

4 과자를 싣고 가는 데 사고가 나기도 하고, 그들을 구하기 위해 다른 차들도 공사장에 찾아 와서 놀이의 영역은 계속 커져요. 나쁜 크레인 괴물이 와서 공격을 하면, 좋은 크레인 영웅이 와서 물리치는 놀이 등 모든 놀이는 아이가 만들어가기에 더 특별하답니다.

권장 연령
4세 이상

 # 글라스데코 조명

놀이목표

입체 작품의 구성력 발달, 색 표현력 발달, 조절력 발달, 집중력 발달, 미적 감각 발달, 감수성 발달

놀이재료

플라스틱 통, 글라스데코, 유성펜, 와이어 전구 등

조미료 보관통을 바꾸려고 세척을 했는데, 스크래치가 조금 있지만 깨끗하고 투명한 느낌이 조명으로 만들면 좋을 거 같아서 글라스데코의 투명함을 더해서 유리공예 느낌으로 조명을 함께 만들었는데, 밤을 무서워하는 아이는 언제나 조명 만들기에 진심입니다.

 놀이 시작

1 플라스틱 통을 재활용하려 깨끗이 씻어 말린 후, 색색의 글라스데코를 이용해서 나뭇잎을 그려서 준비해두었어요. 색칠을 도우려 엄마가 미리 준비한 부분이니, 색을 잘 칠하는 아이는 글라스데코가 아닌 매직을 이용해서 밑그림을 그리셔도 되고, 아이가 직접 그려도 예쁘고 특별한 작품이 될 거 같아요.

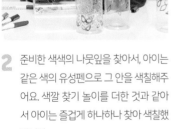

2 준비한 색색의 나뭇잎을 찾아서, 아이는 같은 색의 유성펜으로 그 안을 색칠해주어요. 색깔 찾기 놀이를 더한 것과 같아서 아이는 즐겁게 하나하나 찾아 색칠했답니다.

3 여기저기 돌려보며 꼼꼼하게 확인도 잊지 않고 집중하는 아이의 모습은 언제나 예뻐요. 간단한 방법이지만, 입체에 색을 칠하는 건 평면과는 달라서 섬세한 작업이 필요해요.

4 모든 색을 찾아 색칠해서 완성한 글라스데코 조명이에요. 투명한 느낌이 마치 유리공예 같아서 햇빛에 그대로 투과해도 멋진 자연 조명이 되어 선캐처 역할도 해준답니다.

5 밤이 되면 와이어 전구를 통 안에 살짝 넣어주어요. 조명의 빛이 은은하게 빛나며 반짝반짝 보석처럼 빛나요.

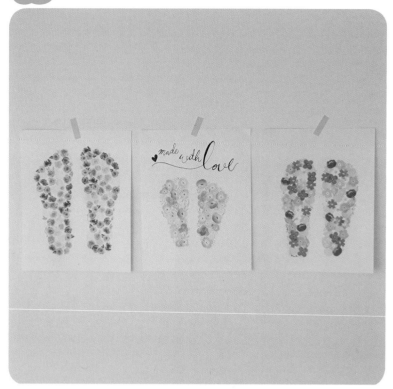

꽃 발도장

놀이목표

성장을 기록하며 가족 간의 유대감 발달, 애착 발달, 스티커 활용을 통한 소근육 발달, 표현력 발달, 감수성 발달, 조절력 발달, 집중력 발달

놀이재료

도화지 또는 스케치북, 꽃 마스킹테이프(다이소 제품), 펜, 연필 등

아이의 성장 기록이 함께하는 놀이는 아이가 얼마나 자랐는지를 알 수 있어서 더 특별한 놀이에요. 아이의 손을 잡고 발을 만지는 스킨십도 필수라서 서로의 체온을 느끼는 다정다감한 놀이 시간은 더 행복함이 가득하답니다.

 놀이 시작

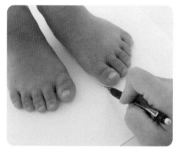

1 도화지에 아이의 발을 대고 따라 그려주세요. 아이의 발을 만지고, 냄새도 맡고, 서로의 온기를 나누는 스킨십 시간에는 애정 가득한 말들을 건네주는 것도 아주 예쁜 놀이가 돼요.

2 마스킹테이프가 종류에 따라서는 잘 안 떼어지기도 해요. 아이가 노력하며 스스로 한다면 시간이 더디 걸리더라도 기다려주시고, 칭찬을 많이 해주세요. 혼자서 하기 힘들어한다면, 엄마가 미리 떼서 근처에 쉽게 붙일 수 있도록 도와주세요.

3 그려둔 발 모양을 따라서 꽃 스티커를 붙여주세요.

라온이의 예쁜 말
"엄마 발은 예뻐서 꽃향기가 나나 봐. 제일 예쁜 꽃을 붙여줄 거야. 라온이 발도 예쁘지? 엄마 발을 닮아서 그런가보다. 우리 똑같지?"

4 아이의 꽃 발도장이 완성되면, 가족의 발도장도 만들어보세요. 서로의 발을 만지며 온기를 나눠요.

5 같은 무늬의 꽃 스티커를 사용해도 되고, 다른 무늬의 꽃 스티커를 사용해도 돼요. 라온이는 엄마 발은 이 꽃이 어울린다며 골라서 붙여주더라고요.

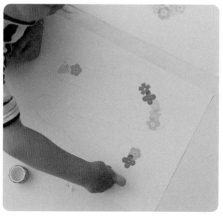

6 아이의 성장이 느껴지는 놀이는 언제나 몽글몽글 기분 좋아지는 감동이에요.

 권장 연령
3세 이상

나뭇잎 잭오랜턴

놀이 목표

자연물을 통한 계절감 발달. 시각적 협응 및 대·소근육 발달, 감수성 발달, 자연물의 변화에 대한 과학적 탐구 및 이해, 목표 달성에 의한 성취감 발달

놀이 재료

핼러윈 잭오랜턴 도안(블로그 참조), 투명 접착시트 또는 손코팅지, 칼, 가위, 끈, 테이프, 송곳 등

가을이 좋은 이유는 가까운 곳에서도 계절의 변화를 눈에 띄게 느낄 수 있고, 그 변화들은 너무 예뻐서 하나하나 놓치기 아까운 반짝임이 있기 때문이에요. 그 반짝이는 순간을 담아 핼러윈 놀이도 자연 안에서 자연을 느끼며 자연을 담아 만들어가는 감성놀이를 선물하고 싶었어요

놀이 시작

1 준비한 도안을 칼로 검은색 테두리 선을 제외하고 잘라낸 후, 투명 접착시트 혹은 손코팅지에 붙여주세요.

 tip

야외에서 놀이를 진행할 경우, 이물질이 붙는 경우가 많아서 기존의 코팅지 위의 마감지를 그대로 붙여서 나간 후, 놀이를 진행할 때 떼어주시는 게 좋답니다.

(Note) 도안은 제 블로그에서 다운 받으세요.

2

주위를 산책하며, 예쁜 나뭇잎을 찾아오는 시간. 누가 누가 더 예쁜 나뭇잎을 찾나? 찾는 시간 동안, 아이는 세상의 작은 것들도 모두 자세히 들여다보고, 모두 예쁘다 말하며 누구보다 자연을 사랑하는 마음을 키우는 시간을 가져요.

라온이의 예쁜 말
"엄마 이 나뭇잎은 하트를 닮았어. 그래서 엄마에게 선물하고 싶어. 하트는 라온이가 엄마를 사랑하는 마음이라서 하트를 보면 엄마가 떠올라."

3 엄마에게 선물하고 싶다던 하트 나뭇잎을 하트가 그려진 잭오랜턴에 살짝 담아주던 아이. 주워온 나뭇잎들을 차곡차곡 시트지에 채울 때마다 감성도 차곡차곡 쌓여가는 잭오랜턴.

4 각각 나뭇잎을 채워서 만든 잭오랜턴은 나뭇잎이 마를수록 말아 올라가서 떨어지거나 가루로 부서지기 쉬워서, 한 번 더 접착시트 혹은 코팅지를 붙여주는 게 좋습니다. 가정에서 코팅기를 사용하신다면 가급적 저온으로 코팅해주면 좋아요. 완성된 각각의 잭오랜턴은 끈으로 연결해서 모빌처럼 걸어두셔도 좋고, 햇살 좋은 창가에 붙여서 선캐처로 사용하셔도 좋습니다.

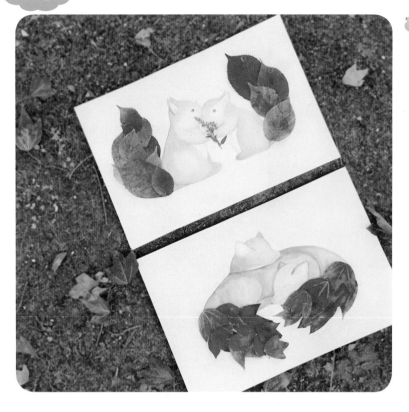

 # 엄마와 아기 다람쥐
& 여우 단풍잎 꼬리

놀이 목표
자연물을 통한 계절감 발달, 시각적 협응 및 대·소
근육 발달, 감수성 발달, 자연물의 변화에 대한 과
학적 탐구 및 이해, 목표 달성에 의한 성취감 발달

놀이 재료
엄마와 아기 다람쥐와 여우 도안, 양면테이프 등

자연놀이하기 가장 좋은 계절 가을, 엄마와 아기의 사랑
스러운 순간을 포근한 가을에 담아 표현해보는 놀이입
니다. 가을 길을 산책하면서 아이와 예쁜 단풍잎 하나둘
모아서 꼬리를 표현해보았어요.

 놀이 시작

1
준비한 다람쥐와 여우
도안의 꼬리 부분에 양
면테이프를 미리 붙여
주세요.

tip
목공 풀로 붙여도 되지만, 야외놀이는 씻는 것도 번거롭
기에 양면테이프로 간단히 준비하는 게 좋아요.

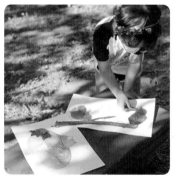

2 아이와 햇살 가득한 가을날 소소한 산책
을 떠나요.

3 산책을 하면서 가을도 맘껏 느껴보고,
예쁜 나뭇잎들도 모아요.

4 예쁜 나뭇잎을 가득 모아왔으면, 아이에
게 붙이고 싶은 나뭇잎들을 골라 스스로
붙일 수 있게 도와주세요. 나뭇잎을 붙
이기 전에 미리 붙여둔 양면테이프 윗부
분을 떼어내면, 접착 부분도 오래가고,
지저분하지 않아 더 좋답니다.

5
다람쥐와 여우의 꼬리를 낙엽으로 표
현하면 더 포근한 가을을 느끼며 산책
하실 거예요. 자연놀이는 아이와 계절
의 변화를 직접 느끼고, 그 안에서 아
이의 성장을 바라볼 수 있는 가장 좋은
시간이라고 믿어요. 특히 가을 나뭇잎
의 특별한 자연색들은 최고의 물감이
자 재료라고 생각해요. 그 안에서 함께
아이의 감성도 퐁퐁 자라길 바랍니다.

 tip

이때 아이가 직접 하게 하면 소근
육 발달에 도움 될 수 있어요. 하
지만 잘 안 되면 짜증이 유발될 수
있으니 엄마의 눈치 백단 스킬로
유도해주세요! 혹시 모를 사고에
대비해서 양면테이프도 여분을 갖
고 나가세요.

권장 연령
3세 이상

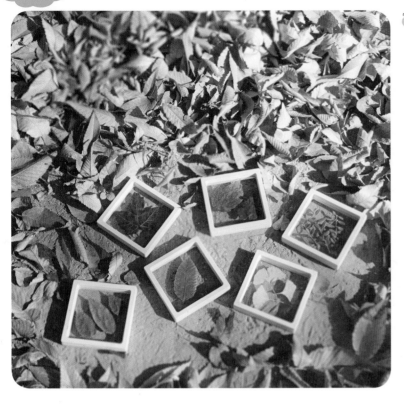

낙엽 투명액자

놀이목표

자연물을 통한 계절감 발달, 시각적 협응 및 대·소
근육 발달, 감수성 발달, 자연물의 변화에 대한 과
학적 탐구 및 이해, 목표 달성에 의한 성취감 발달

놀이재료

투명랩 액자, 자연물 등

가을의 나뭇잎은 참 좋은 재료예요. 자연이 만든 빛깔은
하나같이 예쁘고 고와서 그대로도 충분히 가치 있는 작
품이 됩니다. 아이와 그 시간을 고스란히 담은 액자를
만드는 일은 계절마다 우리에게 빼놓을 수 없는 작은 일
상놀이이고, 놀이 안에는 늘 추억이 듬뿍 담겨 있어요.

1 햇살 좋은 가을날의 숲은 아이가 하원한 후에 만나는 작은 일상의
선물 같아요. 그냥 걷기만 해도 아이는 예쁜 것들을 찾으면서 엄마
선물이라며 작은 고사리 손을 내밀어요. 하나같이 참 예쁘고 소중
해요.

2 별 거 아닌 일상이고, 별 거 아닌 선물이
라고 할지라도 아이는 엄마가 좋아하는
모습에 언제나 발걸음을 멈추고, 고개를
숙여 예쁜 보물을 찾아낼 거라는 다짐들
도 참 좋고요.

3 그런 너와의 시간들을 그대로 담아오고
싶어서, 준비했던 엄마의 선물은 투명
한 랩으로 만들어져 아이들이 사용하기
에도 안전하고, 들고 다니기에도 무겁지
않아 좋았던 투명랩 액자였어요. '투명
랩 액자'로 검색하면 상품을 찾을 수 있
어요.

4 예쁜 낙엽을 주워 액자를 살짝 열어 넣어두기만 하면 그
모습 그대로 간직할 수 있어요. 시간에 따라 변화는 생기
지만, 오래도록 보존되고 있어요.

5 아이는 액자에 담은 나뭇잎들이 햇빛에
투명하게 빛나는 순간을 너무 좋아했어
요. 아이와 함께 그 순간을 즐겨요.

6 예쁜 가을 아이와 함께 바스락바스락 낙엽 길도 거
닐어 보고, 사랑스런 대화도 나누며 채우는 예쁜 시
간을 액자에 넣어 서로에게 선물해보세요.

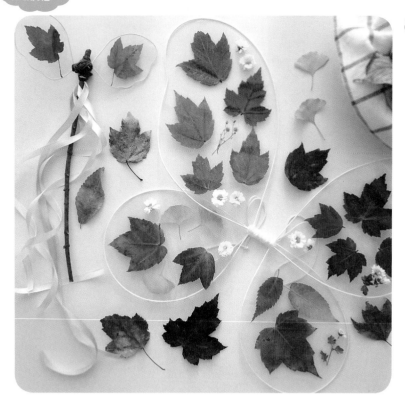

단풍잎 나비 날개 만들기

놀이 목표

자연물을 통한 계절감 발달, 시각적 협응 및 대·소
근육 발달, 감수성 발달, 조절력 발달, 집중력 향상,
자연물의 변화에 대한 과학적 탐구 및 이해, 목표 획
득에 의한 성취감 발달, 자존감 발달, 창의력 발달

놀이 재료

옷걸이, 손코팅지, 투명테이프, 고무줄, 실, 리본 끈,
나뭇가지, 나뭇잎, 꽃 등

가을이 되면 예쁜 단풍잎으로 놀이를 많이 해요. 고운
단풍잎들이 함께하는 나비 날개를 만들어, 리본이 휘날
리는 단풍잎 완드를 더해 변신한 우리 집 꼬마 요정. 예
쁜 순간들, 예쁜 말들이 빛나는 아이와의 산책은 가을날
을 더 따스하고 사랑스럽게 만들어주었어요.

 놀이 시작

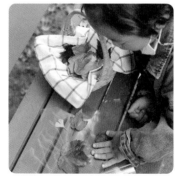

1 나뭇잎을 모아서 집에서 진행해도 좋고요. 나가서 바로바로 붙여서 만들어도 좋아요.

tip 라온이는 밖에 나가서 바로 코팅지 혹은 투명 시트에 붙여서 잘라 붙여주는 방
법을 하려고 했는데 사용하려던 코팅지가 접착력이 좋지 않아 단풍잎이 자꾸
떨어졌어요. 그래서 나뭇잎을 주워 와서 집에 있는 가정용 코팅지에 그냥 코팅
시켜주었어요. 갖고 있는 코팅지의 접착 정도에 따라 선택하면 될 거 같아요.

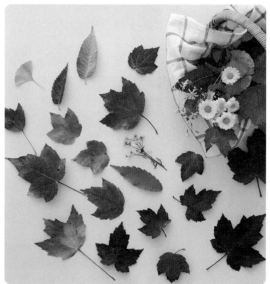

2

나비 날개의 틀은 옷걸이로 만들 수 있어요. 개월 수가 어린 친구는 '장미꽃
나비 날개'를 참고하면 좋고요. 옷걸이도 종류에 따라서 얇은 옷걸이가 있
는데요, 일반 공예 철사보다 힘은 있지만, 구부리기 어렵지 않아서 좋아요.
그래도 힘들면 아빠 찬스를!
이번에 만든 날개는 라온이가 자라서 윗 날개 양쪽 하나씩, 아랫 날개 양쪽
하나씩 사용했는데요, 아랫 날개는 윗 날개보다 조금 작게 자른 후 사용하
면 돼요. 모양 잡기가 어렵다면 미리 도안을 그려두시고 그 위에 옷걸이를
올려두고, 구부리면 수월하답니다. 이때 각 날개의 마무리 부분, 즉 철사를
구부려 마주하는 부분에는 여유분을 남겨주세요. 남은 여유분을 모아서 테
이프로 고정하시고, 사이에 어깨끈을 넣어 실이나 고무줄을 감아 깔끔하게
정리하면 된답니다.

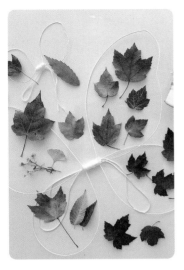

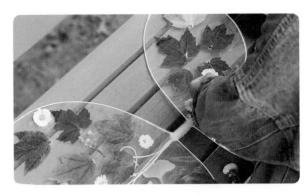

 tip

모양 잡기가 너무 어렵
다면 다이소에서 나비
날개를 판매하고 있어
요. 그 날개 모양을 활
용하시거나 그 위에 낙
엽을 붙이면 아주 간단
하게 만들 수 있어요.

4 어깨끈을 양쪽에 메주면 예쁜 나비 날개가 완성돼요. 산책하는 동안 움
직임이 많을 수 있어서, 투명테이프를 챙겨 가시면 보수도 가능해요.

3 나비 날개 모양을 다 잡았다면, 손코팅지 혹은 투명 시트를 옷걸이 각 부분에 대
고 한 번 더 그림을 그려서 살짝 여유 있게 잘라주시고요. 접착 상태로 사용할 경
우 아이의 등 부분이라 괜찮지만 떨어질 수 있는 단점이 있고, 코팅기를 사용한
다면, 코팅 후에 그림을 그려서 같은 모양으로 잘라주면 되요. 꽃들은 열이 닿으
면 녹듯이 뭉개질 수 있어서 코팅 후에 위쪽에 별도로 붙여주셔야 해요.
각 모양의 나비 날개가 만들어지면 고정은 간단히, 테이프로 대를 감싼다는 느
낌으로 옷걸이 부분 부분을 코팅지와 함께 붙여주세요. 가로 방향으로 붙이면
간단하고 잘 안 보여요.

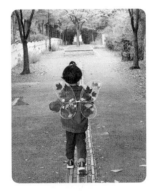

5 완드는 선택 사항으로 남은 옷걸이
를 구부려서 하트나 별, 라온이처럼
같은 나비 모양으로 모양을 잡고 날
개처럼 만들어주면 되는데요. 모양을
다 잡으셨다면 나뭇가지나 막대 등을
사이나 혹은 뒷면에 대서 테이프나
실로 감아 고정시킨 후에 리본 테이
프를 달아주세요.

 tip

다이소 나비 날개를 사용하는
분들도 같은 방법 혹은 그 위
에 직접 붙일 때는 양면테이프
나 목공 풀을 이용하면 잘 붙
일 수 있어요. 풀은 시간이 조
금 소요됩니다.

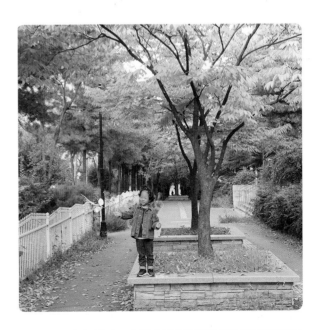

에필로그: 예쁘고 아이도 매우 좋아해서 즐거운 놀이였지만 사실 야외에서 진행하
려다 실패해서 집에 와서 보수하고 마무리했던 놀이 중 하나에요. 그래서 사진이 부
족할 수 있지만, 아이는 '엄마 잘 안 되었어? 그럼 내가 도와줄까? 이렇게 해보는 건
어때? 하며 함께 만들어가려고 참 많이 노력해주어서 더 특별한 놀이로 기억해요.
놀이하다 실패할 수도 있는데, '엄마도 실패할 수 있는 사람이지만 우리는 포기하지
않고 최선을 다해 함께 완성했어'라며 서로 더 행복했던 거 같아요.

6 나뭇잎 나비 날개 달고 변신한 우리 집 요정들과 꽃도 찾아 꿀도 모아보
며, 즐거운 역할놀이도 더한 산책에 모두가 행복한 날이 되었어요.

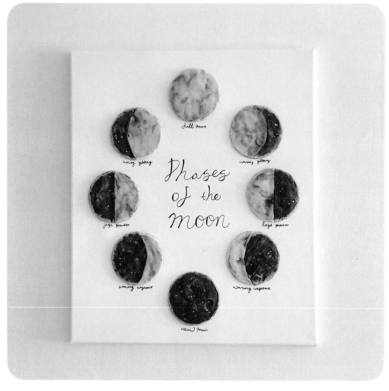

달의 위상 몽클 도우

놀이 목표

점토의 활용에 따른 오감 발달과 소근육 발달, 시각 자극을 통한 색 인지 발달, 과학적 탐구 및 이해, 놀이를 통한 학습, 조절력 발달, 집중력 향상

놀이 재료

박스, 몽클 도우(@mongcle), 클레이 도구, 글리터, 글루, 캔버스, 가위 등

우주의 관심이 많은 아이여서 우주 관련 놀이나 달의 모습 변화놀이는 다양한 방법으로 함께 놀이할 때가 많아요. 그 중에서 점토를 이용할 때는 말라가는 과정에서 생기는 크랙 같은 변화들이 우연의 기법처럼 다가와서 더 특별하게 놀이할 수 있어요. 그 중에서 천연 성분인 몽클 도우는 화학 성분 대신 소금이 방부제 역할을 해서 마르면서 하얗게 소금꽃이 피어나요. 그 과정이 더해지면 정말 멋진 달이 만들어질 거 같아서 아이와 함께 놀이했답니다.

2

달의 변화를 책을 통해서 미리 알아두거나 하늘의 달을 보며 이야기를 나누는 시간을 놀이 전후로 함께하면 아이와 더 풍성하게 놀이를 진행할 수 있어요. 라온이는 달의 변화를 만들었던 기억이 있어서, 자연스럽게 동글동글 도우를 굴려서 각각의 부분에 표현하려고 준비했는데, 이 과정이 어렵다면 책을 펴두고 함께 만들어보세요.

🎠 **놀이 시작**

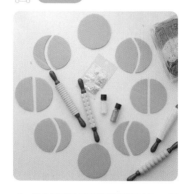

1
박스를 같은 크기의 원형으로 10cm 혹은 8cm 정도로 총 8개 잘라서 준비해주세요. 달의 위상 변화를 위해 동그란 부분을 가득 찬 형태로 2개, 1/4 형태로 4개, 1/2 형태로 2개 잘라주세요. 도우는 몽클 도우를 준비했는데 다른 도우로도 얼마든지 가능해요.

3
한쪽은 보이지 않은 달의 부분, 한쪽은 보여지는 달의 부분이라며 라온이는 열심히 조각들에 반은 어두운 색으로, 반은 밝은 색으로 조물조물 박스 위에 붙이고 펴서 발라주었어요.

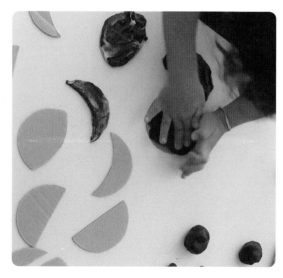

4 집중해서 도우를 펴 바르는 모습이 너무 귀여워요. 각각의 도우들을 조금씩 섞으면서 보여지는 마블도 재미있다며 아이는 조심조심 그 모습들을 표현하더라고요.

tip 분리가 걱정되신다면 원형을 한 번 더 덧대도 되지만, 캔버스에 붙이면서 다시 고정되니 자연스럽게 연결만 시켜도 된답니다.

5 도구를 이용해서 다 붙여준 달의 모습에는 울퉁불퉁 달의 표면도 표현해주고, 도구가 부족하다면 손 또는 연필의 뒷부분으로 콩콩 찍어도 좋고, 포크로 긁어도 좋아요.

글리터는 반짝이 가루로 대체하셔도 되고, 다이소에 가면 작은 네일 글리터나 파츠들을 저렴한 가격에 판매하고 있으니 활용하시면 좋아요.

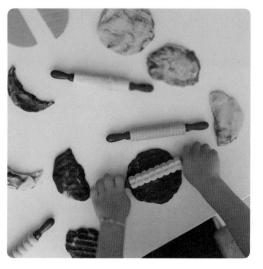

6 모든 달의 모습이 채워졌다면, 이제 각각의 짝꿍을 찾아서 붙여줄 거예요. 도우로 표면을 만들었기에, 자연스럽게 둘을 붙여서 이음새 부분을 연결해주시면 돼요.

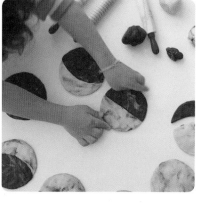

7 완성된 달의 모습 위로 글리터 가루를 톡톡. 특히나 까만 부분에 표현하면 밤하늘의 별처럼 예쁘다며, 라온이가 참 좋아했던 놀이 과정이었어요.

준비한 달의 크기에 맞게 도화지나 캔버스에 붙여두시면 액자로 걸어두기 좋은데, 점토는 무게가 있어서 가급적이면 캔버스를 활용하면 좋습니다.

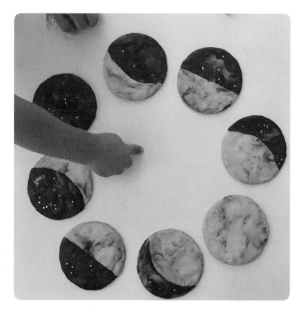

8 완성된 달은 하나하나 위치를 잡아 캔버스 위에 올려주세요. 사용한 캔버스는 60×50cm로 달의 크기는 10cm로 하였습니다. 마르는 동안 피어나는 소금꽃과 점토의 크랙이 늘어나면 더욱더 멋진 달의 위상이 만들어진답니다.

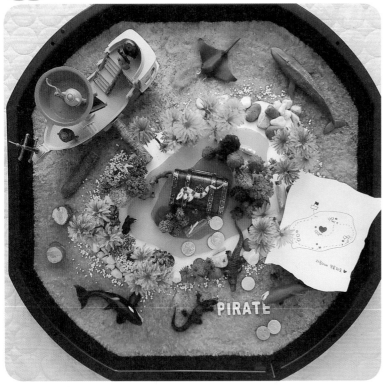

보물찾기 스몰월드

놀이 목표

다양한 재료 활용에 따른 오감 발달과 소근육 발달, 표현력 발달, 감정의 이해 발달, 역할놀이를 통한 사회성 발달, 감수성 발달, 조절력 발달, 집중력 발달, 목표 달성에 따른 성취감 발달

놀이 재료

젤리베프, 우드락 또는 스티로폼, 나무 모형, 보물 상자, 동전 초콜릿, 바다 동물 피규어(컬렉타 제품), 돌멩이, 종이, 펜, 보물 지도, 해적선, 터프 트레이, 소근육 발달 도구(러닝리소스 제품) 등

추억의 놀이 보물찾기, 아이가 한글을 읽기 시작하면서 더 즐겁게 준비할 수 있었던 놀이에요. 군데군데 미션을 숨겨두고, 미션을 클리어할 때마다 힌트를 찾을 수 있도록 보물 지도도 더해 동심을 자극했어요. 귀여운 미션을 하는 아이 모습에 엄마도 행복해진답니다.

 놀이 시작

1

우드락 모형은 제주도 스몰월드에서 사용했던 모형을 재활용했어요. 보물 지도는 아이들이 보기 쉽게 간단히 만들어요. 숨겨둔 힌트들도 찾기 쉽게 도형으로 표시해두면 더욱 좋아요.

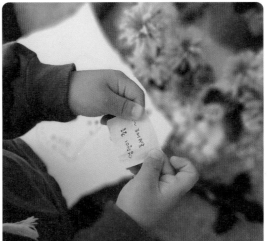

2

하나하나 지도 속 힌트를 따라서 발견하는 종이들, 그 안에는 해당하는 미션이나 다음 종이가 있는 위치를 알려주곤 해요. 잘 보이는 곳들에 놓인 힌트들은 행동 미션을 넣어두어서 라온이는 엉덩이춤도 추고, 노래도 불러야 했어요. 미션을 통과하면 엄마가 준비한 힌트 종이를 주고, 힌트 종이에 따라서 다음 미션으로 이어져요. 어떤 힌트는 꽝도 있어요.

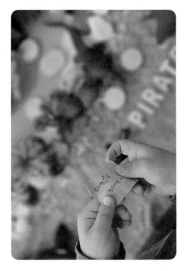

3 지도를 들고 여기저기 살펴보며 집중하는 모습에 반하고, 엄마의 사심 듬뿍 들어가 있는 미션 수행은 아이의 귀여운 모습을 보기 충분했어요.

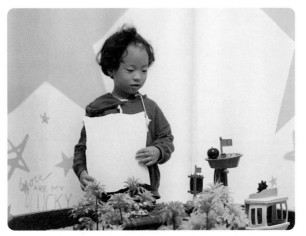

4 군데군데 놓인 작은 선물은 동전 초콜릿인데, 아이는 중간중간 함께 하며 더 즐겁게 놀이했어요. 뿐만 아니라 도구들도 숨겨두고 활용하는 미션들도 넣었는데요. 이를테면, 비밀 펜을 사용하면 보이지 않는 글자를 볼 수 있다든지, 비밀 그림에 물감을 칠하면 색이 나타난다든지 미술이나 과학 요소들도 더하면 더욱 흥미진진하게 아이는 놀이에 빠져들어요.

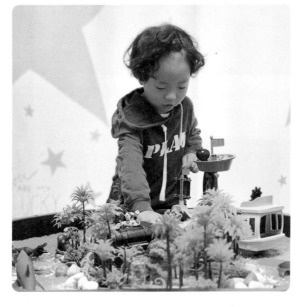

5 그렇게 미션 수행을 하다 보니, 드디어 마지막 보물 상자를 열 수 있는 열쇠를 발견했어요. 아이는 스스로 찾아냈다는 성취감에 너무 행복해했어요. 아이가 찾은 보물 상자에는 잃어버려 속상해했던 장난감이 쏘옥 들어 있었답니다.

 아이가 힌트를 스스로 찾을 수 있도록 도와주시고, 아이가 어리다면 힌트는 아주 쉽게 알려주셔야 해요. 이 놀이는 스몰월드에서 활용해도 좋지만, 집 안 구석구석에 숨겨두고 찾아내는 방법으로 아이와 함께 하셔도 아주 좋은 놀이랍니다.

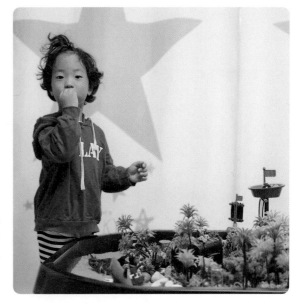

6 선물을 받은 후엔 놀이가 끝날 수도 있지만, 아이가 놀이를 더 원하는 경우에는 준비된 놀이 공간에서 아이만의 이야기로 아이의 놀이를 함께 하시면 더 즐거워할 거예요.

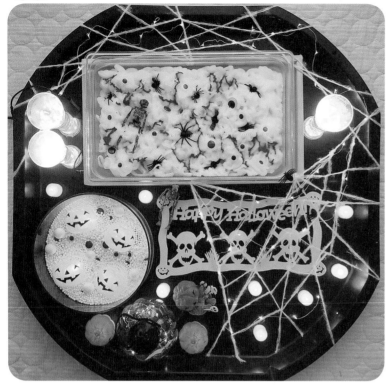

핼러윈 스몰월드

놀이 목표

다양한 재료 활용에 따른 오감 발달과 소근육 발달, 표현력 발달, 감정의 이해 발달, 역할놀이를 통한 사회성 발달, 감수성 발달, 조절력 발달, 집중력 향상, 창의력 발달, 과학적 탐구 및 이해 발달

놀이 재료

핼러윈 소품들, 와이어 전구 2~3개, 실, 촛불 전구, 컵, 발포 비타민, 스티로폼 볼, 스노우폼 또는 쉐이빙폼, 물감, 드라이아이스, 라이트박스, pc밧드 트레이, 터프 트레이, 유리 수반, 긴 숟가락 또는 긴 젓가락, 눈알 스티커 등

우리나라의 고유 문화는 아니지만, 10월의 끝자락, 아이들이 좋아하는 특별한 이벤트 '핼러윈.' 작은 소품 하나만으로, 바구니에 사탕을 넣는 것만으로도 아이는 깔깔거리며 무척 좋아해요. 어둑어둑해진 밤을 채우는 즐거운 놀이로 소중한 추억을 만들어보세요.

 놀이 시작

1 라이트박스 위에 pc밧드 트레이를 올려두고 쉐이빙폼이나 유아용 스노우폼(후자가 조금 더 안전해요)에 붉은 물감을 뿌려준 뒤, 눈알 스티커나 눈알 소품, 해골이나 거미 등 작은 핼러윈 소품 등을 군데군데 놓아주세요.

2 터프 트레이에 라이트박스의 위치를 잡고, 기준점으로 상하 혹은 좌우 편한 곳을 기준으로 실을 이용해서 거미줄을 만들어줄 거예요. 기준이 되는 세로선을 라이트박스와 터프 트레이에 먼저 고정해주고, 세로선들이 생기면 그 선들을 교차하는 가로선을 만들어주면 돼요. 거미줄이 완성되면, 그 사이사이에 방수 와이어 전구를 쏙 넣어서 조명을 더해주세요.

거미줄 만들기는 시간도 많이 소모되고, 어려울 수 있어요. 다이소에서 판매하는 거미줄 소품으로 대체해도 무방합니다.

 tip 트레이나 라이트박스 같은 특별한 도구들은 모두 있으면 좋지만, 그렇지 않다면 부분을 활용하셔도 좋아요. 라이트박스는 간단하게 집에서 만들 수 있어요. 장소나 도구는 드라마틱한 효과를 줄 수 있지만, 활용하는 의미로는 크게 중요하지 않습니다.

 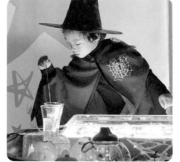

3 준비한 컵에 물을 소량 넣고, 드라이아이스를 준비해주세요. 아이가 직접 만지지 않도록 주의하면서 놀이해요.

4 유리 수반에는 스티로폼 알갱이들과 작은 스티로폼 볼을 넣어주시고, 눈알이나 호박 소품 등을 함께 하면 다양하게 놀이할 수 있어요.

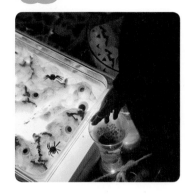

촛불 전구는 수명이 생각보다 짧아요. 소량으로 구입하면 배송비가 더 많이 들어요. 24개 정도의 박스 구성이 가성비가 좋아서 대량으로 구입해두고 사용하는 편이에요.

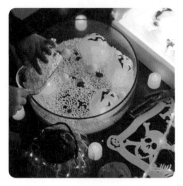

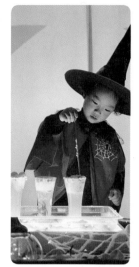

5 꼭 같은 놀이 재료가 아니어도, 핼러윈 소품들로만 채워도 아이들은 즐거워해요. 부담 갖지 마시고, 마무리로 작은 촛불 전구들을 사이사이에 두고 불을 켜주세요.

빛이 나는 컵이 없으시다면 물감을 넣어주시거나 주방세제를 소량 준비하셔서 함께 컵에 넣어주시면 거품이 화산처럼 뿜어져 나오는 과학놀이도 함께 할 수 있답니다.

*핼러윈 라바램프놀이
(3세 가을 참고)

6 핼러윈 분위기에 맞게 아이도 코스튬을 해서 함께 놀이를 했어요. 코스튬은 선택인 거 아시죠? 라온이도 어렸을 때는 귀찮아서 좋아하지 않았는데, 자라면서 분위기 즐기는 법을 알게 된 건지 이제는 시키지 않아도 먼저 하고 싶다고 제안하네요.

7 스몰월드 놀이는 가급적이면, 엄마가 놀이를 준비하고 놀이는 아이에게 맡기는 게 좋아요. 놀이의 주체는 언제나 아이임을 잊지 말아주세요. 아이가 충분히 재료를 탐색할 시간을 주시고요. 낯설어서 머뭇머뭇하는 경우에는 엄마가 긍정적인 언어와 함께 살짝 도와주시는 건 좋지만, 의욕이 앞서서 너무 지나치게 개입하거나 엄마의 의도와 전혀 다른 놀이에 부정적인 이야기를 전한다면, 아이는 의기소침해지고 스스로 도전하려는 의지가 줄어들어요.

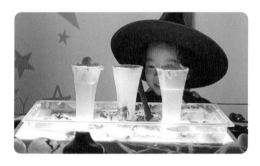

8 드라이아이스를 좋아하는 아이지만, 이 놀이에서 라온이는 드라이아이스보다 스노우폼에 더 관심을 가졌어요. 드라이아이스 반응이 끝나자, 그곳에 스노우폼을 넣어서 마법의 물약을 만들기 시작했어요. 스티로폼 볼들도 가져와 넣고 빙글빙글 저으며 주문을 외웠죠.

9 스노우폼을 리필하며 즐겁게 놀다가 지루할 즈음에 컵들을 라이트박스 위에 올려두고는 준비한 발포 비타민을 넣어서 보글보글 놀이와 함께 물의 색이 변하는 걸 보며 더 흥미로워했어요. 스노우폼이 코끼리 치약처럼 넘치듯 올라왔을 때는 정말 반응 최고였답니다.

스티로폼이 작을수록 분리하기가 쉽지 않을 거예요. 채에 거르면서 물감이나 스노우폼을 세척해주면 조금 더 수월하게 닦아낼 수 있어요. 엄마가 분리하는 동안 안전한 소품들이나 플라스틱 용기 등은 아이에게 함께 정리, 마무리하는 시간이라며 남겨주세요.
놀이와 정리 모두 아이들에게 세척=물장난일 수 있지만, 습관이 잡히면 누구보다 든든한 청소파트너가 되어줄 거랍니다. 교육적으로도 아주 좋아요.

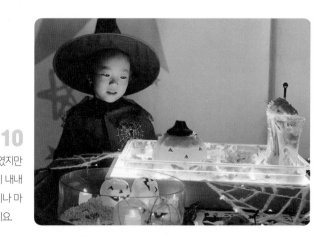

10 보기에는 다소 징그럽고 엄마의 취향과는 다를 수 있는 놀이였지만 아이의 호기심 가득한 눈과 빛나는 미소가 너무 예뻐서 놀이 내내 그 모습을 볼 수 있음에 감사했어요. 아이가 전해주는 생각이나 마음을 알 수 있는 시간들이라 스몰월드는 엄마도 행복한 놀이에요.

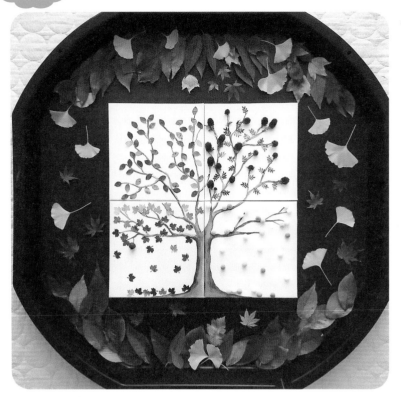

사계절 나무 나뭇잎 펀칭

놀이 목표

자연물을 통한 계절감 발달, 시각적 협응 및 대·소 근육 발달, 감수성 발달, 자연물의 색 변화에 따른 색 인지 발달, 조절력 발달, 집중력 발달

놀이 재료

색색의 나뭇잎, 나뭇잎 모양 모양펀치 2~3개, 드라이플라워, 폼폼이, 목공 풀, 터프 트레이, 캔버스 4개, 도화지 4장 등

나무는 보기에도 아름답고, 계절을 느끼기에도 좋아요. 그 모습 그대로 무엇을 표현해도 좋은 놀이 주제에요. 오늘은 라온이가 주워온 나뭇잎들을 모양펀치로 잘라서 엄마 그림 위에 사계절을 표현해주었어요.

 놀이 시작

1 아이가 주워온 예쁜 나뭇잎들을 색색별로 나눠요. 봄은 아이가 꽃을 담고 싶다고 해서 드라이플라워로 대체했는데, 고운 빛의 나뭇잎을 펀칭해서 봄을 표현해도 좋고, 여린 잎을 펀칭해서 봄을 표현해도 좋을 거 같아요. 라온이는 봄은 드라이플라워, 여름은 초록잎으로 잎사귀 펀치, 가을은 단풍잎으로 단풍잎 펀치, 겨울은 푸른 색감의 폼폼이로 표현했어요.

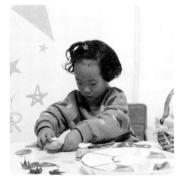

2 각각의 색과 모양을 맞춰서 펀칭해서 준비해둔 나뭇잎들을 계절에 따라 목공 풀로 붙여요.

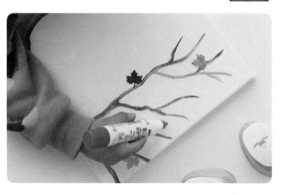

3 목공 풀이 점성이 좋은 편이라 자연물을 붙이기도 좋고, 마르면 투명해져서 많이 묻어도 티가 덜 나기 때문에 아이들과의 놀이에 사용하기 좋아요. 붙이고 싶은 위치에 콕콕!

4 다른 계절들도 드라이플라워와 폼폼이를 목공 풀을 이용하여 계절을 표현해주세요.

5 떨어지는 나뭇잎도, 내리는 눈도 표현해주고 나니, 사계절이 담긴 멋진 나무를 완성했어요. 나뭇잎 펀치와 함께 아이가 생각하는 계절의 느낌들도 함께 담아 사계절 나무를 만들어보세요.

권장 연령
3세 이상

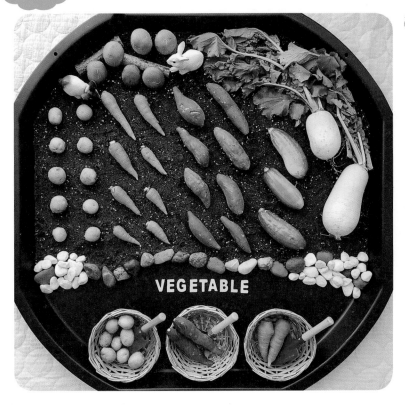

🐤 텃밭 스몰월드

놀이목표

다양한 재료 활용에 따른 오감 발달과 소근육 발달, 표현력 발달, 감정의 이해 발달, 역할놀이를 통한 사회성 발달, 감수성 발달, 목표 달성에 따른 성취감 발달, 자존감 발달, 조절력 발달, 집중력 발달, 창의력 발달

놀이재료

준비할 수 있는 채소들, 흙, 체험 도구, 바구니, 돌, 피규어, 터프 트레이 등

체험 활동을 좋아하는 아이에게, 집에서도 요리를 위해 채소들을 잔뜩 구비하는 날에는 채소를 직접 만져보고 흙을 느껴보며, 즐거운 역할놀이를 더해 채소와 더욱 친해지는 시간을 만들어요.

🐴 놀이 시작

1 이웃 중에 텃밭을 하시는 분이 있어 조금은 못생겼지만, 그래서 더 정이 가는 채소들을 듬뿍 받을 때가 있는데, 식사를 준비하는 엄마들은 채소를 사두는 경우가 많으니 채소가 많은 날에 이 놀이를 준비해주면 아이는 식사 전에 채소들을 탐색할 수 있어서 좋아요. 흙은 원예용 흙으로 다이소나 화원에서 쉽게 구입할 수 있어요. 흙을 준비하셨다면 트레이에 적당히 담아주고, 채소를 심어주시거나 놓아주시면 간단히 준비돼요.

2 당근도 캐고, 고구마도 캐고, 즐거운 채소 수확의 시간. 바구니에 담아두기도 하고, 열심히 쌓아두기도 하고, 아이가 원하는 대로 이루어지는 놀이에요.

3 당근으로 만든 쫑긋 기다란 귀로 토끼가 되어보기도 하고, 토끼에게 냠냠 먹이도 나눠줘요.

🐦 tip

흙이 있는 놀이들은 청소가 어려워서 미루게 되는 경우가 많아요. 바닥이나 트레이 청소가 걱정되신다면, 폴리시트 같은 비닐류를 미리 깔아두면 좋아요. 도구들이나, 채소, 피규어 등 흙을 제외한 모든 건 다른 트레이나 세척통에 담아두시고 비닐을 이용해서 흙을 빠르게 분리해두시는 게 청소할 때 가장 안전하고 빠르더라고요.

4 커다란 무도 뽑고, 흙을 정비해서 다시 심어보기도 하고 하루종일 바쁜 꼬마 농부에요. 스몰월드에 정해진 규칙은 없어요. 아이가 맘껏 즐길 수 있도록 아이가 이끄는 놀이에 엄마가 함께해보세요.

5 놀이 마무리도 아이에게 양보하세요. 채소와 친해지는 과정에서 세척도 빠질 수 없으니까요. 놀이가 끝나고 엄마는 청소하기 어려운 흙과 트레이, 바닥을 치우는 동안 아이에겐 채소 세척을 맡겨보는 것도 좋아요. 위험하지 않은 범위에서 청소 및 정리에 참여하는 것은 아이들의 성취감을 더욱 높여주는 좋은 활동이 되어주어요.
물론 아이들에게 세척은 물놀이로 이어질 수 있으니 성향에 따라, 조율해서 하면 돼요. 도망가는 아이들도 물론 있지만, 흙을 만진 손이라 손을 씻으면서 채소가 아니더라도 사용했던 도구나 피규어 등 하나 정도는 함께 해볼 수 있을 거 같아요.

331

세계지도 스몰월드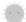

놀이 목표

다양한 재료 활용에 따른 오감 발달, 도구 활용을 통한 대·소근육 발달, 조질력 향상, 집중력 발달, 역할놀이를 통한 사회성 발달

놀이 재료

세계지도, 전통 의상을 입은 다른 나라 친구들, 한천 가루, 물, 색 자갈, 슈퍼윙스, 터프 트레이 등

라온이는 어려서부터 자동차를 좋아했고, 그중에서도 앰블럼 같은 상징성이 있는 무언가를 좋아했어요. 자동차 앰블럼에서 회사들의 로고나 상표, 교통표지판에서 각 나라의 국기로 관심 영역이 확장되면서 세계지도를 보는 시간이 늘어서 준비했던 놀이에요. 특히나 좋아하는 슈퍼윙스처럼 각 나라의 특징과 함께 택배도 전달해 보는 놀이를 더해주었어요.

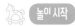 놀이 시작

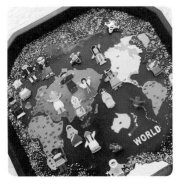

1 트레이를 채울 젤리를 만들어주세요.

tip 젤리는 주로 한천 가루나 젤라틴으로 만들어요. 한천 가루는 묵을 만드는 재료로 불투명하게 제작되지만 상온에서 쉽게 굳어서 준비하기 수월해요. 젤라틴은 투명해서 시각적으로 예쁘지만, 특유의 향이 비호감인 분들도 많아요. 완성 후 냉장고에서 굳혀야 한다는 수고로움이 있어서 저는 주로 한천 가루를 많이 이용해요.
한천 가루는 물 500ml에 1 아빠숟가락 비율로 준비하면 돼요. 1L를 준비하면 2 아빠숟가락으로 넣으면 돼요. 사용하는 트레이 크기에 맞게 준비해주세요. 젤리가 완성되었다면, 세계지도를 잘 올려주고 나라별 지도도 표시하고, 전통 의상을 입은 친구들도 함께 놀아주세요. 색 자갈은 시각적으로 예뻐서 올려두었는데, 젤리와 섞이면 청소가 매우 힘들어요. 이 부분은 선택하셔서 지도 주변이나 트레이 테두리에 꾸며주세요.

2 역시나 보자마자 호기를 들고 택배놀이를 하냐고 좋아하던 라온이의 모습이에요. 세계 여러 나라의 친구들을 만나러 가는 슈퍼윙스 스토리는 아이들과 함께하기 좋아요.

아이주도놀이는 놀이의 가장 이상적인 형태지만, 함께 놀이하며 배우는 관계성과 사회성도 필요한 부분이에요. 아이가 혼자 잘 놀이할 수도 있지만, 주춤하는 아이들도 분명 있어요. 그럴 때는 엄마의 적절한 개입이 필요해요. 아이가 원한다면, 같이 배달하는 친구도 되어주고, 각 나라의 친구들도 되어주고, 각 나라의 친구가 되었다면, 지식 전달을 살짝 숨겨서 각 나라의 장점도 말해주세요. 택배놀이의 장점을 살려서 필요한 부분을 주문해보는 등 다양하게 역할놀이를 할 수 있답니다.

3 라온이는 국기가 멋지다고 좋아하는 영국으로 날아가서 2층 버스와 빅벤을 보고 오기도 하고, 자동차가 많은 독일에 날아가서 벤츠 회사에 부족한 자동차 부품들을 배달해주기도 했어요. 아이의 관심에 따라 함께 해주시면 아이들은 즐거운 요소들을 만들어갈 거랍니다.

4 아이의 상상력은 엉뚱해서 에펠탑을 도둑이 훔쳐가기도 하고, 에스키모인이 물고기를 잡다가 빙하에 갇히기도 해요. 그 모든 상상 속 이야기들을 따라가며, 도둑도 잡고 구조놀이도 하다 보면, 하루가 순식간에 지나가요. 비록 엄마의 목은 조금 아플 수 있지만요.

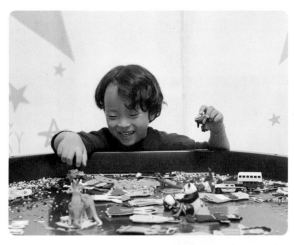

5 역할놀이가 길게 이어진다면, 국기 찾기 게임이나 지구본에서 같은 나라 찾기 같은 놀이를 더해주셔도 놀이는 더 풍성해져요.

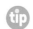 지식 전달의 목적을 가지는 백과사전이나 지도책들을 보는 것도 유익하지만 아이와 마음을 나눌 수 있는 그림책을 함께해도 좋아요.

6 놀이 전후로는 관련된 책을 함께하는 방법도 좋아요. 즐거운 놀이를 떠올리며 혹은 책의 내용을 놀이에 더하면서 아이의 상상력이 자라나요.

핼러윈 선캐처

놀이 목표

다양한 재료 활용에 따른 오감 발달, 대·소근육 발달 및 시각적 협응력 발달, 시각 자극을 통한 색 인지 발달, 색 표현력 발달, 감수성 발달, 조절력 발달, 집중력 발달

놀이 재료

핼러윈 도안(블로그 참고), 셀로판지, 투명 접착시트 또는 손코팅지, 칼, 가위 등

10월의 마지막 날은 유령 친구들과 잭오랜턴이 빛나는 '핼러윈' 데이로 신나죠. 그 분위기에 어울리는 선캐처로 햇님이 반짝이는 시간, 집 안으로 들어오는 유령 친구들의 색색의 그림자를 만나보는 감성놀이를 해보았어요.

(Note) 핼러윈 도안을 제 블로그에서 다운 받으세요.

 놀이 시작

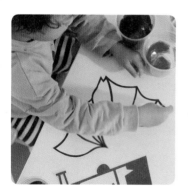

1 도안을 다운받아 검은색 테두리 완성선을 제외하고 컷팅해주세요. 컷팅한 도안을 준비한 투명 접착시트 혹은 손코팅지의 접착 부분에 붙여주세요. 셀로판지는 적당한 크기로 잘라 색색별로 담아 준비해주세요. 나뉘어 있어야 색을 찾는데 수월하기 때문이에요.

2 도안은 부착하고 그대로 노출되는 접착면에 준비해둔 셀로판지를 원하는 색들로 채우면 하나하나 특별한 선캐처가 완성됩니다.

3 이때 셀로판지가 작을수록 섬세하게 표현할 수 있어요. 작을수록 붙이는 시간이 늘어나 아이가 상대적으로 힘들어할 수도 있어요. 라온이는 성취 욕구가 강하고, 완벽주의적 기질이 있는 아이여서 그런지 스스로 선을 넘어가는 걸 싫어해서 최대한 테두리부터 붙여준 후에 안쪽을 자유롭게 붙여가며 완성하더라고요. 자유도가 높은 아이들은 이런 방법은 조금 부담될 수 있으니 자유롭게 원하는 색으로 채워나가시는 게 좋아요. 아이의 성향 차이일 뿐이고, 놀이 방법이 다를 뿐이에요.

4 만들어가는 유령이나 몬스터, 박쥐 등의 특징도 이야기 나눠보고, 따라 해보며 중간중간 아이들의 이야기를 들어보는 시간도 함께하면 더 즐거운 놀이 시간이 되어준답니다.

권장 연령
3세 이상

우주 선캐처

놀이목표

다양한 재료 활용에 따른 오감 발달, 대·소근육 발달 및 시각적 협응력 발달, 시각 자극을 통한 색 인지 발달, 색 표현력 발달, 감수성 발달, 조절력 발달, 집중력 발달

놀이 재료

태양계 도안(블로그 참조), 투명 접착시트, 손코팅지, 셀로판지, 가위, 칼 등

우주를 사랑하는 아이와 빛을 이용해 낮에도 만날 수 있는 우주를 만들고 싶었어요. 햇살 좋은 날에 창가로 들어오는 반짝이는 빛은 그 무엇보다 멋진 우주를 집 안 가득 보내주거든요. 아이와 따스한 가을 햇살에 빛나는 우주를 만나는 놀이랍니다.

 놀이 시작

Note 우주 도안은 제 블로그에서 다운 받으세요.

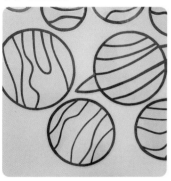

1 태양계 도안을 출력해서 검은색 테두리 선을 제외하고 칼로 잘라내어 투명 접착시트 혹은 손코팅지에 붙여주세요.

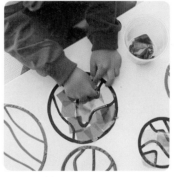

2 셀로판지는 색색별로 잘게 자르고, 행성의 특징에 따라 색을 조합해도 좋고, 아이의 느낌대로 셀로판지를 자유롭게 붙여도 좋아요. 테두리 선을 제외한 모든 부분은 접착이 가능해서 쉽게 붙이며 놀이할 수 있어요.

3 라온이가 가장 애정을 담아 만든 무지갯빛 토성이에요. 테두리 선을 벗어난 셀로판지는 완성 후 잘라내도 좋은데, 조금 힘이 드는 작업이라 셀로판지를 조금 작은 크기로 자르거나 붙이기 전에 잘게 잘라도 좋아요.

 tip 접착시트나 손코팅지가 없다면, 투명한 종이 무엇이든 도안을 오려 붙인 후에 셀로판지를 잘라 풀로 붙여도 돼요.

4 아침 햇살이 들어오는 시간, 아이의 발 아래 예쁘게 떠 있는 행성들에 아이의 아침은 시작부터 행복으로 가득해요. 아이들과 그 따스한 시간을 나눠보시길 바랍니다.

코스모스로 밝히는 전구

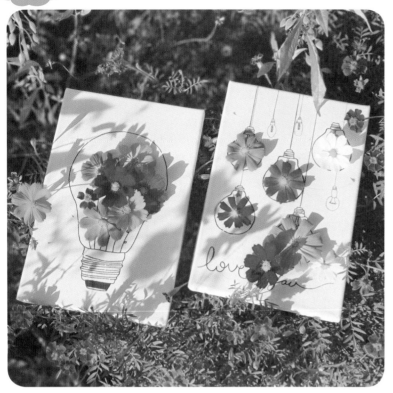

놀이목표

자연물을 통한 계절감 발달, 시각적 협응 및 대·소근육 발달, 감수성 발달, 사연물의 색 변화에 따른 색 인지 발달

놀이재료

코스모스 도안(블로그 참조), 캔버스 또는 도화지, 송곳 등

가을이 되면 단풍잎으로도 자연놀이를 많이 하지만, 또 하나 꼭 함께하는 놀이는 코스모스를 이용해 작품을 만드는 놀이에요. 아파트 화단이나 산책길에 하나둘 만나는 예쁜 코스모스를 콕콕 간단히 꽂아서 예쁜 액자를 만들었어요. 코스모스로 밝혀주는 전구가 향기롭고 예뻐요.

 놀이 시작

Note 도안은 제 블로그에서 다운 받으세요. 도안 출력 후 박스 종이를 뒤에 붙여 두껍게 만든 후에 구멍을 만들어주세요.

1

전구 도안을 출력하시거나 캔버스에 그린 후에 큰 전구는 줄기의 끝에, 작은 전구는 전구알 가운데에 송곳으로 구멍을 뚫어주세요.

2

아이와 산책을 하며 가을을 느껴요. 산책 전후 가을에 대한 책을 읽으면 더 좋아요. 특별한 도구가 없어도 작은 꽃 하나 주워서 살짝 송곳으로 뚫어놓은 구멍에 넣으면 전구가 하나, 둘 예쁘게 불을 밝혀요.

3

산책길에 하나, 둘 모은 꽃들이 한가득 예쁜 전구가 되었어요. 집 안 가득 꽃내음도 좋고, 기분 좋은 액자가 되어주어요. 코스모스가 아닌 다른 꽃으로도 활용이 가능하니 아이와 함께 향기롭고 예쁜 놀이 시간 가져보시는 건 어떨까요.

꽃꽂이 액자

놀이 목표

자연물을 통한 계절감 발달, 시각적 협응 및 대·소근육 발달, 감수성 발달, 자연물의 색 변화에 따른 색 인지 발달

놀이 재료

줄기 도안(긴 선을 이용해서 간단히 그려도 좋아요), 캔버스, 도화지, 송곳 등

도안에 송곳으로 구멍을 뚫어서 꽃만 꽂으면, 매일 그림을 바꿀 수 있는 아주 간단하지만 특별한 아이디어. 아이와 산책길에 준비한 도안에 예쁜 꽃으로 콕콕 채워 돌아오면 아이에게도 엄마에게도 행복한 선물이 되어줄 거예요.

놀이 시작

1 물감이나 혹은 펜으로 간단하게 줄기 그림을 그려요. 꽃으로 가려지기도 쉬워서 특별히 퀄리티가 좋은 그림이 아니어도 좋고, 아이가 직접 그려도 너무 예쁠 거 같아요. 줄기를 그리면 끝부분에 송곳으로 구멍을 뚫어주세요.

2 여름의 끝자락 아침저녁으로 공기의 차가움이 느껴지는 시기, 그 가을의 초입에서 아이와 따스한 온기를 맞으며 낮 시간의 여유를 누려보아요. 산책길의 놀이는 일상의 소중한 추억이기에 아이도 저도 설레는 시간이에요. "오늘은 예쁜 꽃을 찾아서 이곳에 꽂아줄 거야. 라온이는 꽃을 찾아가는 예쁜 나비야." 하고 아이가 소곤소곤 말해요.

3 나비가 되어 꽃을 찾은 아이는 쭈그리고 앉아서 자그마한 손으로 줄기 하나하나에 꽃을 피워요. 아이가 집중하는 모습을 바라보는 시간만큼 행복한 시간은 없을 거예요.

라온이의 예쁜 말
"엄마, 예쁜 꽃을 보면 엄마 생각이 나. 공주님한테는 이렇게 선물하는 거야. 이런 생각이 나고, 선물하고 싶은 마음이 사랑인 거지? 엄마 사랑해."

4 완성 후 가을바람이 솔솔 불어오는 그 자리에 둘이 앉아서 도란도란 이야기도 나눠요.

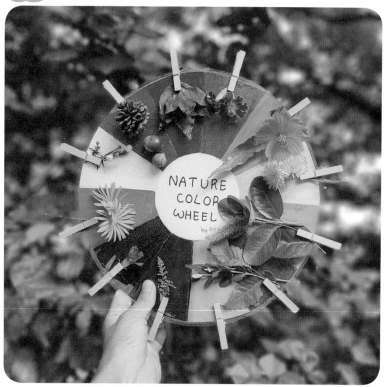

가을 색 찾기 color wheel

놀이 목표

자연물을 통한 계절감 발달, 시각적 협응 및 대·소근육 발달, 감수성 발달, 자연물이 색 변화에 따른 색 인지 발달, 인지 발달, 집중력 발달

놀이 재료

color wheel(없으셔도 돼요, 달걀판에 색을 칠해 담으셔도 좋아요), 집게, 자연물 등

매해 계절마다 소소하게라도 꼭 해보는 놀이 중 하나에요. 이번에는 아이가 좋아하는 바퀴 모양으로 가을의 색을 찾아 떠나는 여행을 하기로 했어요. 아이는 보자마자 품에 안고, 모두 다 찾아낼 거라며 누구보다 자신감 넘쳐 했죠.

 놀이 시작

1 숲은 언제나 아이에게 너그럽고, 우리의 놀이에 많은 영감을 주는 곳이에요. 무엇으로 표현해도 자연의 색은 따라갈 수 없어요. 자연 그대로의 색은 그 어떤 색보다 멋져요. 아이와의 놀이를 자연에서 함께하는 수많은 이유 중 하나는 바로 그 특별한 색을 찾는 거랍니다.

2 산책을 하고 구석구석을 살펴서 바퀴 하나하나의 색을 채워가는 시간이에요.

라온이의 예쁜 말
"엄마, 하늘색은 하늘을 담으면 되겠다. 너무 커서 집게에 꽂을 수 없으니까 이렇게 담아주는 거야. 그리고 라온이도 하늘색 옷을 입었어. 라온이가 쏙~ 들어가도 될 거 같아!"

3 해질녘까지 한참 동안 자연을 누비며 놀다가 모든 색을 다 찾았는데 한 가지 색이 없었어요. 바로 하늘색이었는데 아이는 모으던 color wheel을 높이 들고 아주 멋진 말을 남겼어요.

권장 연령
4세 이상

핼러윈 유령

놀이 목표

다양한 도구 사용에 따른 대·소근육 발달, 집중력 발달, 조절력 발달, 표현력 발달, 창의력 발달, 인지 발달

놀이 재료

검은색 도화지, 수정테이프, 눈알 스티커, 풀, 가위 등

엄마의 수정테이프를 호시탐탐 노리는 아이의 호기심. 다가오는 핼러윈을 맞이해 수정테이프를 이용해 붕대를 표현하고, 재미있는 유령들을 만들어보는 시간을 가졌어요.

놀이 시작

1 동글동글 크기가 다른 타원형을 검은색 도화지에 그리고 잘라주세요.

2 크기가 다른 눈알 모양을 스티커 형태는 그대로, 아닌 형태는 풀을 이용해서 붙여 주세요. 아이와 숫자놀이를 하면서 붙이면 재미있어요.

3 눈알을 붙인 유령들의 몸 부분에 수정테이프로 붕대를 표현해요. 지그재그, 겹쳐서, 나란히 다양하게 표현하며 놀이해요.

4 자유롭게 아이만의 느낌을 담아서 핼러윈 유령을 만들어요.

5 처음 사용해보는 수정테이프여서 매끄럽지 않게 되기도 하지만, 낡은 느낌이 들어 더 자연스럽고 멋진 유령 붕대가 표현되었어요. 아이가 만든 특별하고 멋진 유령 완성! 스틱을 달아서 데코 픽을 만들거나 끈을 연결해 가랜드를 만들면 핼러윈 소품으로도 좋아요.

낙엽 사슴 그림

놀이 목표

자연물 재료 활용에 따른 오감 발달, 도구의 활용을
통한 대·소근육 발달, 조절력 향상, 집중력 발달, 계
절의 이해에 따른 계절감 발달, 감수성 발달

놀이 재료

캔버스, 사슴 도안(직접 그려도 되고, 어려우면 사슴 그림
을 출력해도 돼요), 낙엽, 모양펀치, 풀, 터프 트레이 등

사슴의 뿔은 나무와도 같아서 자연을 이용한 놀이의 좋
은 모티브가 되어주어요. 특히나 계절을 담은 나뭇잎들
과 함께하면 그 느낌이 멋스러워요. 아이와 함께 사계절
의 사슴을 표현해보기로 약속하고, 가을의 사슴을 자연
의 재료를 더해서 표현해주었어요.

 놀이 시작

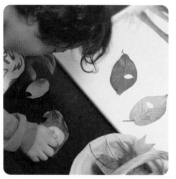

1 곱게 물든 단풍잎을 주워서 모양펀치로
예쁘게 작고 귀여운 나뭇잎을 만들어요.

2 자연이 주는 색은 그 자체로도 예뻐서 다
른 재료를 쓰지 않아도 너무 예쁜 색감의
작은 단풍잎이 만들어져요.

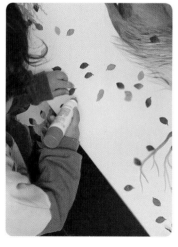

3 원하는 곳에 작은 나뭇
잎들을 목공 풀을 이용
해서 붙여주어요.

4 사슴 아래 부분
에도 낙엽을 붙
여서 자연의 느
낌을 조금 더 살
려주세요. 바람
에 날리는 나뭇
잎을 표현해도
좋아요.

5 가을의 따스함을 간직
한 자연색 그대로의 멋
진 사슴 그림이 완성되
었어요.

다섯 살의
겨울 놀이

소금 불꽃놀이

놀이 목표

다양한 재료 활용에 따른 대·소근육 발달, 색 인지 발달, 색 표현력 발달, 조절력 발달, 집중력 상승, 성취감 발달, 창의력 발달

놀이 재료

천일염, 물감, 스포이드, 반짝이 가루, 휴지심, 글루 또는 목공 풀, OHP 필름, 분필마카, 터프 트레이, 물통, 폼폼이 등

라온이는 물을 흡수해서 분사하는 방법의 스포이드 놀이를 어려서부터 좋아했어요. 여러 가지 놀이에 활용해서 함께하는데, 그중에서 소금 물들이기는 재활용 놀이와 더해져서 표현하는 방법들이 다양하기에 아이와 함께 만들기도 하고, 놀이도 하는 좋은 주제입니다.

 놀이 시작

1 휴지심을 잘라서 살짝 구부린 후에 각각의 모양을 잡고 목공 풀이나 글루로 붙여주어요. 다 붙여서 완성된 불꽃놀이 부분은 바닥에 OHP 필름을 두고 한 번더 고정시켜주면 물을 많이 뿌려도 덜나가고, 조금 더 단단하게 고정되는 역할을 해준답니다. 불꽃놀이로 모양을 잡아 예쁘게 굳은 휴지심 안에는 소금을 넣어주세요.

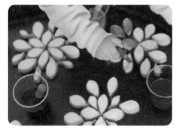

2 색색의 물감을 물에 적당히 풀어준 뒤, 스포이드로 소금을 하나하나 물들이면 예쁜 색으로 곱게 물들어가요. 물들이는 과정은 아이의 온전한 몫으로 남겨주세요.

3 뿌리는 과정에서 아이는 소금이 색색으로 물들어가는 모습에 재미도 느끼고, 물을 발사하는 과정 자체를 즐길 거예요. 아이의 이야기에 귀 기울이며 놀이하면 더욱 재미있어요. 라온이는 두 개의 스포이드를 가지고 경주하듯이 발사하는 걸 좋아해요. "어느 색이 이겼지?" 하면서.

tip 소금은 물이 닿으면 녹아요. 아무래도 아이가 조절하지 못하면 소금은 금방 바닥이 나고 트레이도 물바다가 될 거예요. 꽃소금은 가늘어서 색이 녹으면 고운 느낌이 강하지만 더 빨리 녹는 단점이 있어서 저는 천일염을 사용하는 편이고, 지켜보다 물을 너무 많이 넣으면 소금을 다시 넣어줘요. 이때 소금 넣는 것도 놀이의 연계가 되어 아이와 함께 하면 좋아요.

4 하얀 소금이 색색의 소금으로 바뀌면 멋진 불꽃들이 나타날 거예요. 여기서 놀이를 마무리해도 좋은데, 라온이가 펑펑 하고 터지는 불꽃을 표현하고 싶다고 해서 반짝이 가루를 뿌리며 펑펑 효과음도 내고 놀이하는 시간도 가졌어요.
날리는 불꽃도 표현하고 싶은 아이는 폼폼이들도 가져와 색색으로 넣어주고 던지기도 했어요. 아이들이 만들어가는 놀이는 어른이 감히 흉내 낼 수 없는 찬란함이 있어요.

5 아이가 표현한 크리스마스 불꽃놀이에요. 아래 그린 그림은 분필마카를 이용해서 그렸어요. 그릴 때는 마카 느낌인데, 마르면 분필 같은 모습으로 변해서 아이가 즐겁게 자유놀이를 하면서 마무리했어요.

권장 연령
4세 이상

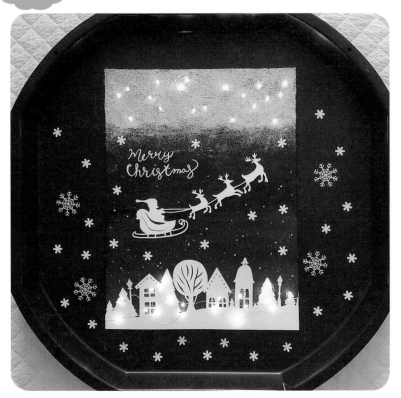

크리스마스 조명 액자

놀이 목표

다양한 재료 탐구에 따른 오감 발달, 물감 사용에 따른 소근육 발달, 색 인지 발달, 색 표현력 발달, 조절력 발달, 집중력 상승, 성취감 발달, 창의력 발달

놀이 재료

캔버스 액자, 미술 롤러, 미술 스펀지, 붓, 모양펀치, 아크릴 물감, 크리스마스 도안(블로그 참고), 반짝이 가루, 목공 풀, 와이어 전구, 터프 트레이, 송곳 등

반짝이는 겨울밤, 산타 할아버지가 선물을 전해주시는 뜻깊은 밤을 조금 더 판타지하게 표현하고 싶었어요. 캔버스에 송곳으로 구멍을 내어 전구를 끼워 넣고 반짝이 가루를 솔솔 뿌리며 만들었어요. 아이의 동심을 지켜주고 싶은 마음으로 함께 했답니다.

(Note) 도안은 블로그에서 다운 받으세요.

놀이 시작

tip

자연스럽게 채색이 가능한 친구들은 그대로 담아주어도 멋지고, 손으로 직접 색칠하고 싶어 하는 친구들도 자연스럽게 두어요. 아이들 손은 직접 느낄 수 있어 좋은 도구예요.

1 캔버스에 그라데이션을 하고 싶은 단계별로 기준선을 살짝 표시해두고, 아이와 한 단계 한 단계 색을 더해가며 깊어가는 겨울밤을 표현해요. 라온이는 4단계로 파랑색, 남색, 보라색, 검은색을 붓이나 롤러, 스펀지를 사용해서 단계별로 표현해주기로 했어요.

4 물감이 덜 마른 상태에서 반짝이가루의 점성을 이용해도 되고, 물감이 온전히 마른 후에 풀을 사용해서 붙여주셔도 돼요. 검은색으로 채색한 하늘 위를 금빛으로 표현해요.

2 단계별로 채색하는 모습이에요. 라온이는 손에 묻는 걸 좋아하지 않는 아이라서 어려서부터 다양한 도구를 활용하는 걸 선호했어요. 특히나 굴러가는 느낌이 있는 롤러를 좋아하는데, 손으로도 해보고 도구들도 사용하면서 각각의 차이를 느껴봐도 좋아요.

5 반짝이 가루가 마르면 송곳으로 구멍을 내서 전구를 끼워주시고, 테이프로 뒷면도 고정해주세요. 송곳은 위험한 도구이니 어른이 꼭 함께 해주세요.

3 색칠하는 방법은 다양하지만, 라온이는 칸칸을 적당히 채워 넣은 후에 경계면을 한 번 더 롤링해서 자연스럽게 섞이게 칠하는 방법을 선호해요. 본인만의 방법을 찾는 일은 아주 중요하고 멋진 일이랍니다.

6 조명을 끼워 넣고 하단 부분에 크리스마스 도안을 붙여주세요. 푸른 하늘에는 눈꽃 모양펀치로 눈을 표현해주시거나 눈 결정을 그려넣어도 좋아요.

343

크리스마스 투명 액자

놀이 목표

재료 탐구에 따른 오감 발달, 재료 사용에 따른 소
근육 발달, 색 인지 발달, 색 표현력 발달, 조절력 발
달, 집중력 상승, 성취감 발달

놀이 재료

OHP 필름 A4 사이즈 4장, 글라스데코 펜 검은색 또는
글루건 검정심, 유성펜, 액자(A4 사이즈, 다이소 제품) 등

아이가 손꼽아 기다리는 크리스마스, 산타 할아버지를
믿으며 하루하루 기다리는 그 마음이 언제 봐도 사랑스
러워서, 12월은 매일매일 크리스마스 놀이로 채워지는
기분이에요. 아이의 매일이 크리스마스 같다면 얼마나
행복할까 하는 생각으로 함께했어요.

(Note) 도안은 제 블로그에서 다운 받으세요.

놀이 시작

tip 테두리 선을 위의 방법으로 그려주는 건, 테두리
선의 두께가 있으면 아이들이 색칠할 때 조금 더
안정감 있고 깔끔하게 할 수 있어서 도움 주는 역
할로 해주는 의미에요. 이때 아이가 색칠을 잘하
거나 아이의 연령이 높다면, 위의 방법은 생략하
셔도 돼요. OHP 필름에 도안을 출력하셔도 되고,
아니면 도안 위에 유성펜으로 그리셔도 됩니다.

1 도안에 OHP 필름을 올려두고 글라스데
코 펜이나 글루건 검정심을 이용해서 테
두리 선을 그려주세요.

2 OHP 필름에 도안을 준비하셨다면, 유
성펜으로 원하는 색을 채워주세요.

3

아이의 성향의 차이에 따라 다르겠지만, 라온
이는 테두리 선 밖으로 무언가가 나가는 걸 좋
아하지 않아서 신경 쓰는 편이에요. 그래서 색
칠할 때도 집중해서 하고, 삐져나가면 바로 지
워달라고 할 정도라서, 중간중간 조금씩 엄마
도우미가 쓱쓱 지워줘야 한답니다.

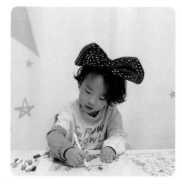

4

매번 고쳐주기보다 지우는 방법을 찾아내는 과정을 함께해봤어요. 휴지로도, 물로도 지워보지만 잘 지워지지 않았고, 두어 번 실패 후 알코올로 쓰윽 닦아주었어요. 쓱 지워지는 순간, 눈물을 닦고 안심 하더라고요. 물론 이 방법이 정답은 아니에요. 하지만 아이에게 실수를 해도 괜찮고, 방법은 찾으면 된 다고 가르쳐주고 싶었어요. 엄마도 너를 위해 노력할게, 너도 언제나 최선을 다해보렴. 그게 더 중요한 거라고~. 그리고 같은 놀이를 다음에 했을 때, 아이는 알고 있더라고요. 이 펜은 잘 지워지지 않지만 알 코올이 있으면 지워진다는 것을요.

이 부분은 저와 라온이의 놀이에 있어서 숙제 같은 부분이지만, 반대 성향의 엄마들도 다른 부분으로 숙제를 갖고 계시더라고 요. 아이의 놀이가 깔끔하게 진행되는 장점이 있지만, 지나치게 매번 고쳐주고 닦아주다 보면 아이의 요구사항이 나아지지 않 을 테고, 혹은 엄마가 닦아주니까 아무렇게 해도 돼라는 마음이 생길 수도 있어서 걱정을 했어요.

그래서 저는 주로 라온이가 원한다면, "엄마가 도와줄게 그러니까 걱정하지 않아도 돼. 엄마도 그림을 그리다 보면 실수를 해. 하지만 실수는 실패가 아니란다. 라온이가 보기에 이 부분이 맘에 들지 않아서 지우고 싶으면 그 방법을 찾아보자." 하고 말했 어요.

유성매직은 잘 지워지 지 않지만, 알코올이 있다면 충분히 지워져 요. 소독제를 이용해도 되니 걱정하지 마세요.

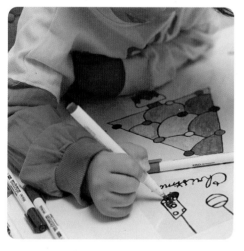

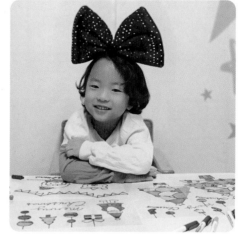

5 그렇게 아이와 오랜 시간 대화도 하며 완성된 그림 위 에 글라스데코 화이트로 눈을 표현해 함께 완성한 그림 은 액자에 넣어주어요. 이 부분은 어른의 도움이 필요 합니다.

 액자는 다이소에서 A4 사이즈로 2000원에 구입했어요. 가성비는 좋은데 조금 약해요.

6 완성된 액자를 잘 배열해서 걸어두시 면 전체적으로 이 정도의 사이즈가 된 답니다. 액자를 벽에 걸어두셔도 되 지만, 액자 없이 창문에 붙여도 돼요.

비밀 무늬 털모자 만들기

놀이목표

다양한 재료 탐구에 따른 오감 발달, 재료 사용에 따른 소근육 발달, 색 인지 발달, 색 표현력 발달, 조절력 발달, 집중력 상승, 성취감 발달, 창의력 발달

놀이재료

털모자 도안, 양초 또는 흰색 크레파스, 수채화 물감, 털실, 박스 등

겨울이 되면 생각나는 따스한 털모자. 아이들의 상상을 자극하는 비밀 그림을 찾는 방법을 더해 털모자의 숨은 무늬들도 찾아보고, 뽀송뽀송 폼폼이도 직접 만들어 달아 겨울 감성 가득한 모자를 만들어 아이와 겨울을 느껴보았어요.

 놀이 시작

1 털모자 도안에 미리 양초나 흰색 크레파스를 이용해서 무늬를 그려서 숨겨주시고, 원하는 색깔의 수채화 물감을 준비해주세요.

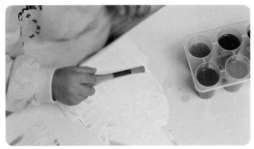

2 모자에 원하는 색을 칠할 때마다 나타나는 무늬에 아이는 이번에는 어떤 무늬가 나오는지 엄청 궁금해했어요. 수채화 물감은 수성이고, 크레파스나 양초에는 유성 성분이 있어서 혼합되지 않아 무늬가 나타나는 모습이 드라마틱하게 연출돼요.

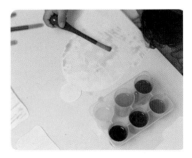

3 그림 그리기를 좋아하거나 비밀 무늬를 서프라이즈로 준비하지 않는다면, 함께 그림을 그려서 그 변화를 알아보는 것도 또 다른 놀이로 이어질 수 있답니다.

4 모자가 예쁘게 마르는 동안, 아이와 모자에 달아줄 폼폼이를 만들기로 했어요. 라온이는 c자 모양으로 잘라둔 박스를 2개 겹쳐서 털실을 감는 방법으로 폼폼이를 만들었어요(블로그를 참고해주세요).

 tip

라온이의 방법은 c자 모양의 박스 2개를 겹치고, 그 위를 털실로 감은 다음에 옆면을 가위로 싹둑싹둑 잘라내요. 이때 보이는 박스 2개 사이에 실을 넣어 묶어주면 폼폼이가 완성돼요. 더 간단하게는 포크나 폼폼이 메이커를 이용하면 좋아요.

5 완성된 폼폼이를 다 마른 모자에 붙여주면 예쁜 겨울 모자가 완성된답니다.

6 털모자가 완성되면 뒤에 아이 머리 둘레에 맞게 띠를 만들어 붙여주면 모자를 쓴 것처럼 활용할 수 있어요.

권장 연령
2세 이상

얼음 모빌

놀이 목표

자연물을 통한 계절감 발달, 시각적 협응 및 대·소근육 발달, 감수성 발달, 자연물의 변화에 대한 과학적 탐구 및 이해, 목표 달성에 의한 성취감 발달

놀이 재료

눈 결정 모형, 비즈, 얼음 몰드, 마 끈, 수틀, 가위, 스프레이 또는 분무기 등

겨울을 더 차갑게 오감으로 느껴보는 시간, 햇살에 반짝이는 모빌이 보석 같아서 좋다던 아이와 겨울이라 여름과는 다르게 잘 녹지 않는 얼음과 계절에 대한 이야기를 나눠보았어요.

 놀이 시작

1 다양한 몰드를 이용해서 눈 결정과 비즈를 넣고 물을 부어 얼음을 만들어요. 이때 석고방향제용 몰드 중 구멍을 낼 수 있는 몰드를 사용하면 쉽게 얼음 모빌을 만들 수 있어요.

2 얼음을 직접 만져보며, 겨울에는 더 차갑게 느껴지는 촉감을 탐색할 수 있도록 해요.

3 어떻게 하면 얼음을 녹일 수 있을까? 하는 물음으로 아이와 여러 가지 방법을 생각해보고 아이의 방법에 따라 얼음을 녹여보도록 해요. 라온이는 뜨거운 물을 부으면 녹을 거라고 해서 분무기에 따뜻한 물을 넣어서 얼음을 녹이기로 했어요.

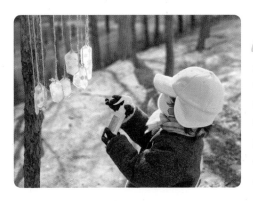

4 따뜻한 물을 분무하며 얼음 모빌의 얼음을 녹이려 노력해요. 날씨에 영향을 받겠지만 기본 온도가 낮은 겨울에는 쉽게 녹지 않음을 알 수 있었어요.

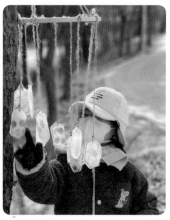

5 여름과 달리 잘 녹지 않은 얼음에 대해 이야기하고, 얼음을 부셔보기도 하며 다양한 또 다른 방법을 알아가 보았어요. 같은 놀이지만 계절이 다르면 느껴지는 것들도 달라서 아이와 함께하기 좋은 놀이에요.

물풀 아트 조명

놀이 목표

다양한 재료 탐구에 따른 오감 발달, 재료 사용에 따른 소근육 발달, 색 인지 발달, 색 표현력 발달, 조절력 발달, 집중력 상승, 성취감 발달, 창의력 발달

놀이 재료

공예 철사, 물풀, 별 모양 쿠킹 틀, 가위, 반짝이 가루, 와이어 전구, 수틀, OHP 필름, 리본 끈, 낚싯줄 등

물풀이 마르면 투명하게 굳는 점을 이용해서 틀을 연결해 조명을 만들어 어두움을 무서워하는 아이에게 선물했어요.

놀이 시작

tip

공예 철사는 두꺼울수록 단단하고 물풀이 새지 않아 좋지만, 아이가 직접 구부리기 어려울 수 있어요. 너무 두껍지 않은 굵기로 준비해주시면 좋아요.

2

쿠킹 틀을 공예 철사로 감아서 마무리로 두 개의 끝을 꼬아서 고정해주세요. 손을 다칠 수 있으므로 마무리는 어른이 도와주세요.

1
물풀을 넣어 굳혀줄 테두리를 만들어줘요. 원하는 모양의 쿠킹 틀을 활용하면 쉽게 모양을 잡을 수 있는데요, 아이의 느낌대로 자유롭게 만들어도 좋아요. 자유 모양을 만들기 어려워하는 친구들은 쿠킹 틀을 따라 공예 철사를 감아서 모양을 잡으면 쉽게 할 수 있어요.

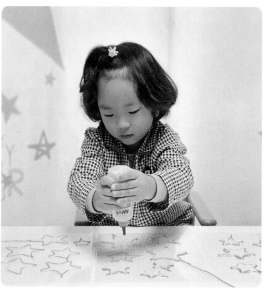

3
OHP 필름 위에 만들어둔 별 모양의 공예 철사들을 올려두고, 물풀을 안쪽에 부어 주세요. 조금 삐져나가도 굳은 후 잘라주면 되니 염려 마세요.

4 물풀을 뿌려둔 별 모양의 공예 철사에
톡톡톡 반짝이 가루를 뿌려주세요.

5 반짝이 가루를 뿌려둔 물풀 별들을 잘 말려주세요.
마른 후 테두리를 따라 별 모양으로 매끄럽게 잘라
주세요.

6 수틀에 남은 공예 철사를 감아주세요. 쉽게 구부릴
수 있으니 모양 잡기도 좋아요.

7 감아둔 공예 철사 위로 와이어 전구를 한 번 더 감아
서 고정해주세요.

8 만들어둔 별들을 낚싯줄
로 묶어주시거나 뒷면에
테이프로 줄줄이 연결해
서 수틀의 아래 부분에
고정해주세요.

9 연결해준 별들 사이로 와이어 전구를 조금 더 늘어뜨
려도 좋아요. 별빛이 내리듯 빛이 반짝여요. 남은 별들
은 수틀의 공예 철사 부분에 붙여주시고, 리본을 묶어
서 벽에 고정하면 완성이랍니다. 아이들과 별이 내리
는 예쁜 밤 보내세요.

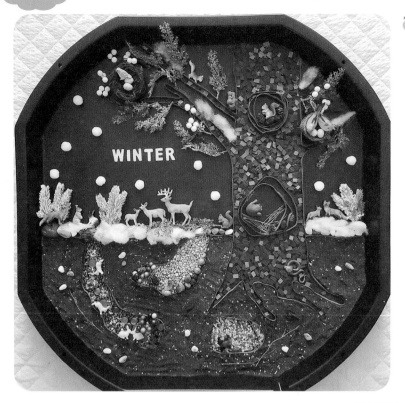

겨울잠 스몰월드

놀이목표

다양한 재료 활용에 따른 오감 발달, 도구 활용을 통한 대·소근육 발달, 조절력 향상, 집중력 발달, 역할놀이를 통한 사회성 발달, 계절에 대한 이해, 계절감 발달, 감수성 발달

놀이재료

터프 트레이, 띠 골판지, 배양토, 색 자갈, 돌멩이, 나뭇가지, 솜, 폼폼이, 나뭇잎 조형, 토끼·다람쥐·곰·개구리·사슴·여우 등 숲속 동물 피규어(알리 제품 해외 직구), 가위, 테이프 등

가을과 겨울의 사이, 겨울과 봄의 사이에 아이와 꼭 함께하는 놀이 주제는 겨울잠이에요. 겨울잠을 준비하고, 봄이 되어 깨어나는 동물들의 모습들은 아이의 다양한 오감과 함께 역할놀이를 할 수 있고, 계절에 대해 이해하기 좋은 주제에요.

 놀이 시작

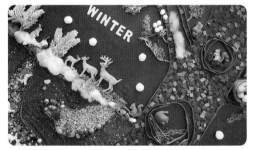

1 트레아의 반을 나누어, 한쪽은 땅 속, 한쪽은 땅 위를 표현해요. 한쪽에는 나무를 만들어 나뭇가지와 뿌리들을 표현하면 조금 더 디테일해요. 나무 모양을 그리고 띠 골판지를 이용해 모양을 따라 테이프로 고정해주세요.
중간중간에는 나무 안에서 잠드는 동물들의 집을 표현하기 위해 동글동글 모양을 만들어 표현하고, 지하의 안쪽에도 기다란 굴을 모양을 만들어 표현하고 고정해주세요. 전체적으로 나무와 땅굴이 표현되면 땅 속에는 배양토를 넣어주고, 땅굴에는 각각 다른 색의 색 자갈을 넣어주어요.
땅 속은 땅굴 안에 먹이와 함께 토끼, 개구리, 다람쥐 등을 넣어서 겨울잠 자는 친구를 표현해주고, 땅 위는 나무와 지상의 경계에는 나뭇잎 모형을 올려두고 나무 안쪽엔 골판지를 잘라 넣어 나무를 표현해주어요. 나무와 땅 위로는 눈이 오듯 솜과 폼폼으로 표현해주고 숲속의 동물 친구들을 올려주어요. 이때 곰과 다람쥐는 겨울잠을 자므로 먹이 등과 함께 나무의 동그란 집 안에 표현해주고, 남은 동물 친구들은 땅 위를 거닐게 표현해요.

2 겨울잠을 자기 전에 먹이를 모으고, 먹이를 먹어두며 에너지를 비축하는 동물 친구들에 대해 얘기해보고 직접 표현하기도 하며 역할놀이를 해요.

3 군데군데 열매들을 모아서 집에 넣어보고, 동물 친구들에게도 나눠줘요. 그 과정에서 다양한 촉감들을 느끼며 오감 자극이 되어줄 거랍니다.

4 다양한 동물 친구들을 따라 해보고, 동물 친구들의 먹이와 특징에 대해 이야기해도 좋아요.

5 스르륵 잠이 들어 겨울을 이겨내는 겨울잠을 함께 해보고, 봄이 오면 깨어나요(역할놀이).

6 다양한 역할놀이, 그 안에서 배우는 겨울에 대한 여러 가지 이야기들, 아이가 만드는 상상의 이야기들까지 놀이를 통해 즐겁게 알아가요.

얼음 눈사람

놀이 목표

다양한 재료 탐구에 따른 오감 발달, 시각적 협응력 발달 및 소근육 발달, 조절력 발달, 집중력 향상, 계절에 대한 이해 발달, 계절감 발달, 감수성 발달

놀이 재료

버터링 쿠키 케이스, 색종이, 눈·코·입 스티커, 풍선, 가위 등

과자 케이스에 얼려서 간단히 만든 얼음 눈사람. 눈, 코, 입 스티커와 풍선 모자, 목도리를 하고 함께 눈을 즐기며 산책을 떠나요.

 놀이 시작

1 버터링 쿠키 케이스에 물을 넣어서 꽁꽁 얼려주고, 다양한 풍선을 준비해주세요.

2 기다란 풍선으로 목도리를 만들어 묶어주고, 동그란 풍선을 잘라서 씌워서 모자를 만들어요. 모자는 풍선의 입구 부분을 묶어주고 동그란 부분을 가위로 잘라 얼음에 씌우면 돼요.

3 눈, 코, 입 스티커를 붙여 눈사람들의 표정을 만들어주어요.

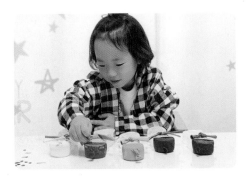

4 색종이를 잘라서 단추나 당근 코 등을 만들어서 붙여주어도 좋아요.

5 완성된 얼음 눈사람들과 눈이 소복하게 쌓인 겨울을 만나러 산책을 떠나요.

6 아이를 꼭 닮은 예쁜 눈사람과 함께하는 산책 시간은 겨울을 더욱 사랑하게 만들어주어요.

얼음 자동차

놀이 목표

다양한 재료 탐구에 따른 오감 발달, 시각적 협응력
발달 및 소근육 발달, 조절력 발달, 집중력 향상, 계
절에 대한 이해 발달, 계절감 발달, 감수성 발달

놀이 재료

실리콘 자동차 몰드, 물, 색소, 스포이드 등

자동차를 좋아하는 아이를 위해 무지개 색으로 얼린 얼
음 자동차! 추운 겨울 눈 위를 씽씽 달리며 길을 만들고,
눈에 숨기도 하며 신나는 눈놀이를 함께 해요.

놀이 시작

tip

물감보다는 색소
를 이용해 색을
내주셔야 투명하
고 예쁜 얼음이 완
성돼요.

1 실리콘 자동차 몰드에 색색의 물을 넣어
얼려주세요.

2 투명하게 얼려 있는 색색의 얼음 자동차
에요. 눈이 오는 날 함께하면 더욱 감성
적인 놀이가 되어주어요.

3 얼음 자동차들을 눈 안에 숨기기
도 하고, 눈 위를 달리며 길을 만
들어요.

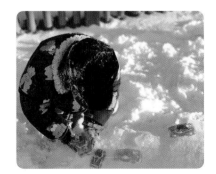

5

눈에 세워서 맞추기 놀이도 하며, 눈과
함께 얼음 자동차로 다양하게 놀이해요.
추운 날은 얼음 자동차가 녹지 않아 그
모습 그대로 놀이할 수 있고, 날이 조금
따스한 날에는 얼음 자동차가 녹아 눈에
색을 만들어서 새로운 놀이로 연계할 수
있어요. 아이들과 즐거운 겨울의 추억을
만들어보세요.

4 눈을 쌓아 눈사태를 만들어 구조놀이도 하고요.

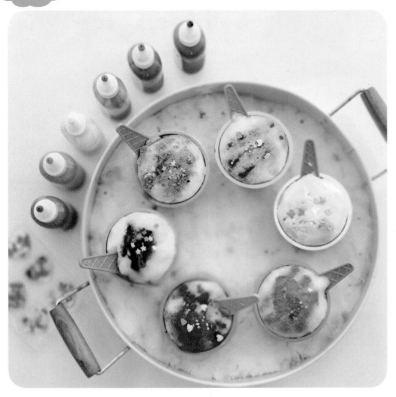

눈으로 만든 아이스크림

놀이 목표

자연물을 통한 계절감 발달, 시각적 협응 및 대·소 근육 발달, 감수성 발달, 색 변별력 발달, 색 표현력 발달, 인지 발달, 역할놀이를 통한 사회성 발달

놀이 재료

트레이, 물감, 소분 통(아이스크림 컵, 스푼 세트), 스프링클, 눈, 물감, 비즈, 반짝이 가루

유난히 하얀 눈이 자주 내려왔던 겨울, 눈을 느끼고 만지고, 자연 안에서 함께하는 시간은 그 어떤 것보다 아름다운 순간이라 겨울을 온전히 즐기며 아이와 함께 놀이해요.

 놀이 시작

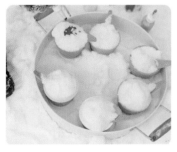

1 색색의 아이스크림 통에 눈을 담아서 색색의 물감을 시럽처럼 뿌려주세요. 눈을 만지고 담는 시간부터 아이는 너무 행복한 겨울을 만나게 돼요.

tip
물감을 이용한 놀이를 하면 청소 부분이 염려되어서 트레이에 준비해서 놀이하고 트레이에 청소할 모든 것을 담아서 돌아오는 게 좋아요.

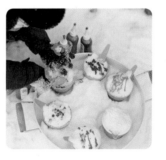

2 예쁘게 물감이 뿌려진 눈 아이스크림을 잘 섞어서 색을 만들어주어요. 아이와 상황극을 더해 아이스크림을 주문하고 만들면 더 재밌겠죠.

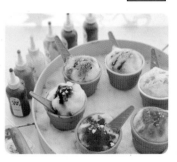

3 직접 눈을 공수해 만든 색색의 아이스크림과 눈을 조금 더 가져와 집에서도 놀이할 수 있어요. 추운 겨울이라 날씨에 따라 밖에서 혹은 집에서 함께해도 좋은 놀이에요.

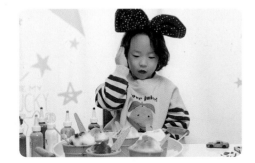

4 맛집으로 소문나서 주문이 쇄도하는 라온이네 아이스크림 가게에요. 드라이브 쓰루로 이용이 가능해서 자동차 장난감들이 줄지어 입장해서 주문하는 역할놀이를 해요.

5 주문한 아이스크림이 준비되었습니다.

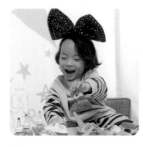

6 솔솔 뿌려주는 달콤한 스프링클이 더해지니 더욱더 맛있는 아이스크림이 완성된답니다.

 tip
물감으로 하는 오감 놀이에요. 물감이 묻어 지워지지 않는 경우가 있으니 물감이 묻어도 괜찮은 옷을 착용하거나 미술 슈트를 입고 함께하시면 좋아요.

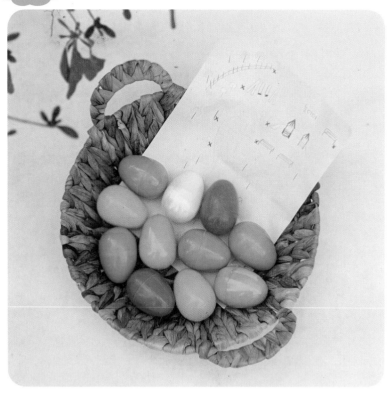

보물찾기

놀이 목표

다양한 재료 탐구에 따른 오감 발달, 공간지각능력
발달, 집중력 향상, 계절에 대한 이해 발달, 계절감
발달, 감수성 발달, 목표 달성에 따른 성취감 발달

놀이 재료

에그 캡슐, 미니카, 보물 지도 등

겨울엔 눈이 오는 것만으로도 아이에겐 큰 선물이에요.
눈 내리던 하얀 날, 눈 속에 숨겨둔 작은 선물이 있다면
아이에게 더 특별한 하루가 되어주지 않을까요?

놀이 시작

1 아이에게 익숙한 동네 풍경을 그림 지도
로 간단히 표시해 보물지도를 만들어요.

2 하얀 눈이 소복하게 내린 날, 보물 지
도를 들고 길을 거닐며 지도 속의 힌
트를 찾아서 숨겨둔 선물들을 찾아보
는 시간을 가져요.

3 집중해서 보물 지도를 살펴
보고 신중하게 보물을 찾는
아이의 모습이 너무 귀엽고
사랑스러워요.

4 숨은 보물을 향해 가는 발걸음은 그 어느 날보다 신나고 즐거워요.

5 색색의 에그 캡슐이 하얀 눈 속에 있어, 아이도 찾기 쉽고 안이 안 보여 열어볼 때까지 또 한 번의 두근두근거리는 설렘을 느낄 수 있어 더 좋아했어요.

6 동네의 구석구석 익숙한 풍경에 소복소복 쌓인 눈 속의 보물들, 아이는 눈이 내리면 이날을 떠올리며 아직도 좋아해요.

7 지도의 표시된 보물의 개수와 찾은 보물의 개수를 맞춰보며 모두 찾았는지 꼼꼼히 살피는 모습까지, 놀이 준비는 간단하지만 아이에겐 소중한 추억으로 남아서 더 행복한 놀이였답니다.

8 다 찾은 예쁜 자동차들, 이제 눈과 함께 즐거운 자동차놀이로 이어가야겠죠. 작은 미니카는 킨더조이 같은 아이들 간식에서 모아두거나, 3cm 미만의 자동차를 구입하시면 에그 캡슐에 넣을 수 있어요(쿠팡에서 미니자동차로 검색하면 세트로 구입할 수 있답니다).

북극곰 별자리 액자

놀이 목표

다양한 재료 탐구에 따른 오감 발달, 재료 사용에 따른 소근육 발달, 색 인지 발달, 색 표현력 발달, 조절력 발달, 집중력 상승, 성취감 발달, 창의력 발달

놀이 재료

박스, 도화지, 수채화 물감, 붓, 팔레트, 조명, 송곳, 소금 등

우주를 좋아하고, 별을 좋아하는 아이는 별자리에도 관심이 많아 하늘을 보면서 자주 북두칠성을 찾아요. 하지만 아직은 별을 찾기 힘들어하는 아이를 위해 매일 만날 수 있는 북두칠성을 함께 만들어보았어요.

놀이 시작

tip

아이와 엄마, 아빠의 별자리를 이용해 가족 별자리 액자를 만들어도 좋아요.

1 도화지에 엄마 곰, 아기 곰을 그려 북두칠성을 표시해주고, 소금과 수채화 물감을 준비해요.

2 자유롭게 엄마 곰, 아기 곰을 색칠해주어요.

3 예쁘게 색을 칠하며 소금을 뿌려주세요. 물기가 가득한 수채화 그림에 소금이 닿으면 소금이 물을 흡수하며 특별한 무늬를 만들어내요.

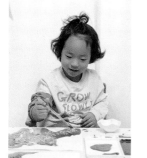

4 물감을 칠하고, 소금을 뿌리며 만들어가는 엄마 곰, 아기 곰이에요.

5 소금이 만들어내는 무늬가 있는 엄마와 아기곰을 말려주세요. 마른 후 소금을 털어내고 완성선을 잘라주세요. 박스를 덧대면 더 튼튼해요. 별자리에 송곳으로 구멍을 내주세요.

6 송곳으로 구멍을 낸 자리에는 전구를 넣어서 밤하늘의 반짝이는 별자리를 표현해요. 아이가 좋아하는 예쁜 북극곰 별자리 액자가 완성돼요.

권장 연령
2세 이상

눈 오너먼트

놀이 목표

자연물 재료 활용에 따른 오감 발달, 대·소근육 발달, 계절감 발달, 계절에 대한 이해 상승, 조절력 발달, 집중력 발달, 표현력 발달, 감수성 발달

놀이 재료

하트·별·트리 모양 아크릴 오너먼트 볼, 마 끈, 눈, 솔잎, 겨울 열매 등

하얀 눈이 소복히 쌓인 겨울, 아무도 밟지 않은 눈 위를 밟으며, 새하얀 눈을 모아 겨울의 재료들과 함께 만들었던 눈 오너먼트. 겨울의 감성을 담아 추억해요.

 놀이 시작

1 하얀 눈이 소복히 쌓여 있던 날, 투명한 아크릴 오너먼트를 가지고 나가서 눈을 담아요.

2 마른 나무 아래 떨어져 있는 솔잎이나 열매 등을 넣어주면 겨울의 감성이 담겨 더욱 멋져요. 꾹꾹 눌러 담은 후 빼내면 오너먼트 볼이 틀이 되어 예쁜 모양의 눈을 만나기도 해요.

3 예쁘게 하나둘 완성해 가는 눈 오너먼트. 눈을 꾹꾹 눌러 자연의 재료도 함께 넣어 완성해요.

4 짝꿍을 찾아 닫아주기 전에 마 끈을 사이에 넣어주세요. 완성된 오너먼트들은 냉동실에서 꽁꽁 얼려주면, 눈이 그대로 얼어 하얀 눈 모습을 담은 눈 오너먼트를 완성할 수 있어요.

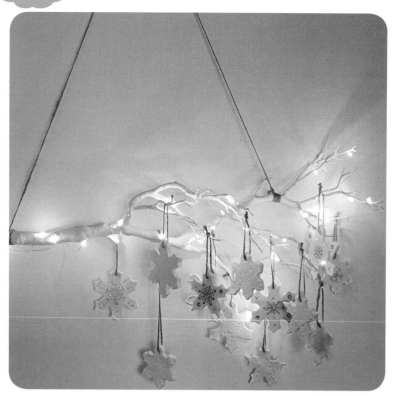

솔트 도우 오너먼트

놀이 목표

다양한 재료 탐구에 따른 오감 발달, 재료 사용에 따른 소근육 발달, 표현력 발달, 조절력 발달, 집중력 상승, 성취감 발달, 창의력 발달

놀이 재료

밀가루, 소금, 물, 눈 결정 쿠키 커터, 나뭇가지, 와이어 전구, 마 끈, 클레이 도구, 스티커, 눈 결정 도장 등

집에서 간단히 만들 수 있는 솔트 도우를 이용해서 눈 결정 모양의 오너먼트를 만들어요. 반짝이는 소명을 더하면, 다가오는 크리스마스의 감성을 느낄 수 있는 예쁜 작품이 완성돼요

 놀이 시작

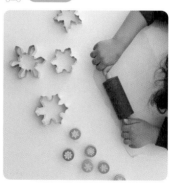

1 밀가루 2 : 소금 1 : 물 1 의 비율로 볼에 넣고 반죽해서 만든 솔트 도우. 아이와 함께 반죽해 만든 솔트 도우를 준비해주세요.

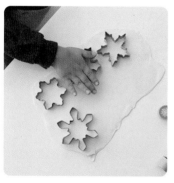

2 반죽을 밀대로 평평하게 밀어주고, 눈 결정 쿠키커터를 이용해서 모양을 만들어요.

3 반죽이 잘 안 떨어지면, 바닥에 매트나 비닐 등을 깔아두고 놀이하면 더욱 좋아요.

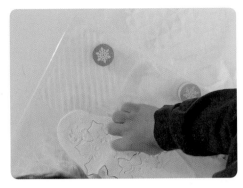

4 눈 결정 도장을 반죽에 찍어주고, 쿠키 커터로 모양을 자르거나 자른 눈 결정 모양의 반죽에 눈 결정 도장을 찍어도 좋아요. 무늬 있는 눈 결정과 없는 눈 결정을 섞어서 만들어주세요.

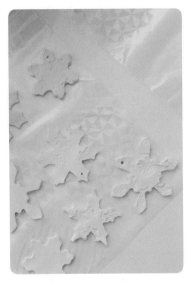

5 눈 결정의 윗부분에 구멍을 만들어주세요. 도구를 이용하거나 빨대를 이용해도 좋아요. 콕콕 눌러서 구멍을 만들어주면 굳은 후에 끈을 넣어서 걸 수 있도록 활용할 수 있어요.

6 무늬가 없는 눈 결정 오너먼트에는 스티커를 붙여서 꾸며주어도 좋아요. 솔트 도우는 오븐에 구워서 건조시킬 수 있고, 자연으로도 건조가 가능해요. 오븐을 이용해 건조하는 경우에는 스티커는 건조 후에 붙여주시고 자연 건조로 굳힐 경우에만 미리 붙여주세요.

7 잘 건조된 솔트 도우에 마 끈을 연결해서 고리를 만들어요. 집에 있는 트리에 달아도 좋고, 나뭇가지를 주어와 예쁘게 색칠해서 마 끈을 묶어서 활용해도 좋아요. 와이어 전구가 있다면 걸어서 조금 더 따스한 감성을 더해주세요.

8 직접 만든 오너먼트를 걸어두며, 아이와 함께 예쁜 겨울을 느껴보세요.

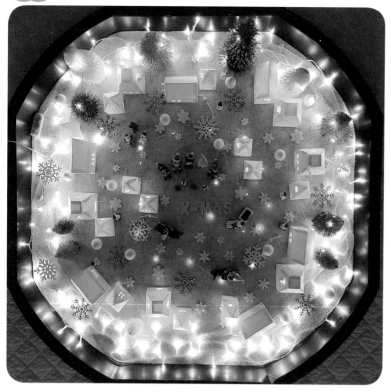

크리스마스 스몰월드

놀이 목표

다양한 재료 활용에 따른 오감 발달, 도구의 활용을 통한 대·소근육 발달, 조절력 향상, 집중력 발달, 역할놀이를 통한 사회성 발달, 계절에 대한 이해 발달, 계절감 발달, 감수성 발달

놀이 재료

터프 트레이, 흰색 펠트, 도화지, 눈 결정 모형, 크리스마스 트리 전구, 촛불 전구 24개, 스티로폼 볼, 나무 모형, 크리스마스 소품, 가위, 풀 등

겨울마다 크리스마스가 다가오면 아이와 설레는 마음으로 크리스마스 놀이를 준비해요. 매년 하는 스몰월드 놀이인데, 올해는 직접 전개도를 접어 집을 만들어 산타 마을을 꾸미고, 크리스마스를 미리 만나 보았어요.

놀이 시작

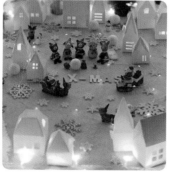

2

트레이 크기에 맞게 흰색 펠트를 잘라서 바닥에 깔아주세요. 트레이 가장자리에는 크리스마스 전구를 둘러서 고정해주세요. 미리 만들어둔 모형 집에 촛불 전구와 초콜릿을 몰래 숨겨주세요. 트레이 가장자리에 작은 집을 2개, 3개씩 짝을 맞춰 배열해서 채워주세요.

사이사이 나무 모형과 크리스마스 소품들을 놓아주고, 스티로폼 볼과 눈 결정 모양의 소품도 넣어서 겨울을 표현해요. 중앙 부분에 크리스마스 소품과 크리스마스 문구 등을 넣어두고 전구에 불을 켜서 크리스마스의 산타 마을을 완성해요.

1

도화지에 전개도를 그려 잘라서 준비하고, 아이와 함께 집을 하나둘 만들어요. 테이프, 풀로 고정하되 바닥면은 없어도 무방합니다.

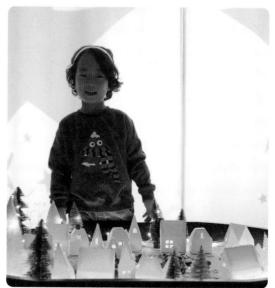

3

산타 마을이 완성되면 크리스마스 느낌의 꼬마 산타도 함께해요. 불을 끄고, 반짝이는 산타 마을을 선물해 보세요.

4 썰매를 타고 산타가 되어 집집마다 선물을 배달해요.

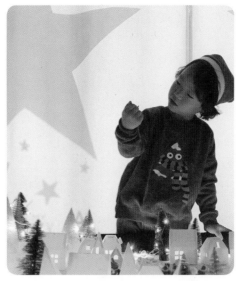

5 꼬마 산타에게도 집 안에 숨겨둔 초콜릿을 선물해요. 직접 만들어둔 집에 초콜릿이 숨어 있다는 걸 알게 된 꼬마 산타는 더욱더 놀이가 즐거워져요.

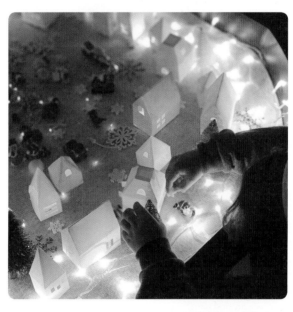

6 동화처럼 예쁜 산타 마을에서 아이가 만들어가는 이야기에 귀 기울여보세요.

7 달콤하고 특별한 이야기들로 채워지는 시간들에 아이도 엄마도 행복으로 가득 차요. 메리 크리스마스, 누구보다 행복한 크리스마스를 맞이하시길.

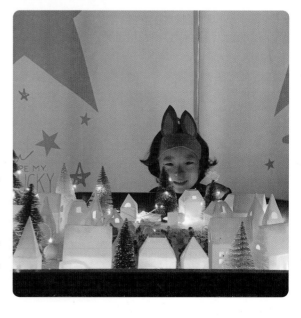

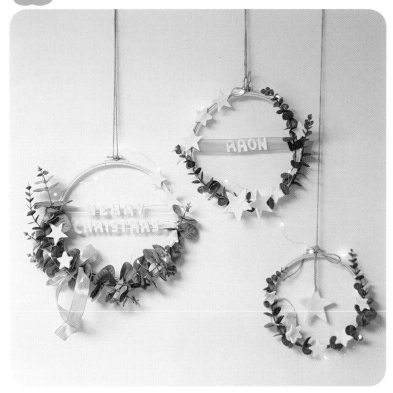

크리스마스 감성 리스

놀이 목표

다양한 재료 탐구에 따른 오감 발달, 재료 사용에
따른 소근육 발달, 표현력 발달, 조절력 발달, 집중
력 상승, 성취감 발달, 창의력 발달, 감수성 발달

놀이 재료

수틀, 솔트 도우 또는 지점토, 공예 철사, 유칼립투
스 조화, 리본, 와이어 전구, 풀, 마 끈, 빵 끈, 별 모
양 쿠키 커터, 알파벳 쿠키 커터, 클레이 도구, 양면
테이프 등

리스는 계절감을 표현하기 좋은 주제의 하나인데, 12월
은 크리스마스라는 이벤트가 있어서인지 놀이의 주제
들이 자연스럽게 크리스마스로 흘러가요. 덕분에 매일
함께 만들어가는 작품들은 또 하나의 선물이 되어주는
기분이에요.

 놀이 시작

1 크기가 다른 수틀과 유칼립투스 조화를
준비해주세요.

2
수틀에 유칼립투스 조화
를 자리 잡아주고 빵 끈으
로 고정해주세요. 빵 끈은
미리 잘라두거나 커팅된
빵 끈을 이용하면 편해요.

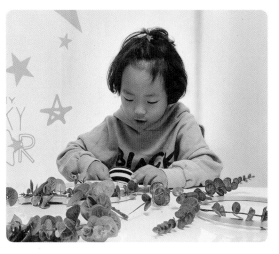

3
유칼립투스를 각각의 느낌대
로 자유롭게 3개의 수틀에 고
정해주어요.

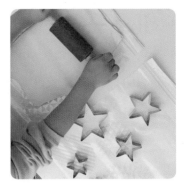

4 솔트 도우 또는 지점토를 준비해주세요
(솔트 도우는 밀가루 2컵, 소금 1컵, 물 1컵
비율로 섞어 만든 홈메이드 도우에요).

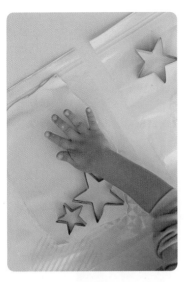

5 별 모양 쿠키 커터로 모양내 주세요. 원하
시는 틀을 이용하셔서 준비하시면 돼요.

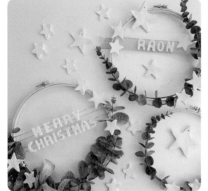

7 아이가 만들어둔 수틀 리스에, 공예 철사를 가로
로 고정해서(양쪽 수틀에 감아 고정) 준비하고, 원
하는 문구를 붙여주세요. 양면테이프를 이용하
시면 돼요. 공예 철사가 없다면, 리본을 대신해서
원하는 문구를 붙여주셔도 돼요. 잘 말려둔 클레
이 글자와 별들을 양면테이프 또는 글루를 이용
해서 고정해주세요. 문구를 만들기 어렵다면, 도
우에 구멍을 내어 마 끈을 고정해서 매달아주어
도 좋아요.

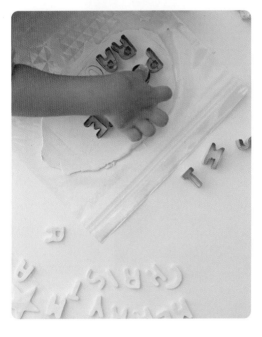

6 알파벳 쿠키 커터를 이
용해서 메리 크리스마
스를 만들어주세요. 아
이의 이름을 만들어서
함께해도 좋아요.

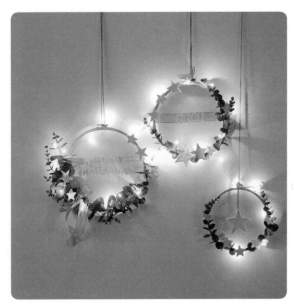

8 완성된 리스에 마 끈과 와이어 전구를 달아서
벽에 걸어주면 멋진 크리스마스 감성 리스가
완성돼요.

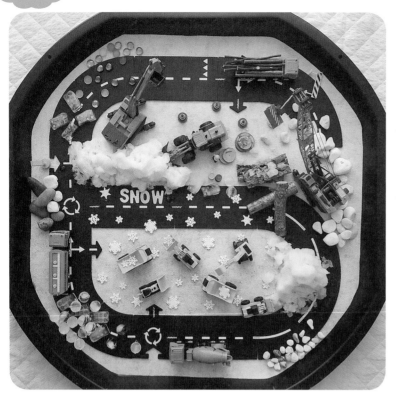

제설놀이 스몰월드

놀이 목표

다양한 재료 활용에 따른 오감 발달, 도구의 활용을 통한 대·소근육 발달, 자연물을 통한 감수성 발달, 계절감 발달, 계절의 이해도 상승, 인지 발달, 집중력 발달, 역할놀이를 통한 사회성 발달

놀이 재료

터프 트레이, 눈, 도로놀이(웨이투플레이 제품), 중장비 장난감, 돌멩이, 비즈, 얼음, 나무토막, 나뭇조각, 눈 결정 모형, 펠트지 등

눈이 자주 내렸던 겨울, 아이의 6살을 맞이해 6으로 도로놀이를 준비하고 새하얀 눈을 부지런히 날라서 아이가 좋아하는 중장비 장난감을 더해 실감나는 제설놀이를 함께했어요.

놀이 시작

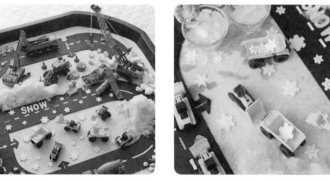

1
터프 트레이 크기에 맞춰 흰색 펠트지를 잘라 깔아주세요. 웨이투플레이 도로놀이를 이용해 도로를 표현해요(아이 나이에 맞게 6으로 표현). 표현한 숫자로 인해 구획이 생겨서 부분 부분 나무, 돌멩이, 비즈 등의 다양한 재료들을 놓아주고 가장 중요한 눈을 담아와 도로의 한편에 나눠주었어요. 전체적인 균형에 맞춰 중장비 장난감을 넣어주면 완성이랍니다.

2
눈을 보자마자 진짜 눈이라며 너무 좋아했던 아이에게, 눈을 먹어보고 싶어하던 소망을 대신해 얼음을 얼려서 놀이용, 시식용으로 담아 놓아주었어요. 눈놀이와 함께하면 더 좋은 재료가 되어주는 얼음이에요.

3
눈을 치우고 나르고, 진짜 눈으로 하니 더욱 신나고 즐거운 제설 시간이에요.

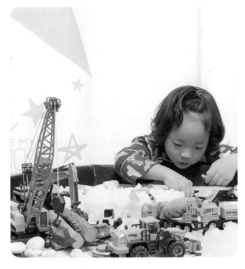

4 눈을 뭉쳐서 크레인에 매달기도 하고, 눈을 굴려서 작은 눈사람도 만들고, 다양한 놀이를 통해 계절을 느끼고 오감을 자극하며 역할놀이까지 할 수 있어요.

5 차가운 눈은 시간이 지나면 녹아서 놀이 시간이 짧게 느껴질 수 있지만, 그 특성을 배우며 아이는 직접 경험하고, 활용해서 놀이를 연계해 나가는 힘을 기른답니다.

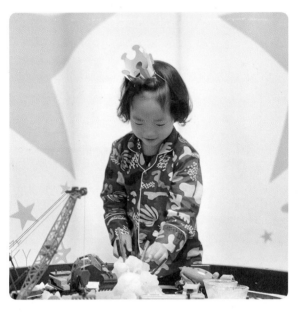

6 아이는 5살 생일에 했던 5라는 숫자로 만든 도로놀이를 기억해내며, 그날과 닮은 6살 도로놀이에 더 감동받아 했어요. 선물 같은 놀이라며 눈으로 케이크를 만들어 그날을 추억했어요. 그런 모습은 또 다른 추억을 만들어주기 충분했답니다.

7 놀이로 만든 수많은 추억들이 아이에게 즐거움으로 남아서, 아이에게 좋은 양분이 되어준다는 걸 엄마도 느끼는 순간, 엄마표 최고의 장점을 마주하게 될 거예요. 아이의 예쁜 표정들을 보면서 엄마는 더 큰 행복을 느끼니까요.

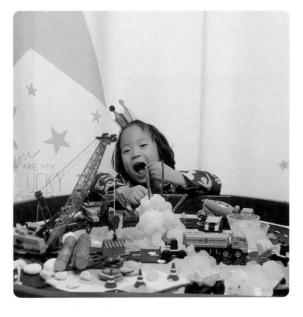

별이 빛나는 밤에 포일아트

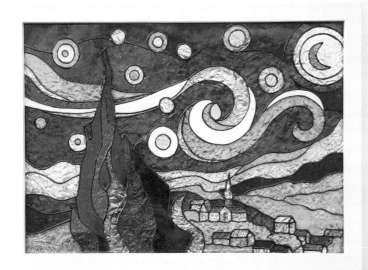

놀이 목표

재료 탐구에 따른 오감 발달, 재료 사용에 따른 소근육 발달, 색 인지 발달, 색 표현력 발달, 조절력 발달, 집중력 상승, 성취감 발달, 명화의 재해석을 통해 미술의 이해도 상승, 창의력 발달, 성취감 발달

놀이 재료

별이 빛나는 밤에 도안, 쿠킹 포일, 유성펜, OHP 필름, 글라스데코, A4 액자(다이소 제품) 등

명화를 새로운 방법으로 아이와 함께 재해석하며 이야기하는 시간들은 언제나 의미 있고 보람돼요. 아티스트마다의 독특한 화풍을 배우며 따라 해보고 새로운 느낌으로 담아보는 놀이들은 아이에게 매번 새롭고 특별한 영감을 준답니다.

놀이 시작

Note 도안은 제 블로그에서 다운 받으세요.

tip

글라스데코 또는 글루건 등으로 테두리를 그리면 얇은 턱이 생겨서 아이들이 색을 칠할 때 가이드선이 되어 조금 더 안정감 있게 채워나갈 수 있어요.

1 도안을 OHP 필름에 올려두고, 완성선을 따라 글라스데코 검은색 또는 유성펜으로 그려주세요(도안은 블로그 참조해주세요).

2 테두리 안의 부분 부분을 유성펜을 이용해서 색을 채워요.

3 집중해서 색을 칠해나가는 아이의 모습은 언제 봐도 기특하고 멋져요.

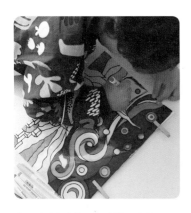

4 아이 안의 색으로 표현해도 멋져요.

5 완성한 OHP 필름에 쿠킹 포일을 구겨서 같은 크기로 뒤에 넣어주면 포일아트 명화가 탄생해요.

6 포일아트를 이용한 액자로 활용해도 좋지만, 손전등이나 핸드폰 불빛을 통해 빛을 비추면 빛놀이도 가능해요.

권장 연령
4세 이상

오일 파스텔 그라데이션

놀이목표

재료 탐구에 따른 오감 발달, 재료 사용에 따른 소근육 발달, 색 인지 발달, 색 표현력 발달, 조절력 발달, 집중력 상승, 성취감 발달

놀이 재료

오일 파스텔, 베이비오일, 면봉, 도화지, 칼 등

오일 파스텔의 부드러운 발림과 오일에 녹는 성질을 이용해 겨울 느낌을 그라데이션해서 표현했어요.

놀이 시작

1 도화지를 4~5등분해서 겨울 하면 떠오르는 색들을 골라서 표현해보기로 했어요. 라온이는 연보라, 보라, 하늘, 파랑의 4가지 색을 골라서 색을 칠했어요.

2 자연스럽게 색이 연결되도록 하되, 색은 자유롭게 칠할 수 있도록 도와주세요.

3 하늘, 파랑, 보라, 연보라 순으로 예쁘게 색을 칠해 완성해요.

4 오일 파스텔은 오일 성분이 있어서 같은 오일이 닿으면 부드럽게 녹으면서 표현이 돼요. 그림 위로 오일을 한 번 더 칠하면서 자연스럽게 연결해주세요.

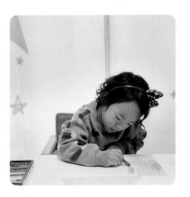

5 투박한 질감은 사라지고, 부드럽게 연결되어 표현된 그라데이션 그림이 완성되었어요. 이대로도 예쁘지만, 겨울 느낌의 도안 혹은 눈결정들을 올려서 붙여주면 더 멋진 겨울 액자를 만들 수 있답니다.

6 프레임과 함께 겨울 감성이 가득한 액자가 완성되었습니다.

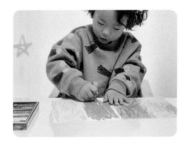

어드벤트 캘린더

놀이 목표

재료 탐구에 따른 오감 발달, 재료 사용에 따른 소근육 발달, 조절력 발달, 집중력 상승, 창의력 발달, 약속에 대한 이해심 발달, 성취감 발달

놀이 재료

행잉 나뭇조각, 실, 유칼립투스 조화, 리본, 종이봉투, 스티커, 원목집게, 와이어 전구, 작은 장난감 등

특별한 종교가 없는 우리는 큰 의미를 가지고 캘린더를 만들었다기보다는 하나하나 열어가며 크리스마스를 향하는 매일의 설렘을 선물하고 싶은 마음으로 기분 좋게 준비한 엄마의 작은 이벤트에요.

 놀이 시작

1 기다란 나무막대 두 개에 같은 길이의 실을 세로로 6개 정도 각각의 나무에 묶어서 행잉 액자를 만들어주어요. 위쪽 막대에는 걸이를 만들어 고정할 수 있게 준비하고, 그 위로 유칼립투스 조화를 빵 끈으로 고정해주고 가운데에 리본을 달아주어요. 24개의 종이봉투를 준비해 원하는 선물을 넣고, 입구를 막아 스티커로 붙이고 숫자를 써주세요. 종이봉투를 세로 실에 원목집게로 집어 고정해요. 이때 조화 몇 개를 동그랗게 말아 함께 걸어주고, 와이어 전구를 군데군데 걸어 늘어뜨리면 더욱더 감성적으로 완성돼요.

2 매일 하나씩 봉투를 열어 숨어 있는 선물을 찾아요.

3 엄마의 작은 선물은 라온이가 좋아하는 자동차에요. 미니카를 너무 좋아하는 아이라 실패할 수 없는 선물이었죠. 간식 등을 함께 담아도 너무 좋아요.

4 그렇게 매일매일 하나씩 열어보다 보면, 엄마의 선물 24개와 함께 산타할아버지가 주시는 커다란 선물을 받는 크리스마스가 찾아올 거랍니다.

선캐처 액자
2021년 소의 해

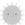

놀이목표

재료 탐구에 따른 오감 발달, 재료 사용에 따른 소
근육 발달, 색 인지 발달, 색 표현력 발달, 조절력 발
달, 집중력 상승, 성취감 발달

놀이재료

소 도안(블로그 참고), OHP 필름, 풀, 칼, 셀로판지, 가
위 등

아이와 함께하는 2021년 소의 해, 새해를 맞이하며 아
이의 여섯 살을 축하하는 의미로 준비한 놀이에요. 힘찬
소를 예쁜 색으로 채워가면서 더 멋진 한 해를 보내기를
서로 응원해봐요. 해가 바뀔 때마다 응용해서 동물 그림
을 바꿔보세요.

(Note) 도안은 제 블로그에서 다운 받으세요.

 놀이 시작

1 소 모양의 도안을 잘라서, 뒷면에 OHP
필름을 붙여서 준비해주세요.

2 셀로판지를 작게 잘라서 준비하고, 비어
있는 소의 부분 부분을 알록달록한 셀로
판지를 풀로 붙여서 채워주세요.

3
섬세하게 표현하고 싶
어하는 아이는 작은 부
분은 더 잘라가며 셀로
판지를 붙여주었어요.
조각이 작을수록 섬세
한 표현하기엔 좋은데,
붙이는 양이 늘어서 아
이가 힘들어해요. 전체
도안을 다 못할 수도 있
으니, 원하시는 도안 하
나로 시작해보세요.

4 라온이처럼 색별로 채워도 좋고, 자유롭게 붙여도 예뻐요. 아이의 성향에 맞
게 놀이를 하시면 좋아요.

5 완성한 소의 모습이에요. 알록달록 투명함이 주는 느낌까지
더해져 더 아름다운 작품이 완성되었어요.

겨울 감성 수틀액자

놀이 목표

재료 탐구에 따른 오감 발달, 재료 사용에 따른 소근육 발달, 표현력 발달, 조절력 발달, 집중력 상승, 성취감 발달, 감수성 발달

놀이 재료

수틀 10개(지름 10cm), 체크 원단, 크리스마스 오너먼트, 아크릴 물감, 조화, 솔방울, 리본, 마 끈, 와이어 전구, 글루, 양면테이프, 가위 등

크리스마스를 맞이해서 수틀을 이용해서 간단하면서 예쁜 액자를 만들기로 했어요. 작은 수틀들이 모여 만든 트리는 따스한 감성이 더해져서 더 예쁘게 느껴져요.

 놀이 시작

1 겨울 감성의 체크 원단과 수틀, 그리고 오너먼트들을 준비해요.

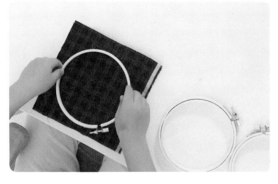

2 수틀의 크기만큼 원단을 잘라서 아이가 직접 끼울 수 있게 준비해주세요.

 tip

수틀은 대나무 수틀을 검색하면 저렴한 가격의 수틀들을 크기별로 찾을 수 있어요. 원단이 없다면, 안 입는 옷들을 활용해도 좋고, 비슷한 느낌의 종이로도 표현 가능해요. 오너먼트들은 다이소 제품으로 세트 구성 2000원에 구입했어요.

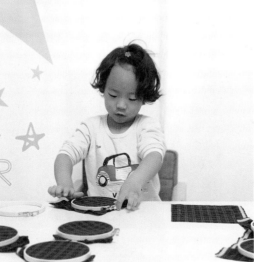

3 수틀은 작은 나사로 조여서 고정하는데 나사를 풀어 두 개의 틀을 분리한 후, 원단을 사이에 넣고 다시 틀을 교체해서 나사를 조여주면 예쁘게 원단을 끼울 수 있어요.

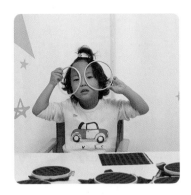

4 원단은 깔끔하게 양면테이프로 뒷면에 고정해도 좋고, 예쁘게 잘라 준비해도 좋아요.

5 다이소에서 사온 오너먼트를 화이트 아크릴 물감으로 색칠 해줘요.

6 오너먼트들은 잘 말려서 글루나 양면테이 프로 수틀에 고정해주세요. 조화는 크리 스마스 부쉬로 찾아보시거나 다이소에 가 면 많이 있어요. 예쁜 조화들을 더해주면 더 멋진 액자가 완성돼요.

7 조임 나사 부분에 조화를 마 끈을 이용해 묶어서 자연 감성을 더해주고, 부분 부분 솔방울이나 리본으로 변화를 줘서 리드 미컬하게 구성해보세요. 예쁜 문구를 함께 써주면 더 좋아요. 메리크리스마스! 크리스마스 인사도 좋고요. 완성된 수틀 액 자는 하나로도 예쁘지만, 여러 개를 만들어 트리처럼 구성하 면 더욱 멋져요. 따스한 감성이 더해진 수틀 트리, 아이와 함 께 만들어 보시는 건 어떨까요?

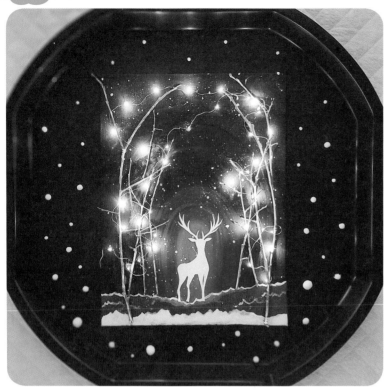

겨울 사슴 그림

놀이 목표

재료 탐구에 따른 오감 발달, 재료 사용에 따른 소근육 발달, 색 인지 발달, 색 표현력 발달, 조절력 발달, 집중력 상승, 성취감 발달

놀이 재료

캔버스, 물감, 나뭇가지, 붓, 팔레트, 와이어 전구, 터프 트레이 등

붓으로 표현하는 실력이 제법 늘어서, 아이와 함께 오늘은 곡선형의 그림을 그리며 겨울 감성을 담아내보기로 했어요. 자연물과 조명을 더하니 더 특별한 액자가 되었네요.

놀이 시작

1 캔버스에 무지개 모양으로 자연스럽게 2~3개의 곡선형 베이스를 그려주세요. 원하는 색을 그라데이션할 수 있게 같은 톤으로 고르게 도와주시고 안쪽부터 차례로 색을 채워가요.

2 조금 벗어나도 덧칠하거나 수정도 할 수 있으니 아이가 부담 없이 할 수 있도록 도와주세요.

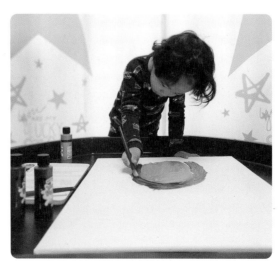

3 서툴지만 조심스럽게 그리는 모습이 언제나 예쁘고 사랑스러워요.

4 무지개 모양으로 그라데이션을 채우면 가장 바깥쪽은 검은색의 밤하늘을 담아 주세요. 바닥은 그대로 무지개를 연결해서 표현해도 좋고, 라온이처럼 흙을 표현해 갈색으로 담아 주어도 좋아요.

5 예쁘게 그린 그림이 잘 마르면, 하얀 물감을 묻혀 둔 붓을 툭툭 부딪쳐 물감을 뿌리듯 표현해 밤하늘의 별과 눈이 내리는 까만 밤을 표현해주세요.

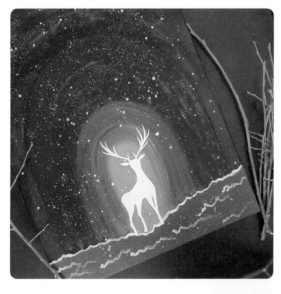

6 예쁘게 표현된 밤 위에, 사슴을 그려주거나 사슴 도안을 오려서 붙여주세요. 나뭇가지를 글루로 사슴의 양쪽에 붙여주세요.

7 붙여둔 나뭇가지에도 하얀 물감으로 색을 칠해 겨울 느낌을 표현해주어요.

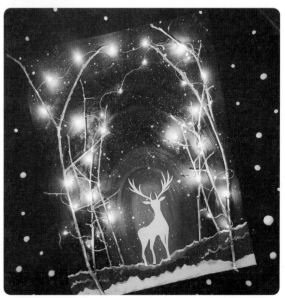

8 나뭇가지에 전구를 엮어서 액자에 고정해주면 겨울 감성의 사슴 그림이 완성됩니다.

373

놀이 찾아보기

놀이 중심, 아이 중심! 아이 주도적으로 참여하는 엄마표 미술

라온이네 사계절 자연미술놀이

초판 1쇄 인쇄 2021년 9월 10일
초판 5쇄 발행 2023년 10월 30일

지은이 차진아

대표 장선희 **총괄** 이영철
기획편집 현미나, 한이슬, 정시아, 오향림
디자인 김효숙, 최아영 **외주디자인** 이창욱
마케팅 최의범, 임지윤, 김현진, 이동희
경영관리 전선애

펴낸곳 서사원 **출판등록** 제2023-000199호
주소 서울시 마포구 성암로 330 DMC첨단산업센터 713호
전화 02-898-8778 **팩스** 02-6008-1673
이메일 cr@seosawon.com
네이버 포스트 post.naver.com/seosawon
페이스북 www.facebook.com/seosawon
인스타그램 www.instagram.com/seosawon

ⓒ 차진아, 2023

ISBN 979-11-90179-96-6 13650

- 이 책을 저작권자의 허락 없이 무단 복제 및 전재(복사, 스캔, PDF 파일 공유)하는 행위는 모두 저작권법 위반입니다.
 저작권법 제136조에 따라 5년 이하의 징역 또는 5천만 원 이하의 벌금을 부과할 수 있습니다.
 무단 게재나 불법 스캔본 등을 발견하면 출판사나 한국저작권보호원에 신고해 주십시오(불법 복제 신고 https://www.copy112.or.kr).
- 이 책 내용의 전부 또는 일부를 이용하려면 반드시 저작권자와 서사원 주식회사의 서면 동의를 받아야 합니다.
- 잘못된 책은 구입하신 서점에서 바꿔 드립니다.
- 책값은 뒤표지에 있습니다.

서사원은 독자 여러분의 책에 관한 아이디어와 원고 투고를 설레는 마음으로 기다리고 있습니다.
책으로 엮기를 원하는 아이디어가 있는 분은 이메일 cr@seosawon.com으로 간단한 개요와 취지,
연락처 등을 보내주세요. 고민을 멈추고 실행해보세요. 꿈이 이루어집니다.